全面貫穿旅行社產品經營過程的智慧
體現旅行社產品決策水準高低的方法
決定旅行社市場競爭成敗與否的謀略

旅行社
產品經營智慧

LUXINGSHE CHANPIN JINGYING ZHIHUI

王健民◎著

目　錄

目　錄

前言

　　一家旅行社要做的工作似乎是千頭萬緒，送走一撥撥客人，又迎來一批批客人。我們如果是對一家普通的功能完備的旅行社的日常工作工作進行簡單梳理，以三個步驟來進行概括表述，那大致可以是：製作產品、招徠遊客、接待遊客。其中的核心部分，也可以用兩個詞來概括，那就是「產品」和「品質」。而所謂「品質」，指的也主要是產品的品質。即使是那些在旅行社批發零售體系當中處在中下游的旅遊代理商、旅遊零售商，本身沒有產品開發的功能，而其工作的核心，也依然是要圍繞著「產品」來進行。由此可見，產品在旅行社的經營中的提綱挈領作用。缺少了產品，旅行社就是一家空蕩蕩的商店。偶有遊客推門而入，也會迅即奪門而出。因而這樣的一句話應該是千真萬確，那就是：「產品，是旅行社的生命之魂。」

　　產品的重要性雖然旅遊業界人人都已認識到，但在現實中，我們常常看到的卻可能是另外一種景象，那就是諸多家旅行社在品牌上爭奇鬥豔，但提供給市場的精彩線路產品比率卻一直不很高。

　　許多旅遊業界的人們對線路產品的研究不夠，與心態、資歷、學養等因素有關，與我國現行的旅遊教育也不無關聯。旅行社的線路產品目前在一些旅遊院校的教科書當中，尚被以「無形」來做特點，而這一說法的不科學、不嚴密，原本是顯而易見。事實上，旅遊線路產品雖有「期貨」屬性，但卻比房地產商銷售的期貨房屋更加具象。線路產品中標明的每一產品因數，都是在產品的具體實施中可以被遊客看得見、摸得著、嚐得到的。「產品無形說」的荒唐流弊，顯然加深了旅行社在設計線路產品時的迷茫。

　　旅行社線路產品的設計製作，是旅行社產品經營的初始工序。而在產品經營這一過程當中，除卻要有機械式的技術性的把握之外，在大的層面能否體現出業者的智慧顯得十分重要。市場觀察能力、形式與內容的創新等，都有可以思索之處。

　　對於旅行社線路產品的思考，我在前些年曾有一本《旅行社產品理論與操作實務》的書，進行過一些探討，而本書則是在那本書基礎上對產品問題進行的更加深入的分析與研究。本書的立足點並非是產品的基礎理論，而是

著重在產品的經營智慧上面。因而，此書並非是針對旅遊業界之外的看客，而主要是定位在旅遊業界的人們。這些人，可以是旅遊的具體操作實踐者，也可以是旅遊研究分析者，當然也可以包括以加入旅遊業為願景的人們。

 王健民

第一單元　產品創新與構想

產品創新與構想

「創新」，是一個古老且時髦的詞彙。可以說如果沒有創新，便沒有人類的進步。大而言之，人類發展到今天，取得的所有成就，均是與創新有關。

今天的時代人們對創新的認識更加深入，比如美國《快速公司》編輯馬克瓦默斯在《創新的力量》一書中就告訴我們：「那些真正發揮創新作用的方案，仍然是商業社會中最值得珍視的部分。……沒有創新，個人和組織依然會陷入白熱化的競爭，依然在成本和毛利的拉鋸戰競爭中消磨時光。……創新讓我們超越這些鴻溝而飛速發展，創造真正的商場贏家，獲得真實的現金收入，創造真正美好的有用的事物，使消費者生活富裕，社會和諧向上，以及使美國想方設法想保持其在全球競爭力的領導地位。」美國企業的這些經驗和認識，自然可以為我們拿來所用。

沿著別人成功的思路去想問題，舉一反三，在產品創新中最為重要。然而這樣的認識，並不等同於模仿。一味的模仿，對企業發展的效力會十分有限。有的時候，小的創新在本企業的小格局之內，也許算得上創新，但尚若放到大市場去看，就與真正的創新有了明顯的差距。因而，如果要想創新，還必須要有大的視野和眼光。

對產品創新的大格局的整體認識，會引導我們在產品的整體構想當中對外界時時留意。

產品創新可從一個新聞事件的出現、一個政策動向的變化入手。即使是一些看似與旅遊沒有太多關聯的新聞，也極有可能被在創新意識的統領下拿來為我所用。城市禁放鞭炮與鞭炮解禁，都可做新產品的探究；「奢華旅遊」概念出現的時候，要先參透方可確定是否參與。

以敏銳的頭腦把握現實中的變化，在創新工作中顯得十分重要。

比起其他行業的產品，旅行社產品方面的創新，其實更是應該被提及並付諸行動。雖然講產品創新的書市場中已經有了不少，講座課程也很多，許

多人會總結出創新規則一二三來告訴人們，甚至會把創新作為一種玄妙的東西來進行傳播，但我們必須明白，事實上產品創新並無定規，有的僅僅是一些思路。

旅行社應有創新思維做引導

中國旅遊業的趨勢、創新和誠信諸項問題，觸及到的是旅遊業發展中的一些根本問題。「趨勢」帶給人們以美好遐想，「誠信」會讓人們冷靜下來，而「創新」則為人們指出了一條通往成功的捷徑。

創新是近些年我們常常能聽到的一個字眼，使用的頻度十分得高。從事科學研究的人曾指出，二十世紀相對論、量子論、基因論、資訊理論的形成，都是創新思維的成果。正是基於物質科學、生命科學和思維科學等的突破性進展，人類創造了超過以往任何一個時代的科學成就和物質財富。對創新的重要性，應該說怎麼估計都不過分。因而，在2006年的人大會議上，在「創新思維」的說法之後，又有了「創新性國家」的提法。

創新，雖然表面看來指的是思想觀念層面的問題，但對於旅遊行業來說，創新卻一定是體現在產品和服務之中。檢驗一家旅行社是否有創新意識和創新行為，不用看別的，拿起一張報紙來，仔細讀讀上面的廣告即可。

但遺憾的是，從市場中多數情況下，我們看到的卻是相反的一些情況。從旅行社業態的整體狀況來看，對創新的運用，狀況也許並不能盡如人意。

我們來看一些旅行社組織出境旅遊方面的例子。

最近幾年，從全國來看，出境的人數年年都有大幅度增長，然而由旅行社組織的出境旅遊的數位，卻非升反降。從北京統計局提供的數字當中，我們看到2005年北京的旅行社組織的出國旅遊人數僅為38.3萬，與上一年度比較，同比下降了5.8%。我們如果分析個中原因，當然會有簽證難辦、旅行社人員流動過快、競爭加劇等等常規性的具體理由，但缺少創新意識，也一定是其中無法迴避的重要原因之一。

2006年3月，中國出境遊目的地又增加了蒙古、東加、格林伍德、巴哈馬、聖露西亞5個位於世界上不同區域的國家，這無疑是為人們的視覺與心靈感受又增加了一抹明亮。但就現實來看，至今也沒有幾家旅行社對這些新目的地進行實施運作。一家旅行社的總經理在接受記者採訪時，將責任一股腦推給遊客對新產品不認可、整個出境遊市場不成熟的說法，既缺乏業者應

有的智慧，又顯得過於粗魯。

因而旅遊業如果要討論創新的問題，還離不開旅對行社的現實境況的探討。在目前的許多旅遊經營者的觀念當中，還不要說產品的創新，即使是在對市場的認知問題上，也存在著一些差錯。

世界上每一個國家，即使是一些面積極小的國家，也一定會有自己獨特的地方。新的目的地國家的特色，將是遊客之所以會做選擇的原因所在。問題的關鍵，就在於我們是否會把這樣的特色在一些成熟的目的地國家當中找出來並用足。以開放不多時日的目的地國家東加為例，事實上僅僅是「以胖為美」這樣一個人所皆知的特點，就足以使「東加旅遊」的資訊在市場中充滿神奇色彩，吊起人們的胃口。如果說我們把目標鎖定在30多歲的身體微胖的女士，以「找回對生活的自信」為召喚，組團成功的可能性就極大。

與許多以遊走世界為樂趣的人們交流起來，會發現他們會對旅行社充滿抱怨。想去的國家旅行社沒有線路產品提供出來。目前的許多新開放的目的地，如果單憑遊客的一己之力，以自助遊方式來做安排，難度較大且耗時耗力較多，是難以完成的。除了旅遊的發燒友之外，僅僅屬於旅遊愛好者之列的絕大多數遊客，還都需要旅行社來提供說明。但現實的情形卻難以差強人意，多數旅行社卻樂得置遊客的需求於不顧，對開發新的旅遊線路興趣不大。

澳大利亞就是一個例子，市場中幾乎找不到到澳大利亞中部、西部、北部的產品。你如果想去看看塔斯馬尼亞或者烏盧魯-卡塔曲塔，那真是「無踏破鐵鞋無覓處」。

在新線路產品的定價上狠賺一筆，是一些旅行社在推新目的地國家線路的時候常常採用的一個思路，這往往會一次性嚇跑遊客。譬如南美開放後，一些旅行社公佈的價格，利潤確定為30%以上，每人賺取的利潤超過1萬元，就明顯背離了遊客的心理承受能力，因而使得新目的地所帶來的遊客心氣兒也就會倏然消弭。

新目的地的開放，也就意味著旅遊業者又有新功課需要來做。比如近兩年新開放的目的地格林伍德、巴哈馬、聖露西亞等幾個國家，不僅是遊客不熟悉，也同樣為幾乎所有旅行社不熟悉。電話調查一下就不難發現，出境遊旅行社人員當中連聖露西亞在地球上哪個大洲、哪個位置都尚且鬧不清的

3

人，並非個別。

讓我們把對旅遊的創新問題的關注，再從行為的表現回到觀念與認識上來。

旅遊原本就應該是有趣的事情，但許多旅行社經辦的旅遊卻常常會讓人感到累心。比如說，一提「農村旅遊」，就會立刻又將做了幾年的「農家樂」略一回鍋再端上桌來。不懂得將時代中的一些亮色，如「環保意識」、「健康生活」、「安寧環境」等等融入其中。他們也不懂得什麼叫「寓教於樂」，一提「紅色旅遊」，就會立刻一臉嚴肅，以為「革命傳統教育」就必須講求有不苟言笑的形式。旅行社之所以會有組團難的問題，其實和我們的觀念太保守、太陳舊有直接的關係。如果我們以創新的意識來對待這些問題，那旅行社的社會形象和產品的市場效果就有可能大為改觀。比如，如果我們在組織「紅色旅遊西柏坡之旅」的時候，換一種形式，參觀西柏坡七屆二中全會會場的時候，請特型演員運用「情景再現」的方式模仿偉人直接給遊客做「取得勝利以後路還很長」的報告，帶給遊客的感受一定會大有不同。

誠信讓旅遊的發展步履堅實，創新使旅遊的業態充滿活力，中國旅遊一定會有一個燦爛的未來。人們為邁向燦爛未來所作的各項努力當中，自然也一定包含了我們對創新的思考和實踐。

「長尾理論」與「叫好不叫座」的產品

任何一家旅行社經銷的旅遊線路產品，都不可能全部歸入到「暢銷產品」之列，這與旅行社是否發揮了主觀能動性關聯不大，並不取決於旅行社在產品製作時下沒下功夫、產品推銷時賣沒賣力氣上面。類似的情況出現在客觀現實當中，在一些精工細作的旅遊線路產品身上尤其明顯，比如說眾人交口稱讚的「挪威峽灣遊」、「西澳大利亞遊」就是這樣。產品在市場中不完全依照產品製作者主觀意圖得以暢銷的結果，也就形成了市場中產品的「叫好不叫座」的問題。

產品既然「叫好」，說明產品的市場認可度應該是沒有問題的，而且還一定是比一些平庸的產品引來了人們的更多關注；而產品一時沒有「叫座」，原因則可能是多種多樣的，與市場認知、市場細分、市場趨勢等等都可能有關。遇到這樣的情況，不去認真分析其中的原因，而是匆匆將「叫好

不叫座」的產品撤架，是明顯的急功近利之舉，無疑是屬於產品的自戕行為。

　　旅行社有一些「叫好不叫座」的產品並不可怕，當然也不是什麼壞事。為產品「叫好不叫座」所生的苦惱，其實多是與旅行社市場經驗不夠老道、過於苛求自己有關。要想避免受到這類偏狹認識的左右，可以用一個最簡單實用的方法來讓自己清醒下來：我們可以把旅遊線路產品分為三類，分別是「叫好又叫座」的產品、「叫好不叫座」的產品、「不叫好也不叫座」的產品。對第一類「叫好又叫座」的產品可以暫時忽略，因為我們對此不存在疑問，這當然是我們的產品銷售目標。只是可惜，市場中這類「叫好又叫座」的產品，永遠都不會占比例很高。那麼在剩下的「叫好不叫座」的產品與「不叫好也不叫座」的產品當中，你會傾向於哪類呢？結果也一定變得十分清楚，沒有誰會把贊同的黃豆投給「不叫好也不叫座」的產品。

　　當然，市場中的產品運行問題通常會比這複雜得多。市場中產品的暢銷與否，從來都是處在變化當中。比如，「歐洲10國遊」、「歐洲12國遊」，都曾一度統治市場，盤桓在「叫好又叫座」的產品佇列。後來隨著人們對歐洲遊認識的提高和來自媒體和公眾的多方討伐，才迫使這樣的產品漸漸落魄到了「不叫好也不叫座」的陣營。市場中最令人期待的產品應該是那種「常銷產品」而不是「暢銷產品」。而「常銷產品」在市場中剛剛投放的時候，多數都會遇到這類「叫好不叫座」的現象。從現實來看，「叫好不叫座」的產品並非永無出頭之日，常常是有變的可能隱於其中。如果我們對這類產品進行細緻跟蹤觀察就會發現，「變」是一種必然的結果。市場中舉凡「叫好不叫座」的產品變成「叫好又叫座」，一定是正常的市場因素在起作用；而變為「不叫好也不叫座」的產品繼而棄市場而去，則一定是由於旅行社的決策莽撞造成。

　　對產品的「叫好不叫座」的認知，我們剛好可以借助於時下市場中銷售正勁的一本叫做《長尾理論》的書。此書一經出版，就排在了亞馬遜暢銷書榜經管類的第一名。Google的首席執行官埃里克‧施密特評價說：「安德森在《長尾理論》中闡釋的理念以一種意義深遠的方式影響了Google的戰略思路。如果你想看清商業世界的未來，讀讀這本傑出而又及時的著作吧。」史丹福大學的法學院教授勞倫斯‧雷席格評價這本書的時候說：「你可以把書架上的新經濟書籍清除一空了，有《長尾理論》足矣。」不同人士放出如

此狠話，可見這本書的影響力和重要性。什麼是長尾理論？作者克里斯·安德森解釋道：「我們可以把長尾理論濃縮為簡單的一句話：我們的文化和經濟重心正在加速轉移，從需求曲線頭部的少數大熱門(主流產品和市場)轉向需求曲線尾部的大量利基產品和市場。」這樣的理論，顯然是建構在對世界新的認識基礎上的，在許多方面，比如與我們所知的80/20法則就不相符合。「長尾理論」告訴我們：商業和文化的未來不在於傳統需求曲線上那個代表「暢銷商品」（hits）的頭部；而是在那條代表「冷門商品」（misses）經常為人遺忘的長尾。再回到我們的「叫好不叫座」的產品問題上來看，就比較清楚了。「叫好不叫座」的產品自然就是處在產品的尾巴上，是作為產品的長長尾巴的一截存在的。按照「長尾理論」的解釋，它完全存在著一變而成「叫好又叫座」產品的可能。

「長尾理論」書中介紹了「長尾」的三種力量：製造它、傳播它、幫助我找到它。製造它是指生產普及的問題，傳播它則是指傳播普及，而幫助我找到它，則是要尋求供需相聯。「叫好不叫座」的產品，無疑已經具備了這樣的力量。

從現實來看，我們其實可以完全不必擔心市場中「叫好不叫座」的產品的受歡迎與否問題，而是應該考慮一下如何讓人們儘快熟悉並找到它們的問題。即使是一時沒有被人們發現也不當緊，因為有著「叫好不叫座」產品的旅行社，其實也是在某種程度上向社會宣示自己的品味和追求。這樣的標識，是能夠造成聚攏市場中不同趣味、不同理想的旅遊者作用的。當人們發現它並在此聚齊的時候，我們眼下的「叫好不叫座」產品的地位就會發生轉變，就可以以「長尾理論」實質應用的一個範例載入教案當中，為後人留下生動的產品軌跡記錄和有效的市場思維引導。

「太空旅遊」迫近，我們為何不為所動

2006年9月18日，近些年世界旅遊行業都投入了極大關注的「太空旅遊」又有了新的進展。40歲的伊朗裔美國婦女阿努謝赫安薩里微笑著走進了俄羅斯的聯盟號TMA－9載人飛船，開始了她的飛向國際空間站的太空旅遊。

據說安薩里這次太空旅遊的機會來臨十分突兀。原定參加此次太空旅遊的是一個把頭髮染成金色、打扮成日本卡通片高達系列中的美男子馬沙少校的日本青年榎本大輔。在即將出發的前幾天，榎本由於被查出了腎結石而被

迫取消飛行，安薩里因而取而代之。媒體報導中的這樣的一個說法，我們姑且相信它。但是，一位帶著保濕霜、唇膏和護膚液遊歷太空的婦女，比一個日本的小夥子更具有新聞吸引力則是毋庸置疑的。安薩里在接受記者採訪描述自己的心情時用了「一個進了糖果鋪的孩子，無法停止傻笑」和「太空食物並不那麼可口，但其中還有巧克力，有了它我可以肯定自己在旅行業中感覺良好」的女性化特徵的回答，自然讓新聞界追求的賣點大增。「世界首位女太空遊客」、「首名進入太空的女性穆斯林」、「首名上太空的伊朗人」等等稱謂和讚譽，一時見諸世界許多國家報紙的重要版面。

安薩里作為世界上第4名參加「太空旅遊」的遊客，自然會將人們對「太空旅遊」的關注再度提升。「太空旅遊」作為近年來現代人類關注的一個重要事件，一直在吸引著人們的目光。西方社會的一些國家，早已經邁過了對「太空旅遊」的駐足觀望、悄然等待的階段，「太空旅遊」的產品構造、規劃製作、宣傳銷售已經進行到了實質層面。目前世界上不僅有美國的「太空探險公司」在進行實質性操作，歐洲的太空旅遊公司也加入進來，正式向普通大眾宣傳並推銷自己的太空旅遊產品。2006年3月一年一度的世界上最大的旅遊博覽會──柏林國際旅遊博覽會(ITB)上面，已經有不少經銷商將太空旅遊的產品已經擺上了櫃檯；剛剛進入2007年，瑞典基律納航太發射場已經正式開始興建，英國維珍銀河公司和瑞典太空運動公司同時宣佈了他們將於2011年正式開始的「太空旅遊」計畫。這些與太空旅遊相關的新聞，分明是在向人們傳遞出這樣一個重要資訊，那就是針對普通百姓的太空旅遊，可能比我們的想像來得更快。

在發展太空旅遊的道路上，美國的步伐似乎是更快一些。為向大眾介紹太空旅遊，美國太空探險公司總裁埃里克‧安德森親自撰寫了一本《太空遊客手冊》。這本書從旅行計畫的編排到太空中的逃生技巧，從航太任務的種類到太空旅遊的訓練和準備情況，可以說幾乎涵蓋了太空旅遊的各方面。2004年12月23日，美國總統布希簽署了一部名叫《2004年商業空間發射修正案》的法律檔，授權聯邦航空局發放允許私營太空船經營商運送付費遊客進入太空的許可證，從法律層面認可了美國公民有權搭乘私人太空船到太空旅遊的行為。這項專門針對私人飛船開展太空旅遊業務的法律，可以被認作是世界上第一部太空旅遊法，其意義將會是十分深遠。2006年12月15日，美國聯邦航空局又特別出臺了一部針對太空旅遊業務經營的條例，使太空旅遊的發展有了法律的依託和保護。

當世界上許多國家的人們、尤其是旅遊業界的人們都在對「太空旅遊」傾注期望、認真評估、付諸行動的時候，我們國家對「太空旅遊」的熱情，似乎只能在網路中才能看得出來。搜狐、新浪等大門戶網站，都對安薩里參加的太空旅遊製作了專題進行了大規模報導。網友的高量點擊以及數萬條留言，證明了普通大眾對「太空旅遊」的興趣盎然。但與此相反，「太空旅遊」從在世界上出現一直到今天，我們的旅遊企業卻始終保持著出奇的冷靜，甚至有的旅行社是在不自覺拉開與它的距離，就此問題接受記者採訪時也有意識繞著走。如今，你如果打開國內的各家旅行社的網站去看，幾乎看不到哪家旅行社會有什麼「太空旅遊」的訊息傳遞。

　　國內旅遊企業對世界上出現的這樣一類新的旅遊形式置若罔聞，讓我們明顯感到了我們與世界的差距。從全球視野的角度來看待這一問題，我們不難得出的結論是，這些差距並非完全來自於國民富裕程度、收入水準，而是首先就出現在思想認識當中。

　　我們的許多人在談到「太空旅遊」的時候，首先就會想到昂貴的旅遊費用問題，而我們的一些所謂旅遊專家，也還靜止在「那是富人的遊戲」一類的說教引導當中，明顯缺乏對「太空旅遊」的綜合考量。這類對世界的扁平認識和簡單化的模式思維，其實並不適合於我們處在今日世界裡要進行的物象認知。誠然，參加「太空旅遊」需要付出昂貴費用，但如果我們在認識這一問題時變化一下角度，也許就會感到費用昂貴的問題其實並非是那麼不可踰越、不可求解。

　　比如說，我們可以把參加「太空旅遊」看做是一次投資機會。因為雖然「太空旅遊」在世界範圍內已經是無人不知、無人不曉，但世界上真正參加過太空旅遊的人數仍然是少之又少。包括這位太空旅遊的最新遊客安薩里，世界上目前親身嘗試過太空旅遊之樂的也不過只有區區4個人。因而每再有一個新人參加，都會立刻被世界媒體關注，成為享譽世界的名人。而發揮好這種「世界名人效應」，可能獲取的回報則完全是無法估計。從投入產出的精明算計來看，參加「太空旅遊」絕對是一個上乘的投資選擇。

　　我們還可以把「太空旅遊」當成是企業可以採用的一種特殊廣告形式。

　　2006年6月德國的世界盃賽場看臺上，曾出現了一位中國的農民兄弟。這位來自四川大足的真正農民，到德國看球可是沒有花費一分錢。他能夠實現到德國看球的願望，僅僅是因為買了幾聽德國品牌的啤酒。顯然，啤酒廠

家的一次有獎促銷活動，在讓一位普通農民實現夢想的同時，自身的廣告效應得到了更大程度的擴散。

中央電視臺的廣告「標王」近年的競標已經達到了數億人民幣，但因為缺少創新意識，社會中已經沒有誰會再去特別關注。不信我們問問周邊的人看，又有幾個人會知道今年的標王是誰呢。但是，假如說一家企業進行一個「太空旅遊」的宣傳策劃，將尋找、選拔一名作為企業品牌代言人的「太空遊客」作為目標，那一定會成為能夠吸引人們眼球的亮點新聞。而這類做法的另一個重要意義，就是有可能會使一個普通人在不花費一分錢的情況下實現太空旅遊的夢想。

當然，這類設想只有在具有較寬廣視野的企業人那裡才能實現。但無論如何，我們的以「傳導時尚」為目標的旅遊企業，應該具有順應潮流開展「太空旅遊」這樣的遠見。旅遊企業的人只有以敏銳的思考和精明獨到的眼光來面對世界，才有可能讓我們的企業從平庸當中脫身出來。

我們知道，世界上第五位太空旅行者查理斯·西莫尼已經為2007年4月的飛行做好了準備。而在我國國內，中國航太即將開始的「神7」、「神8」飛行計畫都沒有載客飛行的安排，目前提出乘坐中國自己製造的太空船進行「太空旅遊」還為時尚早。但是，我們旅遊行業的「太空旅遊」計畫卻不應該止步在等待當中。與國際上「太空旅遊」經營商洽談商業合作，就是一條可行的道路。世界上能夠經營「太空旅遊」的公司已經有了多家，我們的旅行社完全可以去談，進行他們的產品代理。可以想見，國內如有哪家旅行社首先開始經營起「太空旅遊」的項目，那一定會取得市場的主導權。僅僅是媒體找上門進行的主動報導，就會讓企業受益無限。僅僅以「價格高」嚇倒自己而不作為，並不是一個有動感活力、成熟觀念的企業應有的正確對應。

ITB的「太空旅遊」展臺招引了許多普通遊客的光顧，這說明了一種市場需求。樂不可支的歐洲太空旅遊公司老闆湯瑪斯克勞斯在看到這種景象後，認為太空遊的需求正在日益俱增，公司的生意一定會越來越紅火。他的這種想法，當然不是處於空想。由於科技的飛速發展，普通大眾體驗「太空旅遊」已經不是多難辦到的事情。事實上太空旅遊對身體條件和強度訓練也不是十分苛刻。安薩里從報名到升空，也僅僅用了7個月的時間。也許用不了多久，在中國舉行的旅遊展覽上，我們就可以見到外國公司的「太空旅遊」產品的展示，更重要的，當然還有中國旅遊企業的售賣。

是我們的定式思維阻遏了冬季遊客的步履

冬季是旅遊的淡季的說法，雖然作為旅遊行業的通識已經存世很多年，還被政府部門的旅遊統計、國內的旅遊教科書所採納，但也還是需要我們在學習型社會從創新思維的角度來重新認識。以現代旅遊業發展的整體思考來分析，這樣的說法其實更像是貼近於農業社會舊有習慣的一項定式思維。把冬季看做旅遊淡季的主要理由是天氣寒冷。可是我們知道，寒冷對於生活在今天社會發展水準中的人們，早已形成不了太大的威脅。人們的保暖裝備以及有暖氣設施的飯店、旅遊車，對於人們在寒冷季節出遊，已經提供了強有力的保障。冬季裡北方也未必就一定會比南方更難度過，有南方與北方兩地居住經驗的人們一定不會否認這點。無處不在的暖氣，使得北方室內總是溫暖如春。

暫時撇開氣候條件不言，開展冬季旅遊的社會條件也許應該比春夏秋三季更好。作為一年當中最後一個季節的冬季，正是辛苦了一年的人們期待得到休養生息、產生以旅遊來犒賞自己慾望的時候。公司總結工作對員工進行的獎勵旅遊、家庭成員間尋求團聚的探親旅遊、以及「收拾書本過新年」的學生們的假期旅遊，都會在一年之末的冬季進行。在今天的中國社會，冬季旅遊之所以可能得到不同的人群熱烈回應，還有一個重要原因也不能被我們忽略，那就是受到快速變化的社會節奏的影響，人們的舊有生活習性或多或少得到了改變，已經沒有多少人再願意在漫長的冬季一直呆在家裡「貓冬」。

不可否認，冬季旅遊會有自然景色單調的問題呈現出來。北方冬季林木扶疏、一片枯黃，自然界的色彩不會是那樣斑斕多姿，帶給人們的美感也不會是那樣強烈。(當然這也會有例外：曾有新加坡遊客對著冬天北京街頭的大樹狂拍照片。問其原因，被告知在新加坡沒有見過落光樹葉只剩樹幹的大樹。)以戶外旅遊景點為主打的旅遊線路產品，不可避免的會受到季節的影響。從保持觀光旅遊的品質角度出發，旅行社的線路產品應當適時「換季」才對，在冬季少推或者不推以戶外觀光為主的線路。如果執意要推，也應當有新的策略出臺配合才是。價格的槓桿用在這裡往往會發揮出極大的效用。近些年來自德國、義大利等國家的入境遊客，在北京的冬季接連增長，主要原因就在於旅行社實行的淡季優惠價格起了作用。

冬季的寒冷不應該把我們的思維也一併凍僵，面對冰雪世界，不能夠想

到的除了滑雪就是滑冰。我們需要清楚地知道，旅遊吸引遊客的因素除了自然以外，還會有文化的因素。世界遺產公約的全稱，就叫做《世界文化與自然遺產公約》。「文化」與「自然」作為兩類旅遊資源雖不可偏廢，但在不同的季節、不同的場合有所側重，才是一個巧妙的方式。我們在進行冬季產品勾畫的時候，不要總去想自然界的凋零，也完全可以在文化的豐富上多動些腦筋。側重文化、打文化牌一個現實好處，就是被嚴寒困擾的幾率會少許多。

以文化為題，可以讓我們的冬季之旅變得五彩繽紛趣味橫生。比如說，「美食之旅」就是其一。在中國傳統養生理論當中，冬季從來都是被當做進補的大好時節。大觀園的一班姐妹在雪天燒烤鹿肉，場面一定會讓讀過《紅樓夢》的人銘記在心。那麼，旅遊行業的人們讓各類「美食之旅」在冬季大行其道，則應該是十分貼近從「冬至」到「驚蟄」節氣之間人們的內心嚮往。一個充滿誘惑的「美食之旅」主項目，能否在經過市場籌畫之後變成以學做、觀看、品嚐等不同側重的幾十個美食之旅子專案，這可全憑旅行社的功底了。

「觀演旅遊」其實也是非常適合在冬季強力推出的線路產品。世界通例的藝術演出季，都是以夏季和冬季來分列。每年冬季，在世界各地的各類高水準藝術演出一定會是數不勝數、層出不窮。因而在歐美等國家或地區，觀演遊客從來都是旅行社的冬季旅遊中的重要客戶群。「觀演旅遊」的組織相對要容易一點，旅行社以小包價的形式推出為好。旅行社如果要組織這樣的旅遊，還有一個迷信需要破除，那就是「觀演旅遊」一定是價格高昂的旅遊。因為事實上，現在在內地觀看演出的費用遠遠超出了境外許多地方。比如在中國澳門觀看一場國際水準的「雲門舞集」，門票也不過只有區區80元；而同樣的演出，在北京、上海的門票就需要翻漲十倍。

遊覽異域他鄉、觀看精彩演出，這樣的有文化氣息內容、對遊客有足夠吸引力的產品本應該是被旅行社放入常規產品當中經年推廣；而一些結合當年國內文化事件和社會關注熱點開發出來的新線路產品，如果能夠在年末的冬季旅遊的框架當中進行展示，也一定會讓人們喜出望外。比如說，2006年上海的「孟母堂」引發的爭議和鳳凰臺對此問題的激辯，已經使「國學」二字的影響力得以迅速擴大。如果我們抓住這樣的資訊，想方法把「國學」字眼為旅遊所用，也未必會行不通。現實中真正願意把孩子送進學校學習國

學的是少數，但是如果讓孩子在短期的旅遊中學習一些「國學」的知識，可能多數家長都不會拒絕。果真如此，我們的「北京國學大課堂之旅」就完全能夠成行。

冬季旅遊當中，還有一張王牌是最具市場殺傷力的，那就是年節產品的牌。無論是西方還是東方，一年中最重要的節日都集中在冬季。這使得冬季會遠比其他季節更加熱鬧。但是，年節產品的設計並不容易，以往一些旅行社把春節簡化為僅僅是「吃餃子」加「放鞭炮」，顯然是太過粗疏了。2006年6月文化部公佈的第一批518項「中國非物質文化遺產」當中，「春節」已被列為民俗類非物質文化遺產的第一項。那麼，我們就有理由期待著今後的冠名為「非物質文化遺產」的春節，在旅遊業界的參與下會呈現出不同尋常的景象。

不同季節的旅遊一定要體現出不同的精彩才對。我們不要被冬季的寒冷「一葉障目，不見泰山」，只想到滑冰滑雪，而將冬季旅遊的其他優勢忽略掉。事實上，所謂的旅遊淡季並非一定會與自然季節有關，而是與我們的定式思維直接相連。我們會聽到丹麥、冰島等遠比中國寒冷的國度提及「冬季是旅遊淡季」這樣的話嗎？自然不會。那裡的冬季會有引人入勝的童話、會有熱鬧非凡的聖誕、會有皚皚的冰雪、會有潔淨的空氣，所有這一切會比夏天更讓遊客著迷。對比之下，我們著實不應讓寒冷的冬季凍僵了自己的思維，繼而阻遏了遊客出行的步履。

「奢華旅遊」顯示了人類主體價值觀的噪音

上海「國際奢華旅遊展覽」引起了人們對「奢華旅遊」的多方疑問。

究竟什麼是奢華旅遊，雖然各方陳詞不一，概念上都還存在模糊，但參與其中的企業都夢想會在「奢華」的掩護下，有著高收費、高利潤的入帳則是不爭的事實。曾在北京召開的一次「高端旅遊」研討會也明顯露出類似傾向。一些專家言之鑿鑿大談的「高端旅遊」，卻沒從根本上釐清它與大眾旅遊的區別。企業界的順勢發揮，更把「高端旅遊」推入到「高收費旅遊」的深淵。「高品質一定是高價格」的粗暴結論，就顯示了這樣的一種執拗。「奢華旅遊」的概念推出也是如此，事實上它與「高品質旅遊」之間並不存在必然的聯繫。如果硬要為它描眉畫眼的話，如同那個銷售月球土地的「月球大使館」一樣，它的功效僅僅在於可以滿足一些有錢人的虛榮心。

但是，這卻與當今的世界潮流有了偏差，與人類的主體價值觀相違逆。近些年無論是國際社會還是中國社會，愛惜資源、保護環境、尊重個體才是主流，而浪費、奢靡、擺闊正是社會整體價值觀的背反，為公認的國際文明準則不齒。其實社會中凡有教養的有錢人並不追求奢華，我們從生活中已經可以看到許多這類的例子。2006年6月3日，英國首相布萊爾一家人到義大利渡假，回程搭乘的竟然是一廉價航空公司的飛機，每人機票只要49英鎊，連同每件行李託運費2.5英鎊，全部花費不超過500英鎊。布萊爾因此得到了英國媒體的交口稱讚。日前，世界首富比爾蓋茨宣佈2008年之前不再參與微軟經營，而將隻身投入社會捐助、救助事業。這樣的行為，無疑才與今天的人類主體意識價值觀相符合。

　　外國人參加奢華旅遊顯示的是自己的穩定的社會地位，而中國恰恰相反，參加奢華旅遊的人，顯示的多是自己不穩定的社會地位。因為在目前的中國，尚不存在真正的貴族，而只有一批懷有暴發戶心理的有錢人。因為恐懼社會變化而參加、因為要炫耀自己的經濟實力而參加的奢華旅遊，以「鬥富」心態甚至是報復社會的形式來進行的奢華角鬥，並不會真正給市場帶來活力，也不能贏得經濟能力稍弱的人們豔羨和尊敬。

　　在世界其他遠比中國富裕的國家，也極少大規模運用「奢華旅遊」這樣的概念。無論是德國柏林的旅遊展，還是英國倫敦、日本東京的旅遊展，都見不到「奢華旅遊」的推廣和展示。英國人菲利浦將「奢華旅遊」定性成「終極旅遊體驗」，換成王朔的話，那就是「過把癮就死」。但如果要中國人為了一次奢華旅遊而耗其所有，恐怕並不切實際。從某種角度來看，英國人認識到的「中國人很多人願意花錢去擁有某些奢侈品，但還不願花高價去體驗和享受」的現象，才是客觀現實的真實反映。按照中國人的特性推想，「奢華旅遊」在中國的碩果，只可能生長在虛擬世界中。

　　「奢華旅遊」之所以會瞄準中國，與近年來西方媒體大肆報導中國遊客在世界各地大量購買奢侈品有關，但是這類的報導的真實性也很有些可疑。動機如何先不必多問，西方記者近些年發佈資訊的玄妙，則早已經讓人們有所領略。美國颶風讓「數萬人喪生」，這可是卡崔娜光顧新奧爾良的頭幾天幾乎所有美國報紙的頭條消息。

　　西方媒體對中國個別暴發戶在歐洲大肆購買奢侈品的描寫，分明帶著一股揶揄和嘲弄。我們的一些旅遊研究者們竟然看不出來，還要為此奉承叫

好，實在是讓人無言以對。旅遊研究者們刻板的使用「市場細分」理論來對「奢華旅遊」進行解釋，不僅是十分牽強，也與「奢華旅遊」覷覦者們有所齟齬。瑞士的一家「奢華旅行顧問」的老總確認的中國的四大奢華群體為：政府高官、外資企業高層、中國企業高層以及富人。這樣的恐怖分類，顯示了「奢華旅遊」一味進行下去該是埋伏著怎樣的危險。不顧及中國現實狀況一味推崇「奢華」，是否會一定程度上引發「仇富心理」也未可知。

西方主流，對奢華之風的厭惡和反省，從這樣的兩本書也可以看得出來。一本書名是《奢侈病》(Luxury Fever)，作者是美國的羅伯特‧弗蘭克。其副標題是「無節制回火時代的金錢與幸福」，可以說已經較清楚地表明瞭作者的態度；另一本書是《簡單》，作者是美國的亞莉珊卓史達德爾。此書出版時出版社加上了這樣的一個副標題：「風行歐美的新簡樸運動宣言」。由此可以想見，公開鼓吹「奢華」，並將「奢華旅遊」作為新旅遊形式推向公眾，是社會正直的的怎樣一種忤逆。

旅遊的發展一定符合時代的進步潮流，而以扭曲心態在中國現實社會推出的「奢華旅遊」，顯示出來的只是人類主體價值觀的噪音。

由「中非論壇」聯想的非洲旅遊問題

2006年11月，「中非論壇」第一次在中國舉行。會議的前幾天，「中非論壇」的資訊已經覆蓋了這座城市的每一寸土地。從街頭的每一座交流道上懸掛著的上百個巨大的紅燈籠，到網路新聞中「中非論壇限制80%公車出行」的耀目消息。如果還有人對此感覺還略有遲鈍的話，那麼「所有車輛須繞行機場高速」的簡訊提醒，則會毫不遲疑的在每個人的手機上顯示出來。

旅遊行業的人們會很自然地由「中非論壇」聯想到與「非洲旅遊」相關的問題。所有與這次會議有關的資訊都值得我們張大毛孔及時注意到，因為這一定會有助於我們對入境旅遊和出境旅遊做出準確的判斷。比如說，北京市安排來北京參加論壇的非洲兄弟購物，不是像為國內的人大代表安排一樣選擇王府井或者西單，而是選擇了崇文區的紅橋市場。

作為我國出境旅遊當中的非洲旅遊，目前尚處於初級階段。這從中國宣佈的非洲旅遊目的地有10多個而進入旅行社正式操作範圍之內的非洲國家不到5個就可以看出。

從世界旅遊的發展來看，非洲旅遊通常是檢測一個國家的人們旅遊觀念

是否成熟、旅行社的經驗是否具備的試金石。旅遊發達國家的人們，一定會將「非洲旅遊」擺到重要的旅遊計畫當中。我們如果去歐美國家的著名旅行社網站去看，就會知道「非洲遊」是佔據著怎樣的顯赫地位。

在世界不同區域環境當中，非洲旅遊無疑具有可持續性發展的良好根基。因為從整體來看，非洲的種類繁多的旅遊資源遠遠超出世界上其他任何一個大洲。無論是文化旅遊還是自然旅遊，也不管是探險旅遊還是生態旅遊，非洲都是人們最佳的一項選擇。去過非洲旅遊的人們往往會驚奇的發現，人們原本以為落後的非洲，在旅遊設施上一點也不落後。而非洲旅遊開放多年之後，那裡的許多國家的人們還一直能保持著質樸、善良的本色，這是非常令人稱奇的、足顯非洲文化的神奇，因而也就成為非洲能夠不斷吸引人們去尋幽探勝的重要原因。

如果我們需要對中國遊客赴非洲旅遊進行一個預測，結果一定是十分美好：從長遠來看，埃及的魅力一定會持續散發，那裡的古老文明對每一位中國遊客都會有吸引力；隨著下一屆世界盃的臨近，南非會越來越多的受到中國旅遊者的青睞；肯亞因為動物帶給人們的巨大視覺衝擊力和人類尋根訪祖的慾望，會在不久成為眾多有追求的中國遊客心儀目的地；北非的摩洛哥、突尼西亞、阿爾及利亞等國家，將在迎來大量歐洲遊客的同時也看到大量的中國遊客出現；而坦尚尼亞、尚比亞、辛巴威等國家，因為吉力馬札羅、維多利亞大瀑布，更因為中國史上最大的外援項目坦尚鐵路的緣故，會受到中國遊客的特別歡迎。

上世紀70年代馬季、唐傑忠表演的相聲《友誼頌》，描寫的就是中國援助坦尚鐵路的一段故事。當時的人們，對這段相聲幾乎人人都能做到耳熟能詳。凡聽到過這段相聲的人留存在心底的，都會是有朝一日到非洲看看、乘坐坦尚鐵路這樣的裊裊期望。

而今天，隨著中非論壇的隆重舉行，人們的舊日思念忽然間被喚醒了。現實中的人們並沒羞怯，而是把梳理自己的零碎記憶、實現數年前一段夢想的機會，大大方方的留給了我們的旅行社……

非洲遊需要冷思而非熱炒

2006年在北京召開的「中非論壇」引發了社會各界對非洲的濃重興趣。其間人們所接收到的與非洲相關的訊息，比以往的三年還要多。並不只

是旅遊業界的人們，許多普通人的近期談資，也常常夾雜了許多非洲話題。北京計程車司機「老家來人了」的風趣幽默表述，還贏得了鳳凰臺主持人的嘖嘖誇讚。

由中非論壇帶來的非洲熱，應該說為旅遊業界的人們營造了一個很好的推廣非洲旅遊的氛圍。一些旅行社傳出的資訊，也證明在「中非論壇」推動下，遊客對非洲旅遊的諮詢比以往增加了30~50%。基於市場需求的理由，旅行社大規模地展開快速地開闢更多的非洲遊線路的心態已經是端倪可察。一些手腳俐落的旅行社，匆忙中已經將諸多非洲遊新產品擺上了櫃檯。

抓住時機、適應國人的非洲熱，旅行社固然應該具有這樣的市場意識。但是，在出境旅遊逐步走向成熟的今天，我們也需要看到，現實人們對非洲旅遊的關注，並非會完全等同於以往，高品質的非洲遊才最有可能在市場中立得住腳。今天的遊客對「文明旅遊」、「負責任的旅遊」諸項原則也十分看重，能否在非洲遊新產品中得以體現，也包含在遊客的誠心期待當中。因而，旅行社在進行非洲旅遊的拓展時，理應顧及到現實的因素，保持冷靜的思考，儘量避免急功近利莽撞行事。

平心而論，雖然非洲作為我國公民出境旅遊的目的地已經有了11個國家，但目前我國旅遊市場中在銷的非洲遊線路產品卻很難令人滿意。一些製作粗糙、有明顯瑕疵的非洲遊線路產品，經年不變的擺在旅行社的檯面上。單從目的地構成來看，也同樣難如人意：除了埃及、南非線路稍多一些，其他目的地產品在市場中都屬罕見；有的國家，開放近一年竟然還從未進入到中國的旅行社視野。「遊客不喜歡」那隻是旅行社用於推諉的理由，造成這種局面的真正原因，仍在於旅行社的誤判誤識、輕率魯莽。兩年前南亞海嘯發生後，一些旅行社提出用毛里求斯來做普吉島的替代品，就分明顯示了這樣的一種草率和幼稚。

一些旅行社以東南亞遊、歐洲遊的模式經驗來推非洲遊的時候，常常會遇到困擾。個中原因，就在於對非洲的特殊性瞭解不到位。非洲散發出來的持久吸引力，其實是毋庸置疑的。非洲的諸多元素，比如人的善良純樸、奇絕的自然美景、特殊的原生態文化、人與自然的融合等等，幾乎都是今天的人類苦苦追索、夢想得到的。即使再過50年，非洲依然會以它的特殊性對全世界的遊客拋出媚眼，吸引來有理想有追求的遊客光顧。從西方國家的旅遊實踐來看，非洲旅遊通常是旅遊發展成熟時期的產物，一旦興起，就以較高

層級的「可持續性」不斷推進。上世紀80年代美國拍攝的一部電影《走出非洲》，至今仍會在吸引眾多美國遊客絡繹不絕走進非洲大陸。

我們的旅遊業界對非洲認識的閃失和缺憾，需要在非洲熱興起的時候立刻進行修補，唯此才能適應現實接近成功。與其他行業相比，旅遊業界的人更應該多向社會中有豐富實踐經驗的人學習。記得一家電視臺曾經播出過北京的一位女士自敘在塞拉利昂的旅遊經歷，真可以說讓我們大開眼界。缺少這類相應的知識就想生產出優質的產品，無論如何都只會是一種臆想。

用功學習非洲的知識方式有很多，而中非論壇給我們提供的向非洲學習的機會尤其難得。我們如果注意一下中非論壇的整個過程就會感覺到，此次論壇的一個重要功效，就是能夠校正我們以往對非洲的不完整、不準確認識。這樣的一個功效，在中非論壇期間，透過媒體採訪我國駐外外交官、商人、旅遊者等等，已經體現得十分澄澈。一位在非洲經商四年的中國人，在接受中央臺記者採訪時發出的真情實意的慨歎，仍舊是「自己對非洲的瞭解太少」。這樣的一種心態，不僅會讓我們增長見識，也會讓旅遊業界的一些自負的人們感到汗顏。

我們如果能夠從中非論壇中汲取到鮮活的知識並受到啟發，製作出來真正高品質的非洲旅遊線路產品，而不是總像以往一樣，囫圇吞棗、盲人摸象，那非洲遊的遠景一定會是燦爛光明。當然，非洲旅遊的紅火未必是旅遊業人的功勞，而非洲旅遊如果做得不好，卻一定是與旅遊業人士努力不夠有關。未來的非洲遊市場之廣闊，將會與歐洲遊不分伯仲。中國外長在中非論壇閉幕記者招待會上說，中國的許多小孩子非常喜歡長頸鹿，就可以到非洲實地去看看。這類的旅遊需求資訊由中國的外交官員表達出來，自然可以使旅遊業界的人對多層面創辦非洲遊信心十足。我們有理由相信，在經過冷靜思考並紮實準備之後，數十條非洲遊線路產品就會以與時代相匹配、較為成熟的模樣呈現在國人面前。

小國的旅遊吸引力是無可替代的

《小的是美好的》(Small Is Beautiful)是英國的E.F.舒馬赫1973年所寫的一本書，漢譯本的副標題叫做「一本把人當回事的經濟學著作」，這似乎不如原來的標題與副標題的聯動「Man is small，and，therefore Small Is Beautiful」(人是渺小的，然而，小的是美好的)。

最近幾年，東加、格林伍德、巴哈馬、聖露西亞等等一些位於世界上不同區域的面積較小的國家，相繼進入到中國公民的出境旅遊目的地當中來，這無疑為人們的視覺與心靈感受再增了幾抹明亮。中國的許多遊客對這些小國的認知，也就隨著旅遊的開放而迅速增加，抵達那裡旅遊的願望，也就從模糊變得越來越清晰。

與許多以遊走世界為樂趣的人們交流起來，會發現他們會對中國的旅行社充滿抱怨。想去的國家沒有線路產品，而老掉牙的線路又引不起出遊常客們的興致。目前的許多新開放的目的地，尤其是一些往返交通不順暢的小國，如果單憑遊客的一己之力、以自助遊方式來做安排，難度較大且耗時耗力較多，是難以完成的。除了旅遊的發燒友之外，僅僅屬於旅遊愛好者之列的絕大多數遊客，都還需要旅行社來提供說明新的線路產品。但現實的情形卻總有些難以差強人意，多數旅行社樂得置遊客的需求於不顧，對開發這樣的一些小國的旅遊線路興趣不大，市場中還真是見不到哪家旅行社真正進行過這樣的細緻盤算。

世界上每一個國家，即使是面積極小的國家，也一定會有自己獨特的地方。這些獨具的特色，將使得有探尋世界理想的遊客無法將這些國家加以忽略。有智慧的旅行社應該學會把這樣的特色從小國當中找出來並將其特色用好用足。以不久前開放的東加為例，僅僅是把東加的「以胖為美」這樣一個人所皆知的充滿神奇色彩的特點拿出來加以利用，就足以使東加旅遊線路別具一格，吊起人們的胃口，吸引人們慕名前往。比如說，組織一個目標客戶確定在中年微胖女性、以「增強生活的自信」為名目的旅遊團，成行的把握就極大。

通常來說，小國的特色往往會比一些大國更加動人。小國的旅遊資源與大國相比，自然比不過高樓大廈、現代文明，但小國往往會保存有許多當地人類發展的軌跡，尤其是文化習俗。這些，又恰恰是現代人類所嚮往的、追求的旅遊目標。即使是在吸引以炫耀為出行動機的人們的時候，小國的旅遊附著力依舊會不遜大國。試想，一名遊客在向別人炫耀誇耀時，是說自己去過曼谷、新加坡、吉隆玻神氣呢，還是說自己去過努瓜婁發（東加首都）、聖喬治（格林伍德首都）、拿索（巴哈馬首都）、卡斯翠（聖露西亞首都）更神氣些呢？答案應該不難得出，自然是在後者。

2006年開放的幾個目的地國家，僅從面積上來看，自然稱得上是小，

但就旅遊資源來看，則未必能用「小」字來涵蓋。這類的實證在已經開放的一些小國當中可以找到很多，比如南亞的主要以珊瑚礁構成的小國馬爾地夫、擁有七項世界遺產的斯里蘭卡、曾經迎來21世界第一束曙光的太平洋島國斐濟，或者是擁有歐洲第一座教堂的面積很小的馬爾他、島上有眾多人類文明古蹟的賽普勒斯，國土面積小歸小，但卻無一不是以旅遊資源的豐富，成為遊客心目中的旅遊大國。

新開放的一些小國對中國的熱情期待，也一定不會遜於大國。為了迎接中國遊客的到來，一些新開放的小國許多早已經進行了充分的準備。比如東加，其副首相兼負責旅遊事務的大臣科克爾在2006年元月13日當地舉行的旅遊業特別會議上就介紹說，他們根據中國遊客的特殊需求，已經準備「發揮特色文化，以傳統婚禮、村莊活動、教堂活動等來吸引中國旅遊者」。有了這樣的承諾，中國遊客的包括東加在內的新開放的小國家旅遊，在品質上應該有了較高的保障。

對比遊客的期盼和新晉小國的熱情，我們的旅遊業者的準備是否略顯遲緩了呢？猶疑不決的出境遊旅行社，也許還需要遊客前來提醒一句：小國的旅遊吸引力是無可替代的。小的，是美好的。

鞭炮解禁亦能為旅遊業帶來契機

北京市在2006年春節之前，首先從法律層面上對煙花爆竹給予瞭解禁。於是，除夕的夜晚，城市裡到處都是鞭炮齊鳴、火光衝天。居住在城市中的每一個人，都歆享了類似戰爭爆發才能經歷的震天噪音和刺鼻硝煙。停放在社區院落裡、街道上的汽車驚恐的發出一陣陣刺耳尖叫；夜宿枝頭的喜鵲、烏鴉等與城市十分親善的鳥，也在驚恐中繞空撲騰，久久不敢再落回樹上。雖然尚沒有看到環保部門將真實的數字提供出來，但城市的空氣品質的急劇惡化，則是每個人都感受得到了。

一項堅持了12年的鞭炮禁放制度全面失手，歡呼者眾，失望者也不少。許多人在歡呼終於得到了燃放自由的時候，其實忽略了正在剝奪另外一些人的「享有安靜生活」的自由。而社會的公正度明顯在這一事情中向強勢的人群進行了傾斜，在「保衛傳統文化」的大旗或虎皮下，已經很難再聽到反對鞭炮解禁的人群發出的哪怕是些微的聲音了。

如今全國有200多個城市都像北京一樣，鞭炮的禁放令已經成為明日黃

花。於是這些城市的農曆春節，都充盈著洋洋的喜氣和沁人肌膚的喧鬧。城市中無論多麼豪華的住宅社區，都無法抵擋滲透在空氣中的戰火硝煙的進犯。人們嚮往的文明城市生活中的安靜生活環境，與現實世界漸行漸遠。「安靜」，這種原本唾手可得的東西，已經漸漸衍變成了一項生活奢求。

這樣的一項社會現實變化，是以這些城市的地方法規為後盾強制人們必須要加以接受的。雖然人們接受時的心情可能會千差萬別，有的人興奮、有的人酸楚，但這已經是一件既成事實了。至於究竟是「尊重文化」還是「文明的倒退」，恐怕今後相當一段時間內兩種觀點誰也不會說服誰。人類的歷史進程並沒有因此中斷下來，爭論只能是漾起了幾片漣漪而已。拋開爭論重新回到現實，對於有著創新思維意識的人類來說，現實生活中的變化其實正是人們應該注意到、捕捉到的東西，因為社會的這類細微變化，都可能為發展帶來契機，漣漪的下面很可能就會躲著一條大魚。

當今天的「安靜」元素在喧囂的城市生活成為一項奢求、一項稀有資源之後，也就極有可能以另外一種形式、以經濟世界裡中的一項商品形式復現於人們的生活當中。看看市場中許多商品的軌跡，差不多都是因循這樣軌跡來行走的。當然，現實經驗中通常容易找到的是物質類產品的例子。事實上，精神類產品也同樣無法違逆這樣的一條規律。

多少年來，談及年節，人們一直追求的是年節所製造的火爆的氛圍。傳統文化中春節不僅有「爆竹除歲」的習俗，往往還伴隨有磕頭、送壓歲紅包等等數不清的老理。但從現代經濟理論的動態市場細分來看，這樣的複雜年節習俗，一定不是所有人都會喜歡的。尤其是一些有個性追求、講求生活品味的人群，就未必會對這類民俗有多大興趣。另外的一些現代意識覺醒的人，即使是願意參與年節的火爆氛圍營造，卻也不想付出汙染環境、損害他人利益的代價。

需求的出現需要有產品來進行滿足，於是旅遊業的機會就浮出水面了。身居旅遊業其中的旅行社、渡假村及飯店，其實都該看到其中的商機，而刻意進行生產。比如說，生產一個「清新年節」為主題的產品來做適應。

考慮到這類人群對大魚大肉、大吵大鬧的厭煩，這類「清新年節」產品，可以清新的環境和清新的旅程設計為基本構架，用清淡適雅的環境、清淡的飯菜、濃香的書卷氣息、濃香的咖啡下午茶來吸引這些常年生活在都市的疲憊不堪的人們。甚至在廣告語上面都可以這樣來做細微體現：「躲避人

為的鞭炮襲擾，感受自然的清新雅韻。歆享節日的祥和氛圍，用清新旅遊濯洗一年的勞頓......」

推行這類「清新年節」的觀念產品，先需要矯正人們的市場觀念和產品視覺。從以往的表現來看，我們的旅遊企業似乎更擅長製造「喧鬧」類型的產品，而不適應「安靜」類型的產品的打造。從我們的旅遊企業長期以來對「休閒渡假」的概念推廣和產品製作當中，不難尋覓到這樣的例證。

渡假休閒類型的旅遊，在國外的主旨含義當中，是與「安靜」、「一心放鬆」、「不被打擾」聯繫在一起的。因而我們可以看到，無論是在泰國的PP島還是印尼的峇里島，凡以休閒渡假為目的到來的西方遊客，會一住十天半月。「游泳游到日西斜，睡覺睡到自然醒」。每天的主要事情，就是水中游泳、沙灘曬太陽。也有對「安靜」的理解和執行更加徹底的地方，如峇里島的一家酒店SPA，在「安靜」上面所作的文章就更加深入細緻。他們不僅規定客人不能帶手機進入SPA區域，而且承諾人們在裡面幾百公尺範圍內聽不到任何電話的鈴聲。酒店對「安靜」的這種極致追求和發揮，效果就是引得遊客從萬里之外的北歐、西歐、北美紛至遝來。

相比之下，以往我們的一些旅行社、旅遊飯店、渡假村做出的「休閒渡假」產品，「安靜」不足而「喧鬧」有餘。一些產品就是把人們聚攏到一起搓麻、豪賭，結果使得享受了「休閒渡假」的人感覺比正常工作還累。許多中國遊客不懂得「休閒渡假」的真諦，責任很大一部分其實應該由旅遊業者來承付。在把這類概念介紹給人們的時候，往往沒有細緻區分。生活中有喜歡熱鬧的遊客，也就一定有喜歡靜雅的遊客。而後一種遊客，才與「休閒渡假」的主旨更加貼切。

「安靜」其實是所有人都需要的東西。即使是在以「城市元素」為主旨的城市旅遊當中，也是重要的不可忽略的重要內容。西方人編寫的日本東京的旅遊手冊當中，一定不會忽略介紹一條「書店街」。西方遊客來到東京，也一定會尋跡找到這裡。透過「書店街」，城市的安靜的一面無疑可以得到很好的展示。

這條街的位置因靠近神田車站，因而被稱作「神田古本街」，有數百家書店聚集在此，許多在世界其他國家都難覓的善本、珍本、孤本圖書，在這裡都可以找到。這條書店街中的中國書店，也十分可觀。比如讀過魯迅的人，都知道的「內山書店」就在其中。但在現實層面，如今中國的旅行社的

日本遊行程，會有一家向遊客介紹這條街嗎？

　　製作並推銷「安靜」類型的休閒渡假產品，以「安靜」為目標建造飯店、渡假村，送給人們寧靜的環境、身心的健康，其實正符合今天人們的精神追求。而當春節的鞭炮聲聲連綿不絕、「安靜」成了稀缺物資之後，「清新年節」之類的旅遊線路產品，則十分可能受到越來越多的人們的歡迎。

　　十多年前，北京剛剛開始對煙花爆竹進行禁放的時候，許多旅行社、郊區飯店適時推出了「到郊外放鞭炮」的旅遊項目，一度吸引了不少人參加。而今天的情形，隨著城市鞭炮的限放政策實施，此類產品的生命週期也就正式完結了。而相反的另一類的社會需求，則在變化中突顯出來。如果有心的企業能夠進行市場跟蹤深度開發，則一定可以使企業的活力再得展示。

第二單元　遊客心理與產品

遊客心理與產品

　　旅行社的產品是針對遊客的，確切地說，是針對遊客的消費心理的。旅行社很多好產品能夠有市場，與瞭解並契合了遊客心理不無關聯。反之，市場銷路不暢的產品，多半是與對遊客的心理把握不准有關。

　　於是，揣摩遊客心理，使產品最大化的適應遊客，成為旅行社產品經營中繞不過去的一項工作。現實中我們看到的許多新聞事件，無論是北大限客事件還是故宮星巴克事件，之所以會在社會引起很大爭議，之所以會被歸入負面的社會焦點中，從產品的角度去分析，其實都與遊客心理有關，都與經營者對遊客的心理把握不准有關。

　　對遊客心路的揣摩，絕不是一件簡單的事情。絕不能以「我雖然是旅遊行業內的人士、但也經常自己去到網上訂票訂房、到世界各地去旅行，所以我知曉遊客的需求與心理」來想問題。因為由此一來，旅行社人的故步自封、先入為主的不自覺行為很可能將嚴重堵塞你的想像，使得你要從事的產品生產變得盲目且滯澀。

　　對遊客心理的細心把握，需要具有對遊客的熱愛之情和嚴格有效的科學方法，通常這些基礎的工作會與工作的成功成正比呈現。

　　進旅行社門的遊客，其心理期待其實已經給定了我們。他們中的絕大多數都會是將旅遊當做消遣，而不是作為工作。這是需要我們牢記在心、體現在產品的每一處設計當中的。即使是商務旅遊，它所偏重的也一定是旅遊而非商務。我們的產品在遊客接觸到的第一時間就應該讓遊客感覺到，我們的產品是符合遊客的心理期待的。

　　要想真正把遊客心理放在心上，我們不妨就從一個基礎的問題，即「遊客為什麼要選擇旅行社」開始。

遊客為什麼要選擇旅行社

　　旅行社業態在世界上的存在，已經有100多年時間了。之所以旅行社有如此之久的生命力，說明旅行社為旅遊者所提供的服務仍是為旅遊者所需。

旅遊者喜歡參加旅行社組織的旅遊團到各地、各國旅遊，如果找尋理由，也可以列出來許多：

　　參加旅遊團比較方便，這是旅遊團吸引人的最重要的地方。當你報名參加了一個旅遊團以後，很多事情都不用你再來操心，旅行社中一定會有幾人為你的事情忙碌。辦理簽證、訂機票、訂酒店等等。這些工作如果由你自己來做，一定會感到很辛苦，而報名參加旅遊團之後，這些事你都不需要自己來管了。一些對旅遊程式並不熟悉或者缺乏旅遊經驗的人，參加旅遊團之後，完全有了依靠，會感到十分方便。

　　參加旅遊團除了省力之外，還可以省時。這一條在與自助遊相比較的時候，優勢就會顯示出來。自助遊旅行者要花費大量的時間用在處理交通上面，查時刻表、計算行程，趕航班或火車等等，而團隊旅遊這一切都不需你再著急了。旅遊過程中，旅行社按照實現安排的行程進行，也會節約大量的時間出來。

　　旅遊團一定會比自助遊安全性要高，這是旅遊團的另一條優勢。旅遊在外，安全問題不得不做考慮，而旅遊團作為一個集體，總是不會比單個旅遊者更容易受到侵害。退一步而言，如果在旅遊團中出了安全問題，也相應比較容易得到妥善處理，最後也還可以透過旅遊意外保險及旅行社責任險而獲得補償。

　　參加旅遊團或許會很有趣，這樣的期待也是旅遊者願意選擇參加旅遊團的原因。如果一個旅遊團當中，有一位好的導遊及領隊，一路上團內不僅氣氛會非常愉快，而且旅遊者會聽到許多的有趣故事，學習到很多知識。經過這樣的一次旅遊，旅遊者會感到收穫極為豐富。

　　參加旅遊團比個人旅遊要便宜，這也是參加旅遊團的理由之一。多數情況下，旅行社以批量可以從航空公司、酒店拿到十分優惠的價格，因而會比散客直接預訂會便宜。當然，這個理由未必對所有的旅遊團都成立，自助遊旅遊者在一些情況下，精打細算完全可以做到比團隊遊更加經濟實惠。因而所說的旅遊團比個人旅遊便宜的結論，並非是指全部情況。

　　遊客選擇旅行社、參加旅遊團有時還有一些特殊原因，比如說，到條件比較艱苦的地方旅遊，需要參加旅遊團就是一個重要的理由。因為在一些條件較差的地方，租車、找導遊甚至吃飯都會十分困難，而參加旅遊團由旅行

社來幫助解決這些問題，會相對容易一點。

　　對自己的身體缺少自信的人，也會選擇參加旅遊團。有些人身體常年羸弱，害怕出門在外有意外發生時無人照料，那就極可能參加旅遊團。旅遊團內的導遊或者領隊作為旅行社的代表，其職責就有及時為旅遊者實施幫助一條。老人、孩子參加旅遊團也是非常符合常規，原因同樣是因為旅遊團可以降低出行的風險。

　　另外，有些時候旅遊者參加旅遊團，並非是因為參加旅遊團好，而是因為無奈。比如目前有些旅遊目的地國家，如緬甸、朝鮮等等，不辦理零散旅遊者的簽證，只接受團隊旅遊的簽證。旅遊者無法自身前往，只得「被迫」參加旅遊團。當然在這種情況下，將其歸入「遊客為什麼會選擇旅行社」的理由，多少有些牽強。

　　人們有選擇旅行社的理由，也就一定有不選擇旅行社的理由。這後一類的理由，對於旅行社來說，也必須瞭解。

　　不願意選擇旅行社的人，通常較多的是參加過旅行社組織的旅遊團、而多半又是對所參加過的旅遊團的安排感到失望的人。當然，從小動手能力就很強的人，即便是從來沒有參加過旅行團，沒有受到過旅行團的約束，也會一開始就有甩開旅行社獨自放飛單獨旅遊的念想。

　　參加過旅遊團的人自然會對旅遊團的食宿行遊的各項安排瞭然於心，而正是這些安排，才會讓許多人有了不再參加旅遊團的理由：

　　旅遊團的軍隊式管理，是旅遊者不願選擇參加旅遊團的最主要理由。嚴格的按照日程表來執行，早上統一叫早起床，準時吃飯，按點開車，像完成任務一樣遊覽計畫表中的景點，個體在集體中近乎消失，即使你想要在一個你喜歡的景點前多停留10分鐘也常常無法辦到，跟不上這種進度也只能是暗自叫苦。尋求輕鬆自在的旅遊者對旅遊團的這樣的安排自然會感到不適。這些嚴格的軍隊式管理方式，使得旅遊團中想要有自我存在的人總會感到束手束腳。

　　參加旅遊團無法接觸到旅遊目的地當地人生活，也是人們希望擺脫旅遊團的理由。許多人參加旅遊的目的之一，就是與當地人接觸，瞭解當地人的生活。但是如果按照旅遊團的安排，你可能接觸到的當地人，只有當地賣東西的小攤販和餐廳上菜的服務員。雖然做到了到此一遊，但對當地人的生活

還是一無所知。

旅遊團安排有導遊或領隊，是吸引旅遊者參加旅遊團的原因，但也同時會是讓旅遊者放棄這種選擇的原因。一位旅遊者曾感慨道，一位不稱職的導遊或者領隊簡直能把人氣瘋。這種不稱職表現在其不熟悉業務、不關心團友，甚至製造團內矛盾、頂撞旅遊者等等。在旅遊團中，旅遊者對這樣的導遊或領隊希望越多，失望也就會越重。旅行社派出的不少導遊或領隊尚處在少不更事的年齡段，「孤膽英雄」的品格使他（她）敢於講出前人未講出的話。一些參加旅遊團的遊客曾總結說，一些旅遊團的導遊熱心的就是帶遊客進商店，而出境遊當中領隊給自己確定的主要工作就是兩樣：收齊小費、點清人數。至於其他，他（她）才懶得去管呢。

除此以外，不參加旅遊團的旅遊者，有些還會有另外一些擔心。比如，參加一個一切聽從導遊或領隊指揮的旅遊團，會讓自己的依賴心理有所增長。得不到處理各種問題的實踐，自己獨立解決問題的能力無法得到鍛鍊甚至有可能減弱。

「完美假期」能帶給我們什麼樣的啟示

CCTV在2006年舉辦了一項「『完美假期』旅遊線路設計大獎賽」，受到了全國各地的旅遊愛好者的大力追捧。從近千份來稿中評選出來的10條最佳線路，在2007年1月成功誕生。這次評選還開通了網上投票，結果其火爆也十分令人震驚：一些線路的得票竟然達到了100多萬張，大大超過了當年電影百花獎的獲獎票數比肩(2006年百花獎最高得票僅有36萬張)。CCTV舉辦的這樣一項普通活動，能夠吸引到全國數萬人參與，十分值得旅遊業界的人們傾心關注，因為作為這項大賽內容的旅遊線路設計，恰好是旅遊業界多年來的用心所在。

無論中外，旅行社維持生計的主要路數，就是製作、銷售、踐約完成旅遊線路產品。在目前我國的旅行社尚沒有真正形成批發、零售體系的情勢下，幾乎每家旅行社都會直接從事旅遊線路產品設計生產這項工作。寬泛而言，我國的旅行社存在多少年，旅遊線路的設計就如影相隨了多少年。因而，攜數年、數十年旅遊線路設計經驗的旅行社，如果對一個社會大眾參與的非專業的旅遊線路設計活動表露不屑，也是完全符合常理的。因為旅遊線路設計，畢竟是一項帶有行業色彩、有一些專業要求的活計。

但旅行社如果以這樣的認識來看待這個大賽，則自身能力水準都不會有任何提高。雖然我們僅從線路編排技巧和對行程交通的銜接來看，由大眾參與設計的「完美假期」的線路瑕疵尚有不少。即使是進入前20名的線路，以旅行社的精品線路要求來看，也多有不夠完善之處。但是，這並不妨礙這些線路以不同尋常的獨特性顯示出來。這種獨特性，表現的形式多種多樣，而在魂與情的體現中，顯得更為突出。

普通大眾作為旅遊線路的設計者對不同旅遊線路的靈魂把握，拋開了功利訴求，往往會比旅行社更準，因而其感染力、普適性也就更強。這些帶有原創特徵的線路，常常會將一種稚拙的美展示在人們面前。比如遊山西磧口的一條線路，將「走西口」故事滲透其中；而「閩東北親水遊」線路則將當地村民800年不吃魚的風俗娓娓講述給人們。透過「情繫黑土地」、「自駕穿越柴達木」、「心中的日月-雪山之旅」、「湘西經典之旅」、「跟著老電影去旅行」、「快樂南疆行」、「多情黔東南」、「山西陝西民居民俗遊」、「三國遺蹟文化遊」、「七日玩轉大桂林」、「水鄉竹鄉森林峽谷自助遊」這些線路名稱，我們可以清晰感覺到這些普通大眾作為線路設計者的專心致志和匠心獨具。他們迫切期望充分展示線路亮點，又少有功利性追求，其真摯的情感融匯在線路當中，遠比我們的一些旅行社味同嚼蠟的線路要好許多。

參賽來稿中每條線路，都是參賽者親自走過、體驗過的，這與我們的一些旅行社輕視線路考察、樂於閉門造車形成了鮮明對比。參賽來稿中的絕大多數線路，都是屬於個人獨創、有充分的創新精神體現其中。比如其中的一條「皖東北歷史古蹟遊」線路，設計的線路是從「豆腐之鄉」壽縣出發，然後到達安徽北部的古蹟保存完好的亳州市遊覽，第三站是「花鼓之鄉」的鳳陽，最後在曾有眾多文人墨客聚集的滁州市結束整個行程。相比之下，這樣的創新線路在國內旅行社的櫃檯是很少能夠見到的。

CCTV以這樣一種方式進行的旅遊線路設計大賽，無疑會給旅遊業界帶來諸多啟示。

啟示之一是目前關注旅遊、關注旅遊線路的社會大眾非常多。「完美假期」的參與者年齡從14歲到70幾歲，體現了人人熱愛旅遊、人人關注旅遊這樣的時代特點。「閩東北親水遊」的線路設計，就是出自於一位退休婦女的筆下。平日裡我們經常會聽到旅行社抱怨說生意難做客源難尋，而「完美

假期」的活動則使喜歡參加旅遊的人在芸芸眾生裡浮現出來，讓我們清楚看到了客源市場的廣大。他們其中很多人之所以沒有參加旅行社的團隊，是因為對旅行社所提供的單調、陳舊、粗疏的線路不滿意。普通大眾親身參與到設計旅遊線路產品當中，拋開娛樂心態，其實已經明確做出了這樣的意願表達。

啟示之二在於經濟實用、物有所值仍然是大眾旅遊考慮的一個主要問題。這點在很多時候已經被旅行社忘記掉了，一些高不成低不就的線路在市場上銷路不暢原因正在於此。「完美假期」的所有設計中均不與「奢華」二字沾邊，但內容一樣可以做到豐富多彩、眾口滿意，其中奧妙是值得旅行社好好思索的。經濟實惠的線路並不代表著設計時可以粗心大意。「完美假期」的許多參賽來稿都會認真告訴人們，這條線路當中的哪些文化景點、自然景觀不能漏掉、當地有什麼樣的好吃的需要品嚐、有什麼樣的特色禮品可以購買帶回家。這些細節，往往會不經意撩動人們的心扉，讓人產生隨之而去走一走遊一遊的念頭。與此相比，擺在許多旅行社櫃檯上的半張紙片的線路介紹實在是顯得過於寒酸了。

啟示之三是旅遊線路設計大賽的參與者十分擅長尋找旅遊資源，注重目的地當地文化在線路中的體現。而與這些非專業人士相比，我們的專業旅行社似乎眼界太過狹窄了。比如其中的一條「閩東北親水遊」線路，包含了白水洋和鯉魚溪等著名景區。國務院副總理吳儀最近在對這些景點進行考察時也讚不絕口，為白水洋題寫了「奇特景觀」的留言，對鯉魚溪景區的純樸的鄉風民俗、人魚和諧的景象給予了充分肯定。而十分可惜的是，這樣的上好旅遊資源，一直以來都被旅行社忽略掉了。北京、上海等地的旅行社經年不變的福建旅遊，總是圍繞在武夷山、廈門身上打轉，缺少了「完美假期」這樣的線路設計能夠帶給我們的新意。

CCTV的「完美假期」線路設計大賽，已經引起了許多地方旅遊局的注意，因為在推廣和宣傳地方旅遊資源、樹立各地旅遊形象上，完全可以以此為借力。其實旅行社的關注應該更加迫切才是，因為透過這樣的一種大賽，可以讓我們真切瞭解到了普通百姓的旅遊興趣點，另外，融匯了社會大眾的智慧又受到大眾歡迎的這些線路，旅行社也完全可以把它們直接拿來、稍作適應性修改就能夠為我所用。

要注意旅遊圈外人們的精彩旅遊見解

許多並不從事旅遊業這一行業的人，在談及旅遊問題的時候，其深刻性遠遠超過了旅遊圈內的人。讀一讀這些鮮活的文字，一定會比讀現有的旅遊院校中的一些枯燥乾癟的教科書或者旅遊報刊當中充滿官話套話的旅遊分析評論要暢快得多。

朱德庸談到了旅遊的真諦和進步的旅遊形式，布仁巴雅爾談到了旅遊開發、尊重民族文化的問題，崔永元則向我們講述了人們對旅遊的不同需求和人類文明的不同表現。旅遊圈內的人們聽聽來自這些來自旅遊圈外的聲音，理應有所觸動。

朱德庸（臺灣漫畫家）：我跟我太太會用生活的方式去調整。譬如出國，我們在國外街頭散步，感受每一個城市的人，再感受自己，比較我跟他們的距離，看看自己到底被扭曲多少。有的時候你只是坐飛機一個多小時兩個小時，但是那邊的人跟你的想法是完全不一樣的。

歐美先進國家，他們也經歷過貧窮，他們也經歷過經濟起飛，他們也經歷過為落後付出代價的時代，但是他們領先了我們一兩百年。在那個過程裡面，一代一代的努力，社會已經發展出很多的機制，可以防止因進步而付出很多代價。

很明顯的一點，我們會發現很多亞洲國家一些功成名就的人，有時候往往都會猝死。你會很奇怪這些人為什麼錢賺得那麼多了，為什麼就活不長呢？差異就在於，西方人越有錢過得越好；中國人越有錢過得越不像樣。雖然中國的有錢人住的也是豪宅，開的也是很昂貴的車子。

我每次出國都注意到，西方人坐飛機到一個地方，前兩三天都是在旅館的游泳池邊，拿一本小說很悠哉地看。那對我們東方人來說是很不可思議的，我們會說我們花了昂貴的機票錢，我們花了昂貴的住宿費，怎麼會乖乖地待在游泳池邊看書呢？這就是進步和落後的差別。所以我說，扭曲，與其說是功成名就的代價，不如說是因為落後而付出的代價。

布仁巴雅爾（《吉祥三寶》作曲者）：《吉祥三寶》裡很多都是我們家鄉的東西。

這裡有很多漢語沒法翻譯的東西，跟古老的宗教有關係。比如在我們的語言裡，有些數位就代表一定的信仰。「三」、「九」不用語言解釋，大家

就知道它在歌詞裡代表的是什麼。三三見九，漢語上好像是小學生算數，宗教的東西譯不過來。所以後來找人翻譯的時候就說，你把總體意思說出來就行了，一個個翻的話翻不過來的，因為文化離得太遙遠了。我們信仰佛教，還有更古老的薩滿，在這裡面都有體現，要寫個論文才解釋得清楚。

蒙古人對我這歌的理解就要重一點，而且有一種敬畏感。他們很多人覺得唱著這歌的時候，有一種信仰上扶持的感覺。1996年這歌就已經在草原上傳播了，到現在，蒙古草原上是一個字都沒變過。

你們到呼倫貝爾多看看，多聽聽。不是在接待安排的筵席上聽歌，而是真正跟我們牧民在敖包直接對話。你們現在對草原的表層理解是這樣：有一幫人接待，放到一個旅遊點裡面，亂叫亂喊，獻哈達完了就灌酒，幾個小姐拿個馬頭琴，喊一下，唱幾個歌，這就是草原歌舞。有些人聽完我的歌，說「怎麼跟我聽到的草原歌不一樣」。能一樣嗎？那不是我們的生活，你從來沒到過真正的草原。它的文化在後面呢，是放牧的，是牧民自己組織的活動。到那裡去聽去看，什麼叫地方文化，什麼是不同的生活方式，什麼叫真正的地方民歌。

現在很多都是這樣，到我們內蒙古，包括我們家鄉政府，一去就把人拉到那破旅遊房。那蒙古包紮的地方都跟我們的文化衝突。我們蒙古人紮蒙古包永遠是離河四五里地以外去紮，從來不靠近河的。他們為了開發旅遊，一步到位，一下子在河邊上紮很多蒙古包，每天吃喝拉撒都去水裡，我看著就來氣。

崔永元（中央電視臺主持人）：我帶我女兒去了龍坡邦，寮國一個城市，那地方非常非常好，路不拾遺，夜不閉戶，讓人特別感動。回來我就想，什麼叫文明？什麼叫發達？是不是紐約就叫文明？華盛頓就叫發達？每個人都可以選擇自己的生活方式，大概這就叫文明吧。

旅遊者的嚮往與旅行社的選擇

前不久，有兩項與旅遊目的地有關的排名呈現在人們的面前：一項是取自世界各國的旅行者，由世界著名的權威旅遊資訊機構Lonely Planet宣佈的「旅客希望前往目的地」；另外一項是取自於中國線民，是由中國社會科學院旅遊研究中心發佈的線民關注的出境旅遊目的地。在這兩項不同的排名當中，Lonely Planet的「旅客希望前往目的地」的前10位國家依次是澳大

利亞、義大利、泰國、新西蘭、美國、法國、印度、西班牙、加拿大、英國；中國社會科學院旅遊研究中心發佈的網路使用者關注度最高的出境旅遊目的地排名前10名依次是新加坡、韓國、日本、泰國、義大利、澳大利亞、法國、馬來西亞、美國、加拿大。

顯而易見，這兩項排名並不完全吻合。Lonely Planet前10位排名中的新西蘭、印度、西班牙、英國，都沒能進入社科院排名的前10位，而用以替代的則是新加坡、韓國、日本、馬來西亞這樣一些目的地。兩相比較之下，社科院的排名似乎是參與者範圍稍窄、結果更加本土化一些，而Lonely Planet的排名卻不能不說是更具有國際視角，代表了世界不同國家旅遊者的普遍心態。比如澳大利亞，因為連續兩年蟬聯全球旅客最喜歡的國家，因而被Lonely Planet理所應當的排列在第1位。義大利和泰國受旅遊者歡迎程度次之，因而分列在第2和第3，這樣的排名代表的自然是國際旅遊者的普世價值和共性口味。而在社科院排名當中，因為中國線民的現實境況，則使得這三個國家的位置有了不同：澳大利亞退到了第6、義大利成了第3、泰國排在了第4。中國線民對自身經濟支付能力的過多考量，也許是造成這類不同的一條重要原因。

本土特點的排名也好，國際視野的排名也罷，這兩項排名雖然不盡相同，卻都能夠為我們帶來豐盛的收益。如果我們靜下心來進行細細品讀、思索一下這些排名，就不難發覺其中所包含的多種多樣的含義。現階段中國遊客的旅遊價值取向與世界旅遊者之間在目的地選擇上的差異，就是之一。

這樣的兩項相得益彰的排名公之於眾，無疑會讓我們對「旅遊者」群體的認知更加清晰。而旅遊者的嚮往，正是矢志為旅遊者服務的旅遊企業期待得到的。擺在各家旅行社櫃檯的各類線路產品，就是旅行社始終在為旅遊者群落進行定單生產的一項明證。表露出旅遊者的內心嚮往與心理需求的排名展示給世人，剛好可以被旅行社用來摸清旅遊者的心理，做為企業制定旅遊計畫或直接用作校正旅遊操作的準星。

現實生活中人們見到的旅行社的產品策略和出團計畫，往往與這樣的旅遊者嚮往的目的地排名並不會是完全吻合，有時這樣的差距還會不小。比如說，目前階段，京滬穗的許多旅行社十分看好南美線路。在許多旅行社的櫃檯上，旅遊者不難找到南美遊的各類產品。旅遊者到旅行社的門市部諮詢，諮詢人員多會忙不迭地把南美遊作為重點推薦。不會有哪位諮詢員會這樣告

訴客人：「目前的南美遊價位較高，建議你暫時不要選擇」，或者說「南美遊在全球旅遊者期待的目的地名單中比較靠後，建議你慎重選擇」。但是，旅行社對南美的這種熱情，卻果真與公佈出來的旅遊者的期待不完全對味。Lonely Planet在公佈自己的排名的時候，曾有過這樣幾句說明：由一項跨國調查報告顯示，全球旅客對印尼的熱切程度大減，南美洲國家的受歡迎程度亦大減。由此可見，南美沒能進入世界旅遊者的追捧當中，並非是Lonely Planet的空穴來風。

當旅遊者的嚮往與旅行社的旅遊計畫出現不一致的時候，需要被矯正的一定不是旅遊者，而只能是旅行社。旅行社雖然可憑自家的優秀的線路產品吸引一些旅遊者改變主意，但整體來看，旅遊者對目的地嚮往與期待的潮流，卻是不會輕易被旅行社改變的。從這個意義上來看，旅遊目的地的排名，也頗似一場出境旅遊流行趨勢的發佈。多數旅遊者會依樣畫瓢、按圖索驥，旅行社自然也應該順水行舟、藉以擴大市場格局。

社會資源免費提供的旅遊者嚮往的目的地排名，應當被旅行社視為富含營養的飲品。吞飲吸收下去，對旅行社的業務順利展開，益處自不止於一點一滴。

旅遊人需要關注各類旅遊元素

前不久在北京舉行的一次旅遊論壇上，特邀主持人司馬南向一位旅遊業界人士發問：有沒有看過最近上演的一部電影《雞犬不寧》？問題提出來立刻問窘了與旅遊有密切關聯的臺上嘉賓和臺下觀眾。司馬南說自己在看了這部反映河南鄉村豫劇演員生活的電影后，立刻就有了去河南鄉村旅遊的想法。這樣的一個答案宣示，啟動了人們對旅遊動因的深層思考。

究竟是怎樣的一些元素才能夠成為人們出遊的誘因，看來是十分需要我們認真來思索一番了。今天旅遊業界的人們在對旅遊元素的認知當中，是否太過注重那些物像化的吸引物，例如旅遊景點景區、自然風光，而對誘發旅遊的間接因素、隱性因素過於忽略了呢？

這樣的疑問提出顯然不是出自書齋的奇想漫議，隨便翻看一下報紙上的旅遊廣告，我們就不難採擷到支撐的理據。在現今眾多的旅行社線路產品當中，以著名的旅遊景點景區為吸引物並為主構架的產品可以說層出不窮。而如果我們想要找一條以人文思想、時政新聞、愛好趣味等等作為吸引物的線

路產品，定是一件較為艱難的事情。

　　許多旅行社在進行旅遊線路產品考量的時候，通常所想的都會是「那裡有什麼好玩的」這樣的問題。這樣的想法自然是正確的，因為在常規形態的旅遊當中，旅遊景點是吸引遊客的最主要元素。亙古至今，埃及吸引人們光臨的，就是金字塔；外國人到中國來，一定會看長城。但是，如果僅僅將我們的眼光侷限在這類著名的物象景點的時候，我們的選擇視角就明顯是過於狹窄了。社會層出不窮的新奇事物，人們繽紛多彩的情趣愛好，都可能會是人們的出遊動因。比如說，瞭解埃及的現代藝術或文化教育，也許對某些人來說比觀看古老的金字塔更重要；到德國看激情世界盃的人，會覺得感受賽場氛圍、與全世界的球迷交流會比遊覽德國的城市廣場、古老教堂更開心。

　　文藝作品調動的情感變化或社會時尚牽引的美好憧憬，其實也都可以被我們順手拿來當成是旅遊的元素來用，關鍵在於我們如何去發現、去挖掘。這類「心動」與「行動」的微妙調和，其實也是對旅遊人的一種智力挑戰。在2006年的國際旅交會上，我在與幾位土耳其朋友交談時，話題框架雖然是旅遊，但展開卻是由文學開始的。因為2006年的諾貝爾文學獎獲獎者，就是一位土耳其的傑出作家。奧爾罕‧帕慕克的這部名為《我的名字叫紅》的小說可以說十分優秀十分耐讀。而讀過這部小說的人，想要瞭解土耳其更多的事情，也就是說想要到土耳其旅遊，應該是十分正常的結果，因為這循的是一條自然的心理通道。但接下去的問題一定是我們的旅行社能否擁有心理感知。以往我們的旅遊業界往往太過專注於以「旅遊」字樣直接標明的資訊，而常常會輕易放過這類同樣能與旅遊密切關聯的間接資訊，將其歸併於蕪雜視而不見。假如說今次我們嘗試改變一下這樣的固執，有哪家旅行社以「讀最新諾貝爾文學獎小說，尋訪諾貝爾獲獎者家鄉」的由頭將土耳其文學之旅鋪向市場，目標客戶確定在社會中大量存在的文學愛好者們或者文聯的作家們，想必距離成功一定不會太遠。

　　羅丹「對於我們的眼睛不是缺少美，而是缺少發現」的名言，其實並不僅僅是針對藝術家，對於各行各業的人也同樣適用。比如說，時政新聞常常會是一個階段人們關注的重要話題，商界如果把這樣的話題進行深度延展，就有可能會令其出彩並浮現商機。一個實例是幾年前的美國的一家旅行社聯合中國的一家旅行社推出的「沿著柯林頓總統足跡」的旅華線路，在對時政新聞進行了旅遊元素解析與浸透後，一度在美國大放異彩。近前的例子我們

也可以找到：2006年11月APEC會議在越南召開前夕，越南的某手機廠商看到了商機，立刻推出了一款將歷屆APEC的資料全數存儲其中的「APEC手機」，既賺取了商業利潤，又贏得了媒體讚許。

手機可以以APEC為題，旅遊何以不能？假如說我們做出一個「2006年APEC越南之旅」的線路產品出來，相信也會吸引住不少人的眼球。不僅新聞媒體會主動願意宣傳，遊客也極可能會在穿上了時尚外衣的越南旅遊產品前面有了衝動。在這條特定的線路行程當中，我們可以把參觀遊覽越南花費了3億元、特意為今屆APEC特別建造的亞洲最大的會議中心包含在內，安排遊客在各國領導人合影之處拍照留念，甚至還可以把購買領導人合影時所穿的「APEC裝」作為其中的一項購物安排。如此的包裝，投入並不會很大，卻很有可能讓市場多呈現出一些光亮。

旅遊業界的人常常為考察、開發旅遊景點、製作旅遊線路產品而獨自忙碌奔波，其實我們有時候可以靜下來想一想如何來使用巧勁的問題。在社會生活當中，許多時候其實我們只需要考慮「借勢」、「借力」就夠了，因為社會的各界力量已經為我們開闢了河道，甚至準備好了航船。我們其實不需要從造船開始起步，只需考慮豎起什麼樣的招牌攬客、輕點竹篙啟航就可以了。

謙稱自己是旅遊外行的司馬南，在如何對待各類旅遊元素的問題上為我們做出了一個重要的提醒。留給我們的思索是，除卻電影，現實生活當中還有哪些能夠被利用的旅遊元素被我們白白損失掉了呢？

產品該如何「考慮遊客的特點」

「考慮到中國遊客特點」，這原本是讓人期待的一件事，可惜的是，現實中卻常常被人把經故意往歪了念，將其變成了矇騙中國遊客的法寶。以至於善良的人們再聽到這樣的說法的時候，會先自哆嗦起來。

中國組織出境遊的旅行社最會利用這句話了：以「考慮到中國遊客特點」的名義，將出境遊行程當中的餐，全部以境外目的地國家的劣質中餐填充；將遊客一天五次拉到商店購物，找的就是這條冠冕堂皇的理由。

在與中國遊客打交道當中，一些外國的酒店也開始懂得如何歪用這句話了。早餐時將中國遊客分區圈養在餐廳的一個角落，就是對這句話的實施範例。而在一些外國的旅遊景點，一些居心叵測的老外全不顧及中國人的顏面

和心理感受，戳起「不准大聲說話」的標誌牌，顯然也是因為「考慮到中國遊客的特點」。

　　一些外國的旅遊局在爭取中國遊客光顧、對中國遊客的宣傳當中，細心的工作無疑是充分「考慮到中國遊客的特點」。比如說，將印有自己國家文字的城市地圖和小冊子，受累全部翻譯成了中文。但這樣的美好出發點的結果，卻是不經意將這些資料全部變成了廢品。中國遊客拿著只印有中文的地圖在外國的大街上問路，便無人再能夠幫得上忙了。當然，這屬於好心辦了壞事，與前面所舉的例子有所不同。

　　現實中也有以「考慮到中國遊客特點」卻很難讓人判斷動機如何、使中國遊客吃虧的情況出現。

　　2006年11月在上海的旅遊交易會的荷蘭旅遊局展臺上，我拿到了一份史基普機場的中文平面圖。與此長相一樣的英文簡介我曾經在史基普機場拿到過，它的特別之處我也曾經特別向人們介紹過：史基普機場的英文平面圖最特別地方是在平面圖上畫上了小方格。旁邊有文字說明告訴人們，每個小方格需要步行5分鐘。這樣的話，你如果要從T12登機口走到D18，只有數數方格就知道需要多少時間了。這個看似簡單但卻非常重要的設計，在我們國家的機場當中是很難找到的，在世界其他著名機場也不多見。但是令我失望的是，當我打開這份中文的史基普機場平面圖的時候，卻發現這樣的精緻設計已經蕩然無存了。這可真是活見鬼！如果這也叫「考慮到中國遊客特點」，那拜託這些荷蘭旅遊局的官僚們還是直接給中國遊客提供英文的機場平面圖好了。

　　因為幾次三番吃過虧，所以在聽到米其林總編德昆介紹說米其林書的中文版本將「考慮到中國遊客特點」的時候，先是心頭一驚。將中文版的《歐洲經典遊》、《法國》買來細讀，方才把懸著的心慢慢放了下來。原來米其林所說的「考慮到中國遊客特點」，做法上是毫不取捨的將原版文字翻譯之後，再加上中國大使館的位址電話，以方便中國遊客的使用。

　　實在不曾想到，卻是米其林的中文書，才讓「考慮到中國遊客特點」這句話恢復了它的應有的含義。

　　故宮星巴克風波中的旅遊消費心理問題

　　故宮之於星巴克的問題，在2007年年初成了一個熱點。美國的《華爾

街日報》也在1月19日以《中國部落格熱令企業膽顫心驚》為題刊出文章，憂心忡忡的對此事進行了詳細分析。拋開社會各界對這件事的民族文化、遺產保護、全球化等等方面的分析，避免過激情緒的干擾，我們僅僅把它放到旅遊理論的狹小空間範疇來做思考，其實也是十分適合的，因為這件事彰顯的剛好也正是一個旅遊消費行為、消費心理的問題。

旅遊消費行為及心理研究是以往我國的旅遊研究當中不太關注或者說關注不夠的問題，國內的理論研究者鮮有成就表現出來。但西方人不然，對此項研究傾心多年，目前在我國市面上能夠買到的相關問題的譯著，就有三四種之多。

旅遊消費行為當中的主角當然是遊客。一次旅遊行為發生當中，遊客消費過程當中的心理變化，會有一些規律性的東西顯示出來。弄清了這些，才便於我們對故宮星巴克問題作出具有旅遊業界專業角度的合理分析。

央視的那位向星巴克發出抗議書的主持人想必也到過美國，在去紐約遊覽的時候是否也是作為遊客、注意到這樣的一種景象呢：

中國遊客來到紐約赫德遜河口的自由島瞻仰自由女神像的時候，通常不會忘記到島上的紀念品商店去轉轉。琳瑯滿目的與自由女神有關的紀念品，吸引了世界各地到此的遊人紛紛解囊。但是，有一個事實很值得探究，最喜歡購買旅遊紀念品的中國遊客，在這裡卻往往會匆匆挑選了一大堆之後、突然終止其購物行為。這種奇特的舉措當然不是因為商品售價的問題，中國遊客善於購物的聲名已經是聞名遐邇，而是與中國遊客看到的眼前景象以及倏然間觸發的心中感受有關。因為在那些絕大多數的紀念品的不起眼的地方，都會有這樣的一行小字：「made in china」。中國遊客在看到這樣的文字，有否民族的自豪感升騰出來自當別論，但將已經伸進褲袋攥住了真皮錢包的手慢慢收回卻是真的。誰會從遠隔萬里的大洋彼岸飛來，再買一些中國生產的物品帶回國內？除了不認識外國字的人、這樣的戲劇場面幾乎在每一個抵達這裡的中國遊客的身上出現。

顯然，這就是旅遊消費者的行為心理問題了，因而自然落入了我們要探討的範疇之內。

這樣的一種心理，其實並非是中國遊客所獨有，它其實是不分國籍、始終如一的出現在不同的遊客群體當中的。只不過是我們以往更願意關注自己

的同胞，而對其他國家的旅遊消費者不太關心、因而沒有特別注意到罷了。

我們在瞭解了遊客消費者的此種消費心理之後，再轉回到北京故宮的星巴克的問題上，對問題的認識思路就一定會清晰起來。來到故宮遊覽的美國遊客會對美國本土比比皆是的星巴克感興趣嗎？這個答案不難猜想，所有人的答案一定都會選擇NO。美國遊客在遊覽心儀數年、敬重有加的北京故宮的時候，突然發現了這樣的一個平常總出現在自己居住街區的星巴克，自然會有一種不可名狀的感覺，本能的會出現心理不接受的狀況。於是，這才有了如芮成鋼所說的老外們「紛紛嘲笑故宮裡的星巴克」的現象出現。

因而，對故宮裡面的星巴克問題的認識，我們暫不去管它的去留存廢，不去做民族大義的過度闡釋，也不去探討商業合約的法律保障，僅僅是從旅遊的專業角度出發，以旅遊消費行為及心理的角度來分析，那麼，得出的結論也一定是故宮需要進行相應的改進。這裡面所包含的道理可以用多條理由闡述，其中最淺顯不過的一條道理就是：如果遊客在這裡喝到的是一杯中國皇帝的養生綠茶，一定會比喝星巴克的咖啡要妥貼得多，因為這顯然更符合無論是中國遊客還是外國遊客共同的心理期待。

旅遊黃金週促進遊客成熟

每每來臨的黃金週，都讓人們再次感到「黃金週」一詞的衝擊力。其間幾乎所有媒體對黃金週的連篇累牘的報導，會把黃金週的氣氛營造得張力無限。從黃金週之前的頭半月，「黃金週」一詞在媒體中出現的頻率日漸頻繁。先是估測分析，後是實地報導，再後是戰果統計。原本出處只是與旅遊產業相關聯的黃金週，竟然早已演化成社會各界關注並參與的國計民生大事。在這出名叫「黃金週」的大戲中，不光有旅遊業界的旅行社、酒店、餐飲、民航、鐵路、公路運輸部門在群口高歌，更多了各路流通領域的零售百貨、裝飾裝修、汽車房產等各路商家的齊聲吶喊。

關於黃金週的由來，人們一向認為來自於中央的檔。1999年9月，國務院出臺了新的法定休假制度，規定每年國慶日、春節和「五一」法定節日加上倒休，全國統一放假七天。從此，這三個長假掀起的旅遊消費熱成為我國經濟生活的新亮點，假日經濟成為社會各界津津樂道的新話題。

將這樣的三個長假稱之為「黃金週」，實是媒體所作的一種比喻。追根尋源，「黃金週」一詞，其實並非來自國人的智慧。這個不折不扣的舶來品

稱謂，原本出自於遠比中國的旅遊更為發達的東瀛日本。日本每年的五月初，櫻花燦爛、春意盎然，是一年當中景色最好的時刻，政府及各大公司多在此時集中放假一週，「黃金週」因之傳衍。從黃金週的本源涵義中不難理解，它是提醒人們珍視觀賞自然美景的難得時機，包含有讓人們去親近自然的一種鼓勵。但「黃金週」一詞西渡，引入我們生活的社會中後，涵義卻似乎發生了部分變異。我們不但把黃金週的數量由一變三，而且把對黃金週的理解更多的看成是商家賺錢的大好時機。從語義的精神層面上看，此黃金週已非彼黃金週，其涵義距離本源已經形成了雅與俗的落差，倒成了當今中國商界急功近利、精神缺失的一種表徵。

「黃金週」始自施行，國人的遊興就一下子被點燃起來，出行人數連年翻新。政府的各級旅遊管理部門，不敢掉以輕心，在每次的黃金週期間，都要設立資訊發佈、專人值守、每日通報等繁多措施。但無論怎樣強調重視，人潮湧動瘋搶黃金的巨大陣勢，造成的結果卻每每是交通事故、意外事端的水漲船高。以至於每次的黃金週降臨，人們在黃金週的新聞中總能發現，撞車、翻船、打鬥、投訴，各種人為災難的相繼報導。黃金週原本應該帶給人們的歡樂，漸漸已在肩磨繼踵鼎沸的人潮中、在對各類事故的驚恐不安裡、在旅遊商家「蘿蔔快了不洗泥」的敷衍行事中消弭。

「黃金週變得越來越不好玩了」，這類意識其實已經蘊含了人們對旅遊的再認識以及旅遊消費觀的逐漸成熟。事實上已經有相當多的人，對黃金週的煩亂開始生厭並加以拒絕。從黃金週的參演者變成看客，是歷經多個黃金週的磨難之後，一些人的冷靜思考。黃金週選擇在住家附近、城市周邊自助旅遊的人們，理該洋洋得意。因為不期然的一種選擇，卻使得旅遊的放鬆、休閒功能得以回歸。

理性參加旅遊，自主安排休假，人們的這樣的一種成熟消費心態不僅已經顯露出來，而且讓從事旅遊行業的人們業已感觸。客人在選擇旅遊線路及對旅遊安排的挑剔中所顯示的一些變化，從近幾次黃金週出行遊客的變化中就可以清晰察覺得到。譬如遊客對歐洲10國遊、5國遊、3國遊甚至一國遊的不同選擇變化，基本上是與中國遊客的旅遊消費成熟進程正比並行。黃金週歸來後，參加了歐洲三國遊或更少國家旅遊的遊客，所炫耀的不僅僅有所看到的異國風光，明顯還有對自己的成熟消費意識的自豪；而一身疲憊走完了歐洲10國遊的遊客，則很可能聽到的是同事的「消費意識不成熟」的譏

諷。

　　原本應該充滿詩意、享受自然的黃金週，在現實嘈雜吶喊中正逐步體現出來正面效應，成為遊客消費行為及消費心理走向成熟的生長素。簡單的說，如果沒有黃金週的催發，也許絕大多數遊客的成熟消費觀念今日也未能破土。

　　出境遊產品中「紅色旅遊」拓展分析

　　國內遊中「紅色旅遊」的熱浪與今為烈，既佔據了多家旅行社廣告的大幅面積，也吸引了越來越多的人們的關注與參與。「紅色旅遊」的創意雖則不是始於今天，但不爭的事實是，在得到了各級政府紅頭文件的大力支持下，「紅色旅遊」才如魚得水得以蓬蓬勃勃的發展。從各地政府、旅遊局的熱情宣傳和積極投入當中，「紅色旅遊」作為一類旅遊線路產品的張力及韌度，遠非任何旅行社企業傾自身之力自主開發的線路產品所能相比。因而，我們有理由對「紅色旅遊」的健康發展做出期待；旅行社企業並應該以深度關注、巧妙包裝來尋求在「紅色旅遊」軍帳下的借勢發展。

　　雖然不難預料「紅色旅遊」在今後一段時間內都會引來相當程度的媒體關注和市場響應，但如果我們僅僅是將對「紅色旅遊」的認識及運用停留在表面，那也一定會傷及到「紅色旅遊」的壽命，使「紅色旅遊」的頹勢提早呈現。因而，我們急需對「紅色旅遊」的市場潛力進行深入透析，嘗試進行多方面拓展。比如，研究並考慮將「紅色旅遊」引入到出境旅遊的產品製作當中，就是一個將「眼球經濟」的文章充分做足的動議。「紅色旅遊」在出境遊中的展露，應是下階段旅行社企業經營智慧的一個上映檔期。

　　「紅色旅遊」具有向出境遊擴展的產品特質

　　顯而易見，「紅色旅遊」的創始初衷，並不是單純的提出了一個響亮的口號，而是把它作為一類旅遊線路產品的物像存在。從旅遊線路產品的角度對「紅色旅遊」的命題進行產品解構，我們不難從其產品特質上，觀察到其向出境旅遊領域接續發展的可能。

　　在外部存在形式上，「紅色旅遊」與其他形式的旅遊並無二致，符合旅遊線路產品的諸項入門規則。食宿行遊購娛六大要素，在「紅色旅遊」的國內遊成型線路產品當中，均已經有所體現。將這樣的六要素外部存在形式向出境遊領域平移推衍，應不存在任何問題。

「紅色旅遊」作為掛牌的旅遊概念股，特徵表現不僅在其旅遊結構的外部形式，而且也表現在它所擁有的獨特的涵義之中。而這種涵義，如果在出境遊領域進行適時表現，除了與國內遊的航程的差異、售價的不同之外，也並不會存在太多的障礙。出境遊中「紅色旅遊」的豐富的內容以及蘊含的張力，也許會使人們對「紅色旅遊」更增添一份可持續發展的期待。

　　「紅色旅遊」作為一種類型產品形式，歷史，尤其是中國革命發展的歷史，是其主體建造的基本素材。事實上，中國革命的發展歷史，從來就與世界上其他國家的國際革命的血脈聯繫無法割裂開來。諸如談及國際共運史的足跡歷程，就避讓不開與中國革命的發展關聯。人們熟悉並認可的中國現代史的客觀評價中的「馬克思主義與中國革命的具體實踐相結合」一句話，就詮釋了這樣的一種意義。而此話中的前半句內容，其實就完全可以成為「紅色旅遊」向出境遊領域拓展的彩頭。

　　當然，「紅色旅遊」如果在出境遊領域中進行開拓，也應當擁有一些新的思路才好。國內遊中的「紅色旅遊」，無論是在構造上設計為追溯紅軍長征或新四軍轉戰，還是在形式中安排吃紅米飯喝南瓜湯，主要都是以追尋中國現代革命歷程、領略中國革命的具體實踐來進行產品骨架勾勒的，有多年來政治思想教育打下的基礎和人們熟悉的人物事件融入其中。不可否認，出境遊中的「紅色旅遊」先天便缺少了這方面的便利。產品如果依此進行建構，則不免會讓普通人感到生澀、增加接受的難度。因而，「紅色旅遊」如若設想在出境遊中進行拓展，也並非意味著可以進行簡單的國內遊向出境遊的平面推移，要尋求在創意上更加巧妙、合理，並能與目標客戶群體的心理積澱、心理需求發生相應的碰撞才好。

　　出境遊「紅色旅遊」中「溯源」設計為一條主要思路

　　國內遊中「紅色旅遊」產品雖然已然很多，但多數產品採用的都是較淺顯的簡答式結構，以主題先行的「明白說教」的設計一以貫之。從總體印象來看，產品的類型化平面化較為明顯。出境遊中的「紅色旅遊」產品如加開拓，則應該儘量避免這些不足。要避免採用「貼皮術」來進行產品簡單的處理，並對產品的外部形式表現及思想內涵都能進行有效掌控。「舊產品＋新標籤」的懶惰製作形式，是無法使產品獲得很好的市場效果的。

　　從產品的長效適銷來考慮，出境遊的「紅色旅遊」產品，應更多的注重於內容的創新和「體驗式」的構造表現。可用於「體驗式」構造的元素在出

境遊當中極為豐富，僅僅是把「紅色溯源」作為其中一個支點，就會湧出許多新奇並飽滿的內容。

這種「溯源尋脈」的設計，延及歐洲，就會使歐洲原本具備的得天獨厚的優勢有了順序展現的機緣。德國的旅遊行程中是否能安排馬克思的家鄉特利爾，比利時的行程中能否增加有的布魯塞爾的天鵝咖啡館（那裡可是共產主義學說的開山之作《共產黨宣言》的誕生之地），而法國行程中「紅色」的看點就更多了：拉雪茲公墓、巴黎公社牆，以及中共的領導者早期到法國勤工儉學的地方等等，都會如散落的珍珠一樣等待「紅色旅遊」這樣的主題旅遊來進行有機串聯。再譬如，俄羅斯的「十月革命一聲炮響，給我們帶來了馬克思主義」的阿芙羅爾號巡洋艦、莫斯科郊外的列寧住處等等，作為可以觸摸的歷史、可以憑弔的遺蹟，點綴在線路之中，也完全可以成為吸引遊客的一抹亮色。

對歷史的「溯源尋脈」，在心理學分析上也有其存在的合理性。對遊客感知出境遊線路產品心理過程的類比呈示，可以讓我們確信這樣的依據不僅合情合理而且十分充分。進入出境旅遊市場的人們，往往會是以一種模糊狀態面對目的地和產品的的選擇。一些細微的因素的出現，才會撩撥起他們的心弦。人們更傾向於線路產品中能有與自己的知識點相呼應的地方，即產品一定不是完全生疏（那樣的話怯生生的恐懼感則會出現），對其中熟悉或較熟悉的一些景點或者涉及到的故事，應有一種感應呼喚（即使這樣的感應呼喚是微弱的）。只有融入了這樣思想的一種設計，才真正有可能引起遊客的共鳴與好奇，產品才有可能會被受眾欣然接受，取得較好的銷售成果。

出境遊的遊客中，一大批是中青年。他們把辛勤積攢下的不多錢財用於到國外旅遊，更希望看到的是與自己受到的教育相呼應的地名、人名出現在行程之中。不必說馬克思、恩格斯等偉人，即使是寫作《國際歌》的歐仁鮑迪埃、「國會縱火案」中的季米特洛夫等等名字，也足可以令這些遊客調動起心底表象，對歷史產生一種強烈的共鳴。甚至我們可以將這樣的思考再做延伸，在巴黎郊外的拉雪茲公墓裡，中國遊客低聲吟唱起《國際歌》「要創造人類的幸福，全靠我們自己」的熟悉曲調時，每個人都會感到一種青春激盪。毫無疑問，與紅色旅遊相關聯的這些元素，如果能夠出現在出境遊的線路產品當中，對赴歐洲旅遊的中青年遊客來講，自會憑添一種無法比擬的吸引力。

這樣的一種「紅色旅遊」，並不是簡單的「國際共運史」的考察活動。從產品的吸引力角度來看，「紅色」在整個的旅遊行程當中，只應當是「紅點」而並非是「紅線」。「紅點」之間是經過智慧的巧妙編織，更容易被人接受；而「紅線」則如同軍事作戰地圖，過於冰冷生硬的感覺則多半會使受眾產生心理的隔閡。

在「唯中國獨有」的跋涉拉鍊式的「歐洲8國遊」「歐洲10國遊」遭到媒體討伐、遊客厭棄之後，純休閒渡假的豪華歐洲遊也會因與國內的真實消費水準存在較大距離，在今後相當長的時間內與中國的多數普通遊客無緣。市場中的出境遊「紅色旅遊」線路如果能以平實的價格、「紅色溯源」的主題叩擊人們的心扉，則一定會使有已經逐漸成熟起來的中國遊客產生一份期待。出境遊中充斥的粗泛化平面化的線路產品，也會因此而得到改觀，變得豐富而且生動起來。

出境遊中的「紅色旅遊」產品市場「長銷」前景

主題旅遊類型的「紅色旅遊」，在某種程度上屬於一類「懷舊旅遊」。逝去的歷史事件、人物，講述起來遠比講述今天世界的故事難度大得多。出境遊中的「紅色旅遊」如需推向市場，僅僅是其中可能涉及到國際共運史中諸多人物姓名和歷史事件，就會讓目前以年輕新人為主的旅行社非下一番苦功不可。「紅色旅遊」在國內遊中出現的展覽館講解員與帶團導遊講解中各行其是莫衷一是的事例表明，如果一家旅行社執意要來做出境遊的「紅色旅遊」文章，就必須認真對待、下真氣力才行。

一個在世界上許多國家運行了多年的規律表明，旅遊線路產品中的懷舊旅遊，比較泛泛的都市走馬看花旅遊，往往會更能激盪人們的心靈，因而更容易成為長銷（不一定是暢銷）的產品。選擇了這樣的旅遊線路產品，參加過這樣的旅遊團，遊客所獲得的心靈收穫也會遠比走馬看花式樣的旅遊要強一截。

因此，不必太多的為出境遊的「紅色旅遊」產品的銷路而擔憂。中國社會中一批從學生時代就對馬克思主義抱著堅定信念和美好憧憬的中老年一輩人，將會是熱切關注此種產品的問世並熱情參與其中的中堅力量。對於這些人來說，去峇里島海邊曬太陽，或者是到香港去擠在人堆中逛街採購，遠比不上參加到歐洲去的「紅色旅遊」吸引力強；今天成長起來一批的頭腦活躍、勇於思索的年輕人，也不乏會對這樣的產品進行追捧。在金錢和時間尚

未富裕到可以不加盤算的時候，增長學識的「紅色旅遊」，會比單純的渡假旅遊更容易進入他們的視野。

預期的市場前景在這裡需要提醒「紅色旅遊」出境遊產品開發中應當注意的一個問題是，出境遊中的「紅色旅遊」產品，應當是以大眾旅遊為主打對象，而不應是侷限在以小眾為生存環境。國內遊中的出現的那種在外部形式上追求險峻、淩厲的探險、獵奇的「紅色旅遊」，其實已經是有些偏離了「紅色旅遊」的主軸。出境遊中「紅色旅遊」設計，應儘量避免再出現這樣的人為意識偏差。

對「紅色旅遊」能否可以在出境遊中拓展的問題，我們尚在探討的同時，國外的一些客商卻已經在行動起來。在北京舉行的一次旅遊博覽會上，俄羅斯的一家旅行社，就「明火執仗」的打出了「RED TOUR（紅色旅遊）」的招牌。他們遞給觀展的人們的一份特別印製的紅色資料夾中，包含了為遊客提供了多條俄羅斯「紅色旅遊」的線路。中國遊客及旅遊業者接過資料後，都不免會有「眼前一亮」並「心中一動」的感覺。「紅色旅遊」用以拉動中國出境旅遊經濟、推動出境遊發展的作用，看來已經開始被國內外旅遊客商們認同。

以旅遊規則視角看北大限客事件

北大限客事件2006年夏天幾乎成了從網路到平面媒體極熱的一條新聞。人們對此事的不同角度認識，將會有利於對這類問題的認知明朗。這件事既然是作為一個旅遊新聞出現在公眾視野，那麼也就需要我們能夠靜下心來，從旅遊規則方面來進行一個細緻思考。

簡單來看，「熟悉並尊重到訪的旅遊者」這是《全球旅遊倫理規範》確定的一項基本原則。大學校園採取拒客或者限客的做法，顯然與此觀念難以合拍。

因為對開放校園問題不存在太多爭議，所以我們看到世界上凡著名的大學，幾乎都是可以參觀的。無論是美國的哈佛大學還是俄羅斯的聖彼德堡大學，乃至印度的瓦拉納西大學，都沒有對校門敞開存在猶疑。即使是帶有神祕色彩的西點軍校，也一樣會歡迎遊客的造訪。對此項問題的認識，北大以往也應該是沒有異議的：一直以來校門向旅遊團洞開，說明北大也認同並遵循這樣的國際規則。

不歡迎遊客參觀的大學，世界上恐怕並不多，因為這首先就不符合大學創辦的基本理念。但是如果一所學校自詡歡迎遊客，實則需要有一些實質性的舉措來體現證明。比如說，中國澳門大學校門處有專門的遊客接待室，裡面擺放有許多印製精美的免費學校宣傳資料，歡迎遊客自由取閱；耶魯乾脆還創辦了自己的遊客服務中心，為前來參觀的旅遊團安排免費的導遊。美國的一些大學，不僅是歡迎遊客參觀，60歲以上的老人還可以登記後免費進入教室聽課。相形之下，北大歡迎遊客的說法與做法似乎就有些飄搖了。近來頒佈的「只準中學生入內參觀」的限客規定，更有些草率莽撞。若如此實施，顯然拉遠了與全球旅遊倫理規範的距離，或多或少形成了對遊客的不尊重。

遊人多、難管理其實都很難成為閉門謝客的理由，管理者確立適用的遊覽規則才是應該做的首要正事。開放後的北大未名湖中亭遭遇到刻字劃傷，不能僅看成是遊客不文明行為的體現，管理的缺位其實才是更主要的原因。對待進入校門的遊客應該確立什麼樣的遊覽規則，又如何將這些規則與遊客溝通，這確也不是一件簡單的事情。舉例來看，外國遊客在韓國板門店遊覽時，當地管理方首先就會有一些特殊規則拿出來用以制約遊客。負責遊客接待的美軍官兵也會要求遊客簽署一份「生死書」，聲明如果在停戰前線區域出現特殊意外，責任要由遊客自行承擔。這樣的聲明看起來雖然顯得有些恐怖，但卻體現出來一種負責任的管理。相比之下，北大校園旅遊的規則(假如有的話)，就明顯缺少了知會每一位遊客這樣的環節處理。

北大對校園旅遊的管理，權力歸屬在學校的保衛處，這本身就是一件十分荒唐的事情。因為來到北大的都是對北大懷有崇慕之情的遊客，而不是恣意鬧事的足球流氓。學校保衛部門理所應當隱身後臺，而不是總在前臺製造人為緊張；有人建議將前來參觀的旅遊團交給北大旅行社來接待，這其實也與北大形象有些齟齬。過度重視商業化操作，會讓遊客對北大留有過於功利的印象；北大對遊客接待的最好方式，其實應當以耶魯或哈佛為榜樣，儘快成立起「遊客服務中心」之類的機構，請勤工儉學的大學生來為遊客進行免費的校園導遊。那樣的感覺，才會與北大的聲名威望相匹配。

要踏實來做校園旅遊，還有線路編排問題也需要費一番思量。如果管理方對遊客的安排不是恣意而是用心，那就需要進行包括遊覽地點、遊覽順序等所有細節的充分考慮。要將遊客在學校中的每一處落腳，都朝向利於教育

旅遊昇華遊客境界目的的實現。比如說將遊客入校後的第一項內容安排為參觀校史展覽館，然後在世紀大講堂聽取一個簡短的講座，最後才是規定線路的校園遊覽。在北大旅遊的整個規定情境中，將遊客情緒始終調節在一種對中國著名高等學府的仰慕亢奮當中。這樣的「北大旅遊」，感召力和親和力才會持久濃郁。

旅遊作為智慧型產業的表現之一，就是凡受到市場好評的產品一定會富含智慧的原汁。北大現有的校園旅遊塑造，作風硬朗但明顯缺乏智慧，產品的打造顯然不能說是成功。北大對校園旅遊採取的一些爭議措施受到社會輿論的指摘，甚至有遊客發怒言、網友拍磚頭都不足為怪，人們都是想要促成「北大旅遊」步入正規。然而，在此事件中旅行社的慍怒或竊喜則實不應該。因為如果我們以通行的旅遊規則來看待這一事件，就一定會發現，作為遊客組織方、以「校園旅遊」做為暑期旅遊營利點的旅行社，暴露出來的問題也許更多。

世界旅遊組織的《全球旅遊倫理規範》當中，明確規定了旅遊專業人員「應當研究其開發項目對環境和自然狀況的影響」。然而現有的「校園旅遊」主辦者，旅行社的紕漏卻顯而易見。如果我們來認真檢驗一下目前旅行社推出的「校園旅遊」產品，就會輕易發現旅行社產品製作中的粗糙和怠慢。許多旅行社組織的「北大遊覽」，只是把北大當成是一個類似圓明園、頤和園一樣的公園景點，明顯缺少對這類產品本身應有的文雅、清麗、靜謐的認識。諸多旅行社的具體行程中，都是把「北大遊覽」直接放在「遊覽頤和園」之後。這種只考慮到「順道」的因素而缺少對遊客遊覽情緒上的緩衝照應的疵點，體現出來的顯然不是對「校園旅遊」負責任的態度。

構建「校園旅遊」這樣的產品的時候，一定要注意將調動遊客對大學教育的崇慕心情、對高等學府的殷切嚮往放在產品的整體環節當中。這種對遊客的情緒培養、意識昇華的考慮，不僅是要透過產品的名稱、廣告語來進行，而且要實實在在體現在產品的細部設計中。比如說，要充分顧及到大學校園的清靜環境的特殊性，摒棄常規大眾旅遊的粗獷模式。不能讓旅遊團在教室、圖書館區域多作停留，以免影響到學校的正常秩序。在整個遊程的設計中，要處處強調氛圍營造和心境營造，盡力避免使「北大遊覽」成為「破窗理論」實踐下的一件犧牲品。

「校園旅遊」2006年暑期已經火了起來，但顯而易見，北大的應對機

制並不流暢，以此賺到了錢的旅行社也同樣表現了不思進取的懈怠，因而才有了2006年的矛盾衝突。從長遠來看，因為有市場需求，「校園旅遊」並不會因為北大的限客而消失，而社會輿論的力量，也迫使北大校門無法對遊客完全關閉。今後的時光北大如果能夠依照旅遊規則來妥善處理此事，「北大旅遊」在市場中仍會是一個悅耳的招客風鈴。在這一風波當中，總以冤屈面目出現的旅行社首先需要自我省身，通行的旅遊規則也要求旅行社必須對校園旅遊產品進行深入的認知和改進。在努力之下，新的校園旅遊新產品的出現，則也應該是對遊客期待的切實回應。

第三單元　產品內核與涵養

產品內核與涵養

　　產品的好與不好，差別最重要的不在於外表而在於產品的內核。被產品吸引而來的遊客，在親身體驗了產品之後，對產品會做出明確的評價。「不錯」當然是我們樂於聽到的；而聽到遊客用「還行」來評價產品時，就不能說我們的產品十分成功。

　　產品的內核當然就是產品的內容，但是產品的內容又不僅僅是飛機、酒店、餐廳等這些物像化的東西所能概括。好的產品其內核是闡釋力極強、穿透力極強的，有其物質與精神的力量所在。「一見傾心」的境地，同樣是內核能量足夠的好產品期待得到並能夠得到的。

　　產品的涵養是一件只能細緻從事而不能粗獷對待的事情。你前期的粗獷，必然會給後期的執行帶來隱患。近年來一些旅行社受到投訴，如何對這些投訴進行解剖分析，我們就會發現，其中很大部分與產品本身的不足有關，問題實際上是出現在產品的內核裡面。可以說，正是那些青澀的產品，使得產品的實施充滿苦水，在實踐中捉襟見肘。

　　旅行社的產品生產中需要保持對產品的涵養，使產品有生氣、有活力，當然作為產品來說，還必須要考慮到產品的盈利點。

　　在進行產品的涵養之前，產品為何物，產品的成型過程，需要我們從頭釐清。只有對產品的流程、產品的規程心中有數，充分考慮到產品的各個環節的需求與特點，才可以進入到產品的製作階段。

旅行社產品概說

　　在對近年來國內外遊客大幅增長、旅遊急速增溫的形勢進行分析時，許多人把成功較多的歸結於中國的豐富的旅遊資源、國際形勢以及中國的穩定的政局和安全的旅遊環境上面。其實，旅行社的產品因素以及產品對旅遊的促進作用在其中也仍然造成了重要的作用。從十多年前的法國遊客「徒步走長城」，到近些年的美國遊客「沿著總統（柯林頓）的足跡遊中國」，產品的主導因素仍然是清晰可見。

遊客選擇出遊，多數是從關注旅行社的產品開始的。在許多到旅行社報名的遊客中，我們不難發現這樣的例子。來到旅行社報名的客人，往往會對擬選購的線路產品的名稱、報價已經有了初步的瞭解。這說明，旅行社的產品在透過廣告等形式向市場傳播後，成功完成了它的市場傳播過程。作為直接受眾的遊客，已經採擷到了其中的有用資訊。

　　因為旅遊面對的大眾，參加旅遊是一種普遍的大眾行為，同樣是在市場中，旅行社的產品遠比工業產品、耐用消費品更容易吸引消費者的眼球。

一、「旅遊產品」與「旅行社產品」

1.「旅遊產品」並不等同於「旅行社產品」

　　「旅遊產品」與「旅行社產品」兩個詞語，指的是含義不一、指向不同的兩個概念。但在日常人們提及以及媒體的報導中，常常可以見到將「旅遊產品」與「旅行社產品」兩個概念不加區分的現象。一些有關旅遊的學術研究專著和文章當中，也不難見到研究者們對這兩個概念糾纏不清的實例。

　　用「旅遊產品」的大概念指代了旅行社產品中的最主要的一類「旅遊線路產品」，是用了一個小概念替換了一個大概念，有「以偏概全」之嫌。將「旅遊產品」與「旅行社產品」之間簡單的以等號聯結，顯現的是人們對旅遊業界內部複雜的行業類別、各司其責的社會分工的理解並不充分。

　　旅遊產品屬於整個旅遊行業，而旅遊行業當中，並非只有旅行社一個行業，旅遊行業中的旅遊產品，又怎麼可能為旅行社所獨有？事實上，在日常社會生活中，旅遊產品的定義十分寬泛，凡以遊客為銷售對象，為滿足人們旅遊活動中不同需求的各類產品，都可以歸併在「旅遊產品」的範疇之中。比如製作並經銷旅遊工藝品的工廠或商店，他所經銷的產品完全以遊客為目標，因而我們就不能忽略其產品的經銷物品，任意將其產品排除在旅遊產品之外。

　　在意義涵蓋上，旅遊產品也遠比旅行社產品要寬泛得多。其範圍，甚至於比「電子產品」、「建材產品」的指向稱呼還要寬泛。旅遊產品不僅包括旅遊業界內部生產的產品，也包括在旅遊行業中銷售的其他行業生產的產品。比如茶葉、扇子等產品，生產單位並不是歸旅遊行業，但卻以商品的形式與遊客相關聯，因而也同樣不能排除在「旅遊產品」的範圍之外。

　　所謂產品，按照《現代漢語詞典》的解釋，是「生產出來的物品」，而

旅行社的產品，則應該是旅行社生產出來的物品。這樣的有意識生產出來的物品，是以一種物像的形式存在的，服務只是產品包中所容納的一項內容。因而，將旅行社的產品定義為服務的說法，並不能準確表現出產品的本質特點。相反，把產品與服務的包容關係進行了混淆，只能給消費者的辨認和選擇上帶來模糊。因而，這一定義，不能被認為是對產品實質的準確的把握。

物化形態的旅行社產品，應是一種看得見、摸得著的物品。在旅行社的銷售櫃檯上，直接向客人銷售的產品，不是像巫師占卜一樣出售虛幻抽象的東西，而是一種實實在在的產品。這樣的產品，可以固化成刊登在廣告上的幾個字的產品名稱、一兩句宣傳廣告語，也可以固化成一份產品宣傳單，抑或是一份有形有圖的光碟產品目錄等多種物質存在形式。客人購買產品時，購貨發票上著名的就是對這種產品的確認，而與發票、合約同時生效的產品行程的宣傳單，則是對購買的產品的固化形式的進一步承諾。

顯然，這樣的產品是實實在在的客觀存在，是一種可以用來比較、分析、甚至討價還價的依據。面對這樣的有名稱和具體行程、價格的產品，如果不理會它在人們面前以活生生的固化形式的展示，非要把它歸結成是雲裡霧中的神祕兮兮的服務，是不能給人以充足的理由的。

況且，旅行社的產品中，又不僅僅只有「旅遊線路產品」一種類型。即使是一家極小的旅行社，在其經銷的產品當中，在「旅遊線路產品」之外，以下幾種產品也極為普遍：

預定業務產品——代訂機票、代訂酒店......

租用業務產品——租車、租導遊......

隨著業務的拓展和遊客的需求增加，旅行社銷售的產品有幾十項之多也很正常。旅行社自身的發展規律，就包括旅行社產品走向多樣化。

旅行社產品，是旅行社考慮到市場的需求，為遊客提供的各類產品的總稱。它以固化形態的產品包的形式出現，將旅行社的各項承諾與服務融入其中。在旅行社的各類產品中，旅遊線路產品為旅行社產品的基礎產品，因而常常被用來特別指代旅行社的產品。

2.旅行社產品中的服務體現

什麼是旅行社產品，在市場的林林總總的各類有關旅遊的專門研究著作

中，往往會有許多各不相同的解釋。其中將其等同於服務，以「旅行社的產品是服務」為命題將旅行社的產品不加區分的作為一種泛指，則較為普遍。

產品與服務的關係，我們可以從以下幾個方面來認識：

服務是產品的附屬物

服務可以被包含在產品之中，甚至在商家的廣告中，可以以產品的形式將服務的內容進行介紹，但仍不能改變服務是產品的附屬物的性質。

購買麥當勞、肯德基，大宗客戶可以享受送餐服務。而這樣一種服務，基礎是建立在購買了麥當勞、肯德基產品之後，才能得到的享受。

脫離開具體的產品，單獨出售服務的例子是不存在的。單獨「贈送服務」其實也只是一種虛妄之說。之所以會出現這樣的情況，或是因為人們對「服務」還是「產品」沒有分辨的很清楚，或者因受到是商家實施的一種法律概念上的「主觀故意」的迷惑。因為說產品帶有明顯的金錢味道，說服務則會是「綿裡藏針」意圖不明顯，因而在商品社會裡，「贈送服務」常常被商家作為促銷手段每每採用。其實，「贈送服務」中的許多內容，都應該是消費者在購買了產品後所應得到的正當服務。如有的旅行社在業務介紹上會說「提供簽證服務」，實則應該是「提供簽證產品」。而「免費提供導遊服務」，實際上是遊客在購買了旅行社一種團隊旅遊的產品之後，產品包本身就已經包含、遊客應當享有的服務。

服務依賴於產品

從旅行社的業務工作的全過程來看，以「服務」來替代「產品」的說法更具有荒謬性。旅行社的服務，是在全部的工作環節之中，「客人出現」的要件下才開始體現出來的。如果以「客人出現」作為整個旅行社產品實施環節的中間點，則前面的產品策劃創意、設計準備是一種必不可少的基礎準備，缺少了它就是無米之炊。中間點的「客人出現」，是產品包中所包含的服務因素釋放的開始。其後所有的「導遊服務」「售後服務」等等，均是在以中間點「客人出現」後才得以進入施展的領域。有的旅行社商家在產品階段尚沒有進行認真的思索準備，就搖唇鼓舌向客人收錢，這正是業界所說的「玩空手道」的矇騙行為。

用簡單的圖示對這一過程進行表示，即為：

旅行社的產品有許多種類，但旅遊線路產品是其中最主要的產品。一家電視機廠，生產電視機是主業；一家飯店，銷售客房為其主業。旅行社的主業，銷售的就是旅遊線路產品。否則，那就是旅行社的名不副實。

客人到旅行社來，目的非常明確，不是來買西裝，也不是來看病，絕大多數是來參加旅遊、購買你的旅遊線路產品的。因而，旅遊線路產品就是一家旅行社所必須的。旅行社的其他業務，則是在主業務的基礎上衍生出來的附加業務。（國外的旅行社中，也有以預定業務為單一業務的旅行社，但通常規模不大。）

遊客來到旅行社，拿到的線路產品宣傳單，是一份產品的樣品，在遊客的採買行為完成之前，它所完成的，只是一個廣告的招徠效力。而當遊客完成形式上的採買行為後，則變成了旅行社給遊客的預期承諾，具有法律效力的憑據。

我們來看這樣的一件產品：

這是一件「世界文化遺產羅馬尼亞12日遊」的產品的廣告。標題項明確提供了如下一些基本資訊：

產品主題：世界遺產地旅遊(WORLD HERITAGE SITES)......

地點：羅馬尼亞（ROMANIA）......

旅遊需時：12天（12days）......

費用：1843美元起（1843.00USD）......

只有在客人下了訂單，完成了採購的各項手續後，交易行為完成，這樣的旅行社產品才能從平面向立體形式轉變，而旅行社對產品的實實在在的闡釋，才能得以一步步實現。

二、旅行社線路產品與線路產品包

1.旅行社線路產品

下面我們來探討一下旅行社產品的主項、常常用來直接指代旅行社產品的「旅行社線路產品」的相關問題。

我們先來尋找一些採用「線路」而非「路線」與「旅遊」進行連用搭配的理由。

之所以採用「線路」而非「路線」，是考慮到在「線路」的表意中，能夠更加純樸澄澈；而「路線」往往會在一些大的社會形態，如在政治、交通、軍事等領域，使用的頻度更高。

關於「路線」的定義，在《辭海》中解釋為：「從一地到另一地所經過的道路。」這是一項平鋪直敘的基本釋義，但路線所承載的另外一項意義：「人們在認識世界、改造世界中採取的基本準則」，則是把「路線」的要旨提高到一個嚴肅且重要的地位。

這與「線路」的相對輕鬆、平和的語義環境有了些微區分。在《現代漢語詞典》中，「線路」詞條下，是這樣的解釋：「電流、運動物體等所經過的路線。」顯然，這樣一個釋義更多的是從工業環境下的一種物理狀態進行思考的。雖然這樣的一個概念看來與「旅遊線路」所要表達的語義尚有差距，但其詞義的簡單樸實，不會產生詞意叨擾，更適合用來做與「旅遊」一詞的詞語組合聯用。

「旅遊線路」其實尚是一個旅遊線路產品的雛形，用一個比喻，它像是北方人家包餃子的餡料和麵皮。政府旅遊部門或相關的旅遊景點、社會多種行業都可以提供這樣的素材，而將餡料再加工、將餃子包起、捏起多少個褶、起個什麼名字、如何招徠客人，則是需要旅行社來施展的專業技能。只有在最後的旅行社的參與下，「旅遊線路產品」才完成了它的成品製作的工序，得以在市場上面市。以杭州的「江南山水，人間天堂四日遊」為例，杭州旅遊委員會完成的只是線路的雛形，真正要放到市場上進行銷售，成其為產品，則測算價格、推出廣告、促銷措施、導遊接待等等工作流程，都需要旅行社來縝密安排。

日常生活中，尤其在旅行社行業裡，又常常會有「旅遊線路」與「旅行社線路產品」的混用。在這種情形下，通常是在語境清晰、不會發生語義誤讀的條件下，是一種簡易的指代。說話的人與聽話的人，都明白無誤知曉交談的「線路」即是「旅行社線路產品」。

「你這次出國，走的那條線？」（遊客間的互相問話）

「你想要走什麼線路？」（旅行社門市部的對話）

在客人言明要選擇一條「愛琴海清涼之旅－土耳其8日」的線路產品時，諮詢員遞給客人的是，會是一份細項內容的產品宣傳單。

2.旅行社產品包

現代市場行銷理論認為，作為產品，在其整體概念中，包含核心產品、有形產品和附加產品三個層次。

核心產品是指消費者購買某種產品時所追求的利益，是顧客真正要買的東西，因而在產品整體概念中也是最基本、最主要的部分。消費者購買某種產品，並不是為了佔有或獲得產品本身，而是為了獲得能滿足某種需要的效用或利益。遊客購買標明「香港5日遊」的產品，就是為了能以旅行社的產品為載體實現自己到香港旅遊的目的。

有形產品是核心產品藉以實現的形式，即向市場提供的實體和服務的形象。如果有形產品是實體物品，則它在市場上通常表現為產品品質水準（如豪華等級）、外觀特色（如專項老年團）、式樣（如旅遊天數）、品牌名稱（如「美好旅程」）和包裝（如廣告語）等。產品的基本效用必須透過這樣的具體的形式才得以實現。市場行銷者應首先著眼於顧客購買產品時所追求的利益，以求更完美地滿足顧客需要，從這一點出發再去尋求利益得以實現的形式，進行產品設計。旅行社線路產品的格式設計、銷售方式等等，均可以包括在有形產品的範圍內闡發並實施。

附加產品是顧客購買有形產品時所獲得的全部附加服務和利益，包括提供信貸（如旅遊貸款）、免費送貨（如EMS證件傳遞）、保證（如簽訂承諾合約）、安裝（如預訂機位與飯店）、售後服務（如回訪、解決投訴）等。附加產品的概念來源於對市場需要的深入認識。因為購買者的目的是為了滿足某種需要，因而他們希望得到與滿足該項需要有關的一切。遊客在購買了旅行社產品後，所能享受的各種服務，均應歸併在附加產品之列。而「產品包」的概念所指，也恰在此處。

在一家旅行社，遊客在購買了旅行社的旅遊路線產品，比如一條「韓國3日休閒購物遊」產品後，他所能得到的東西包括如下內容：

韓國4星級酒店(二人一室)/觀光渡假村酒店（二人一室，四人一戶）

景點門票(送樂天世界或愛寶樂園三項券)

交通車輛

國際機票

團體旅遊簽證

境外機場稅

餐費

中文導遊

旅行社責任險

因為「產品包」多是從方便客人的角度設計，以刺激客人的購買慾望為目的，因而，在許多與旅遊相關的行業中，「產品包」的概念也都會大加採用並不斷將新的內容投放其中。2003年9月，京、滬、粵放開了個人按需申領赴港旅遊證件後，各家航空公司的之間的新產品，均以「產品包」的形式推向市場。下面是港龍航空公司的一個「個人香港自由行」產品：

「個人香港自由行」￥2,800

北京香港往返機票

三天兩晚香港酒店住宿

面值88元港幣的八達通卡

香港海洋公園門票8折優惠券

DFS免稅店100港幣優惠券

300港幣酒店餐飲優惠券

這個產品當中，就不僅僅是一張往返機票，而且包含了住房、餐飲優惠券諸多內容。

服務內容的增加，會使產品包的品質不斷增大。2003年7月，在SARS瘟疫過後的旅遊的恢復期，一些旅行社在產品項常規包含的「旅行社責任保險」之外，又增加了「非典型肺炎責任保險」，是旅行社富有亮點的「產品包」的新蘊含。

旅行社較之其他行業，產品與服務的關係更加密切。「贈送服務」、「免收服務費」的說法，其實在多數情況下是旅行社用來作為一種噱頭和招徠亮色使用的。客人所購買產品包含的所有內容，都是由旅行社事先確定好的。但產品包含的服務內容，往往會成為左右客人選擇取向、確定購買行為

發生的重要砝碼。而往往是隨著產品的附加值增加，吸引客人的程度就越高，銷售也就越好。

誠如美國學者希歐多爾萊維特曾經指出的那樣：「新的競爭不是發生在各個公司的工廠生產什麼產品，而是發生在其產品能提供何種附加利益（如包裝、服務、廣告、顧客諮詢、融資、送貨、倉儲及具有其他價值的形式）」。一家電視機廠在總結其能在激烈的市場競爭中保持不敗的原因時，把熱情周到的售後服務、提高產品的附加值放在了首位。這是一個正面的例子。而減少附加服務因而影響產品銷售的例子同樣容易從生活中找到。北京的一家超市，在「環保」的旗號下，對購物的客人不再提供一次性免費購物塑膠袋，就立刻遭遇到了顧客的冷遇。在顧客那裡認為，相比其他仍提供塑膠袋的超市，這家超市的服務已經縮水。

談談旅行社線路產品製作中的資訊準備

在產品的策劃創意作出後，產品就進入到具體的線路產品的編排、製作階段。

各類產品的製作因產品定位、預期目標、銷售對象以及線路長短、國內外環境等因素，均會有所不同，故不能要求所有的線路產品的製作程式完全一致。但產品製作的整體規律，卻對於所有的產品在製作過程中遇到的問題和經歷，多會進行有效探討。因此，無論你的產品繁簡如何、涉及的區域難度怎樣，總會有規律可循。在旅行社的線路產品之中，以出境遊的線路產品製作最為典型，因而這裡仍多以出境遊的產品為例，來進行產品鏈程式的第二階段——產品製作的具象說明。

旅行社產品鏈程式的第一階段所確定的產品策劃及創意，只是一個粗略的、輪廓化的產品速寫。而線路編排要進行的，則是讓產品有血有肉、鮮活起來。用建築的例子來比喻可能更加形象：策劃所完成的只是一個主體框架，而產品製作、線路編排則是對建築物的精緻裝修。一個好的建築物、一個好的產品，只有在經過了這樣一個細密的工作環節後，才能把她的面紗打開，以她的美麗示人。

產品的製作、線路編排的具體實施階段的首要步驟是進行資訊準備。

產品的資訊準備，需要什麼方面的資料呢？目的地概況、各類介紹以及對目的地的評介文章等，都可以視作對產品的設計有用的參考資料。其他旅

行社的現成產品在資料收集中也十分有用，但應該僅僅用作參考，而不是用「拿來主義」的方式不做區分直接採用。否則，不僅會對旅行社的智慧產生戕害，還有可能使旅行社的品質受到質疑。

一、目的地概況

面對一個新的目的地，尤其是一個人們不熟悉的國家，首先就需要產品的設計人員本人對其概要有迅速、準確的瞭解。如目的地國家的首都及主要城市、氣候、經濟、人口、社會發展等等。這些資料在使館、國外旅遊局所邊發的資料或者旅遊網站中可以很容易找到。平日裡要養成積累並分類保管資訊資料的好習慣，查找的時候就會很方便。

2002年6月，尼泊爾旅遊對中國遊客開放，旅行社的產品製作人員，對尼泊爾的瞭解就是從與其相關的國家概況，如位置、地理、氣候、資源、政區、國家歷史、人口、經濟、交通、旅遊景區景點概況等開始的。

需要特別提醒的是，在對資料的採信之前，需要對所涉及到的內容再進行核實。許多網站和出版物中，都存有一些不準確的資訊。在地名的翻譯和使用中，要儘量採用國家的地圖出版部門的統一翻譯。曾有這樣的事情發生，一個埃及城市的地名，在三家經營埃及旅遊的旅行社中出現了三種各行其是的譯法。

一些小的城市資訊，在產品的設計時更不應當忽略。因為遊客對新的目的地國家的熟悉，往往僅侷限在幾個最有名的城市。仍以埃及為例，對參加埃及遊的遊客的調查表明，絕大多數人對埃及首都開羅最為熟悉，對亞歷山大、盧克索的熟悉程度就已經大大降低，而對亞斯文、庫姆貝這些城市則幾乎是完全陌生。

線路產品因要展示目的地城市的最著名的景觀、景點，所以，對找到的資訊中的詳細介紹，要認真查閱，以備在編制時得心應手。

二、歷史教科書

要找一些權威的世界史、世界知識的專業書來讀。因為每個國家都會有自己的獨特的歷史。它的歷史在世界歷史中所占的地位、所受的影響，都應是產品製作人員在編制線路產品時所必須知曉的。尤其是編排有悠久歷史的國家，如印度、埃及等國家的路線，如果僅僅是滿足於泛泛知道其歷史，在將產品向銷售環節介紹時就會變得很尷尬。

國人編寫的世界歷史出版物在對某些歷史事件的描寫中，往往與國外學者所寫的歷史有不一致的地方。例如，在製作「俄羅斯之旅」產品的時候，參考的各類教科書中，就會發現中國與國外的史書中對「攻打冬宮」的描寫差異較大。

對目的地國家的歷史瞭解，應抓住歷史的大的線條，對其中的重點人物、重要事件有所瞭解。具體時代不能搞錯，對歷史的脈絡，最好能理出簡單的序列。因考慮到日後對領隊、銷售人員的培訓及向客人講解時的便利，應將國外歷史的時代與中國古代史對應準備。

三、相關評介文章

報刊上發表的各類介紹文章，作家所寫的遊記、新華社駐外記者所寫的報導以及「驢友」所發表的旅遊感受等等，也對我們瞭解或豐富新的目的地的知識會有所幫助。

四、其他旅行社的成型產品

境外的旅行社在產品開發上有許多寶貴的經驗，尤其是與我們同處在華人受眾圈的港臺旅行社，他們現有的產品模式和手段十分值得思索推敲。從港臺的平面媒體或網站上，可以查到許多香港、臺灣旅行社業已開發的有吸引力的線路產品。

港臺的旅行社在旅行社產品業務開拓上積累了很多的經驗，多與其交流，汲取有效的經驗，對於我們儘快地學習、掌握產品技巧並獨立開發新的旅遊線路產品大有裨益。但需注意的是，港臺旅行社所開發的線路產品，雖在常地適銷對路，但面對內地遊客，其產品從內容到形式都有可能會水土不服。

參考或借鑒其他旅行社的成型產品，是目前許多旅行社常常採取的方式。尤其是在經營出國遊業務的旅行社中，將產品開發製作的前期投入省卻，從其他旅行社拿來現成的產品直接就賣的現象更多。許多線路產品的所謂開發過程，是發傳真從境外旅行社那裡要來港臺旅行社的線路，照方抓藥，比著葫蘆畫瓢；更有甚者，則乾脆原封不動拿來別家的產品換上自己的標籤，直接投放市場。

產品的這樣的全面抄襲借用，其實會有很大的風險隱含其中。這種風險表現為：

無法瞭解其線路產品的最初編創原因……

無法完美體現原有產品的特色……

受原創產品旅行社的侷限和束縛……

旅行社線路產品的市場效能

一、許多旅行者會因旅行社的產品而選擇旅行社

遊客選擇出遊，多數是從關注旅行社的產品開始的。在許多到旅行社報名的遊客中，我們不難發現這樣的例子。來到旅行社報名的客人，往往會對擬選購的線路產品的名稱、報價已經有了初步的瞭解。這說明，旅行社的產品在透過廣告等形式向市場傳播後，成功完成了它的市場傳播過程。作為直接受眾的遊客，已經採擷到了其中的有用資訊。

因為旅遊面對的大眾，參加旅遊是一種普遍的大眾行為，同樣是在市場中，旅行社的產品遠比工業產品、耐用消費品更容易吸引消費者的眼球。

汽車廠商借助鋪天蓋地的廣告推出新的產品時，爭取到的往往是一次消費的受眾。不能指望普通百姓在購買了你的產品後的很短時間內，再跟風去買你的新產品；買了一輛新款汽車的消費者，絕大多數三五年內不會再產生購車意向。

房地產產品亦如是。選擇一件好產品、一所好的房子，是十分艱難的事，但艱難的選擇、斬釘截鐵的決定作出後，他往往會在很長一個時間段裡，疏遠房地產廣告，即使是房地產商把房子的廣告做得震天響。

這樣一些做耐用消費品生意的廠家和商家，在茫茫人海中找尋的是也許今後五年、也許今後十年後才有可能再次購買自己產品的顧客。對比之下，旅行社行業實在是幸運。旅遊的客人在第一次購買了旅行社產品後，時間不長，一定會再次加入到購買的行列中來。而旅行社的產品，則是吸引遊客能夠有再次出遊念頭並付諸行動的主要內容。

二、旅行社線路產品的市場效能

1.旅行社產品引領社會消費時尚

旅行社的產品要在時尚上面做文章，需要我們首先將時尚對客人影響的心理過程進行細緻分析，對時尚產品的概念、名稱、形式、內容以及宣傳推

廣等方面，都應深入進行主題實現的有效策劃。

比如我們在做「休閒旅遊」這樣一個概念的時候，產品創意先就應從休閒與時尚的關聯入手。「休閒」是一部分社會生活收入較豐、平日工作較辛苦的人的一種追求。產品名稱冠以「休閒」兩字，首先從視覺、聽覺方面就會引起這部分人的興趣。在產品的設計中，將時尚的因素重彩點綴其中，則效果就會讓客人明顯感覺到旅行社並不僅僅是在用時尚炒作，而是真正把國際流行理念傳導給普通遊客。

需要特別指出的是，並不是旅行社的所有產品都會與時尚有關，並不是以時尚招牌便能百戰百勝。生活中喜歡時尚、追求時尚生活的人，多數是年輕一代。因而與時尚類相關推出的旅行社線路產品，應當將有效客戶圈定以年輕人為側重點。

時尚往往也代表著生命力較短、易興易消的社會中一類人趣味取向。一位當紅歌星，時尚的演唱轟動一時，但也許一年後，名字從報紙縫隙中都找不到。因而，用時尚做文章，把握要準，出手要快，若反其道行之，則就可能變成是陳舊黴貨，遭到市場厭棄。與此相關，還有遊客的接受心理問題也許要考慮。如2005年「超女」流行，出現了大批擁護者，但不喜歡「超女」的人，也大有人在並且態度也十分堅決。旅行社如果想要操作以「超女」為號召的線路產品，很可能就會遇到擁護者眾多而牴觸者亦不少的情況。

2、旅行社產品傳播新旅遊觀

新的旅遊形式所帶來的新的旅遊觀念，往往對遊客有教化作用。團隊旅遊、散客旅遊；包價旅遊、小包價旅遊；豪華等旅遊、經濟等旅遊；海上遊輪旅遊、自駕車旅遊；環保旅遊、生態旅遊等等，各種各樣的新概念、新形式的誕生，通常均採取的是借助於產品的推廣而影響到遊客的辨別和選擇。新的旅遊觀與產品的聯繫非常密切，在產品載體的和煦之風吹拂下，新旅遊觀才能露出尖尖角。

什麼地方好玩，如何玩起來更瀟灑，這樣的資訊往往是由旅行社借助產品來向客人說明的。比如，「泰國普吉島潛水團」告訴遊客普吉島是潛水的好去處，參加潛水團還能獲得國際標準的潛水證書。在瞭解了此團的具體內容並付諸實現後，遊客對潛水團和潛水取證的旅遊形式就有了全新的觀念。

相比國內遊產品，出境遊方面遊客對旅行社的依賴會更強。一個新目的地國家的開放，遊客的認知，很大程度上靠的是旅行社產品的推廣。

譬如說，類似「馬爾他向中國遊客開放」這樣一個資訊向中國遊客傳遞的時候，沒有旅行社產品的附著推廣，馬爾他的形象和客人想要去馬爾他的願望便只能懸浮在半空當中。許多遊客是沒有精力去找好多資料來看的，除非他只想採用與旅行社無涉的自助旅遊。只有在旅行社的產品在對其線路進行有效編排並制定出有吸引力的價格的的時候，馬爾他才有可能被更多的遊客接受並選中作為旅遊的下一個目的地。

旅行社在做產品的大謀劃的時候，實質考慮更多的，是把握公司的整體形象，創造不同的產品風格，穩定趣味相投、玩性相近、消費接近的客人。分類的產品在這裡，其實也是在告訴人們怎麼有體面地玩、如何有品質地玩。品質、品味、風格這些產品因數，當然也與新的旅遊觀念十分合拍。

旅行社產品創意生產的諸項原則

一、適眾原則

產品的適眾原則，講的是產品要有針對性問題。適眾原則所指，並非是產品適合所有大眾。許多產品，其實更應該適合小眾。適眾原則的理念核心，就是面向一個特定的、有清晰特徵的人群，而這個人群恰恰是某些產品的購買主力或重度消費群。

瞭解並掌握了適眾原則，旅行社的產品生產就能使產品廣告最精準和有效地擊中目標受眾，並因此來達成銷售的穩定增長。產品策略的每一個階段，都不能忽略這樣的原則，只有把握住市場的脈搏，瞭解人們關心的問題，推出的產品才能做到有的放矢。2003年SARS肆虐後的旅遊恢復階段，一些旅行社與社會的主流宣傳口徑一致，打出慰問「白衣天使」的旗幟進行的一系列宣傳策劃，就是適眾原則的應用的一項實例。

產品針對性，是產品創意策劃時就應該考慮的問題，而不應該是在產品推向市場後，再去找尋適宜的消費客人。

適眾原則要求我們能以各種形式，對產品受眾的心理狀況進行有效把握。各種類型的調查，可以有選擇的針對不同年齡段的人，如對周圍的朋友、路人、櫃檯前的遊客，對擬想中的產品雛形，依照一個中國普通消費者的角度，看看他們對所要開發的線路知道多少和有否興奮點。

一家旅行社2003年莫名其妙的新推的一項出境遊產品名為「馬來西亞山打根望鄉之旅」，就是體現了產品策劃設計時對客人需求的自作主張。雖然中國遊客很多人對20多年前的一部日本電影《望鄉》很熟悉，但與其表現的內容、情感尚有國家的民族的空間差距。中國與日本的民族感情並不平行。到山打根去尋訪阿琦婆一樣的日本妓女的歷史，這樣的線路產品，即使是在20年前《望鄉》在中國熱映的時候推出，成功的可能仍然是微乎其微。因而，缺少前期的市場分析，拿出想當然的產品再來尋找目標客人，放棄了適眾原則，也就自然會被市場所放棄。

適眾原則應用中如果充分考慮了目標消費者的獨特要求，就會為產品的後期銷售做出良好的鋪墊。而對市場的敏感度和合理的預測分析，則會為產品的推出提供有效的保證。

二、通暢原則

橫平豎直，是寫大字的基礎要求。具體到線路產品設計上面，它依舊是一個基礎的要求。在這裡，橫平豎直所表達的概念，就是通暢原則所要表達的基本涵義。

2000年澳大利亞雪梨奧運會期間，日本的一些旅行社就專門設計了「觀奧運會日本游泳隊比賽」特別路線產品。其立意，就是為日本的上班族不用請假或只用請很短的假就能到澳大利亞看日本游泳隊比賽而專門設計。全程一共只有三天時間，週五下班後即刻由東京飛到雪梨，短暫休息就能進比賽場館看比賽，為日本游泳隊現場助陣。比賽結束，間隔同樣不長時間，乘飛機返飛日本，趕在週一早上到公司上班。由於計算精密，這些觀看比賽的旅行團所採用的交通工具，並不是旅遊包機，而是正常的民航班機。免去了包機的風險和與航空公司商談包機所必須花費的周折。算度精確，費用不高，暢行無阻，引來了許多日本的上班族參加。這個事例，可以較好的體現運用通暢原則所可能帶來的豐碩成果。

通暢原則在產品中，主要體現在產品的技術性方面，包括城市間交通的組接、線路景點的組接等等，是產品具備可操作性的重要體現。通暢的原則在產品的創意設計中非常重要，可以說，不通暢，也就談不上其他。一條不通暢的線路推向門市銷售，在實際運作當中勢必會遇到許許多多的問題。

將通暢原則運用得當，則會是產品的優勢盡顯。一般說來，判別符合通

暢原則的產品的要點是：

經濟

這裡的經濟指的是成本開銷節省、能效比高。

簡約

線路線條清晰，不走回頭路。

詳略得當

線路編排中經停的城市重點突出，適合線路主題要求。

通暢的大原則當中，處理好交通是其中最重要的一個環節。因為在旅遊的各項構成因素當中，交通的費用占了整體旅遊報價的最大部分。旅程越遠，交通費用的比重則會越高。

一項國際通行的旅行社經驗是：在整個的行程計畫安排當中，全程應儘量使用一家航空公司。如果不能，最多只能使用兩家航空公司。這樣做的好處是：

操作上環節較為簡單……

可以降低出錯的幾率……

機票費用可以得到有效控制……

線路安排是否合理，牽涉到運籌學的原理應用。但運籌學更多的考慮的是節省成本問題，旅遊線路的編排卻應當更多的考慮到客人的承受心理、產品的主題表達和品質體現等精神層面的因素。

在一次旅遊當中，客人比較厭煩的一項安排，就是走重複路。如果不是迫不得已，在線路編排時不要做同一城市的重複經停。比起費用來，多去一個新城市，比原路返程的吸引力更大。因而，線路設計時如果過多從節省費用方面考慮，而忽略了客人的心理上的輕重權衡因素，結果只會落的得不償失。客人想由北京去印度，你非先讓他繞道泰國，精明的客人一定會作這樣的盤算，表面價格節省了幾百元，但時間卻白白多耗去了兩天。「價格便宜」的誘惑失算後，客人一樣會遠離這樣的產品。

因而，我們所說的通暢原則不僅僅指產品設計時必須顧及的交通安排，在更高的層面上，它要求線路產品的設計者所必須具備的能力。在設計者的

抽象思維當中，要傾注對客人的真切關懷。市場中常常可見的那些乾癟、粗線條的漏洞百出的線路產品，體現出來的，是經營者的躁動和對客人的漠視。

通暢也與線路是否合理緊密相連。而事先的市場分析如果失誤，則必然會影響到日後的銷售通暢、操作通暢。2002年韓國世界盃的敗筆，是中國經營出境遊的旅行社吞下的一顆苦果。本以為借勢可以賺到大錢，因而前期資金和人力投入時熱情均很高，但最終歸於失敗。這樣的失敗並不能歸結於客人的興致減弱上面來，旅行社對市場的判斷有誤，才真正應當是反省之處。

通暢原則的在線路組合方面的有效施行，建立在這樣幾個方面的基礎上：

對航空公司航線、票價熟稔......

對目的地情況的熟稔......

對當地（或各地）接待能力、價格熟稔......

對與之相關的城市間交通聯接熟稔......

例如，你如果要設計北京到尼泊爾的線路產品，則對北京到加德滿都的航線航班狀況應有所瞭解並進行分析，以判別採用哪一種方式最符合通暢原則。

從北京到尼泊爾，因為沒有直飛航班，所以必須要從其他城市轉機。轉機的選擇有如下三種：

從上海轉乘尼泊爾皇家航空公司的大阪/上海/加德滿都飛機。

從香港轉乘尼泊爾皇家航空公司的直飛加德滿都飛機。

乘西南航空公司的飛機從北京飛成都，然後轉機經停拉薩再飛尼泊爾。

對這三種途徑進行分析，優劣及可行性均應涉及到。上海轉機不會繞路，應該較為理想。但客觀情況又有阻撓，此航班每週只飛一班，日本遊客往往很多，中國旅遊團隊往往無法拿到很多空位；而由香港轉飛，因每週只有兩班，機位較多。但從北京到尼泊爾，先到香港經停，給遊客的印象也會明顯有繞遠的感覺；另外的由成都走的線路，因轉機、經停過多，增加了旅

途的勞頓，弱化了乘坐中國自有航空公司的航線優勢。

　　進行過這樣的一個分析後，對航班的選擇就會有了較為清楚的認識。

　　通暢在產品製作、行程編排的整個過程中，始終起著重要的作用。可行與否的最重要的決策判斷，也往往與此相關。

　　2003年7月23日，中國政府和古巴政府在北京簽署了《關於中國公民組團赴古巴旅遊實施方案的諒解備忘錄》，古巴因而成為美洲國家第一個向中國公民自費旅遊開放的國家。

　　古巴素有加勒比海明珠的美稱，旅遊資源豐富，是世界上眾多遊客嚮往的旅遊目的地。古巴人熱情奔放，拉美風情濃郁，到古巴旅遊，會是許多中國遊客的希望。但相關的交通問題，成為較大的障礙。目前中國和古巴之間沒有直達航班，從中國到古巴旅遊，要在法國或者德國等國家轉機。從北京飛巴黎需時10小時，巴黎飛哈瓦那需時9小時。旅程單程就要花費19小時才能抵達，交通的通暢是制約此條路線能否成功的最主要環節。由於無法踰越交通的屏障，這樣的被業界看好的市場也只好以暫時擱置或小批量、低列度進行經營。這是通暢原則受阻產品暫時無法成規模銷售的一個實例。

　　三、新穎原則

　　人無我有、人有我優，人優我新，是許多企業確定的產品戰略目標。在市場競爭的環境抓，新的產品，永遠能夠贏得足夠多的關注。因而開發投放新產品，成為企業生存中的一項循環往復的經常工作。

　　新產品的推出，最突出的是它所具有的「不可比價格」特點，因而商家可以獲取更高的利潤；對於消費者來說，比常規產品花錢多買到了「新」，滿足了「與眾不同」的心理，是各得其所。

　　以新產品來增加市場的知名度，實際上是旅行社線路產品設計製作中一直著意體現並追求的。「新、奇、特」、「高品質旅遊」的概念在幾年前的提出，對當時尚在襁褓中的出境遊市場就產生過較大的影響。

　　新穎的視角，可以讓產品的策劃和創意有了脫俗的感覺。尼泊爾並不會因為貧窮而受到遊客的摒棄，俄羅斯之旅也並沒有因其國內的動盪而遊客減少。產品策劃的落腳點，以「新穎」獨具的時候，往往會使產品的亮色更加突出。

尼泊爾是一個人均只有160美金的貧窮小國，但每年的遊客卻並不少。遊客到尼泊爾去，無疑並不是要用它的貧窮來和西方發達國家去進行比較。突出尼泊爾產品的「新、奇、特」，就能保證在紛雜的線路中，顯示出它的與眾不同。

新穎原則是要我們找尋並製造出到產品的亮點。在對客觀現實進行認真的分析之時，對策劃人所要求的心理稟賦，一是要客觀冷靜，二是要熱情洋溢。

新穎原則的體現，應貫穿整個產品的設計製作的過程。與產品相關的所有因素，幾乎都可用來以新穎原則進行新的架構。無論是產品名稱、廣告語、線路產品宣傳單，還是產品的銷售場地、銷售手段、氛圍營造等等許多方面，均能在新穎原則的整體貫穿中，營造出引人入勝、美不勝收的感覺。

四、差異原則

產品的差異，最初是讓市場逼出來的。在許多同類的產品競相殺價的時候，許多企業開始想到了生產差異化產品。差異化產品在市場經濟的社會中有很強的存在需求，為市場細分奠定了基礎。有了差異化產品，也就給了市場更大的選擇空間，給了企業以生存的天地。比如雞蛋產品，前兩年市場上是只有「鮮雞蛋」一種泛稱。產業化大規模生產後的雞蛋，企業就不得不考慮品牌和定位的問題。於是，現在的市場中的雞蛋，就有了用品牌區分的「咯咯噠雞蛋」，用飼料區分的「綠色雞蛋」，用餵養環境區分的「柴雞蛋」等多種的類型。這種狀況的形成，在為客人提供了更多選擇的同時，也為市場的價格區分提供了依據。

雞蛋的例子讓我們瞭解到差異化產品的一些本質的東西。

產品的差異化最根本的目的，就是要避免或干擾客人進行不同企業間同類產品的簡單的價格類比。手機廠商在競爭中所採取的方式，就是在產品中增添新功能。於是彩信、簡訊、震動鈴聲、上網等等，成了廠商可資宣傳的熱點。這種產品差異化的方式，避免價格戰的慘痛，穩定了自身的地盤。

差異化產品的大量出現，所造成的正面影響是顯而易見的。促進了市場的繁榮，也為客人的選擇和購買提供了便利。對企業的規劃和管理工作，也有著明顯的促進作用。企業形象的塑造、目標市場的明確，定位生產產品、產品的更新換代等等，都與差異化產品有著密切的聯繫。

旅行社產品的差異對突出本企業的特色非常重要。一家以「老年」為名稱的旅行社，在經營老年遊方面自會有天生的優勢，一家以「婦女」為企業名稱的旅行社開發出的女性產品會更容易被女士所接受。在市場分工更加專業、更加細緻的今天，所有的旅行社都不能再說自己的產品適合所有客人，只有自身的擅長和某些產品的特殊優勢，才會得到客人的認可和選擇。

　　差異化的旅行社產品在避免銷售人員工作繁複、減少銷售成本方面的作用往往會被人們忽略。事實上，在旅行社產品的銷售工作中，具有差異化的產品常常會是一種殺手鐧。這樣的產品既可以讓銷售人員在誇耀本企業產品時充滿自豪，又可以用做避免或減少與高舉大砍刀客人糾纏的利器。一句「我們的產品與其他旅行社的不同」，就能踏踏實實保證自己在複雜的銷售環境中處亂不驚。

　　旅行社採取差異化產品手段，在具體的產品製作當中，可以有多處體現。首先是與誰產生差異，這主要包括以下幾點：

　　與其他旅行社的產品有差異：其他旅行社產品是4日遊，你不妨做成5日遊。

　　與自家旅行社的前期產品有差異：以前的行程是住三星酒店，新的行程是四星級。

　　與同樣線路的針對其他客戶群體的產品有差異：同是泰國遊，年輕人產品與老年人產品有所區別。

　　增加附加值：贈送禮品、創辦旅途中的知識講座。

　　具體到一個產品的構成因素當中，差異化手段也可以在許多地方大加發揮：

　　價格：產品的價格高低造成了不同的旅行社產品的差異。在影響產品整體銷售的因素當中，價格因素仍舊是市場吸引力重要的構成因素。

　　線路先後順序：採取不同的順序組合，可以使產品外在形式上得到改觀。即使是採取的是與其他旅行社產品相反的線路組合，也會因出行早、時差弱等因素給客人造成疲勞程度低而增加賣點。

　　一地停留時間：挖掘文化內涵，將在某地的停留時間的延長，也可以形成與其他同類產品不同的參照。

包含的內容項：如提高酒店的等級、景點的多寡、贈送禮品、提供額外服務等等，都能使產品產生新感覺。

在出境遊的產品中，差異化產品的應用和出現，也每每給市場以振作。90年代中期的國內各家旅行社的新加坡的線路產品中，在新加坡均安排停留一夜。因為旅行社方面覺得，新加坡是一個彈丸之地，景點較為單調。但是，新加坡在中國遊客心目中建立起的良好的社會形象，又使很多消費者希望在新加坡多做停留。多數旅行社給定的新加坡一晚的行程，與遊客的需求之間出現了缺環。在對市場進行了細緻分析後，一家旅行社嘗試針對老人群體，推出了「華語世界行」（新加坡、香港6日遊）產品，這個產品當時推出後，因以「處處講華語，行程不寂寞」的特點，市場的著力點是那些不會英語的老年人，取得了很好的市場效果。此項產品另一個很好的特點，就是將在新加坡的停留時間延長到了三夜，而客人後來的迴響，也對這樣的改變給予了多方面的讚賞。

五、時效原則

旅遊因與自然景觀、客觀環境密切相關，時效原因在旅遊的產品中則顯得至關重要。當客人選擇一個目的地進行旅遊的時候，他的很大心願是要看到目的地的最美的季節的最動人的容貌。但是，目前的國內旅行社產品中，多數對產品的時效問題過份忽略。往往是擺放在櫃檯上的一種線路產品，從年初賣到年末，以不變應萬變。

國外的旅行社給客人提供的諮詢，往往會包括旅遊時間的建議。當然，每一個季節都有自己獨特的魅力，這是毋庸置疑的。但是，四月到九月，印度焦熱難耐，自然不是旅遊的最佳季節；九月到來年三月，才是到尼泊爾旅遊的最佳時光；柬埔寨的雨季來臨的時候，遊客怕不會感到舒服；白雪皚皚的季節到訪俄羅斯，你也就無法看到享受在涅瓦河乘坐遊艇的快樂。更有慕名去看白夜的景色，卻因相差幾天未能趕上。旅遊在這種時候，所到來的遺憾往往會讓人感到辛酸。

時效原則所要考慮的就是要將使遊覽與最美的季節和氣候環境的協調一致，努力將目的地的最好的一面呈現給客人，使客人不致失望。

日本每年的櫻花開放季節，組織觀看櫻花的旅行社發佈的各類《櫻花情報》為遊客提供了準確的花訊。旅行社組織的櫻花團，可以從九州一直追尋

到北海道。其產品的出行要點是，一定要讓客人追上櫻花盛開的最佳時令。

到埃及的阿布辛貝勒拉美西斯神廟觀看神奇日出的日子，一年當中只有兩天時間。每年的2月22日和10月22日出現在這裡的奇光，把遊客從世界各地引到這裡。努比亞人用極其精確的天文、數學及建築學知識，將每天都蒞臨的陽光在這兩天裡精彩地製造出了奇妙的效果——清晨，東方的第一縷陽光穿過60米長的幽深通道，直射在廟內最深處的拉姆西斯二世及阿蒙神的雕像身上。

時效原則的掌握，並非像「滑雪團要冬季發，消暑團在夏天出」一樣簡單。旅遊產品中可能包含的許多因素，都需要我們去瞭解、去思索才行。參觀牛津大學的旅遊，總別做成適逢學校放假；威尼斯電影節的觀摩團，也千萬不能只趕上電影節的尾巴。秋日到日本享受「泡湯」的快樂，也不妨從瞭解「秋日泡湯之妙」做起。

世界各國的民間節慶活動，要求我們對時效因素的把握更為準確。巴西的狂歡節、德國的啤酒節，全世界有那麼多的節日，遊客希望能夠看到、參加上，而這類的產品資訊，旅行社理應及時準確的掌握。如要完成歐洲民間節慶產品的設計，就離不開首先對歐洲民間節慶資訊的正確瞭解。

旅行社在產品投放時，必須對該產品在何種時段投放最為合適進行考慮。人們通常認為，春節出行人數最多，產品需求則不講究。但事實上，在下面的一份調查分析中，我們可以清楚的看到，其實並不是所有的產品，都適合春節期間的出行遊客的消費選擇。

2002年春節北京遊客出行伴侶調查分析

同行旅伴：選擇分類與總數相比所占比例分析與家人同行70.1%春節闔家團聚的形式由在家廝守變成出外旅遊，是一種大的趨勢。但與之相適應的有闔家歡特色的旅遊產品仍十分匱乏。與朋友同行23.2%好友相約同遊，是中國民族悠久的傳統。無論是對方掏錢還是AA制，與朋友同行，話語投機，因而比例較高。與同事同行5.2%春節大忙時機，此類客人比例較小，產品特色方面的考慮可忽略。與戀人同行1.5%僅有1.5%的比例，說明春節不是北京人的新婚的高潮，此時推新婚團、情侶團並非最佳時機。

時效原則的另一項意義，體現在對社會資訊的即時採擷、即刻推出適應性產品上。在迅速把握機會、果斷決策、搶佔先機方面，產品的主動性的充

分體現，會使產品聲名遠播，贏得良好的市場聲譽。

旅行社產品的製作過程

一、策劃創意

上個世紀八、九十年代，國內的旅行社的在找尋市場賣點方面下了許多功夫。一些新的有吸引力的產品相繼問世，不斷為旅遊市場的興旺提供了熱源。針對美國入境市場開發的「隨柯林頓總統路線旅遊中國」產品及面向日本市場開發的「步竹下登首相後塵遊覽敦煌」產品都取得了較好的成就。

來自各方面的社會訊息，都能提供給我們許多暢想的機會。旅行社的視野，應該在繽紛的世界中展得更開。許多政府活動及至商業活動，在跳動的思維和精確的算度下都有可能構成良好商機。在這其中，旅行社的敏感觸覺和果斷決策的能力至關重要。

2003年夏天，西班牙皇家馬德里足球隊以貝克漢、羅納爾迪尼奧、席丹等巨星加盟組成的「超豪華陣容」抵達昆明、北京踢球，雖然被國外媒體評價為「亞洲圈錢之旅」，但並不影響中國球迷的熱情。大牌球星的亮相在球迷當中激起了一浪高過一浪的狂熱。有限的球票對無限的球迷，旅行社如能參與進來，勝率概算怕是不用懷疑。但平日總在愁眉苦臉抱怨生意難做的旅行社，卻在市場賣點前面顯得木訥、遲緩。

1.找尋市場賣點

好的產品需要好的策劃，而好的策劃則離不開大膽的暢想。創造性的思維，在產品策劃中的重要，無論怎麼強調，都不會過分。

旅行社與相關的國家旅遊局聯手開發產品，是一項事倍功半、討巧且討好的運籌。許多國家的旅遊局都會有自己的主題宣傳策略，如中國的國家旅遊局的歷年的主題旅遊中，就推出過休閒渡假遊、世界遺產遊、生態旅遊等等。旅行社需要配合政府部門所推主題，擬定、開發、生產自己的相應產品。以借勢的方式向市場出擊，成功的機率會大大增加，也可以省卻許多宣傳廣告費。

旅行社在與合作夥伴聯手時，也不能忘記了企業經營的需要，以清醒的頭腦找尋到市場賣點，才能對自身產品的豐富形成正向的導流。

有些時候，當產品中一些構成因素對產品的存在形成了威脅的時候，反

其道而行的新產品，則會形成新的市場吸引力。一個時期以來，旅遊團中的購物安排與否就體現了這樣的變化。

購物本來是旅遊活動中的一項正常安排，但在旅遊團的實際運行中，購物卻常常因為被扭曲操作，因而引發客人的極大反感。當遊客意識到旅遊期間的購物可能中飽導遊與旅行社私囊的時候，其購買旅行社產品的信心將會喪失。因而，只有果斷減少或取消旅遊團的購物安排，提高旅遊服務品質，樹立獨特的值得遊客信賴的產品形象，才是是打破這一消費心理障礙的有效途徑。「無購物」的承諾，就會成為產品的一項推銷特色。一家旅行社的「海南椰島風韻純玩團」產品，在廣告中特別注釋「本團無購物安排」，很快在市場中就形成為一個新的賣點，受到以往隨團深受購物所累的遊客的歡迎。

2．製造市場賣點

如果說找尋市場熱點，受制於其他因素、尚存被動的成分的話，那麼，製造市場熱點，則是旅行社的主動出擊的表現。

製造熱點，是吸引人們的廣泛關注、聚攏人氣的重要方式。目前能夠聚攏人氣的媒介場所無過於互聯網路，我們不妨來看看互聯網的網站上為了聚攏人氣都採取了怎樣一些措施：

名人線上訪談：請明星或名人做客網站，與網友即時交流。

主題討論：針對當前社會關注問題進行討論。

新聞BBS：網友可隨意對剛剛發生的新聞發表評論。

網上QQ：網友即時在網路上針對感興趣的話題聊天。

圖文直播：體育比賽較為常用。

邀請名人開闢部落格：以日常私人日記形式拉近名人與普通認得距離。

各家門戶網站中對網路表達形式的綜合採用，顯示了網路的獨有特色，豐富的欄目和內容吸引了線民的點擊率，從而使得互聯網人氣飆升。由此我們可以學到的經驗是，產品在以新的形式導入後，往往會更容易成為聚攏人氣的熱點。

旅遊的發展，其實就是在不斷製造熱點、吸引遊客的關注的進程之中。

近些年，旅遊所製造的熱點吸引更是比比皆是。旅行社創造出新的概念、推出新的玩法，吸引了許多遊客競相追逐。在旅遊部門及旅行社的大力推動下，許多新的旅遊概念、新的旅遊形像已經深入人心。以至我們今天一提起「奇山異水」，人們會馬上聯想到張家界；一提起九寨溝，人們又馬上會聯想到「童話世界」的美譽。而「秦唐看西安、明清看北京、兩漢看徐州」的宣傳，不僅是產生魅力之源，更是產生吸引力的基礎。

製造市場熱點，也有雅與俗之分。雅緻、優美的產品是旅行社立身之本，而低俗產品、趣味不高的產品，不但不會形成市場熱點，而且有可能會讓客人鄙夷，影響旅行社的形象。一家旅行社所推的「到韓國給亞洲第一美男過生日」產品即如是，顯示了低級的趣味。

3.研究遊客的需求變化

在市場環境中打拚的旅行社，對市場的需求必須保持自身的洞察力。在產品策劃的過程當中，要想避免市場判斷的失誤出現，關注並研究消費者的需求變化是必須的前提。

從1993年開始，中國的旅行社經營的出境遊業務中的「泰馬新港澳15日遊」線路產品就連年火爆。而2003年的春節，這條路線產品則幾乎無人問津。同樣的情況還體現在歐洲遊路線上，歐洲5國遊的線路銷售高過歐洲10國遊，說明多數遊客的消費習慣已經發生了很大變化。在經濟剛起步的時候，難得出一次國的時候，產生的「一次多去幾個國家」的消費心理，在經濟持續發展、有了一些出國旅遊經驗後，「疲憊不堪的旅遊」已經讓位給了「品質旅遊」和「舒適旅遊」的消費選擇。

把對客人的瞭解融入到產品的設計工作中，需要做的具體工作有很多，在確定對某條線路產品進行開發、進入潛意識思維階段時，首先要做的就是理清頭緒、把準脈搏，做到思路清晰。其中所應該做的最重要的一件事，就是揣摩客人的心理、以遊客的心境來進行入位思考。

比如我們要對荷蘭的旅遊線路進行策劃創意，不應當急於確定線路、測算價格，而應該首先調動自我心理表象，從瞭解分析一個普通遊客所能知道的荷蘭的事情有哪些入手，從而確定在線路產品中的選取內容。

客人對荷蘭的瞭解產品設計啟發荷蘭的國花是鬱金香我們的行程設計中應有參觀鮮花市場。荷蘭有國際法院國際法院理所應當包含在日程中。宇航

員能看到荷蘭的攔海大壩攔海大壩一定要去。荷蘭人許多人把自行車做交通工具能否安排遊客在遊覽時騎一段自行車？荷蘭最偉大的畫家是梵谷，梵谷的展覽館要安排參觀。

當然，僅僅瞭解了遊客想要看什麼還是遠遠不夠的。好的策劃、好的產品設計還應當主動想到客人未曾想到的枝節末端，讓客人在滿意的感覺之外，又會生出「超值」的感覺。有些時候，一些雖然微小但卻巧妙的構思，就會得到客人的認同和誇讚。許多例子都可以說明這點。英國的一家電冰箱廠商在最新研製的冰箱中，增加了「提醒主人食品是否過期」的功能，顧客在購買時便產生了「方便實用超值」的印象。這樣的做法對與廠家來說實際上並不難做到，它只是將成熟的自動識別條碼技術用在了冰箱上。而因為想在了顧客之前，就會讓客人因「出人意料」而予以認可。

4.冷靜的市場分析

產品策劃階段需要的多是一種富有感情色彩的形象思維，但也絕對少不了要有抽象思維的清醒把握。面對構想中的產品將要進入的真實的世界，首先要做到的，就是進行一個冷靜的市場分析。

2003年6月北京非典解禁後的一個階段中，旅行社急於從市場的低迷困境中走出，旅遊市場中降價聲一片。各家旅行社生意熱氣騰騰，似乎是國人旅遊市場已經全面得到恢復。但實際上，透過低價團暢銷、平價團無人問津的表面，可以看出市場的恢復並不像預期的那樣樂觀。對旅遊有較深認識的真正的旅遊玩家尚在觀望之中，並沒急於出手。參團心切的遊客，多是一些旅遊的初級遊客。

這樣的分析對旅行社的產品調整會有一個積極的作用。其實，市場中的任何決策出臺，都是離不開冷靜的市場分析工作的。

市場分析要求我們能以理性的態度來對擬定的產品進行剖析。事實上，這樣的產品分析，就應該是一份詳盡的產品的可行性報告。它不僅要包括市場狀況、市場需求、遊客承受心理等外部因素，也要對產品本身的特點、構成、落腳點等因素進行分析。缺少了這樣的分析，產品就很可能是出於臆想，是建在沙漠中的大樓。一經面世，就會進入到「瀕危產品」之列。那時，如把銷路不暢責任再推至銷售部門，則實在是有失公允。

二、產品製作

1.資訊準備與實地考察

產品的製作、線路編排的具體實施階段的首要步驟是進行資訊準備。

產品的資訊準備，需要什麼方面的資料呢？目的地概況、各類相關介紹以及對目的地的評介文章等，都可以視作對產品的設計有用的參考資料。其他旅行社的現成產品在資料收集中也十分有用，但應該僅僅用作參考，而不是用「拿來主義」的方式不做區分直接採用。否則，不僅會對旅行社的智慧產生戕害，還有可能使旅行社的品質受到質疑。

需要特別提醒的是，在對資料的採信之前，需要對所涉及到的內容再進行核實。許多網站和出版物中，都存有一些不準確的資訊。在地名的翻譯和使用中，要儘量採用國家的地圖出版部門的統一翻譯。曾有這樣的事情發生，一個埃及城市的地名，在三家經營埃及旅遊的旅行社中出現了三種各行其是的譯法。

一些小的城市資訊，在產品的設計時更不應當忽略。因為遊客對新的目的地國家的熟悉，往往僅侷限在幾個最有名的城市。仍以埃及為例，對參加埃及遊的遊客的調查表明，絕大多數人對埃及首都開羅最為熟悉，對亞歷山大、盧克索的熟悉程度就已經大大降低，而對亞斯文、庫姆貝這些城市則幾乎是完全陌生。

參考或借鑒其他旅行社的成型產品，是目前許多旅行社常常採取的方式。尤其是在經營出國遊業務的旅行社中，將產品開發製作的前期投入省卻，從其他旅行社拿來現成的產品直接就賣的現象更多。許多線路產品的所謂開發過程，是發傳真從境外旅行社那裡要來港臺旅行社的線路，照方抓藥，比著葫蘆畫瓢；更有甚者，則乾脆原封不動拿來別家的產品換上自己的標籤，直接投放市場。

產品的這樣的全面抄襲借用，其實會有很大的風險隱含其中。這種風險表現為：

無法瞭解其線路產品的最初編創原因......

無法完美體現原有產品的特色......

受原創產品旅行社的侷限和束縛......

對於設計新的產品，尤其是涉及到一個新的國家、新的線路、新的特色

的線路，實地考察不是可有可無，而是必須要有。在考察中所發現的問題，在辦公室裡是無論如何也想不到的。譬如對尼泊爾的考察，使我們可以對「行」在尼泊爾有了最真實的瞭解和體驗。

在國內看到的尼泊爾的地圖上，從加德滿都到波卡拉和奇旺的公路，赫然標注的都是「HIGH WAY」（高速公路）。如果沒有到尼泊爾進行實地考察，僅憑人們印象中對高速公路的概念來進行產品設計，那尼泊爾的線路中行程計算就會出現較大的判斷失誤。因為，尼泊爾所謂的高速路，其實與通常意義上的高速路概念相距甚遠。公路狹窄、人車混行，許多地段要穿過熱鬧的集鎮，實際上最多只相當於我們國家的三級公路水準。因而從奇旺到加德滿都不足200千公尺的路程，要耗費掉5小時。這個例子的明白無誤的顯示了實地考察的重要性。實地考察在這裡，對產品的順暢與可行提供了切實的保證。

因此，在新的旅遊線路產品的製作過程中，實地考察線路，是一個重要的工作步驟，是一項必須的前期投入。

許多旅行社的線路設計平淡、安排不精粹、行程不合理，原因多與產品成型階段沒有對線路進行實地考察有關。

實地考察期間，要求參加考察的人員要時時以旅行社與遊客的雙重身份出現、常常能以兩種角度審視周圍的一切。

旅行社的角度

考察人員既然是一家旅遊公司派出的專業線路製作人員，那必須時刻以旅行社的專業眼光對考察期間的所見所聞進行觀察、分析、記錄，不妨要用挑剔的眼光、冷靜的純客觀的角度去看出問題，不時進行常規或非常規的提問。對考察當中發現的問題及解決問題的過程評價，認真進行記錄。每天的考察工作開始前，都要對當日的考察內容進行溫習，對下榻酒店、用餐餐廳、景點名稱、經過線路的名稱心中有數，以便導遊講解中提到時不感到突兀和陌生。在每天的考察結束後，都應對當日考察情況進行一個全面整理。對餐食品質、景點精彩度、路況狀況等等涉及到旅遊行程的各類細項內容均進行詳實記錄。

遊客的角度

考察過程當中，要求考察人員也能時時從一名初次探訪的遊客的角度來

進行實地觀察和體驗。這種心情體驗，要求考察者是始終處在一種非功利的狀態。對於長期從事旅行社工作的專業人員來說，往往把握起來有一定困難。與以旅行社專業考察的角度的冷靜的出發點恰好相反，情感的拿捏在這裡要求考察者不再是冰冷，而是熱情。在一種對美的欣賞、美的感動的想像中去擁抱客觀的世界。與此同時，要將最初的未加取捨的能打動自己感受、最明確的苦與樂的感覺捕捉下來，原原本本進行詳實記錄。什麼地方能使人興奮、什麼地方美不勝收，這些細微之處，往往是在日後的「人性化」線路設計中必不可少，常常會發揮出意想不到的作用。

實地考察階段，要對目的地的構成旅遊六要素的食、宿、行、遊、購、娛進行全方位的考察。餐食衛生狀況、是否適合中國遊客口味、住宿酒店的級別如何、是否能為中國客人提供開水、路況車況如何、行程是否過長、景點是否精彩、安排是否合理、購物品質如何、是否安排太多、娛樂節目是否符合中國旅遊局制定的法規要求、收費是否太高等等，在一次全方位的考察中，要珍惜機會、掌握要領，力求在最短的時間裡獲取最大的收益。

用敏銳的眼光對生活進行細緻觀察，是考察中應該時時處處不能疏漏的。往往是在考察中發現的一個當地人司空見慣的細節，就有可能使考察者靈機一動、產生一個智慧的閃光，一個好的產品，就有可能在此萌發。在對馬來西亞實地一次考察當中，對路邊行人的新奇的感覺保留下來，並進行的深入的觀察和探訪，就會日後的「馬來西亞風情遊」產品的出臺，做好了鋪墊。

2．分析取捨與線路編排

在進行線路產品設計過程分析取捨時，首先要做的就是理清頭緒、做到思路清晰。其中最重要的就是要站在遊客的角度、以遊客的心境來進行思考。許多客人遠足到另外一個城市、另外一個國家，也許一生只有一次機會。客人珍視這樣的機會，旅行社也應該為客人而珍視這樣的機會。這種位置置換的思考就給產品製作提出了更高的要求。僅僅瞭解了遊客想要看什麼還是遠遠不夠的，好的策劃、好的產品設計還應當想客人未曾想，即所謂讓人產生參加這趟旅遊「超值」的感覺。

線路編排像工廠中的匯流排裝配，是產品成型的一個最後步驟。面對產品名稱、航班交通狀況、城市、景點的紛雜內容等等各類資料，都需要在這道工作環節中進行組合裝配。區別於冷冰冰的流水線工廠化生產的是，它依

然不是一種簡單的積木搭砌，而是一種理性組合，是運用科學頭腦的進行追求儘量完美的組合。運籌學、市場學、遊客心理學的知識都能在這裡得到體現。經過合理編排的線路，才能變成一個完整成型的產品，走下流水線，走上銷售櫃檯，與市場謀面。

這種線路的編排有時並無一定之規，常常體現在以智慧構建的諸項技巧的因素當中。新的產品，也許就在於成功運用其中的一個變招。一個看似簡單的另類搭建或元素注入，則會造成良好的市場迴響。

線路編排中需要掌握和注意的問題有很多，下面的幾條較為普遍的原則，是一種普適性要求。

舒適是一項通用指標，並不能被旅行社用「花什麼錢享受什麼服務」來打發。客人花錢購買的三星級酒店的住宿，並不會企圖住進五星級酒店的房間。因而，舒適在這裡，並不單單是硬體的要求，而是對旅行社軟體的盼望。旅行社在細微之處體現出來的對客人的關懷，營造出來的舒適，一樣可以給客人留下深刻的印象。

有效合理原則的最主要的體現，在於交通工具的選擇和使用上。古巴的旅遊線路，安排乘坐法航的飛機到巴黎轉機，就會讓人感到疑惑，不往東走卻往西去，時間浪費、路程繞遠，就不能算作是合理的設計。

線路編排除需要掌握一些原則和技巧外，尚有詳略得當、主題突出、安排扣題等多項因素。要想在線路編排上出彩，對目的地的熟悉就顯得緊迫而且必要。產品的製作者應當以某條線路、某個旅行區域的專家的高度給自己設定目標。要推出「迷人的峇里島之旅」的路線，就要對峇里島的人情地貌爛熟於心，以專家的瞭解程度來要求自己。只有這樣，才是產品成功的強有力的保證。

3.產品定價

在確立產品的價格的時候，涉及到的因素有很多。許多影響到價格確定的因素，常常處於不斷的變化狀態之中。企業戰略的改變、機票價格的增減、酒店價格的升降等等，都會對產品定價產生影響。因專門討論價格制定的論述、專著較多，這裡對一些人們已經探討的一些主要問題不再複述，僅就產品定價與企業戰略的關係問題進行一粗略分析，並就一些定價技巧進行簡單歸納。

旅行社在制定產品價格時要考慮到企業的整個行銷戰略。企業整體性的行銷戰略意味著企業行銷組合中任何戰略的制定和貫徹執行，都要同企業的行銷戰略目標相一致，產品價格的確立自然也不能例外。因而，旅行社在確定產品價格目標時，必須考慮以下幾項要素。

　　產品的市場地位

　　產品的市場地位是產品進入市場後準備佔有的市場地位。價格是在整體的行銷組合中影響產品市場地位的一項要素。

　　產品生命週期所處的階段

　　產品的價格的確立與該項產品的生命週期有關。例如，在將一種新產品投放市場時，可用低價策略去滲透市場，並在短期內快速爭得市場佔有率。另一種辦法是採取經濟學上的撇脂策略，在沒有直接競爭者以及存在大量需求的情況下，產品一旦投放市場，就採用高價策略，以在短期之內儘量收回成本、攫取利潤。旅行社如獲得了某條線路的獨家經營權時，如獲得了太空梭旅行的搭乘代理，就完全可以採用撇脂策略。

　　價格的戰略角色

　　定價決策在實現企業整體目標的過程中具有戰略性地位，因而，任何單個產品的定價決策都要同企業的戰略目標相一致。例如，一家旅行社為了樹立市場形象，可能有意採用低價位策略來爭取較大的市場佔有率，雖然這意味著一段期間內企業無利可圖。非典恢復期，許多旅行社採取的低價啟動策略，就是基於企業的戰略角度的做法。

　　顧客不喜歡高價格產品的低品質服務，但更不喜歡低價格產品的低品質服務。因此，試圖僅僅依靠低價來贏得市場的做法，是十分幼稚的。即使是低價，也應該做為技巧使用，而唯有低價、不計其餘的做法是不可取的。

　　春節闔家歡團價格的制定

　　因為春節期間的旅遊團有近90%是親友同行，因而在編排此類團時要調動一切因素為突出「闔家歡」的主題服務。價格作為產品的其中一個因素，亦應考慮在內。儘量把冷冰冰的價格，溶入感情的色彩，使之活起來，突出體現親情感，激發人們年節闔家慶團圓的感受。闔家歡團定價的最主要之處，就是不能與常規路線相同。要區別於以單個人的報價形式，以「闔家團

聚三人價」及「闔家團聚兩人價」的形式報出。

雙人價格優先

有市場賣點的新線路、有浪漫情調的新產品，報價的形式都應與普通的報價形式有所區別。考慮到這類的線路都會是朋友、同學搭伴出行，旅行社也十分樂得客人雙雙對對來報名，因而，將雙人價格放在單人的價格之前，是一種有效的報價技巧，暗含了旅行社的一種引導。

國外的旅行社的報價當中，也經常可以看到類似這樣的例子：

Price per Person/USD。

Twin/Double occupancy$1843.00。

Single supplement$81.00。

Triple reduction On request。

新婚旅遊產品的價格，則乾脆不用猶豫、只以雙人價格報出。為新人的旅遊預算省卻了單人價格相加的計算過程。

以人數增加價格遞減的形式報價

另外的一種價格標注方式，用的是隨著參加人數的增加，價格逐項減少的形式。這在一些旅行社的線路產品的報價中也經常採用，主要擬吸引幾個朋友結伴出遊或幾個家庭共同參加。

折扣報價和階段報價

在報價中將對旅行社俱樂部會員的價格列出，可以吸引更多的客人加入成為會員。在兒童節、三八節、教師節、老人節等社會上需要特別關愛、特別尊重的人群的節日，實行專項的折扣報價。這樣的做法不僅可能取得產品價格上的優勢，對企業形象的打造也會有輔助作用。

發揮價格的槓桿作用，把階段性報價作為銷售武器，可以平抑淡旺市場、吸引更多客人參加。如在春節的報價單中，大字打出春節後的大幅度優惠的出行價格，對部分客人就會產生心理影響，而對春節的爆棚造成很好的調節作用。

以「8」為價格尾數的報價劣勢

以「8」為價格尾數的報價方式，在滿足一些暴發戶心態的遊客心理方面造成過一些作用。但在精明的消費者成長起來後，這樣的價格標定，明顯為消費者不屑。遊客普遍認為，以「8」、「88」為報價尾數的團，有虛擡價格的疑點。

避免客人對價格產生歧義

價格的標定需要明白無誤、一目瞭然。除了避免對價格的多少需要注意外，對分類人群的報價名稱，也需要語義準確，避免產生歧義。如一家旅行社在產品的售價中採用了「成人價格」的說法，既是多餘又有可能引起「包含參加成人活動的價格」的歧義，實不可取。

旅行社產品的面市形態

一、主要行程項及產品說明項

線路產品的主要行程，是客人在讀到產品的名稱廣告後接觸到的第二項東西，可以說，當他在想到索要主要行程的時候，離最後成交，就又貼近了一步。

線路產品中主要行程是用來讀的，這似乎無須解釋，但其意義卻往往被旅行社的產品製作人員忽略。客人拿到行程後，會從頭到尾將所列行程看一遍，對其中他感興趣的地方尤其看的仔細。因而，主要行程寫得好不好、能否充分表達出來產品的思想，是一件非常重要的事情。膚皮潦草、敘事不清、語言乾澀的表達，對產品的完美和品質都會是一種傷害。

線路產品主要行程項，通常採用的是列表的形式來加以說明及表現的。清單的方式的好處是簡單清晰，便於掌握。不足之處是過於簡單，對特色產品的特殊表述難以酣暢淋漓表達出來。為避免並減少乾癟的行程描述中的給客人帶來的枯燥之感，就要求我們對線路產品的主要行程項進行分析並改進，使之情緒飽滿，讀來有一種誘惑。

產品的主要行程項主要包括日次、抵離城市、乘用交通工具、當日主要行程、用餐狀況、下榻酒店等，其中的每一項都值得完美下功夫挖掘內涵、做細做好。

產品說明項是產品主要行程項的重要輔助內容，並將對產品在主要行程之外的所有要點進行細緻解釋。做為不可或缺的產品構成內容，產品說明項

的制定和寫作，最基本的要求就是準確、清晰。

產品說明項主要包括這樣一些內容：收費說明、報名注意事項說明、簽證所需材料、對其他事項的承諾和聲明等等。

二、遊客面前的產品

通常旅行社呈現在遊客面前的產品資料，主要有兩類：一類是產品的整體資料，包括產品行程、產品價格等等，這類資料的主要是造成引發客人理性判斷作用。客人可以拿著這些資料盤算價格是否可以承受、產品是否有價值。這樣的資料在每家旅行社的銷售櫃檯上都會看到。另外一類資料，也同樣應該是旅行社必備的，但卻往往被許多旅行社遺漏掉，那就是線路產品的相關宣傳資料。這類資料的作用，主要顯示在感性方面，是以引發客人形象思維情感，觸動其非理性的對世間美的追求嚮往心緒為終極目標。

敦促客人下決心購買你的線路產品的最好方式，是為客人準備更多的與線路相關的資料介紹。

多數客人在選購旅行社產品的時候，並不能做到對線路的目的地十分瞭解。隨著中國公民可以抵達的目的地國家的不斷增加、國內的新景點新景區的大量出現，客人對出行的目的地的知識完全無法有全面的掌握。2003年，中國政府宣佈開放了中國公民的新目的地國家，其中的克羅埃西亞、馬爾他甚至巴基斯坦，對於絕大多數客人來說，所掌握的資訊都是嚴重不足的。而旅行社的線路產品推出時，客人就會把目的地國家的相關知識獲取的依託，自然放在旅行社的身上。

為客人準備目的地的相關資料，是旅行社理應做的事情。這並不是可有可無、可為可不為的事情，要知道，旅行社所準備的與線路產品關聯的目的地的各類資料，都有可能成為籠絡住客人、為其收心的綿軟利器。

三、銷售人員面前的產品

擺放在銷售人員面前的每一種產品，應該有一份產品詳釋資料夾。

這個資料夾中的資料，應視為旅行社內部使用的線路產品銷售檔的彙集，是作為每位銷售人員都要熟悉、掌握並不時查詢使用的。

產品詳釋資料夾中應包括如下一些資料：

產品廣告報刊樣張

銷售人員應當手裡有旅行社在報刊刊登的廣告，並且對廣告認真閱讀。否則，招徠效應顯現，銷售人員仍置若罔聞，則廣告的效應就會大打折扣。廣告中對產品的宣傳口徑、採用的廣告語，都應為銷售人員熟悉並能予以進一步解釋。

產品宣傳單及宣傳單詳釋

旅行社銷售人員手中除持有的產品宣傳單，還應該有一份加多項注釋、細緻說明的「產品詳解」。有關行程中所列的景點、轉機、住宿酒店等等，都應該瞭若指掌、回答自如。如能把線路產品做成互動式光碟存放，將客人感興趣的線路內容，以圖片、錄影的形式進行演示，那銷售的效果就會更好。

產品優勢要點介紹

要有對產品的針對性描述和特徵要點的簡約文字介紹，與其他同類產品相比的優勢，闡述對特定受眾群體的推薦介紹方式。

產品銷售價格計算

資料中產品價格計算的具體規定應以文字形式列出，主要包括團費價格計算、優惠政策、常客折扣計畫等。

地名中間有故事

許多地方的地名，都是經過許多次衍變而來的。比如說，北京的地名從元代以來，就經歷了大都、北京、北平再到北京的歷史進程。每一段的名稱改變，都融有一段故事在裡面。要瞭解一個城市的歷史，看看其名稱的變化，就能學到很多東西。

澳大利亞是位於南半球東部的國家。「澳大利亞」的國名來歷也很有趣。這個名稱源於拉丁文「australia」，意即「南方的」。托勒密把其繪入地圖，標為「Terra Australis Incognito」，原意應為「未知的南方陸地」。第一個到達該地是荷蘭人威廉‧楊茨。1606年西班牙航海家佩德羅德基羅斯在新赫布里底群島登陸，誤認為這裡就是南極，遂命名為「Australia del Espirtu Santo」，指遠及南極的所有地方。1814年英國航海家馬修弗林德斯提議將這個名稱簡稱為「Australia」。這一意見於1817年被麥覺理總督採納，並一直沿用至今。

世界上還有一些地方的地名，是由人們「誤讀」後將錯就錯流傳下來的。從這些誤讀的故事中，我們來瞭解歷史的接續，也是一件十分有趣的事情。

　　其中最有名的地名誤讀故事，應該算得上是「加拿大」。關於這個國家的名稱由來，雖然版本不一，但都與後人的誤讀有關。說法之一是「加拿大」一詞出於休倫-易洛魁語，原意指村落、棚屋或小房。1535年，法國探險家卡蒂亞到此，問印第安人酋長該地名稱，當地的酋長以為是問他附近是不是一個村落，故告訴他為「加拿大」（Kanada）。而聽不懂當地語言的卡蒂亞卻將此名稱認真記了下來，從此把這塊碩大的國土被統稱為「加拿大」。另一種說法是1500年葡萄牙探險者科特雷爾到此，眼見這遼闊的土地上一片荒涼，便用葡萄牙語說了一句：「Ca nada！」意思是說「這裡什麼也沒有」，「加拿大」國家因此而得名。如今，這個以往「什麼也沒有」的國家，已經成為旅遊者樂於光顧的著名旅遊目的地。

　　與加拿大很相像的地名故事，還有中國的澳門和泰國的湄南河。

　　十六世紀中葉，第一批葡萄牙人抵達中國澳門的時候，對澳門還是一無所知。從媽閣廟附近登陸後，詢問居民當地的名稱。當地居民誤以為葡萄牙人問廟宇的名字，因而答道「媽閣」。不懂中文的葡萄牙人拿出筆來，將澳門的地名按照「媽閣」的發音記成了「MACAU」，其後英文等西方文字也都隨之將錯就錯一直誤用到了今天。

　　泰國的「湄南河」的誤讀則可能與早期的華人有關。「湄南」在泰國當地話語中就是「河」的意思，華人用它來作為這條河的名字，也是因語言誤會引起的。傳說華人到了泰國後，看到了一條大河，不知道它的名字，於是就問當地人，「這是什麼？」而當地人以為問話的人是鬧不清它是「海」還是「河」，於是回答說：「湄南」。不懂當地語言的華人於是就把「湄南」做為這條河的名字一直沿用下來。

　　虛擬的旅遊提示：春節不要去歐洲

　　這是一條虛擬的旅遊提示，尚不存在於任何一家旅行社。有沒有一家旅行社會向遊客作這樣的一種提醒呢？現實情境來看，恐怕在目前的中國社會不會有。

　　2005年春節的出境旅遊團依然像往年一樣火爆，按照報上公佈的消

息，許多旅行社的春節期間的歐洲遊組團人數都超過了1000人。因而在一些旅行社，從業者一方面在公開發著「連春節都得不到休息」的怨氣，一方面則忙著躲到桌子下面數錢，竟然也衍化成了一種普遍現象。

自2004年9月歐洲旅遊全面開放起來，歐洲遊就一直吸引著成千上萬的中國遊客踏上旅程。雖然其間曾發生了以遊客滯留為理由、歐洲國家不分青紅皂白棒打全體中國遊客緊縮簽證的情況，但多數中國遊客仍然願意屈辱接受歐洲人設定的歧視性簽證條件，用辛苦積攢的大把銀兩支援世界上處於發達地區的歐洲。

生意火爆的時候，很少會有人去到自己的釜底抽薪的。許多旅行社實指望歐洲遊能賺大錢、而歐洲遊確實又正在賺錢的時候，又怎麼可能勸說遊客不要去歐洲呢？資本的傾軋、獲利的本性在這裡造成了主導作用。尤其是目前的旅行社業態當中，以或明或暗的承包為主要經營形式的旅行社為數不少，讓他們提醒遊客放棄春節的歐洲遊，這才真正是天方夜譚。以往許許多多的數不清的經驗告訴我們，中國的許多產品市場，往往只有在經過一番激烈爭搶、杯盤狼藉的時候，企業才會想到另謀良策。

但是，春節期間因天氣不佳、不適合去歐洲，也的確是像皇帝的新衣一樣明擺著的事實。在冬季歐洲的寒冷的空氣當中，人一張口說話，便會帶出一股白色的哈氣。以至於趕熱鬧到歐洲拍戲的一些劇組，演員也得多吃一些苦頭。大冷的天，還必須要先嚼冰塊才能對臺詞，都快趕上過著幸福生活的貧嘴張大民愛嚼冰塊的娘了。

中國的農曆春節，時間通常會在農曆的四九、五九之間。這種滴水成冰的季節，如果是組織滑雪、滑冰旅遊，那倒應該是正常其時。但我們的歐洲遊，幾乎百分百是普通類型的觀光遊，無疑會受到天氣的影響。

冬季的歐洲天氣，雖然也間或有暴雪成災的消息，但在多數時候多數地區，還不至於影響到行程的順利。然而，勞累了一年的中國遊客，冬季到歐洲來不僅需要旅程的順利，更期待的是歐洲的溫暖天氣和明媚陽光。這在事實層面，就差不多接近於永動機製造者們的空想了。冬季歐洲的多數日子，都會是晦暗陰沉的，即使是像病人的臉一樣黃蠟蠟的太陽，一天當中掛著天上的時間也是極短。在這樣的天氣裡生活、旅行，如果要保持一番好心情，還真得要經過一番調理才行。電視新聞裡剛剛播放的一段新聞，恰好也可以被用來佐證：英國的陰沉的漫長冬日，使得醫院裡憂鬱癥患者的就診人數急

劇上升。於是英國醫生向人們提出建議，冬季人們應該到赤道附近有明媚陽光的海灘去休息。

　　冬季歐洲城市街道上的一切生靈，都顯得灰頭灰腦。一些遊客春節從歐洲歸來拍攝的以鉛色為主調的照片，裡面的人與物皆顯得全無氣勢。寒冷季節裡歐洲街道上行走的人群，往往是服裝的顏色與氣候表徵契合的惟妙惟肖，除了黑色就是灰色。早些年前，西方人總是要嘲笑中國人是「一片紅」、「一片藍」，現在還真該輪到中國人來笑話一下他們的「一片黑」、「一片灰」才對。

　　人類生存的地球上的每一塊區域，如果要進行旅遊探索，一年當中都一定存在著最好的季節和最不適宜的季節。不用說亞洲、非洲、歐洲、美洲或者澳洲，即使是到南極、北極旅遊也是如此。南極一年中哪些月份最適合旅遊呢？只要認真看看我國南極的科學考察船的航期，我們就會得到啟發。科考船多會選擇在當年的11月出發、來年3月返航。那就是說，12月、1月、2月，才是一年當中南極旅遊的最佳季節。

　　只有在最佳季節旅遊，人們才能獲取最佳的感受，才能讓旅遊的快感盡情發散並達到高潮。到肯亞旅遊，當然你一年四季也都可以，但只有到七八月份去，才能趕上看到動物的大遷徙。如果你沒能看到動物排山倒海的遷徙場面、感受到那種勢不可當泰山壓頂的氣勢，你對肯亞會有深刻印象嗎，你會有高度的愉悅滿足感出現嗎？

　　歐洲人自然知道歐洲冬季天氣的弊處，堅守誠信原則的歐洲人從不會在天氣問題上向別人扯謊。不會像我們國內的一些冬季酷冷、夏季劇熱的城市一樣，還楞要說出「一年12個月都是旅遊的好季節」的話。我們所能看到的歐洲國家的旅遊手冊，多會告訴人們什麼季節到此地旅遊最好。比如說，倫敦旅遊手冊會借用著名詩人濟慈的美麗的詩句，婉轉的將一年中最好旅遊季節講給你聽：「三月的風，四月的雨，迎來五月的花」。

　　春節期間的旅行社的價格無疑也是一年當中最高的時段，而價錢最高時段對應的卻是歐洲一年中氣候最糟、景色最差的時段，是不是也太有些得不償失了？中國百姓許多還沒有富裕到可以經常往來歐洲。許多境外目的地，在自己的旅行計畫中一生也只可能去一次。

　　因而，選擇最好的時機到心儀的目的地旅遊的問題，就顯得十分重要而

且迫切了。春節期間受到旅行社廣告擾亂心緒、隨同大波旅遊團到歐洲旅遊，結果很可能造成金錢與美感享受上的雙重浪費。參照以「好鋼用在刀刃上」的普世原則和「該出手時才出手」的改裝後的水泊梁山精神，遊客出行前應對寒冬季節到歐洲旅遊是否值得先做盤算；而出於對遊客的關愛，旅行社也應負責任的將「春節不要去歐洲」這樣的提醒從虛擬變成實際。

處在人旺財旺的春節假期，不向中國遊客推銷歐洲旅遊，也許會讓許多吃旅遊這碗飯的人會心有不甘。聰明商家的做法，其實也倒沒有必要全面退守。如果科學的運用好市場細分的原則，在寒冬季節避開西歐而將遊客引導到北歐，到本身國名上就已經寒氣逼人的冰島、到聖誕老人的家鄉丹麥或挪威，遊客的心理則一定會與當地的景物徵候十分貼近，對寒冬的抱怨也一定會煙消雲散。因此，為求得各方面都能滿意，旅行社人不妨動動腦筋，將現行的粗線條的歐洲遊的產品策略進行一次細緻的改裝，變成為冬天去北歐、夏天去南歐、而春天或秋天，再到西歐和中歐來。

境外旅遊局的資料也未必靠得住

我們慣常的想法中，總會以為境外的旅遊局所提供的資料一定是較為準確的。但是，這樣的想法卻未必靠得住。事實上，我們如果對境外旅遊局網站(尤其是中文網站)仔細流覽或將境外旅遊局在展會上散發的那些印刷精美的中文資料進行仔細閱讀之後，就有可能會發現其中隱含的問題。

境外旅遊局的工作專長是進行旅遊推廣，而對一些專業問題，比如世界遺產，瞭解的就不一定太深太透。這樣的問題不僅會發生在中國澳門旅遊局，其他國家的旅遊局也不少見。

比如，越南旅遊局的小冊子中，會將「世界自然遺產」的下龍灣稱之為「世界文化遺產」(這一錯誤我一直懷疑是出在我們的翻譯身上。因為我們有些翻譯，凡見到「world heritage」一詞，總會不嫌費事加字翻譯成「世界文化遺產」)。

尼泊爾旅遊局數年來一直派發的中文小冊子當中，總把尼泊爾擁有的世界遺產說成是9項，這顯然是錯誤的。因為在正式的世界遺產名錄當中，尼泊爾一共只有4項世界遺產才對。其中1979年進入世界遺產名錄的「加德滿都谷地」(Kathmandu Valley)，包含有6處建築群。把這6處建築群分列為世界遺產項，當然不妥。

法國旅遊局一定會水準很高吧？可惜在世界遺產的問題上也一樣會出錯。1979年進入世界遺產名錄的「聖米歇爾山和聖米歇爾灣(Mont-Saint-Micheland its Bay)」的範圍，法國旅遊局的解釋中就有問題。聖米歇爾山的兩側，一邊是布列塔尼，一邊是諾曼第。這項世界遺產的正確區域範圍，應該與法國旅遊局所說不同，是不包含諾曼第一邊的，

　　我們都知道挪威的峽灣2005年進入了世界遺產名錄。挪威旅遊局及至國內各家旅行社的宣傳中，一定是以「世界遺產」來做峽灣的推銷宣傳賣點，但這也存在問題。因為並不是挪威的幾十條峽灣都是世界遺產，只有西挪威峽灣中的「蓋朗厄爾峽灣和納勒爾峽灣(West Norwegian Fjords-Geirangerfjord and Nryfjord)」才算是世界遺產。這，還真不像是北京的八達嶺長城、水關長城都叫長城、都是世界遺產的保護範圍一樣簡單。

　　「安排中餐」實與「細化服務」無關

　　五月裡巴黎的一個旅遊促銷團到中國來舉行旅遊推介會，一位官員在介紹了巴黎的酒店增加中文說明、景點的中文介紹等人文關懷舉措之外，對巴黎的中餐廳可以為中國遊客解決吃中餐的問題也特別進行了介紹。法國人竟也在順應中國遊客要吃中餐的癖好，不禁讓人啞然。

　　但是，外國人投中國人所好是有其淵源的。多年以來，中國的旅行社為中國遊客的海外旅遊安排當中，「安排中餐」早已經當成是一項自然而然的習俗、一種固有的定勢。無論是到歐洲還是美國，也不管是去澳洲還是南非，為中國遊客安排中餐，總是以體現旅行社關懷的面貌出現。所有目的地國家的大小中餐廳，也總會成為中國旅遊團解決吃飯問題的必選項。直到如今，幾乎每家經營出境旅遊的旅行社，在幾乎所有的出境遊線路產品中，也幾乎都會做「安排中餐」這樣的一種略感自豪的承諾。至於這種做法是否合理是否受遊客歡迎，並沒有人多加理會。對出境旅遊中「安排中餐」問題如何去做提升或改進，旅行社中也很少會有人去下功夫進行認真探究。

　　「安排中餐」成了中國遊客區別於其他國別遊客的一個突出標誌

　　如果說中國遊客是全世界最「嬌氣」最難「伺候」的遊客，一定會讓許多中國遊客感到不忿。但是，中國的多數出境旅遊團在境外每天都要安排吃中餐，卻是一個極為普遍的事實。以至在國外遊覽期間，每至飯點臨近，各家中餐廳人聲鼎沸人來熙往，都會彙聚眾多中國內地來的旅遊團。與世界上

其他幾乎所有國家的所有旅遊團、所有旅遊者相比，這樣的行為及做法顯得十分另類。可以說，無論走到哪裡都離不開中餐的安排，成了中國旅遊團的標誌之一，也是世界上所有國家的遊客中絕無僅有的特例。

許多中國人一向認為中餐是屬世界上的美食範疇，因而天天需要享用。但同樣來自美食王國的法國、義大利的遊客，卻明顯並沒有如此苛求、如此挑剔。法國、義大利的遊客比中國遊客到過世界上更多的地方、有更悠久的世界旅行的歷史，但每天都要吃法餐、吃意餐的事情卻尚未曾讓他人耳聞。善於待客的中國人，每年也要歡迎數以千萬計的各國遊客來華旅遊。在人們的記憶當中，中國的接待旅行社從沒有、也毋須給外國遊客做天天吃西餐、吃日餐、吃馬來餐印度餐的安排。

中餐被冠之以美食的稱謂，在許多場合中只是徒有其表而已。起碼在境外旅遊時，中國遊客對品嚐到的外國中餐廳的中餐，便沒有十足的底氣豎起大姆哥。

曾有泰國客戶到北京商談業務時，旅行社要為其安排用泰國餐，卻被客人以「中國的泰國餐不好吃」為由進行了婉言謝絕。泰國人知道在中國的泰餐不好吃，中國人又何嘗不知道中餐在國外不好吃的道理呢？

中餐在國外的發展，往往也是兩極分化得厲害。高檔的中餐費用昂貴環境幽雅，但絕對不是普通的旅遊團可以選擇並享用。旅行社安排中國旅遊團用餐的國外中餐廳，多半與高檔、豪華不沾邊，多都存在著店面小、規格低、飯菜製作水準差、衛生條件差的問題。常常是一些製作水準尚不如北京街頭、長於草率生產速食便當的低質中餐菜飯，常年伺候著蜂擁而來的中國旅遊團隊。一些原本在異國他鄉處於生存臨界點的劣質中餐廳，憑藉著大量的中國遊客的來訪而獲鹹魚翻身。尤其是在春節、十一等中國遊客蜂擁出國的黃金假期，中國主要目的地國家的一些中餐廳生意都會牛氣衝天，為迎迓中國內地遊客一頓飯竟要翻臺幾次並不稀奇。

境外旅遊當中出現的不悅，在中國遊客的美好旅遊記憶當中，常會以遺憾的碎片殘留腦海。記憶當中的境外就餐中的苦難經歷，往往免不了會與旅行社安排的在中餐廳用中餐緊密相連。無論是在巴黎艾菲爾鐵塔旁狹小的街道上逼仄空間中的街頭中餐廳，還是紐約的地下室裡的陰暗潮濕的中國飯店，抑或是雪梨的每個飯碗都有缺口的廣東菜館，以及在莫斯科的東北人開的鋪著油膩膩塑膠桌布的東北飯店，旅行社給中國旅遊團所作的這類中餐安

排，很大程度上已經成為遊客花大錢遭磨難的一項心痛。

過多中餐安排以損失遊客瞭解異域飲食文化為代價

旅行社基於「安排中餐」的考慮，在國外的一些城市的遊覽當中，拉遊客幾天都去同一家餐廳就餐並不希罕。而同一家餐廳的永遠不變的幾樣低質炒菜，常會使得遊客享用美食的過程變得全無趣味、完全成了塞飽肚皮的機械乏味程式。在一些中餐廳較少的城市，旅遊團為了去吃一頓中餐，要乘坐旅遊車用一個多小時繞過半個城市。在大好的旅遊觀光時刻裡，本可以盡情享受的異國晚霞、街景或人文景觀，都因為要繞路去吃一頓在每位中國遊客自己家中或國內街頭餐廳隨隨便便就可以吃到的一頓普通中餐而被捨棄。國外的一些旅遊城市之所以在中國遊客中印象不佳，其實很多是因為受到低劣的中餐廳的牽連。

耽擱時間、麻痺味蕾尚不算，中國的旅行社出境遊線路產品當中的大量的中餐安排，還讓中國遊客付出了耽誤瞭解當地人們飲食文化的十分不划算的代價。

作為國際遊客自然應該懂得，吃，原本就應當是目的地國家當地文化的一部分、是一名旅行者不可或缺應該體驗的一項內容。來到一個陌生的國家，遊覽的是當地的特色景觀，觀看的是當地的特色歌舞，到了吃，怎麼就不是當地的而是改做是中餐了呢？食文化，食文化，不食用當地的食品又怎能有所體驗並獲得感受呢？

日本人將日式酒店開在夏威夷、洛杉磯，招攬大量的日本旅遊團光顧，其出發點絕不僅僅是對日本人的生活習性、日本胃的照顧，而主要是出於日本狹隘的島國意識中「肥水不流外人田」的考慮。中國的媒體在多年的宣傳當中，始終把中餐說成是世界上最好吃的食品，使得中國人在對世界食品的選擇時總有些「餐食沙文主義」的思維。這種「中餐最好吃」思維的頑固甚至使得許多中國人的味蕾胃涎都發生了主觀變異。對異國的美味，多會報以不屑或懷疑的態度。不同國家的風姿多彩的數不清的美食，在一些遊客「主觀故意」的拒絕當中，被白白損失掉了。

對中國遊客進行一次簡單的問話調查，就會發現這個問題的突出。一些中國遊客近年來跟隨旅遊團到過世界上許多國家，但在其豐富的旅遊經歷當中，卻鮮有在旅遊目的地當地普通餐廳用餐經歷。雖然有的旅行社多數會為

遊客安排一半次的風味餐，但遊客對異國飲食的淺嚐輒止，終歸無法形成對國外飲食的完整的印象。

對中餐的扭曲的信任和人間處處都用中餐的安排，也讓中國遊客嘗到了苦頭。已經跟隨旅遊團出國多次的中國遊客，也還是不知道究竟該怎樣在法國、英國正規的西餐廳點菜用餐，用餐時的禮貌語言、形式規矩等等，均不甚了了。如果讓其談談英國餐廳裡的常見餐單、澳洲人餐廳裡的裝飾，或者是在國外品味正宗的希臘餐、土耳其餐的感覺，難免不會讓他們起一頭的霧水。

中國遊客是否天生具有「中國胃」

旅行社努力在產品中推廣「安排中餐」，想來比照的是傳統電影中的「要想留住心，先要留住胃」的婆媳對話，借中餐來攏住一批吃中餐長大的旅遊常客。

但是，由於近些年中國開放的步伐不斷加快，社會已經發生了很大變化。城市人群的飲食結構的改變、社會職業的多元，都使得傳統的「中國胃」理論已經變得不很牢靠。且不說已經成為今天的旅遊團中的主要構成部分的吃漢堡包長大的年輕一代人，他們對於喝冷水、吃西式速食已經完全適應；即便是長期生活在城市中的一些中老年遊客，對新事物的探求興致，也已經區別於早年間的性格固執的老幹部。旅行社執意的「安排中餐」的設計，在吸引這類人群的作用上，也已經愈加弱化。

盤踞在中國各地的1100多家麥當勞和1200多家肯德基，早已經使得原本全體國民獨一擁有的「中國胃」變為多元化的存在形式。國際大環境之中，許多原本屬於一國的食品，也早已經為世界各國人們所接受。無論是北京還是東京，天婦羅生魚片沒有什麼不同；西班牙的海鮮飯在上海、廣州也一樣可以有得吃。一項調查表明，中國社會中麵包和咖啡的銷量，已經進入到世界上前幾位。中國開放多年，許多的外國美食早已經在中國落地生根。融入其中的中國人，平日就樂得享受，待參加出境旅遊時，更會有對目的地國家的飲食進行嘗試的興趣。相比之下，旅行社在出境遊旅遊團中固守的「中餐安排」，在意識和做法上都已經顯得有幾分落伍。

現實中中國旅遊團逐漸開始願意嘗試異國食物的事例也唾手可得。曾有一個赴埃及的旅遊團，導遊在徵求大家意見後改變了用中餐的計畫，將大家

安排到一家真正的埃及餐廳去用餐。結果那一餐成了大家在埃及最滿意的一餐，就餐氣氛遠比吃中餐時來得熱烈。那一張張極普通的埃及阿拉伯大餅，每個遊客都吃得津津有味。遊客對旅行社的滿意度，也隨之急速提升。

在今天的出境遊市場中，諸多旅行社依然在用「安排中餐」作為招徠。究竟這樣的做法有多少合理性，的確值得再做探究。如果僅從滿足中國遊客的「中國胃」考慮，在整個旅途當中，安排一次像模像樣的中餐，其實也就完全可以了。

安排餐食的問題看似不大，但也應該從構築和提升中國公民出境旅遊的整體水準的大框架之下進行通盤考慮。對現實的大略分析來看，目前出境旅遊團中，旅行社過多的中餐安排，其實並非是來自遊客的迫切要求，而很大的可能，恐怕應該劃歸在旅行社的惰性範疇之內了。

「不登大雅之堂」的食品歸類欠妥

央視英語主播芮成鋼在部落格上發帖《請星巴克從故宮裡出去》，他認為星巴克「雖然東西不壞，甚至還為賺中國人的錢做了些本土化改造，但終究是美國不登大雅之堂的飲食文化的載體和象徵，在西方已經成為一種符號。開在故宮附近或許可以，但開在故宮裡面，成為世界對於中國紫禁城記憶感受的一部分，實在太不合適。」

在這裡，芮成鋼創造了一個食品類別、並將星巴克歸類在這個新創造的「不登大雅之堂」的食品類別之內，借用他的說法，顯然也是「實在太不合適」。

能夠登「大雅之堂」的食物會有定規嗎？恐怕未必。一百多年前的中國的慈禧太后待客的時候選過來自民間的窩頭，而2006年德國總理梅克爾招待布希來訪的時候主菜用的是剛剛獵殺的一頭野豬。可見，在「大雅之堂」上，人們也並不會束縛於清規戒律。

況且，世界各國的食品、尤其是傳統食品都是作為各國文化的一部分流傳到今天的，無論是宮廷大菜還是民間小吃，都熔鑄了當地的文化特質在裡面。既然我們贊同把它們當做文化來看待，那就不能去進行簡單的高低貴賤的衡量。無論是北京烤鴨還是滷煮火燒，在文化層面上一定是意義相當。

如果說我們暫且同意「大雅之堂」食物的說法，那麼也應該看到，民間小吃登上大雅之堂的故事其實一直到今天還在上演。

前不久，我在乘坐國航的飛機的時候，空姐送來的茶點是一塊抱著錫紙的熱呼呼的點心。乘機旅客看著面前的點心，幾乎人人都是充滿疑惑。慢慢把錫紙包開，裡面竟然是一塊夾著牛肉的芝麻麻醬燒餅！很像河北省河間縣的驢肉火燒，又像陝西的肉夾饃。說實在的，坐了幾十年飛機，還真是第一次遇到這樣的機上茶點。航空公司能夠令街頭小吃店的燒餅登上大雅之堂登上飛機，帶給人們的感覺可太強烈了。比起乾麵包、奶油塊來，這塊熱燒餅顯然要更勝一籌。看到鄰座的外國人美滋滋把夾肉燒餅三口兩口吞下，有一想法冒出來：如果國航在發給乘客芝麻燒餅的時候，能附帶一個簡單的說明，在文化意義的闡發上，效果一定會更好。當然，這是後話。

出境旅遊當中要注意的交通安全問題

2006年7月5日，南太平洋島國東加56歲的王子Tu'ipelehake與他46歲的妻子在美國三藩市渡假時因車禍死亡，一名18歲的女孩以每小時100英里的速度超速行駛撞翻了東加王子夫婦乘坐的紅色福特越野車，王子夫婦的司機也在事故中喪生。

交通安全問題就是這樣的一項常規安全隱患，意外的將痛苦和悲傷帶給人們。交通事故的出現，雖然並不區分發達國家還是不發達國家，但發展中國家的比率還是要普遍高於發達國家。在一項以交通事故死亡率的世界排名當中，墨西哥榮膺榜首，英國落在最後。

到埃及旅遊的外國遊客，會發現行駛在埃及街頭的車輛多有磕碰損傷，這顯示出埃及是交通事故頻發的一個國家。據埃及交通部一份報告指出，埃及每年因交通事故造成大約6000人死亡、3萬多人受傷，經濟損失高達5.2億美元。事故的主要原因，在於司機違反交通法規，經常超速行駛和疲勞駕駛。如果旅遊者試圖在埃及租車自駕，自然需要多加一分小心。

從以往的事例來看，許多國家出現的交通事故，都嚴重傷及到旅遊者的安全：

2004年2月2日，發生在泰國芭達雅附近的一起重大車禍，將一名中國出境遊領隊和兩名中國遊客送上了黃泉不歸路。

2004年10月19日，一輛裝有農產品超速行駛的大卡車在坦尚尼亞北部撞上3頭橫穿馬路的毛驢後，再與一輛旅遊車迎面相撞，造成11人死亡，包括4名西班牙人、2名瑞典人、1名新西蘭人、1名瑞士人和3名坦尚尼亞

人。

2005年5月18日，新西蘭北部城市漢密爾頓東部公路的嚴重車禍中，2名美國人、1名泰國人、3名印度人、1名法國人和1名新西蘭司機不幸遇難。

2005年5月21日一輛載有中國遊客的大客車21日在韓國江原道華川郡翻覆，造成18名中國遊客受傷。

2006年1月31日，香港的一個43人的旅遊團在埃及遊覽時，乘坐的旅遊巴士在從霍爾加達駛往盧克索的途中發生了翻車事故，當場造成了14名團員死亡和其餘29名團員受傷。旅遊團領隊也未能倖免，也在事故中受了重傷。

2006年2月6日在義大利的羅馬西北部地區一個險峻路段，一輛滿載土耳其遊客的大巴，不慎墜入峽谷，造成了12名遊客的死亡。

2006年3月1日秘魯旅遊城市庫斯科發生三車相撞的重大交通事故，造成12人死亡，40餘人受傷。傷亡者中有8名外國遊客。

對道路安全的隱患，美國疾病控制和預防中心(Centers for Disease Control and Prevention)也把它當做一個重要內容對旅遊者進行提醒。《國際旅遊健康手冊》（Health Information for International Travel）就是這個機構編寫的每兩年出版一期、主要是為國際旅遊者提供關係到健康方面的資訊的一本書。因該書封面固定採用黃顏色，故通常也被稱為「黃皮書」（Yellow Book）。這本書的「道路安全」一節中，對每年造成117萬人死亡、1000萬人致殘的道路交通事故，作為重要的旅行安全隱患對旅遊者進行了特別警示。

旅遊者在參加出境旅遊當中，一定要將交通安全的弦時刻繃緊。尤其是到發展中國家旅遊的時候更須注意，因為全世界每年的交通事故當中，70%發生在發展中國家。

對旅遊安全問題，過去我們一直重點強調注意防範的主要是由目的地當地的治安不佳造成的搶盜、人身侵害等等。對交通安全問題，似乎並沒有刻意多加提醒。而從實際層面來看，交通事故對旅遊安全的威脅，也是非常重要、不容忽略的一方面。

旅遊交通事故絕大部分都並非由天災引起，而純粹是由人為因素造成。

而在各種原因的交通事故當中，駕駛不當又是造成事故的最主要一項原因。我們在中國的公路上行駛，常常會看到有「十次事故九次快」這樣的提醒口號。十分不幸的是，這種說法又被2006年1月31日在埃及遭遇的車禍的香港旅遊團再度證實。這次事故，在由埃及警方出具的事故鑑定報告中，已經明確證實為是交通意外，原因則被判定為超速行駛。

超速行駛這樣的交通安全隱患，不僅是中國的司機常會有的毛病，國外的司機其實也經常會有。不要迷信國外的司機會如何遵守交通規則，事實上，違章開快車的現像在中外國家都會發生。尤其是在一些不發達國家，由於當地的交通管理鬆懈，司機往往在路上會任意而為、將車開得飛快。司機開快車無疑為我們的旅遊安全帶來嚴重威脅，車輛行駛中的司機的其他一些違章行為也同樣會使我們的旅行安全充滿變數。如駕車的司機一邊開車一邊吸煙，或開車時接聽電話等等，都明顯處於違章狀態。乘坐在這樣的旅遊大巴上，人們絕不應該再去誇讚司機的駕駛技術如何高超，而是應該為車輛未出意外而感到慶幸。

旅遊交通事故原本容易出問題的是車況。陳舊的汽車往往極易造成事故，使旅行的安全係數降低。香港旅遊團埃及車禍剛剛報導出來的時候，人們就懷疑是否是由於車輛過於破舊。但事實上，中國遊客在境外絕大多數國家包括埃及旅遊時，使用的都會是車況較好的bens、volvo等名牌大巴。在乘用這樣的先進交通工具的時候，我們原本應有的警惕和防範措施，則很有可能鬆懈下來。

面對一連串的車禍事故慘劇，除了要求我們能保持對駕車者的警覺外，也需要我們自己必須要檢討一下乘車時的自我保護措施是否得當。比如說，許多旅遊大巴上都會在每位乘客的座位上配備安全帶，在車輛高速開行、尤其是在行使在高速公路上時，繫好安全帶可將突發事故對我們造成的傷害降至最小。但在現實當中，遊客能主動採用此項安全措施的，卻是少之又少。

出外旅遊乘車時，我們如果發現司機駕車超速或其他違章行為，一定不要礙於情面羞於啟口，而應該及時向司機、或透過領隊向司機發出提醒。因為全體乘客、包括駕車司機自己的生命安全都是重中之重，這也算得上是香港旅遊團埃及翻車事故給我們帶來的一個慘痛教訓。此團的倖存者曾回憶說，事故發生前車內的人已經覺察出來司機開得太快，但悔於沒有人及時提醒。香港的組團旅行社在香港電臺談及此次車禍時，說到他們公司方面也有

指引給領隊，要求司機不可以超速。但顯然，超速行駛的大巴並沒有受到領隊適時的勸阻。雖然很多情況不能假設，但我們還是想以善良的心願對事故進行重播。在全體遊客都已經意識到超速的時候，假如此時能有人早幾分鐘對司機加以提示，那這次事故也許就能夠避免了。

旅遊安全往往會牽動社會中不同層面的千萬人的關注。此次香港車禍發生後，國家領導人做出了迅即搶救的指示，外交部發言人的講話當中，在「以人為本」的原則下，又提出了「外交為民」的新觀念。中國駐埃及使館在埃及交通事故發生後，還就交通安全問題專門發出了一個旅遊提醒。這樣的一個針對境外旅遊的交通安全的提醒，出現在我國的外交機構中還是第一次。它這樣告誡遊客：「一、注意安全，尤其是交通安全；二、選擇車況較好的車輛出行，注意提醒司機不超載、超速及疲勞駕駛。請遊客在車內繫好安全帶。」這項提醒中所有內容，應該為我們每一個出境旅遊者或組織出境遊的旅行社牢記。因為無論男女老少，我們的所有出境旅遊的參加者人對旅遊過程的至盼，都一定會符合中國常見的一句質樸的道路交通宣傳口號，那就是「高高興興出門去，平平安安回家來」。

安全問題，其實是產品問題

發生在國慶黃金週期間的一起車禍，及早地結束了我們許多人度長假的輕鬆心情：2006年10月2日，來自大連的一個旅遊團在臺灣南投旅遊時遭遇車禍，造成了包括臺灣導遊在內的6人死亡、15人受傷。對待這樣的人間悲劇，其他行業的人們表示一下悲憫情懷即可，而旅遊業界的人們卻應該投入更多一些的關注。對此次車禍的來龍去脈一一理清，定會有利於我們降低車禍頻度的期許。

細察發生在臺灣的這起車禍，我們會發現造成車禍的原因仍舊是車輛違規超速行駛。加之司機對車輛掌控有誤，因而使得剎車失靈。這不禁讓我們聯想到發生在2005年1月31日埃及霍爾加達的另一起車禍。同樣是由於司機違規超速駕車，那起車禍導致了香港一個旅遊團的14人瞬間失去了生命。

將發生在不同地域、不同時間的兩起車禍放在一起來進行比較，我們會發現它們都有一個相同之處，那就是這兩起車禍都是在車內的遊客及領隊已經感覺到、意識到了車輛在超速行駛，但是卻都沒有一個人及時站出來對司機進行規勸的情況下發生的。雖然無情的現實不容我們將事故結果進行改變，但我們仍可以進行這樣的一個問題假設：假如這些車禍發生前，車內有

一人及時對司機進行了提醒，那麼後來的車禍也許就會不復存在。

　　香港的組團旅行社在那次車禍後做客香港電臺時表達了愧悔之情，說他們公司方面印有旅行指引給領隊和司機，要求司機不可以超速。但遺憾的是，領隊並沒有適時對超速駕車的司機進行勸阻；臺灣此次車禍過後，該旅遊團的大陸領隊也面對媒體向遇難家屬表示說，沒能照顧好大家深感不安。在血淋淋的事故過後，旅遊活動的組織者的捫心自省是十分必要的。這其實不僅是當事的旅行社，事實上所有旅遊經營者都應該在事故面前有所醒悟。

　　現實中的旅遊活動，人們最離不開的代步工具就是汽車。而車禍之於旅遊，又似乎是無法完全避免。美國疾病控制和預防中心編寫的《國際旅遊健康手冊》（Health Information for International Travel）其中有專門的交通安全一章；美國國務院編寫的《海外旅遊安全教程》（A Safe Trip Abroad）當中，也專門寫有交通安全方面的內容。許多西方國家對旅遊交通安全的傾心關注和細緻操作，完全可以被我們借鑑學習。

　　在今天的複雜現實情境當中，如果我們對旅遊交通安全問題的認識仍舊只是停留在概念表層，就是遠遠不夠的了。面對將近100多個出境旅遊目的地，中國組織出境旅遊的旅行社需要做的交通安全的細緻功課，就應當包含熟悉不同國家的路況、車況和人們的駕車習慣等等細枝末節。

　　據統計，全世界70%的交通事故，都發生在發展中國家。而到發展中國家旅遊，在我們的常規出境旅遊中始終佔有較高的比例。比如埃及旅遊，幾乎是旅行社線路中的一個長盛不衰的熱點。為了保證埃及旅遊安全順利，旅行社就不應該忽略對埃及道路交通狀況和司機駕駛習慣的詳盡瞭解。現實中超速駕駛是埃及司機經常性的違章行為，因而造成每年大量的交通事故。這樣的一條資訊也許應該被旅行社所知曉：據埃及交通部一份報告指出，埃及每年因交通事故造成大約6000人死亡、3萬多人受傷，經濟損失高達5.2億美元；泰國也是中國遊客常年傾心的旅遊目的地，每年的泰國潑水節(宋干節)期間，中國的旅行社都會組織大量的旅遊團隊前往遊覽參觀。可是旅行社對泰國潑水節期間的交通事故狀況，瞭解就未必充分。現實中的泰國每年的潑水節，都是車禍急劇增加的時段。按照泰國官方公佈的數字，2006年的潑水節8天時間內，因車禍喪生的就有400多人、平均日死亡50人。這個驚人的數位，相信會讓組織泰國遊的中國旅行社嚇上一大跳。

　　旅行社在組織出境旅遊當中，一定要將旅遊交通安全的弦時刻繃緊。在

埃及交通事故發生後，中國駐埃及使館曾就交通安全問題專門發出了這樣一個旅遊提醒。這項質樸的提醒當中的「注意提醒司機不超載、超速及疲勞駕駛」一句話，不僅是中國駐外使館發出的懇切諍言，也正是昨日發生在埃及和今日發生在臺灣的兩起惡性車禍，帶給我們的一項重要啟示。

避免旅遊線路產品的硬傷

中國公民出境旅遊經過多年的發展，已經形成了相對較為完整的運作程式。擬參加出境旅遊的遊客，在確定出行之後，多數是會從蒐集、分析旅行社的廣告開始。遊客需要透過廣告來瞭解旅行社，旅行社的產品也需要透過廣告來布達天下。在旅行社的多項銷售手段當中，廣告一直是眾多旅行社用以宣傳產品、招徠遊客的最主要的手段。在資訊化社會業已來臨、廣告傳媒日益發達的今天，旅遊廣告所具有的作用以及所包含的意義，也就越來越清楚的顯露出來。

刊載在有影響的報紙、等紙質媒介上的出境遊廣告總是比較搶眼。因為一家旅行社的策劃創意、產品思路都可以透過廣告來進行很好的展示；旅行社的實力、產品長項、市場開拓重點等等，也都在廣告中一覽無餘。但從客觀現實來看，目前出現在公眾視野當中的出境遊線路產品的廣告，與其他行業的產品廣告相比，仍不免尚嫌稚嫩。這從廣告語的運用、廣告圖案及版式、版面選擇與刊登頻度等方面都不難看出。

一些出境遊廣告的軟性因素的不足，雖然使廣告效用無法得到強力展示，但終竟不會影響到廣告受眾對產品認識的準確性。然而，一些旅行社出境遊廣告中傳達出現的一些不準確的資訊內容，卻可以對產品本身構成與生俱來的蛀傷，因而會為廣告受眾的客觀理解憑添障礙。

留意時下的出境遊廣告可以發現，一些旅行社的廣告中在廣告內容方面，包括產品名稱、語言修飾上出現的瑕疵和硬傷錯誤並不罕見。

一些旅行社人，往往是對線路產品所涉及內容尚是懵懵懂懂的時候，就匆匆為產品定名。如一家旅行社廣告中，推出的一條定名為「雪山佛國尼泊爾5日」的線路產品，就暴露了一種急不可耐的心理和自身知識層面的嚴重不足。

尼泊爾國家的鮮明獨特的徽記，就是「全世界唯一的印度教國家」。尼泊爾全國有90%的人口信仰的都是印度教，印度教徒和印度教建築比比皆

是。在這個「神比人多、廟比民房多」的國家，雖然也有一些佛教建築的遺存，但把尼泊爾說成是「雪山佛國」，怕是無論從哪裡也不會找到佐證。這樣的明顯的定位錯誤，僅僅用「筆誤」恐怕是說不過去的。

一家旅行社的廣告中，有一條囊括了奧地利、匈牙利、捷克三國的線路產品，被冠之以「波希米亞精華12日遊」，看上去也同樣讓人疑竇頓生。

波希米亞在歷史上曾經是中歐的一個內陸國家，曾被羅馬帝國和維也納的奧地利哈布斯堡王朝統治過，位於今天的捷克共和國境內。但是，旅行社的線路策劃者完全忽略了這樣一個事實：即波希米亞在今天的歐洲人認同的概念當中，已經與其古時的地域概念毫不相干。從1843年邁克爾‧威廉‧巴爾夫的著名歌劇《波希米亞女郎》在倫敦首演開始，波希米亞一詞其實就已經變成是吉普賽的同義語了。在當時，「波希米亞人」泛指一切四處漂泊的流浪者。法國人亨利繆爾熱的《波希米亞人》一書（我國有翻譯本出版），把波希米亞人與落魄藝術家進行了聯繫，對波希米亞人更有了這樣的詮釋：「他們是孤立又執著地堅守在生活邊緣的一群人，沒有固定的職業和收入來源，更談不上任何社會地位，終日過著以麵包屑果腹的窮苦生活。」旅行社費了不少氣力製作推出「波希米亞精華遊」，總該不會是「吉普賽精華遊」的含義吧？

出現「波希米亞精華遊」這樣的線路產品名稱，顯示了旅行社在旅遊線路產品的策劃創意階段的偏差，不是注重實質內容而是有了更多玩弄概念的痕跡。

2005年以來，幾家旅行社推出的西班牙、葡萄牙旅遊線路，可以說在出境遊市場中形成了較為搶眼的亮點，吸引了為數不少的遊人的關注。但是很遺憾，多家旅行社的線路，卻都用的是「葡萄牙拉美風情8日遊」之類十分奇怪的名字。讓人實在不能理解的是，明明是推富含市場新意的西班牙、葡萄牙的線路，為何要將「拉美」拉來陪綁呢？

從廣告營造的虛幻的「拉美風情」回到現實中，我們可以真切地看到，無論是西班牙也好，葡萄牙也罷，它們都始終保持了國家民族文化自身的原真性。500多年前在完成了對拉美國家的侵佔後，並沒有形成拉美文化的回流，從而在西拔牙、葡萄牙本土上出現「拉美風情」的盛景。況且從旅行社的具體安排來看，遊覽的是原汁原味的西、葡城市，參加的是地道的西、葡純真生活體驗，與「拉美風情」實在是毫不相干。旅行社的產品設計者還忽

略了一點，在世界旅遊發展的大形勢當中，最能夠吸引遊人的，應該是原住民、原生態的文化，而不會是變異了的文化。把「拉美風情」貼在西班牙、葡萄牙的線路產品上，怕只會壞了遊人尋真的興致。

另一家出境遊旅行社廣告中推出的「琴海之旅」線路產品，好像也有「語不驚人死不休」的追求。誰都知道，「愛琴海」是按照英文的「aegeansea」一詞對譯而來。做為一個完整的名詞，「愛琴海」壓根無法去做「琴海」那樣的省略。「琴海」一詞的發明，不但不會方便了遊人的選擇，反而只會把人們的頭腦弄暈。

這則「琴海之旅」的廣告，不僅名稱費解，詮釋的地理位置也很是含混。地理意義上的愛琴海，是在希臘與土耳其之間，與第三國無涉。而這則廣告中，「琴海之旅」卻不僅包括希臘，還包含埃及線路，甚至南非、肯亞的線路也悉數列入進來。原本對愛琴海並不陌生的遊客，看到這樣的廣告，想必清醒的頭腦也會變得混沌。

出境遊旅行社廣告中出現的這些紕漏和錯誤，不僅弱化了線路產品的影響力，影響了遊客的正確選擇，也必然會影響到旅行社的形象，使人們對旅行社的功力產生懷疑。當然，廣告的瑕疵錯誤中不排除有旅行社人漫不經心、粗枝大葉的原因，但出境遊旅行社人的內功修煉上的欠缺，也無法遮掩的暴露出來。

日前我國出境遊旅行社的數量有又增加，可以預見到今後的出境遊市場中的競爭會更加激烈。面對紛繁的市場競爭，出境遊旅行社只有悉心學習練好內功，才能有機會贏得長期的勝利。而旅行社出境遊廣告做得是否正確是否漂亮，亦會是檢驗旅行社品質的一項公眾指標。如果出境遊線路產品的廣告都做不好，那無疑也會增加被市場淘汰的幾率。

「佛國風情遊」暴露的是旅行社的知識盲點

北京的一家旅行社在報紙上打出的出境遊廣告中，將到印度的旅遊線路產品冠名之「佛國風情遊」，因而暴露了一個較明顯的硬傷。

把印度確認做「佛國」，事實上散見於中國人的日常生活。我們的《西遊記》或佛教資料，都告訴了我們印度是佛教的原產地的事實。但是，就此得出的「佛國印度」印象以及因此創辦的印度「佛國風情遊」，則應了那句「差之毫釐、謬之千里」的話了。

印度雖然是我們的鄰國，但我們對於印度的瞭解卻常常會出錯。比如語言，一些旅行社的印度宣傳資料中介紹說印度的語言為英語，但事實上印度有語言1652種，即使在印度憲法中規定的正式語言也還有15種；雖然在印度幾乎人人都有宗教信仰，凡世界上有名的宗教，在印度都能找到，印度教、伊斯蘭教、基督教、錫克教、耆那教、佛教、祆教等不一而足，但印度的憲法卻明文規定，印度是一個世俗的民主共和國。我們在把印度稱之為「佛國」的時候，顯然是沒有注意到印度憲法的這種明白無誤的意思表示。

佛教源於印度作為基本事實不假，但佛教在印度歷史上，既不是歷史最悠久的宗教，也不是對印度社會影響最大的宗教。佛教曾有的顯赫和輝煌，已經早在1700年前就已經消失。在今天的印度，只有大約2%的人才信奉佛教。由此可見，我們把印度稱之為「佛國」、把印度旅遊線路命名為「佛國風情遊」是多麼地不恰當、不準確。

說「佛國風情遊」定名不准的另外原因，是因為這條線路產品所涉範圍也僅僅圍繞著印度旅遊的「金三角」地區的德里、阿格拉、齋浦爾三座城市。而實際上這幾座城市的主要景點都與佛教沒有關聯。泰姬陵、紅堡、風之宮、印度廟等等，或是伊斯蘭教或是印度教遺產。所設定的「佛國風情遊」整個旅程幾乎看不到佛教的遺存，豈不是會有產品虛假的嫌疑？

旅行社也許會把做出印度「佛國遊」這樣不準確產品的抱怨放在印度旅遊局身上，因為印度旅遊局在參加中國內地的各類旅遊展會的時候，通常都會把一幅巨大的釋迦牟尼的畫像掛在背景板上。但是，我們應該知道，這其實是印度旅遊局的分類市場的不同推廣策略。以佛教聖人統領，希冀調動的是中國遊客的內心表象，求得與中國佛教從眾的心理契合；而印度旅遊局在歐美國家的推銷當中，比如說在ITB的展臺，主圖通常就會換成是泰姬陵建築，不會再請出佛祖擔綱掛帥。

旅行社在做印度旅遊線路產品之前，應該首先認真學習一下有關印度國家的知識，否則僅憑臆想來進行操作，往往容易鬧出笑話。「佛國印度」雖然常見於中國人的口語，但顯然並不是一種準確的說法。普通人出現這樣的錯誤尚可原諒，專業經營出境旅遊線路產品的旅行社出現這樣的錯誤則極有可能失去遊客的信任。

遊客對一家旅行社的認識從哪裡入手？對一家旅行社的專業化程度評價看什麼？自然是廣告。廣告是旅行社花大錢用來宣傳自己的，理應做得漂亮

一些、完善一些。但可惜的是，人們經常在報刊上見到的旅行社廣告，往往與公眾期待存在著較大差距。旅行社應對自身的廣告的設置低線，那就是不要出現硬傷。因為凡廣告上出現硬傷，都可以被讀解為是一種旅行社的自殘行為。沒有與人交手，已經先自輸掉了一個回合。

第四單元　產品分析與解構

　　產品分析與解構產品出現問題後只要是產品本身的原因，我們均可以把這些產品歸類於「問題產品」。產品為什麼會出問題？當然是因為在產品製作時出現了疏漏，只是出現疏漏對於產品的生產者來說有可能是一種不自覺的行為。

　　對產品進行分析與解構對於產品生產來說，是一項必要的步驟。有時並不能等到產品成型後才進行，而是在產品生產之前就要著手。

　　英國開放、智利開放、歐洲簽證緊縮等等，旅行社的業務中每天會遇到很多這類的資訊。因為這些資訊與產品密切相關，所以我們不得不認真對待。認真分析一下這些資訊可能為我們的產品帶來的能量，是產品生產發軔期的一個工作起點。

　　在為新目的地設計產品的時候，那些我們爛熟於心的地點，我們常常會覺得操作起來難度不大。還有許多是在我們的常識不及的目的地，比如辛巴威、肯亞等等，我們日常對他們的熟悉並不充足，因而，在正式進行產品生產前仍缺不了相應的功課。

　　對個案產品進行具體的分析與解構，可以讓我們對產品的認知更加深入。比如當我們瞭解到，美國的旅行社竟然能夠打主意在卡崔娜颶風上面並形成產品，這對我們要做的遊客市場細分會有很大啟發。

　　產品分析工作，會一直貫穿在產品的生存過程當中。

　　如何面對英國旅遊的全面開放

　　2005年伊始，關於中國公民出境旅遊新增目的地的消息便潮水般湧來，不斷為人們帶來興奮，也使得出境遊的市場熱度不斷增溫。先是有南美的秘魯、智利的出現，再又有加勒比地區的安巴、巴貝多、巴哈馬、圭亞那、聖露西亞、多米尼克、蘇利南、千里達、牙買加、格林伍德等國家的加盟，緊接著又有加拿大、英國的入圍。新的目的地國家爭相綻放，已經使得被中國政府正式列為中國公民的出境旅遊目的地的數量，增加到了100多個國家和地區。

在這些新目的地的資訊當中，最為引入注目的，當屬那個遠在歐洲一隅、幾百年來一直都對世界產生較大影響的「大不列顛及北愛爾蘭聯合王國」，即我們通常所說的英國。

2005年1月，隨著《關於中國旅遊團隊赴英國旅遊簽證及相關事宜的諒解備忘錄》的簽署，英國已正式成為中國公民出境旅遊目的地。而與此資訊相隔不久，「英國簽證中心」開通的消息，不但新鮮，也有了為英國旅遊助陣的感覺。為更加方便中國公民申請英國簽證，英國大使館在中國境內開通了簽證申請網路。第一個申請中心2月23日已經在北京東環廣場開通。按照計畫，廣州、上海、瀋陽、深圳、武漢、成都、重慶、杭州、濟南、南京和福州等中國其他地區的「英國簽證中心」也將陸續開通。簽證的便捷對中國遊客到英國旅遊，自然會有較為明顯的推動力。

除了即將實現的簽證的便捷之外，與其他新晉旅遊目的地國家相比，英國的最大的優勢，就是中國遊客對它的熟悉程度。

每一位中國人，差不多都會說出一長串與英國相關的事情。除了人們耳熟能詳的大本鐘、大英博物館外，學生們會知道劍橋大學、牛津大學、牛津辭典、大英百科全書，球迷們熟悉足總杯，文學愛好者們也一定忘不了莎士比亞。還有一大批的中國人，對英國的瞭解和探索，早在20年前「英語熱」時的電視節目《FOLLOWME》就已經開始了。

2004年9月，當歐盟國家整體對中國的旅遊開放時，其中獨獨缺少了英國，很多中國遊客還曾為到了歐洲卻無法進入英國大門而感到遺憾。但相隔不到一年，英國旅遊的大門的緩緩開啟了。它在帶給中國遊客以寬慰的同時，無疑也會引來社會各界更加關注的目光。

新開放的英國旅遊，應該從何處入手？人們對英國旅遊的美好期待如何得以實現？這為中國的旅行社設置了一道考題。

雖然現有的出境旅遊的線路繁多，又不斷會有新目的地線路的加入，但英國旅遊線路產品的市場吸引力是毋庸置疑的，尤其是當它還是新鮮出爐、熱氣騰騰的時候。可以預計到的對英國旅遊線路的傷害，仍然會是作為老生常談的旅遊品質問題。

對歐洲開放後的出境遊進行盤點，不難發現參加歐洲遊的遊客的歸來後，對心儀的歐洲遊並非都是讚美，而不滿及噴言並非是對歐洲的景點本

身，絕大多數都會集中在旅行社的安排上。東方衛視節目中，主持人劉儀偉唸的一封讀者來信，就反映了遊客對參加旅行社歐洲遊的種種怨言：導遊用5分鐘的時間介紹景點，卻用超出幾倍的時間來介紹商品，使遊覽團變成了購物團，在商店待的時間遠遠多於景點；安排用餐的餐廳狹小擁擠，飯菜品質差到無法忍受；進入羅浮宮還需要自掏腰包，自費專案大量擠佔正常的遊覽安排。

可以說，遊客反映的這些問題，在目前的一些旅行社的歐洲遊當中，具有相當的普遍性，並非是一家旅行社偶爾為之。如今，英國旅遊即將正式實施，是否也會照此淪落呢？還真讓人為此捏一把汗。

中國遊客對英國的熟悉和瞭解，可以為中國的旅行社節省不少的市場推銷成本，省卻向遊客介紹的時間和唇舌，但並不表明線路產品的設計就可以馬虎粗陋。英國旅遊開放的資訊最先引得一些以往暗箱操作英國遊的旅行社躍躍欲試，但他們亮出的粗陋的英國遊線路產品以及對有經辦英國商務遊經驗的誇口，卻未必能換來遊客的信任。反之，也許會讓遊客心中打顫而遠遠避開。

在對英國遊正式實施的期待中，旅行業者最應該做的，也許正該是拋棄原有的不合格的英國商務遊線路，然後佐之以嚴肅負責精神，從中國遊客對英國的瞭解和文化興趣為出發點，認真探究精耕細作，重新拿出來有品味有品質的英國遊線路產品。

根據英國及法國的豐厚文化對中國遊客的吸引力，以及兩國間交通的便捷因素，以包含英國文化精髓的精品線路「英國一國遊」或乘坐「歐洲之星」火車、穿越英吉利海峽海底隧道的「英法兩國遊」，應該是英國旅遊開放後，旅行社針對性的線路產品的一個主要設計思路。無論如何，以往旅行社販賣的那種包含英國在內的連軸轉「歐洲8國遊」，因與人們期待中的英國遊相距太遠，客觀上只能帶給人們失望和傷害，不能再讓其有愚弄遊客、欺世盜名的存在。旅行社對英國旅遊的開放最重要的把握，應該是讓英國旅遊線路產品帶動真正有品味的歐洲遊線路產品獲得甦醒和新生，而不是讓它在一些旅行社的畸形殘破的歐洲遊線路的圍困之中消弭。

英國旅遊開放的資訊隨著雄雞鳴響後，中國遊客已經將從「FOLLOWME」開始的英國憧憬，悄然轉換成對到英國旅遊的知識彙聚的靜態等待；而諸多旅行社為英國旅遊的產品規劃與設計，則已經顯露在緊鑼

密鼓、摩拳擦掌的動態之中。

　　冬季的倫敦霧已經漸漸散去，當中英兩國完成了旅遊開放的前期準備工作，中國遊客正式踏入英國的時候，也許恰能趕上英國的「夏日的最後一朵玫瑰」的盛開。

　　如何把握俄羅斯旅遊的契機

　　從我國宣佈批准俄羅斯為中國公民出境旅遊目的地，一直到正式開始經辦中國公民到俄羅斯旅遊，其間經過了幾年的漫長時日。雖然此前許多旅行社曾以多種名義做過一些俄羅斯旅遊，但可以預料，俄羅斯旅遊名正言順的正式創辦，仍將給市場帶來新的契機。

　　俄羅斯是一個旅遊資源十分豐富的國家，也是一個我們既熟悉又陌生的地方。莫斯科、聖彼德堡、紅場、冬宮、列寧、彼得大帝，僅僅是提到這些名字，就能夠勾起我們一連串的聯想。但俄羅斯與我們，一直分屬不同的文化類型。我們對這個國家和民族的瞭解，即使是在「中蘇友好」的年代，也只是停留在表面。因而，如果我們期望在俄羅斯旅遊開放的契機中有上佳表現，奉獻給社會以優質的線路產品，還少不了要再對俄羅斯的多項因素進行充分認知。

　　比如，涅瓦河畔的聖彼德堡這座古老又年輕的城市，曾在聯合國教科文組織公佈的世界上最受遊客歡迎的城市評選當中名列第八，而我們的旅行社以往對它的讀解及利用一直都顯得很不到位。那座艾米塔吉博物館，在以往的俄羅斯遊線路中，只是以一種粗泛的線條勾勒，就是一件很可惜的事情。作為世界四大博物館之一的這座著名博物館，珍藏有許多世界上難得一見的藝術珍品，如達文西、拉斐爾、馬蒂斯、畢卡索等巨匠的傑作。兩年前美英軍隊入侵伊拉克，伊拉克的博物館被搶掠一空。人們要想看美索不達米亞文化，便不知去向。而艾米塔吉的豐富的美索不達米亞文化的藏品，便完全可以讓我們得到知識的補償。

　　如何使俄羅斯旅遊非同凡響，除了需要對俄羅斯的本土資源進行充分的瞭解之外，對現時中國遊客的心理解析也許是更為重要的事情。由於歷史的侷限，許多中國人對俄羅斯歷史的粗略認識，源自於早年間看過的《列寧在十月》和《列寧在1918》兩部電影。但事實上這些前蘇聯時代的電影難免會染上那個時代的痕跡，反映的是並非完全真實的歷史。比如我們今天看到

的已經解密的「攻佔冬宮」的真實過程，便與電影中的情節場景反差甚大。經過了長期的歷史衍變之後，我們今天要開展的俄羅斯旅遊，如果能在還原歷史真實的基礎上，對中國遊客進行俄羅斯歷史與現實的多相位詮釋，那無疑會讓遊客感到俄羅斯之旅耳目一新、收穫甚豐。

將今天的人類思考提供給遊客，所需要的首要條件是遊客對俄羅斯的興趣，也就是說要充分考慮到與遊客心理的契合。一些旅行社在啟動俄羅斯旅遊時候，想到了主打老年遊市場。可以說，這體現了一個較好的思路，也是一種較為討巧的嘗試。

老年俄羅斯遊，沿的是一個「懷舊」的思路，線路安排中也應當體現出來同樣的懷舊風格。旅遊的安排中如果能安排遊客在小白樺樹林中野餐，喝一點伏特加，沾著鹽吃一點俄羅斯的大列巴麵包，看看身著俄羅斯民間服裝的「卡秋莎」跳起民間舞蹈，許多老人便會有一種內心的愉悅滿足。

但是，有一個重要的問題卻是許多力圖打老年牌的旅行社忽略了的，那就是今天的有較強烈的「俄羅斯情結」的老人，多數是那個時代的知識份子。多少年來，俄羅斯曾經是他們最熟悉的一個外國。他們因年輕時受到蘇聯文化教育、文學藝術的強烈影響，而對俄羅斯充滿憧憬。而到了今天，當這些對俄羅斯一往情深的老人實地光臨俄羅斯的時候，俄羅斯社會現狀帶給他們的直接感受，難免會讓他們產生現實與想像的較大落差。

比如，中國的老年遊客幾乎無人不會唱一些前蘇聯時期的老歌，像《卡秋莎》、《莫斯科郊外的晚上》、《青年團員之歌》等等。常常是旅遊團內一人帶頭，便立刻會有全車的呼應。然而，這種狀況常常會在現實的俄羅斯遊當中遇到尷尬：當中國遊客歌聲一片的時候，俄羅斯的導遊卻全無反映呆立一旁。對中國人十分熟悉的前蘇聯歌曲，今天的俄羅斯年輕一代則是十分陌生。遊覽斯莫爾宮時，中國的許多老人一聽到這個建築物的名字時就會感到心動。因為列寧在斯莫爾尼宮前接受執勤警衛盤查的一段故事，曾是五六十年代的中國語文課本中的重要一課。而這樣的一些故事，俄羅斯導遊卻聞所未聞。因而，老人們在實地遊覽中期望導遊能夠重新提起這些故事的願望，也難免會落空。

許多老人要到俄羅斯去旅遊，其實是要想圓一個40多年前的夢。如何避免讓被撩撥起「俄羅斯情結」的中國的老人在參加俄羅斯遊的時候找不到歸宿感、避免讓老人們的情感失落，其實是老年俄羅斯旅遊團隊設計中應該認

真考慮的問題。

俄羅斯老年團還有一個問題，就是對旅行社領隊的要求。可以想像，一個旅行社的俄羅斯團領隊如果不知道作家普希金、果戈里、屠格涅夫、岡察洛夫、萊蒙托夫、葉賽寧，音樂家柴可夫斯基、鮑羅丁、穆索爾斯基、里姆斯基·科薩科夫、肖斯塔科維奇，以及舞蹈家芭蕾女皇烏蘭諾娃，不知道發現化學元素週期表的門得列夫、獲諾貝爾獎的生物學家巴甫洛夫以及有俄羅斯科學之父之稱的羅蒙諾索夫等等這些偉大的名字，也是很難與具有「俄羅斯情結」的老人們進行有效溝通、將老年團帶好的。

俄羅斯旅遊的開啟，為我們的產品策劃提出了新課題。一些旅行社用老年團啟動俄羅斯旅遊，創意雖佳，但準備並不充足，明顯有主觀臆想的成分。以為老人們對俄羅斯熟悉而不需要進行特別籌畫，其實是過於輕率了。事實上，正是由於中國老年人對俄羅斯的熟悉以及懷有的特殊情感，老年俄羅斯旅遊的籌畫難度，才會比到其他國家更大。

俄羅斯旅遊的正式開展，為我們開闢了一個幅員遼闊的新視野。市場對優質的俄羅斯遊線路產品的需求，迫使我們必須要先將自身的能量進行補充。產品品質與服務品質的雙雙提升，才是出境遊市場繁榮穩定發展的根基。

非洲遊，一個尚需培育的市場

在烏干達進入中國的出境旅遊目的地行列之後，離中國大陸遙遠的非洲，已經有了11個國家進入了中國遊客的視野。從埃及的古老文明，到南非的多元文化；從尚比亞、辛巴威的大瀑布，到毛里求斯的美麗海島；還有衣索比亞、肯亞、塞席爾、坦尚尼亞、突尼西亞等等不同的類型的國家，對中國遊客來說，非洲旅遊的選擇，可以說已經是豐富多彩了。

但目前的狀況卻是，非洲旅遊依然是沒有能大規模的推出，旅行社的非洲線路也還侷限在埃及、南非的較小的區域之中。多數非洲遊線路產品，在旅行社的櫃檯上，都還是以「年節時令商品」的形式出現。

依照許多旅行社原本的估算，2005年12月的非洲9個新目的地國家開放，就會催發中國公民的非洲遊的大面積鋪開。但結果是，全國範圍內的「非洲首遊團」遭遇冷場，終於沒能同以往的數次「首遊團」一樣再創佳績。面對窘境，一些旅行社人士的自我慰藉，又把抱怨推在了遊客的基本素

養不高上，卻鮮有對旅行社本身責任缺失、市場鋪墊不足的檢討。殊不知，「歐洲遊」之類的首遊團之所以能全線飄紅，其實也並非是旅行社一方的功勞，遊客自覺自願地將對歐洲遊的多年憧憬嚮往化作行動，才使得旅行社能夠守株待兔、坐收漁利。

在社會發展越來越迅速、人們越來越精明的情勢下，世界上已經越來越少讓旅行社人俯拾即是的成熟果實。市場化的社會環境，不僅需要我們以市場化的心態來理解，更需要企業以市場化的措施去應對。以往的出境遊市場中，如果說有什麼事情是給旅行社人以最深刻的市場訓導的話，非洲遊的預想與現實的反差，可以說是給人們上了市場原理的最深入淺出的一課。課中內容冷酷的告訴人們，期待從一個未經培育的市場收穫果實，已經比期待現時期就往外星球體移民一樣不現實。

市場培育是一項基礎工作，是需要靜下心來細密籌畫的。對現實當中的資訊進行梳理後我們可以看到，從時空距離、認知程度等方面來看，在當今先進國家傳媒霸權顯現的時候，非洲在社會公眾視野中出現的幾率遠比發達國家為低，況且即使是出現，也是以負面的報導為多。戰爭、饑餓和貧窮，形成了人們對非洲的自然聯想。至於非洲的旅遊資源，除了野生動物，普通民眾實在是知之不多。透過一位旅行社市場部經理的「非洲各國景觀都相似」的介紹，也顯示出了包括旅行社在內的多數中國公民，對非洲的瞭解仍是十分粗疏。因而，要想以非洲吸引遊客，在進入非洲遊正式操作的環節之前，就十分需要對非洲的形貌、人文等旅遊亮點進行歸納，消解剔除人們可能對非洲的不安和疑慮，對市場進行細緻的引導，提高國人對不可替代的非洲遊的認知度。與美國遊、歐洲遊相比，中國的旅行社要進行的非洲遊的市場培育工作顯得更為迫切而且不可或缺。

市場培育需要時間與資金的投入，因而旅遊企業往往會畏手畏腳。旅行社行業與社會中的其他行業相比，尚屬於一個較小的服務門類。即使是今天世界上最大的旅行社，與其他產業企業相比，也還是小巫見大巫。因而，旅行社要想做大市場，推出自己的有創意的產品，通常就需要採取借勢或與其他行業合作的方式。與僅僅靠每月的幾個報紙上的豆腐塊廣告周知天下的中國的一些出境遊旅行社相比，美國的諸多旅行社可謂財大氣粗。但是，美國財力雄厚的旅行社在大力推出非洲遊產品時，也從不排除或者說一定會竭力依靠其他行業的優勢。美國的旅遊市場中，1986年的非洲遊的大力推進，

就是美國的旅行社搭車借勢好萊塢品牌的強大實力而進行一次成功運作。

　　1985年，好萊塢成功將丹麥女作家凱倫‧白烈森獲得諾貝爾文學獎的同名自傳體小說《走出非洲》進行了故事片改編。影片由著名導演西薛尼‧波勒執導，著名高學歷影星梅莉‧史翠普主演。非洲的無與倫比的自然風光、風土人情加浪漫的愛情，使得該片煞是好看。在當年度的奧斯卡評獎中，該片一舉奪得最佳影片、最佳導演、最佳改編編劇、最佳攝影、最佳原作音樂等7個獎項，轟動一時。影片的成功，聚攏了美國全國的非洲熱，於是美國的大小旅行社聞風而動，適時大力推出非洲旅遊的產品，因而贏得了市場的極大成功。

　　美國的旅行社當年曾借這部今天來看仍舊是描寫非洲的最佳電影的魅力，賺取了非洲遊的大桶的金。然而時過境遷，如果今天我們再期待這部20年前的電影為中國新開放的非洲遊鋪路，則是不切實際的了。但是，這並不妨礙我們可以從中學習到活躍的產品思路和實用的行銷技巧。

　　2003年中國的媒體對非洲的傾注，其實是有過很好的可以讓中國的旅行社借勢大力推進非洲旅遊的機會和理由的。是年由中央電視臺與鳳凰衛視合作的100集電視片《走進非洲》，在兩臺各播出了3個半月。《走進非洲》的專題片以著名學者葛劍雄、音樂人朱哲琴、老狼為主持人，實地介紹了非洲幾十個國家的情況，既是中國電視媒體對非洲大陸的第一次深度報導，也是中國普通百姓的第一次對非洲大陸的深度瞭解。電視片聯同年初就已經開播的廣告、出發前的造勢晚會與回國後的媒體採訪組成的強大聲勢，使得差不多有半年多的時間裡電視幾乎天天都有非洲的訊息傳達出來。但是事有不巧，因為這部電視片拍攝並播出正逢SARS在華夏大地肆虐之時，社會民眾人心惶惶，旅行社關張停業，因而雖有100集的鴻篇，該片的社會影響力還是大大縮了水，沒能取得很好的效果。但《走進非洲》的播出，卻不折不扣的培養了一批「非洲迷」。如果有誰到央視的網站訪訪，就會發現，這些「非洲迷」們對非洲旅遊的執著強烈的瞭解欲求。到非洲旅遊，一直是他們心存的夢想。只可惜的是，對這樣的隱性目標客源，在非洲遊開放後空喊非洲遊難做的旅行社卻沒有誰去注意到。《走進非洲》的諸項元素，也沒能在非洲遊開放所需要的市場氛圍中得以張揚。

　　從國際大勢來看，隨著熱愛自然、宣導關注不同文明的社會時尚的發展，非洲遊在中國的緩慢升溫應是一種必然。然而，只有經有目的的市場培

育及有效的市場策劃，才可以讓非洲遊的發展更加順暢而且健康。何為非洲遊市場培育成功的標誌呢？簡言之就是市場中現有的非洲遊的「年節時令商品」變成為月月有團出的常規產品。

由「鑽石之旅」談及市場中的南非遊產品

自國家旅遊局正式開放中國公民到南非旅遊的消息宣佈後，許多經營中國公民出境業務的旅行社就開始了南非路線的準備。北京的一些旅行社，率先推出了南非路線。貼著「彩虹之旅」、「鑽石之旅」標籤的南非遊路線產品，擺上了多家旅行社的櫃檯。

許多旅遊界的專家學者在分析並談及中國的不成熟的出境遊市場時，往往眾口一致的見解是，中國的旅行社多數還沒有學會如何設計製作旅遊線路、不知道如何把旅遊線路產品做精。這次的多家旅行社不謀而合推出的南非「鑽石之旅」、「彩虹之旅」路線，又不幸成為這一觀點的佐證。

無怪許多遊客在從多家旅行社挑選出境遊產品時，心裡每每會犯嘀咕：為什麼各家旅行社的旅遊路線大同小異，甚至會完全相同？瞭解到各家旅行社的具體的路線產品的成型操作，這個問題就不難回答。原來眾多的旅行社雖然名義上設置了策劃處、產品處等部門，但所謂的產品，不過是「向境外旅行社要來的路線和報價」。產品名稱也不會去多動腦筋，既然是天下文章一人抄，你把南非遊叫做「鑽石之旅」，那我也亦步亦趨叫「鑽石之旅」。至於為什麼這樣叫，名稱的出處在哪兒，就不會有人去關心了。

問及一家旅行社的門市部諮詢小姐，你們的南非路線為什麼叫做「彩虹之旅」？小姐神情自若張口就來：因為南非下雨多，雨後容易見到彩虹。這樣的回答，怕是發明「彩虹」特殊含義的屠圖人士教也絕然想不到。1973年屠圖大主教率領著3萬多黑人在開普敦舉行抗議種族隔離的示威遊行時，第一次喊出了「我們是彩虹國家」、「我們是彩虹民族」的口號，寓意只有一個，那就是南非多種膚色的人都應該團結一致。

臺灣蘯來的「鑽石之旅」不合體

「鑽石之旅」、「彩虹之旅」的招牌，其實是臺灣人的發明。早在20年前，臺灣的遊客大量湧進南非，臺灣的旅行社就設計製作了南非「鑽石之旅」的路線。

上個世紀80年代中臺灣人開發設計的南非遊的路線產品，到了2003年

大陸的旅行社躉過來全方位的貫徹執行。這想起來似乎有幾分荒唐，但卻是不爭的事實。這裡我們暫時不去探討或評價旅行社的路線設計人員是否懶惰、頭腦空虛，單就臺灣的「南非遊」產品的實用價值作一個直接簡要的評判：如果說今天我們的旅行社新鮮熱賣的臺灣舶來品「鑽石之旅」名稱尚算響亮的話，內容卻因或不合時宜、或政治分寸不同，顯現出了較多的疑點。

十多年前，臺灣遊客大量到南非，是有其政治背景的。上世紀七十年代，當時南非這個世界上唯一的「制度化的種族主義國家」（聯合國語）正處在世界各國譴責聲不斷、孤家寡人的境地，是極少有觀光客光臨的。1976年，臺灣與南非種族主義政權建立了大使級外交關係，臺灣的遊客到南非逐漸形成了風潮。可以想見，在那樣一個時代推出的旅遊路線，勢必會帶上時代的烙印，種族歧視的視角暗暗滲透在「鑽石之旅南非遊」的整體行程當中。

開普敦的南非文化歷史博物館，陳列的是南非白人的文化發展的歷史。而相隔不遠的自然博物館，擺放的則是類人猿與黑人的發展歷史。很明顯，在白人眼中，黑人是與猿同類的物種。「鑽石之旅」的中國旅遊團在按照旅行社的計畫安排看過這個展覽後，順理成章得出的結論是：白人創造了南非歷史，黑人尚處在蠻荒時代。

南非的歷史有白人寫就的歷史，也有黑人寫就的歷史。去參觀博物館，就會分明感到這種白人與黑人之間的年代已久的衝突。

普利托利亞的「先驅者紀念館」（VOORTREKKER）也是包含在各家旅行社的南非路線之中的。這座紀念館展示的是南非歷史上沉重的一頁，是布林人(荷蘭裔白人)戰勝當地黑人的一段歷史。布林白人在侵佔黑人領土的鬥爭中遭到了黑人的反抗，損失慘重，故立館紀念。在某種意義上，它就像曾建造在北京東單總布胡同的克林德牌坊一樣(1900年，德國駐華公使克林德被義和團殺死。侵略者要求中國嚴懲兇手並立碑紀念。此碑現在中山公園，易名為「保衛和平」坊)。對於這一段布林人「大遷徙」的歷史，白人和黑人的理解從來就有尖銳的分歧。布林白人痛斥黑人背信棄義，黑人則憤怒於白人血腥屠殺手無寸鐵的黑人婦女兒童。

旅行社當然可以不去評判歷史上的黑人白人誰對誰錯，但安排參觀這樣的一個景點，聽憑當地的華人導遊（目前接待大陸團的導遊多是原來的臺灣導遊）對白人讚美、對黑人輕蔑的解說，遊客在不知不覺中，接受到的必然

是種族主義的薰染。

　　約翰尼斯堡金礦的遊覽，更是各家旅行社的南非路線都沒有漏掉的重要景點。但因其與中國的華人勞工史有關，由來讓我們更感痛心。一百年前的華人勞工的血淚歷史在南非看到及聽到的也已經被扭曲的不成了樣子。我們從國內讀到的南非歷史的資料是，上世紀初中國在南非金礦的的6萬多華工，每20人就有一人屍拋南非。華人的待遇是最低的。白人礦主給黑人礦工每月發51塊蘭特的薪資，而給華工的只有37塊。但這樣的記載在南非金礦參觀時是看不到的。不僅如此，金礦赫然掛出的竟然是華工送給礦主的一面錦旗，倒好像中國的教科書是在肆意編造歷史。

　　20年前臺灣人編排的這樣的路線、選擇這樣的景點，自然並不是為日後的大陸旅行社準備的。而國內的旅行社全盤將「鑽石之旅」、「彩虹之旅」名稱連同內容一同躉來，僅換了一個出入境航班，就原裝擺上櫃檯，作為自家的產品來賣，僅僅用缺少這方面的知識作為託辭，似乎就不能算是令人折服的理由了。

　　對景點的選擇及對路線進行分析，同時培訓自己的領隊擔負起責任將正確的知識傳導到遊客，這是旅行社自身無法推諉的工作。「南非遊」的正式推出，顯露出我們的一些旅行社從員工素質到品質掌控方面都存在著較明顯的軟肋。

　　不久前《北京晚報》曾組織了一個杜絕出國不文明行為的討論，一些旅行社經理及領隊在參加討論時忿忿然將遊客的不文明行為一一數落一遍，得出了中國遊客「素質不高」的結論。但旅行社及領隊自身的問題卻被有意識迴避了。平心而論，這樣的做法實在是有違公平的原則。遊客到旅行社報名參團，對旅行社的期待絕不僅僅是平安往返，交錢參團希冀也能從旅行社獲取一些正確的旅遊知識該不算過分吧？但從多家旅行社推出的「鑽石」「彩虹」路線來看，只怕遊客的的這點願望也要落空。

南非的新景點未露面

　　1994年，南非結束了近百年的種族隔離、種族歧視的政策，走向了民主。南非新政府成立後，曼德拉總統力推的是民族和解。黑人與白人一樣，有了平等的權力。

　　今天我們的「南非遊」，從國際大環境來看，就與20年前有了本質的區

別。我們所要看的是一個新南非，旅行社組織的是到一個9年前還是世界上種族隔離最嚴重而現在已經是從憲法中消除了種族主義的國家。

旅行社的新南非的路線產品從設計、推廣、招徠及至對導遊的講解要求，都應該尊重南非人民的選擇。應當堅決避免的是，不能從產品本身或從導遊的講解中，再將種族歧視的內容自覺或不自覺的包含進來。

為了再現南非的真實的歷史，銷抵多年來遊客參觀白人建造的博物館後對南非歷史的誤解，南非新政府上任後就著手在行政首都比勒托利亞興建了一座「非洲博物館」。這座新南非博物館，建造的十分有特色。博物館開業時，曼德拉總統親自剪綵。南非的黑人都很喜歡這座博物館。展館內的展品說明因考慮到南非黑人識字率較低，所以都寫得很簡潔。所涵蓋的歷史階段也由歐洲人登陸南非之前講起，一直到新南非國家的建立，著重介紹了南非黑人的獨特的文化。許多歐洲遊客到南非旅遊，是一定會把這座對南非歷史進行了重新闡釋的博物館包含在行程之中的。遊覽過這座博物館的白人，對它做出了極高的評價，認為「這才是真正的南非的歷史！」但非常可惜的是，這樣精彩的新景點，我們的旅行社卻沒有一家將其列入行程之中。（臺灣人大量到南非旅遊時，這座博物館尚未興建。）

曼德拉作為諾貝爾和平獎的得主、南非第一位黑人總統，與他相關的景點是到南非的遊客喜歡光顧的。離南非的立法首都開普敦只有10公里的羅賓島（ROBBENISLAND），因曼德拉長長的27年牢獄生活中的18年在此度過，是西方遊客不會遺漏的景點。羅賓島也因「與具特殊普遍意義的事件有直接或實質的聯繫」被聯合國列入世界文化遺產名錄，每天吸引著眾多來自全世界的遊人。

水門（WATERFRONT）附近的「納爾遜曼德拉之路」展覽館（NELSONMANDELA GATEWAY）有大量的圖片和實物展示，也是遊客瞭解曼德拉、解讀南非歷史的好去處。

南非類似的新景點還有很多，有文化類別的，也有休閒類別的。作為新開放的新路線，旅行社的路線設計人員如能開動腦筋，將一些新的、有吸引力的景點包含在行程之中，針對各類不同需求遊客的南非遊路線就會源源出臺，何以至於總去炒臺灣人的冷飯。

南非遊的賣點需探究

南非路線怎樣設計，還得從它所能製造的賣點上來進行分析。許多家旅行社的南非路線在推出時，過多的考慮了價格因素，又過少的考慮了產品對成熟客人的適應度（參加南非遊的遊客全應是出國熟客），所以使得真正想要瞭解南非的遊客參團回來後不免會感到失望。

南非遊本來給遊客的吸引點有很多，信手拈來就有不少：

1.瞭解黑人生活與文化

南非黑人人口占全部人口的76%，但按照現在的旅行社的行程計畫安排，遊客會感覺到在南非看到的黑人比在紐約看到的還少。到一個黑人為主的國家旅遊，看不到多少黑人，無法與黑人接觸，帶給遊客的自然會是遺憾。其實南非的旅遊局早已經考慮到遊客的這種要求，南非旅遊局提供的南非資料中，特別列出了一個約翰尼斯堡附近的LESEDI非洲文化村，就是這樣一個對旅遊者十分適宜的去處。安排大半天的行程參觀黑人村落、品嚐黑人食物、觀看黑人歌舞，可以說，在滿足遊客瞭解黑人生活及文化方面，是一個不錯的選擇。

2.飽覽野生動物

到太陽城旁邊的匹蘭斯堡去看野生動物的人，總會感到不過癮。那裡的動物的種類、數量在南非的17個國家公園裡都排不到前列。南非明明有讓遊客過癮的地方，看野生動物是南非的強項，旅行社完全可以放開手腳，帶客人去「世界上最大的野生動物園」，「全世界管理最佳的公園」克魯格（KRUGER NATIONAL PARK）去看一看。宣傳手冊裡不妨加上

法國人編寫的南非導遊書的描述：到南非，如果不到克魯格，就像走遍埃及卻漏掉了金字塔。

3.探究人類的起源

近年來中國的分子遺傳學家在對中國人的DNA進行大量研究的基礎上，提出了「中國人來源於非洲」的假想。而到南非的世界自然遺產斯泰克方丹化石遺址，去找尋人類早期的足跡，對於學生團體、富有探索精神的遊客都是很適合的。況且斯泰克方丹化石遺址距約翰尼斯堡只有40分鐘車程，那裡出土的古人類化石比北京周口店的「北京人」要早300多萬年。

2003年正月裡，中央電視臺與香港鳳凰衛視聯手的大型電視片《走進

非洲》分兵三路踏入到非洲的土地，開始了非洲實地的採訪拍攝。整個節目共有100期節目，每期30分鐘在當年5月開始播出。可以想見的是，這檔節目熱播後自然也吊起了觀眾的口味，而旅行社備好非洲遊、南非遊的豐盛食譜，今後幾年、幾十年都能等候到客前來赴宴，應不算是妄想。但當有一條可以斷言：僅憑現在多家旅行社推出的南非遊路線，靠這樣的從臺灣躉來的陳貨，就想吸引並滿足中國遊客的興趣，是遠遠不足的。

「南非遊」的路線產品與其他市場一樣，需要旅行社的市場專家下功夫去開拓、認真去設計。同時，為保證南非遊（其實其他線路也可類比）產品的成功，領隊加速充電，旅行社櫃檯人員做到對南非的知識稔熟，也屬於必不可少。

赴美洲旅遊，中國遊客的下一個目標？

中國出境旅遊的遊客，從上世紀90年代開始在亞洲的周邊國家試足，已經積累了充足經驗，逐漸走向了全世界。1999年走入了大洋洲、2002年走入了非洲，2003年走入了歐洲。在當今世界上有大量人類居住的大洲當中，只有美洲尚是中國遊客的一個空白。雖然作為美洲的古巴一年多以前就對中國遊客開放，但由於「獨木不成林」，航班、價格以及線路產品設計等方面的實際缺憾，使得與中國遠隔千山萬水的美洲大陸，至今仍然是中國大量遊客足跡罕至的一處神祕土地。

從2004年開始，美洲大陸開放的資訊雪片一樣不斷湧來，使出境遊訊息相對萎縮的冬天不斷出現有撩人的溫暖。先是在2004年年末，中國國家主席胡錦濤在巴西訪問時宣佈將巴西列為中國的旅遊目的地國家，後又有2005年年初國家副主席曾慶紅訪問美洲時宣佈將墨西哥、秘魯等列為目的地。2005年2月2日，出席中國-加勒比經貿合作論壇首屆部長級會議的曾慶紅代表中國政府一次性宣佈，將美洲的加勒比地區的安堤瓜及巴爾布達、巴貝多、巴哈馬、圭亞那、聖露西亞、多米尼克、蘇利南、千里達和托巴哥、牙買加、格林伍德10個國家全部列為中國公民旅遊目的地。不僅如此，此時期的美洲旅遊的訊息還包括美洲地區的一些重要大國。加拿大現任總理馬丁2月份訪華期間，旅遊開放問題與中國達成一致，加拿大也終於修成正果被正式列入到中國的目的地國家行列；2月份中國國家旅遊局與美國方面的旅遊備忘錄，也已經得到了正式簽署。浸潤在這接連不斷的美洲旅遊的訊息當中，中國遊客可以切切實實感覺到，到美洲旅遊，已經變成為一件實實在

在、觸手可及的事情了。

已經到訪過亞洲、大洋洲、非洲和歐洲的中國遊客，對美洲的關注其實一直沒有放鬆過。幾年前，中央電視臺與鳳凰衛視派出攝製組遠赴美洲、拍攝的《極地跨越》美洲之行專題片，播出後曾吸引了許多中國觀眾。此片的編導們寫的同名旅遊書，由中國旅遊出版社出版後，發行量可觀，也以當年的全國優秀圖書取得了很好的市場效果。該電視片的精編版在2005年下半年在中央電視臺再次播出，又同樣引來了人們對美洲的關注。從網上對此片的討論中也不難看出，對美洲感興趣、渴望到美洲旅遊的中國遊客，囊括了從學生到退休老人各個年齡段，人數相當可觀。

可以料想到的是，美洲旅遊的集中開放，會在中國的出境遊市場中掀起一股不小的「美洲熱」。加拿大的班夫國家公園的自然風貌會對中國遊人產生極大的視覺衝擊，巴西利亞這座當今世界上最年輕的世界遺產之城也一定會吸引中國遊客的目光，世界上最大的瀑布伊瓜蘇會讓中國遊人感到自然的神奇偉大力量，而實地去感覺「古巴砂糖」味道的中年以上的遊客也一定會對格瓦拉時代產生時代的追憶。

美洲旅遊對中國遊客來說，將是一種全新的體驗。與中國遊客以往參與的亞洲周邊國家的渡假旅遊、非洲的原野旅遊相比，會有很大區別，歷史與文化的元素可能會更加突出。這對於中國的旅遊行業人士及遊客來說，將是一項必須越過的難點。對於美洲的諸項文明的認知瞭解，就普通的中國遊客而言，遠比歐洲、澳洲要少許多。如果說美洲的馬雅文明，知道的人數還有一些的話，印加文明、奧爾梅克文明、阿茲特克文明等等，則可能會是完全陌生。

美洲與中國的關聯、與中華先民的關係，是世界上其他大洲都不具備的重要特點。對此，中國遊客多年來透過電視裡的探索欄目、文化地理的報刊書籍已經有了一些初步的認識。相比之下，旅行社也許要滯後一些，知識的儲備也許還不如部分潛在的遊客。這從一些經營出境遊的旅行社的上架產品及網站的產品介紹中就不難看得到。美洲旅遊開放的迫近，為經營出境遊的旅行社佈置了一項艱巨任務，那就是旅行社的線路設計、採購、銷售等各個環節的人員，必須要有時不我待的精神，趕在美洲開放正式操作之前，對美洲旅遊的全面知識進行一次惡補。

世界上對馬雅文明與中華先民的關聯的探討，已經有了200年的時間。

如此長時間的討論這樣一個話題，在世界範圍內都是罕見的。這種探討中形成的一個規律，就是由於研究的不斷進展和人們對此問題認識的深入，每隔20年左右就會有一次世界性的討論熱潮出現。上一次的探討熱潮，是上世紀80年代開始的，距今剛好有了20年時間。按照已經形成的一種規律，那麼，最近一次的話題討論，剛好會趕上美洲做為中國公民的最新的旅遊目的地的開放。可以預料到的是，學界的討論、影視界的參與對中國公民的赴美洲旅遊，無疑將會產生一個很大的推動力。

旅行社如果想要借力學界對美洲文化與中華文明的探討來推動美洲旅遊的啟航，首先需要對一些重要問題進行學習。比如，探尋一下墨西哥的國寶阿茲特克的太陽曆，為什麼會包含有龍鳳文化、太極八卦文化、五方五行五色五音五氣文化，它與中國的《周易》究竟有何關聯？

美洲的印第安人中，與中華先人存在著太多的相似，如馬雅的語言中，至今保留著漢語的古音，印第安醫師對推拿按摩的瞭解「一如中國舊法」，所製作的銀器、弓箭，與中國古時十分相似，而所穿的兩邊開叉的衣服、女子髮髻、食品的製作方法和味道，家中香案燭臺座椅的擺法、迎送竈神的風俗等等，都顯示了與中國人之間的密切的親緣關係。

美洲印第安人與中國的這些聯繫，其實完全可以被旅行社用來作為「美洲文化之旅」招徠遊客的招數。美洲印第安人祖先是否是五六千年前東遷的中華先人這樣的問題可以放到學術界進行討論，出境遊市場需求中表現出來的遊客意願，是希望中國的旅行社能夠將這些有利因素進行充分的消化吸收。

困擾中國遊客赴美洲的交通瓶頸問題，隨著近年北京與多倫多之間的直達航班和北京與里約熱內盧之間直達航線的開通，也逐步獲得解決。下一步，中國遊客們拭目以待的，就將是中國組織出境遊的旅行社能拿出來具有較高品質的美洲旅遊線路產品。

智利距離我們有多遠

2005年7月15日，美洲國家的智利和牙買加就已經對中國公民的出國旅遊正式開放了。有關這兩個遙遠國家的文字，由那時起就開始大量出現在中國的媒體當中，引來人們的陣陣關注。

說遙遠，不為虛言。由中國出發，飛到「南美洲的裙邊」智利，這個地

球上距離中國最遠的國家，差不多等於繞過了地球的大半圈。在沒有直達航班的情況下，由北京向西飛到巴黎，再由巴黎轉機繼續向西發到智利的首都聖地牙哥，飛行時間差不多要有近40個小時。

雖則遙遠，但中國人對智利國家不會太陌生。70年代，作為與中國建交的第一個南美國家，它的各種寬泛性的資訊一直就經常出現在中國的媒體上並為中國人所樂於接受。另一個位於加勒比地區的島國牙買加也是同樣，也許許多中國人尚對它的位置搞不清楚，但當我們隨意推門進入無論是北京還是上海的一家街頭的咖啡店，這個國家的名字就一定會帶著一股迷人的醇香向我們撲面迎來。我們所熟悉的「藍山咖啡」，產地正是那個美麗富饒、即將成為中國遊客目的地的牙買加。

但不陌生終歸不同於熟知。當智利、牙買加作為中國公民的旅遊目的地正式開放、遊客的興頭興起、團隊即將出行的時候，我們會清楚感覺到所掌握的這些國家的知識的明顯不足。以往對於這樣一個遙遠的目的地的一般性瞭解，「抽象的概念多於具體的知識，模糊的印象多於確切的體驗」，是遠遠不夠了。

智利的旅遊資源極為豐富，但其中究竟什麼樣的元素，最適合排定在絕大多數中國遊客一生當中可能僅有的一次的智利旅程當中呢？

自然景觀的無比豐富，是智利吸引遊人的最重要的地方。從北部的沙漠地帶到南端的冰川極地型地帶，智利的景色各具特點。由於各地風光、氣候不同，一年當中任何時候到智利旅遊，都會與佳境相逢。在智利的著名的旅遊城市及景點當中，有北部港城阿里卡、「世界旱極」阿他加馬沙漠、美麗的首都聖地牙哥、神祕的復活節島以及遠離現代人類生活的火地島等等，無疑都會給人們留下深刻難忘的印象。一位曾在智利進行過長途旅行的旅人說過，在智利旅行，我體會到一種將自己沉浸在一個景色絢麗多彩、與大自然融合在一起的世界中。讓人驚喜不已的是，各種絢麗、迷人的景色竟然都能彙聚在這個世界上最為狹長的國度裡。智利的旅行，帶給遊客的包含使人震撼的自然風光、安全的旅遊環境和品質優良的服務。

智利、牙買加開放的鏗鏘足音迫近，使得我們瞭解這些國家、編制適合中國遊客的行程，從遙不可及變成觸手可及。

智利的旅遊如何開展？旅遊線路產品的開發工作應該要有新的思路。以

往的中國的一些旅行社當中，出境遊的線路產品的自主開發能力一直很弱。產品或全盤抄襲自臺灣、香港，或像機器人一般完全以往來交通為思考主線、以景點城市搭積木的形式來鬆垮堆列，不僅使行程磕磕絆絆，產品外觀也全無光彩可言，因而引起相當多的詬病。因產品不準確不精彩削弱了旅遊目的地的吸引力的例子，可以說俯拾皆是。即使是在上月西班牙作為新目的地開通後，滿懷豪情參加某家旅行社首航的遊客，問其線路感想，第一句評價就是「膚皮潦草」。

智利的景觀當中，中國遊人較為熟悉的當屬復活節島上的巨型石人群。在北京的世界公園或遍佈全國的世界風光人造景觀當中，復活節島石人總是會被放置其中。但是，從旅行社原已有的包括智利的南美旅遊團的行程來看，過多考慮了復活節島到聖地牙哥的5小時航距因素，很少會有旅行社把它放在行程當中，因而為遊客留下了嗟歎一生的遺憾。正式開放後的智利遊，應當充分考慮到遊人的心理預期，儘量避免再把這些遺憾帶給遊人。

智利對中國遊客具備的另外一項吸引力，就是別具風情的當地文化。能夠到智利、牙買加這樣的國家旅遊的中國遊客，無一不是對智利、牙買加的特殊文化抱有興趣。因而，中國遊客的智利、牙買加的旅遊線路，應不等同於美國旅行社南美線路中多有貫穿的休閒基調。如果我們不加分析、不由分說將美國旅行社的到牙買加曬太陽、到智利玩水的休閒線路連鍋端來，那結果只能會因文不對題而遇冷。

尋求智利可資利用的資源，我們不能忽略一個中國人原已相當熟悉、但現在已感陌生的名字，就是聶魯達。這位智利家喻戶曉的世界諾貝爾文學獎得主，曾三次到訪過中國，還曾寫下了讚頌中國的詩篇《中國大地之歌》。五六十年代的中國的文學愛好者們，無人不知無人不曉。我國的著名詩人艾青，還與他結成了好朋友。聶魯達是智利的驕傲，也是智利的一桿旗幟。中國人對聶魯達，也許超出了對其他任何一位智利人的熟悉。面對這樣的上好誘人佐料，我們的旅遊線路產品的設計思路是否也該因此打開呢？試想，如果以聶魯達為召喚，模仿其詩作的名字，以「智利大地之歌」為智利的旅遊線路產品的名稱，招徠那些曾經對文學癡迷的人們或對智利文化感興趣的人們，一定會是一個較為特別、衝擊力較強的策劃。起碼來說，比起那些生硬乏味、完全不見智慧的「××10日遊」、「×××8日遊」來，更顯得有起色。

智利、牙買加的開放，為旅遊產品策劃人員再次找到了一個施展才能的比武場。誠然，由於沒有直達航班，由中國到智利、到牙買加的旅遊團的真正成行，尚有一個階段會停留在紙面；即使是直達航班開啟後，由於遙遠的航距，價格也一定會將一大批遊人暫拒在門外。大量的中國旅遊團隊到這些新的旅遊目的地去，尚需待以時日。但是，所有這一切，並不會妨害智利、牙買加旅遊的正式開放帶來的中國遊客現在就開始了的對新目的地的認知。而旅行社置身其中，應當做的很大一部分工作，就是需要迅速增加對這些新目的地的熟知，並將優質的可資選擇的旅遊線路產品擺上架。

智利或者牙買加距離我們很遠嗎？地理上的距離是肯定的。但是，在實際的出境遊業務的操作當中，它們事實上與其他中國公民的所有旅遊目的地處於等距離的位置。不要總以距離的遙遠搪塞了，也許明天一早，當一位遊客推門進來，開口提問智利旅遊的時候，你就會確切感到，我們離智利的距離，竟然是近之又近。

一分為二的歐洲遊

歐洲遊的正式開放在中國內地遊客當中引起的騷動，遠比翹首以盼、殷殷期待的中國旅行社為小。一些遊客躍躍欲試、摩拳擦掌的時候，許多旅行社甚至已經是滿身披掛、劍拔弩張了。許多心緒急躁的旅行社在中國政府與歐盟旅遊協議甫一簽訂，便已是按耐不住，不管對歐洲遊熟悉也好不熟悉也罷，均殺將進來，伴隨著開放當年在歐洲舉行的世界盃足球賽的嘹喨號角，硬是國內的出境遊市場中，持續不斷的呈現出來歐風勁吹、歐歌響徹。

正式開放以後的歐洲遊變成了怎樣的一個樣子呢？鷹架拆除後，各家旅行社搭建的產品框架率先顯露出來。不管是大策劃也好、小智慧也罷，線路產品成為現實當中旅行社角鬥場中搖曳的旌旗，而對歐洲遊的認識，也在人們的思索中歷經數年。

一個紅瓤黑仔的西瓜剖開分成了兩半，歐洲遊在今後很長一個階段內呈現的局面，都會以低端市場與高端市場的不妥協對立而為。低端的市場有的是價格的優勢，因為「到此一遊」的心理，是與收入不高又喜歡出國旅遊的國人心理需求完全契合的；而高端市場以「優質優價」的招牌，事實上也會吸引社會中收入較高、尋求高尚旅遊的大把人。連同一些過夠了苦日子、受盡了「低價苦旅」折磨的遊客，高品質旅遊的選擇者亦會是不乏其人。

歐洲國家對中國遊客的期待中往往會對將接踵而至的低價歐洲遊團思想準備不足，覺得不可思議。其實，這正暴露出其對中國國情的不瞭解。對中國客源市場的認識不能偏離開現階段國人的消費習慣和中國國土之廣大的客觀條件。囿於中國GDP增長不均衡的客觀因素，在今後良久一段時期，低價的歐洲遊都會有穩固的市場，這個時期之漫長也許會有20年時間。低價旅遊雖然在以往受到口誅筆伐的譴責，但國民普遍的經濟基礎仍然預示著其崩盤的可能仍會是在九霄雲外。13億人口的基數裡，中等收入的遊客仍會像是一隻紡棰肥胖的腰肢，在今後相當長的一個時間段，構成為旅遊的主力，也自然會是低價旅遊的擁護者及參與者。跨過了低價的新馬泰之後，低價格的歐洲遊何嘗不會是這類基數巨大的遊客覬覦的下一個目標？相比歐洲人的盲目歡欣，國內的一些慣於拚殺的旅行社的做法似乎更加實際討巧，比照新馬泰的樣子，把曾低價濫觴的歐洲遊產品堂而皇之擺上櫃檯，結果是銷售興旺、完全不乏問津者。

　　當然，低價歐洲遊客源不缺，並不表明旅行社可以任意胡為。在一些旅行社操作祕笈中，低價團的操作核心主旨，就是想方設法把遊客誑進商店。這裡不得不進行這樣的一項警示：以往的經驗告訴我們，以中低價格出遊的遊客，投訴的暴怒往往會比高價出行的遊客來得更加猛烈。因而說，低價如果做成了低質，怕是付出的代價也會更大。

　　在中低收入為遊客主體的的低價歐洲遊之外，是另外一類是以中高檔人群為客觀遊客物件的歐洲遊。同樣，這類的歐洲遊在中國的人口基數上仍然會是人數眾多。隨著教育的提高、對品質生活的追求以及年輕人之間的作為炫耀的口實，都會使這樣一類的以品質取勝的歐洲遊越來越受到人們的追捧。

　　這樣一類歐洲遊的體現，不僅僅是在價格上面，更主要是在價值方面。舉例來說，德國旅遊局力推的德國旅遊線路中的「童話之旅」，便與低價的歐洲遊僅僅侷限在歐洲的一些大城市不同，它突出了德國的一些中小村鎮的田園風光、別緻文化。

　　顯而易見，不能期待類似這樣優質優價的講求品味的歐洲遊把中低收入的遊客也包含進來。遊客區別的表徵是收入的多寡、付費的多寡，但遊客的文化層次、品味追求等因素卻也會不折不扣的隱含其中。

　　一分為二的兩類歐洲遊，吸引的應該是不同的遊客群。但產品的區別又

不應僅僅是體現在價格上，在市場逐漸走向成熟、消費者更加刁鑽的時代，旅行社的針對不同受眾群的線路產品，應該考慮的是從產品的命名、包裝、著力點、編排方式、舒適程度甚至廣告發佈選擇等全方位，都能有質的區別。

事實上，許多旅行社已經在作這樣的文章了。尤其是針對中高端市場歐洲遊遊客，旅行社的策劃者們的一些點子已經開始面世曝光。但「戲法人人會變，各有巧妙不同」，市場策劃的經驗是否老道、市場觀念是否練達，不同的思想就會引來不同的結果。有的旅行社業已公開的歐洲遊主意，就很讓人生疑。譬如一家旅行社歐洲遊產品的最新出招是「請明星隨團出行」，可以說想法本身原本無可指摘，但問題是它忽略了處於無信仰時代的當今國人的浮躁心理。現而今的許多人總懷有連張藝謀這樣的腕都照滅的憤青心態，真不知道旅行社要請什麼樣的明星，才可以贏得諸種遊客的響應風從。

從專業視角來看，旅行社的經營思路是否清晰、做法是否合理，管理是否有序，看看其歐洲遊產品的整體架構，就會十分明瞭。兩類歐洲遊把歐洲遊的產品從渾濁沉澱出涇渭，也許，這才是歐洲遊的開放對中國旅遊業本發展階段最有意義的貢獻。

旅行社如何開採歐洲遊的金礦

從某種角度來看，歐洲遊就是一座旅行社採掘不盡的金礦。可以預想，五年、十年、五十年後，歐洲遊依然會受到中國遊客的歡迎。但面對這座金礦該如何開採，卻容不得我們睥睨天下的輕慢與無知無畏的張狂。歐洲遊的巨大資源，如果採取的是不負責任的盜採，戕害的就不光是遊客，旅行社也一定會深陷其中而難以自拔。

對於許多矢志想做歐洲遊的旅行社來說，歐洲旅遊具體操作的入手，應當從完整的市場策劃、獨到的市場謀略、盡善盡美的線路設計開始，這是理應遵循的一種負責任的態度。

一、旅行社的歐洲遊要從對歐洲的瞭解開始

歐洲遊的引擎啟動前，旅行社所應該做的一件重要事情，就是要強化自身對歐洲的瞭解。迅速的進行歐洲遊的充電，學習歐洲旅遊的業務知識，不僅對旅行社的市場策劃人員、路線編排操作者十分必要，而且對旅行社的門市行銷人員以及擬派出的歐洲遊領隊也不可或缺。

在歐洲遊正式開通後，一旦旅行社的歐洲遊的廣告打出，就標誌著旅行社的各項準備工作的就緒，開始迎接市場的檢驗及遊客的挑選。這時候，產品的因素所造成的作用就會突顯出來。旅行社的線路產品是否會受到遊客的歡迎，很大程度上，就取決於旅行社的各個關聯環節的人對產品的熟悉以及對歐洲的瞭解的飽和度。

以往的經驗告訴我們，一家旅行社的產品受到遊客的歡迎，唯一的訣竅就是，一定要在多個環節或多或少的超出遊客的預想。四兩撥千斤的故事告訴我們，也許旅行社的歐洲遊的相關職位的員工所掌握的歐洲知識只比遊客多一點點，就能夠獲得預想的成功、取得遊客的信賴與賞識。

但是，切莫以為歐洲知識的掌握、尤其是比遊客多一點掌握是一件容易的事。自從歐洲列強在19世紀40年代用堅船利炮打開了中國的國門後，中國人從被動到主動去瞭解歐洲，興趣就始終未減。早期的共產黨人留學，也多以歐洲為主要目的地。近年來的莘莘學子海外漂泊，許多也把歐洲放在了第一選擇。由此可見，歐洲在普通中國人的心目中的地位是多麼重要。多年下來，中國人對歐洲的瞭解，早已經不僅僅是皮毛。無論是老人還是孩童，中國人有誰會在意識中忽略過歐洲所代表的西方世界？在歐洲旅遊尚未開放時，中國市場上經銷的歐洲旅遊的書籍早已是多種多樣。歐洲心結與現代化的各種傳媒條件，早已使得中國遊客對遠隔千里的歐洲的瞭解，不會比咫尺相鄰的我國不發達的一些鄰國還少。基於此，擬從歐洲遊的生意中賺取錢幣的旅行社，應對歐洲遊的準備，或許更得要倍加努力才是。

二、旅行社線路產品要努力尋求與中國遊客心目中的歐洲契合

對於躍躍欲試的旅行社來說，即將推出的歐洲遊線路，理應體現出旅行社對歐洲遊的深刻理解及獨到創意。以產品練習，自然應該藏拙於景點的恣意堆砌，彰顯於文化的畫卷展示。能否將中國遊客所熟悉的歐洲文化要素糅雜其中，則分明是對旅行社的產品設計能力的一項實力測試。

法國線路的浪漫及藝術氛圍，不能採取討巧的手法，僅體現在對人們熟知的羅浮宮、凱旋門、香榭麗舍的走馬觀光之中，要真正動腦筋想一想中國遊客對法國已經瞭解或很想瞭解的還有哪些，人們對法國的藝術和藝術家還知道些什麼。譬如法國的藝術家安格爾和羅丹，就是中國許多遊客十分熟悉也十分接受的人物。羅丹的雕塑展曾兩次在北京舉行，結果是兩次的參觀者都排出了巨龍般的長隊。遊客在有了這樣的審美心理鋪墊後，到巴黎看羅

丹，無疑會成為那些熟悉並喜愛羅丹的遊客的一大心願。但很可惜的是在以往的旅行社的歐洲5國遊、8國遊行程中，巴黎的那座掩映在綠林中的小樓，收藏有「思想者」、「吻」、「巴爾扎克」等不朽名作的羅丹藝術館，卻總是與中國大陸來的旅遊團隊失之交臂。

中國的歐洲遊遊客中，中老年遊客的數量一直是比重極高。這部分人對歐洲遊的暢想，許多是來源於那個「讀馬列原著」時代的浸染。旅行社要想滿足這些遊客的需求、提高他們的遊興，自然不能忽略從他們的複雜心緒中找尋物化表象。到巴黎的拉雪茲公墓，憑弔偉大的革命導師馬克思的英魂；在巴黎公社牆前，遙想一下霧月十八的血腥，這樣的看點想必是會比春天百貨店更吸引他們。為遊客安排在比利時布魯塞爾的聖米歇爾廣場的天鵝咖啡館內小坐，即時揣摩一下革命導師馬克思當年在這裡寫作《共產黨宣言》、發出「一個幽靈，共產主義的幽靈在歐洲徘徊」的感慨時的感覺，這樣的一種安排，對於來自東方的社會主義的中國的遊客來說，無疑會是一種獨特的難以忘懷的感受。

旅行社的歐洲遊的新線路、新產品，如能在人性化、個性化道路上多邁出一步，在產品出新和精巧細緻等方面多下功夫，引來不同層面、不同文化修養的遊客的眷顧，則應該是順理成章的事。

三、旅行社不能忽略歐洲遊的新問題

如果有哪家旅行社自信到以為自己在東南亞旅遊市場上進行了多年的實踐，照抄照搬將經驗拿到歐洲旅遊上來即可，那結局一定是不太美妙。譬如，東南亞旅遊中幾乎沒有遇到的罷工問題，在組織歐洲旅遊時就一定會遇到，因而不得不加以重視。

每年的七、八、九陽光最充沛的三個月夏天大假期之後，法國往往就會進入到罷工的高峰季節，銀行、郵局、電力公司、航空、鐵路、地鐵、公共汽車的職員罷工十分常見，因而會對遊客的行程計畫完成不無阻礙。特別是航空公司的罷工，國內航線罷，國際航線也罷，不只是飛行員罷工，飛行技師也罷工，空姐乃至地勤人員也不例外。罷工的人多，次數多，罷工的名目也種類繁多，有警告性罷工，「瓶頸」式罷工，輪流式罷工，聲援性罷工等等。對於這些罷工造成了不便，多數法國人都表示理解，國際遊客也自然不該對法國的民生民權多說什麼。但是，統共沒有幾天的旅遊團的歐洲遊正常旅程受損，卻是無論如何躲不開的。中國的旅行社在面對這樣的一些問題的

時候，尤其是返程的國際航班受到波及、如果應急處理，除了自身能有一個細緻周全的預案外，理應在與歐洲的旅行社的接待協議時，就能將這些問題一併考慮。

歐洲旅遊因較高的成本因素，確定了其市場報價不可能太低。以中高價格開出的歐洲遊，篩掉了中低等收入的遊客，留下來的都會是國際旅遊市場中的常客。這樣的一些常客，雖然會給旅行社帶來較為穩定的收入，但也會帶來些許的麻煩。因為時常出國，常客對旅行社的線路編排、行銷人員是否內行以及領隊是否合理等等，都會有一個不太客氣的客觀評價。而時時處處比照東南亞旅遊提出種種要求，也是很有可能出現的情況，譬如不習慣歐洲的司機客人無法滿足要求星夜趕路就是一例。按照歐洲的法律規定，旅遊大車司機連續工作2小時後，必須得到休息，且每天開車時間不得超過6小時。如若能把這樣的一些歐洲遊與東南亞遊的不同說給客人，遊客不僅不會怪則旅行社，相反還可能會為自己見識的增長而對旅行社心存感激。

歐洲旅遊伊始所應該注意的另外一件重要事情，就是從媒體的宣傳到旅行社的聲音，都應該明確而堅定的向遊客傳達出來這樣的一個聲音：不要期待歐洲旅遊會像東南亞旅遊那樣無序降價、惡性競爭。歐洲旅遊價格的非正常降低，無論對遊客還是旅行社，都將是災難性的。其實這樣的想法顧慮也許是多餘，歐洲遊以品質旅遊的形象出現的結果，應該是關心歐洲遊的買賣各方的共同期待。以品質旅遊形象出現的歐洲遊，將會引發中國遊客對旅遊品質的重視，低質低價的東南亞爛團也許會在此影響作用下，變一個新模樣出來。

精品歐洲遊，好馬還需配好鞍

歐洲遊開放之後，圍繞著歐洲遊的話題始終吸引著旅遊業內和業外的人們。開放不僅後歐洲使館的對華簽證緊縮政策的出臺和旅遊行政主管部門對違規旅行社的懲治，又讓歐洲遊問題成為人們關注的重點。

低質低價的歐洲遊在遭到來自政府強有力整頓的狙擊後，倏然間已從各地市場中銷匿，但公眾視野中對「低價」的猛烈批評，卻不斷見諸報端。低品質的歐洲遊固然可惡，但媒體對低價的批評卻未必公允。事實上，「低價」與「低質」概念並不等同，即低價並不等同於低質。一個例證就是一家以旅行社為母體成立的航空公司的首航打出來的超低價格。199元的往返機票固然是低，但與低質卻不相干。因而，低價歐洲遊就一定會是低質的說法

並不能被人們認同，也算不上是正確的市場引導。先前市場上熱銷的一本中國學生寫的3000美金走遍世界的書已經告訴了人們，歐洲遊一樣會有食宿行遊的多種檔次與檔期的選擇，廉價歐洲遊的實現並非完全不可能。這當然不是在提倡旅行社一味廉價，但旅行社如果能在低價與高質之間尋找到最佳的平衡點，才能真正被遊客認作是旅遊經營的行家裡手。

基於對低價的擔心，高價位、高利潤的歐洲遊又重新回到市場主流。一些以「精品歐洲遊」申明的線路伴著不菲的價格開始出現並暢行於市場。京城的幾家旅行社與北歐旅遊局合作，推出的一條包含峽灣在內的北歐四國遊的精品旅遊線路，就引起了人們的高度關注。

這條包含挪威峽灣的北歐四國的精品旅遊線路，在線路安排本身，就製造有多項精彩的看點。線路中不僅包含哥本哈根、斯德哥爾摩、奧斯陸等北歐著名城市景點，也突出展示了當地的特色自然景觀。尤其是作為世界一流景觀的峽灣，第一次走進中國公民的出境旅遊線路當中，的確是值得稱讚的一件事。

峽灣是挪威西部自然形成的奇特景觀，初看時與中國的長江三峽有相似之處，但身臨其境細細品味，就會知道她能被美國國家地理評為世界上未受汙染的最美麗的景觀之首，絕對是名至實歸。世界各國的旅行者對峽灣的讚頌，可以輕易的被人們找到：點擊一次互聯網，就能出現數百篇的文字。

2005年的7月14日，北挪威峽灣（Nnorth Norwegian Fjords）進入了最新的世界遺產名錄，這使得人們對這條包含峽灣在內的北歐四國遊線路更加充滿了期待。但是，剛剛進入世界遺產中的峽灣，並非是挪威峽灣的全部，而只是挪威全部十多個峽灣當中的兩個，即蓋朗厄爾峽灣（Geiranger Fjord）和納勒爾峽灣（Nryfjord）。精品北歐遊的線路安排當中是否選擇了世界遺產中的峽灣，留給了人們以新的期待。因為遊客在對「精品北歐遊」的選擇當中，無疑已經融入了「精品線路」篤定會包含有最好的安排、最好的景點的預想。

從產品的外在形式來看，毋庸置疑，這條精心設計的北歐線路，將會讓人們體會到產品製作的考究。尤其是從挪威的世界文化景觀遺產之城貝根啟程的峽灣遊覽，將構成整個旅程的一段最美妙的旋律。

此項精品北歐遊產品的始作俑者是北歐旅遊局，作為合作方的國內旅行

社，負責的僅是產品的推廣與銷售工作。與產品的製作階段工作相比，旅行社在產品的推廣與銷售的具體環節的工作，也許更為重要。經銷類似精品線路，旅行社自然應該比經銷普通線路更加用心，需要以針對性的銷售策略，將精品意識貫徹始終。

事實上，多數中國遊客對「峽灣」的熟悉是遠遠不足的，旅行社在推出此項精品線路的同樣，同時面臨著將「峽灣旅遊」的概念推向市場的問題。要完成這樣一項工作，首先就應該是旅行社銷售人員對產品的全面熟悉。但在對實際市場狀況的考察過程中，人們卻不難發現一個與此相反的事實，那就是旅行社人員與遊客對產品的同樣生疏。進行這樣的一種測評並不複雜，一個簡單的電話就能完成。測試僅僅是用「峽灣能看到什麼景色」或「行程中要去看的是哪個峽灣」幾個簡單問題，就可以難倒推出此條線路的幾家旅行社的幾乎所有的諮詢專線。很明顯，旅行社在試圖推廣精品線路的時候，僅僅是將精品意識停留在了表面。

旅行社在推廣與銷售方面的漏洞，與努力期待的「精品戰略」並不完全合拍。精品線路的構造，原本應當體現在產品製作、推廣、銷售、實施等與產品相關的各個環節當中。精品歐洲遊線路固然是好，然而如果因推廣、銷售環節存在較大疏漏，也未必不會由精品變成廢品。在市場經濟的環境當中，「酒好不怕巷子深」早已經是上一個世紀的童話。精品歐洲遊的好馬，還必須配有好鞍。馬鞍原本就是與中國人有親緣關係的蒙古人的一項偉大發明。今天看似簡單的馬鞍，曾輔助了蒙古人東征西討，抵達了歐亞大陸的大片地區。而出境遊線路產品中的精品離開了成功有效的推廣銷售這個馬鞍，究竟能夠跑出多遠，仍存在著較大的變數。

歐洲精品遊產品的推出引發的思考還有價格制定的問題。旅行社總愛用16800這樣的價格為招引，其實體現出來的是對如今消費越來越理性的人們的不熟悉。今天遊客當中的絕大多數人，才不會有誰願意去追求什麼「一路發」的彩頭呢，反而許多人會認定這樣的價格本身就一定會有詐。人們固然對低質低價全無好感，但對高質高價的提法，也未必甘願接受，即使是在「精品」的佑護之下也一定無法例外。

精品歐洲遊的出現，讓人們感到了一份喜悅；更多的精品線路的出現，則一定會讓出境遊市場充滿生機。但推出精品，應當不是噱頭。要確保精品的成功，還需要旅行社人再加努力才行。

空殼歐洲遊使出境遊走入歧途

出境旅遊市場中的熱銷產品歐洲遊在歐洲遊開放後不僅就露出了幾分悲涼。歐盟國家聯手對中國遊客的歐洲旅遊簽證政策的緊縮調整，使得正式開放不長時間的歐洲遊驟然降溫，人們著實感受到了類似深秋的寒意。

一直以來，歐洲遊因能為出境遊旅行社帶來較高的利潤，始終都是各家旅行社搶奪的制高點。但從市場的整體框架來看，歐洲遊的發展也一直處於不平靜也不順暢的螺旋狀態，並沒有一種產品品質體系會帶給歐洲遊以強有力的保證。在不成熟的市場競爭環境當中，歐洲遊也未能倖免於旅行社間的不公平的競爭。雖然歐洲遊開放時人們的美好期盼和熱烈歡呼的裊裊餘音尚沒有完全飄散，但從目前市場來看，歐洲遊產品不少卻已經發生了名與實的分裂。看一看市場中的歐洲遊價格，人們也不難觀察到歐洲遊已經明顯地又感染上了出境遊產品中慣有的低質低價病。如今的歐洲遊市場價格早已衝垮了市場專家們的早期預料，破了一萬元人民幣的堤防，又一路潰退下去。你打開北京、上海等地的報紙，看到七千多元遊覽德法荷比盧歐洲五國的線路廣告，並非是一件稀奇的事。

市場中許多產品的價格下降原本是一件極好的事情，但出境旅遊中的歐洲遊價格的驟然降低卻無法簡單進行這樣的評判。因為這種低價位的歐洲遊以及歐洲遊如此的降價速度，顯示的是一種不正常的市場狀態和無法保證的產品品質，因而它能為普通遊客帶來的，也一定不會是福。

依經濟學原理去尋找歐洲遊降價的原因，便不難發現旅行社歐洲遊產品降價的依據十分飄忽。沒有中歐之間航班的大量增加、航班過於稠密的原因，也不是歐洲宣佈了所有景點都不要錢、接待成本大幅下降，更不存在旅行社特別促銷、甘願賠本讓利的因素，歐洲遊價格的陡降，出現在正常的市場狀態之下，便顯得十分可疑。說穿了，與其他原因無涉，著實存在著的，只是諸家旅行社出於搶佔市場份額的私慾。

這樣的不管不顧的搶佔市場行為，其招數與前些年的廉價東南亞遊相比如出一轍，手法上照例採取的是偷工減料缺斤短兩，與遊客玩的仍然是背著抱著一般重的戲法。遊客如果報名參加了這樣的空殼歐洲遊，便能體驗到它與以往的留給遊客印象較好的傳統歐洲遊已經有了太多的不同。以法國為例，遊覽著名的羅浮宮改為只在羅浮宮樓前參觀；巴黎的標誌艾菲爾鐵塔也不再買票攀登；乘車趕到凡爾賽宮，也只是在門前留影；而塞納河的遊船，

也自然成了另外付費的選擇旅遊項目。此種狀態之下的歐洲遊，便只剩得了一張歐洲遊的空殼。原歐洲遊線路產品包含其中的各項實質遊覽享受，或被取消、或要在產品誘惑遊客成功之後的第二幕再行上演：連篇的自費專案，會讓參與其中無法脫身的遊客真切感知到連心的痛。

歐洲遊團費直觀報價的下跌，是為了引誘喜歡低價的遊客上套。而事實上，產品廣告中的公開價格總是與未經說明的價格成反比。伴隨著自費專案的比例和費用的見風上漲，巴黎需要現付的紅磨坊夜總會的門票也在不斷提價，領隊預收的小費也自說自話從每天的2歐元直漲到了6歐元。總之，明面的低價的損失早已經是在旅行社聲明的「不包含的費用」當中得到了消解。

歐洲遊的這種不光明、不健康做法，目前卻在不少旅行社中像病毒一樣傳播，並感染了原本已有的講品質、講文化的不少歐洲遊線路產品，使得歐洲遊的信譽度受到質疑，遊客對歐洲遊的人為不滿開始增加。

空殼歐洲遊的出現，將出境遊帶入到只顧短期效益的歧途，因而成為人們的關注點。劣質的歐洲遊，不光使中國的旅行社的名譽遭受損失，也會使歐洲的整體旅遊形象受到損害。因而，低品質的歐洲遊，在歐洲遊發令槍響之時，就是歐洲各國的旅遊局一致反對並加以抵禦的。

國內的有些旅行社全然不顧自己的信譽和遊客的感受，推出這類的低價低質歐洲遊，並非是獨立出現的一件小事。事實上，在歐洲遊的經辦過程當中，個別旅行社甚至還幹出了更令人意料不到的事情。英國旅遊局的一次談話當中，就非常明確的告知媒體，有個別旅行社在組織歐洲遊的過程中，涉嫌參與了組織非法偷渡。前不久國家旅遊局召開的出境旅遊會議，傳遞出來的對出境遊市場整頓的資訊，正是對當下的出境旅遊市場出現的種種問題的一個正面回應。

歐洲剛剛開放不久，許許多多中國普通百姓到歐洲旅遊的夢想尚未能實現，旅行社經過近一年的摸索，理應提供給市場以更加成熟、知名度更高的歐洲遊產品，而以旁門左道生發出來的低品質的歐洲遊，雖以低價誘人，也終會被遊客識破並唾棄。中國遊客在十多年的出境遊歷程當中，已經積累了許多經驗。透過媒體袒露出來的對低品質歐洲遊的的懷疑，就顯示了這樣的一種成熟。

歐洲遊需要玩概念還是重實質

歐洲遊的熱潮曾在中國的傳媒關注中已經持續了差不多整整一年，但在歐盟整體開放的資訊公佈、歐洲遊轉入正常銷售期之後，這種熱反倒是降低了許多。旅行社身居其中，更是對此感受深切。在經歷了從盲目樂觀到氣勢如虹再到市場平靜幾個階段之後，一些缺乏市場開拓能力的旅行社在市場倏然轉淡後開始產生這樣的疑惑：歐洲遊熱的春夢破碎是不是過早呈現了，怎麼才剛剛開放歐洲遊，就會出現組團難的問題呢？

　　歐洲遊原本就是考驗旅行社能量的試金石。在旅行社的諸項能量當中，產品策劃與創新的問題，是以智力比拚的形式顯現出來的。可喜的是，一些嶄新的有創意的歐洲遊線路產品，開始出現在一些旅行社的銷售廣告之中。近來京城的一家新生代的紙質媒體對北京的旅行社的歐洲遊線路產品以榜單形式進行的評比當中，也向我們展示了旅行社的部分有銳意創新精神的產品新作。但是，這份線路評獎，帶給我們欣慰的同時更帶出了一些疑惑。一些佈滿瑕疵的歐洲遊線路產品也能出現在獲獎名單中，就讓人十分生疑。譬如其中的「7國11日遊」、「6國8日遊」之類的僅憑直覺也能辨得出優劣的線路產品，最後竟然也能以「年度經典」的稱號當選，就實在是有些莫名其妙。因為對這樣的產品的理解，是不需要更多的專業知識多加推敲的，遊客憑樸素的想像就會得出結論：如果選擇這樣的歐洲遊產品，平均要急行軍般用1.3天到1.5天的速度去玩一個歐洲國家，旅程當中還會有什麼舒適可言呢？媒體給這樣的線路產品授獎，其實是對歐洲遊的健康發展是毫無益處可言的。對這樣的產品最適當的評價語，也許應該借用並改編多少年前的一段相聲中的詞：歐洲遊，怕是通州遊吧！

　　早在歐洲遊臨近開放時，許多業內專家就明確指出，以往的旅行社所推出的歐洲10國遊、歐洲8國遊線路產品，是市場需求與供給不正常時代的產物，弊端甚多。但在歐洲正式開放後，一些旅行社囿於自身的產品開發能力不足，仍將這類產品堂而皇之擺上櫃檯並作為主打。旅行社的充滿瑕疵的歐洲遊線路產品以一副周瑜打黃蓋、願打願挨的架式擺上攤並能銷售下去，其實是擊中了現實期中國眾多遊客的短肋，看到了中國遊客明辨是非的能力尚不算太高的客觀現實。但旅行社忽略了一點，就是遊客在經歷了這樣的急行軍歐洲遊之後，一定會有觀感發出來。電視、報紙、網路都曾對參加過急行軍歐洲遊的遊客進行過採訪，不同年齡段的人士的觀感和評價中，對這種行程的歐洲遊幾乎都是惡評如潮。在與遊客的長期周旋當中，旅行社最應該知道，遊客以消費者面目出現的時候，對線路的不滿，是不可能會有貪大求全

的心理作祟的自責，往往注定會遷怒於旅行社。旅行社面對遊客的指責，聲譽因此必會受損。

在上面提到的那項歐洲遊線路評選中，「最佳企劃」獎給的是一條囊括了奧地利、匈牙利、捷克三國、被冠以「波希米亞精華12日遊」的線路產品。僅僅看到這樣的一個線路產品名稱，就不僅讓人疑竇頓生、而且也很為線路策劃人的文化程度捏一把汗了。

不錯，波希米亞在歷史上曾經是中歐的一個內陸國家，曾被羅馬帝國和維也納的奧地利哈布斯堡王朝統治過，位於今天的捷克共和國境內。但是，線路策劃者完全忽略了這樣一個事實，即波希米亞在今天的歐洲人認同的概念當中，已經與其古時的地域概念毫不相干。從1843年邁克爾‧威廉巴爾夫的著名歌劇《波希米亞女郎》在倫敦首演開始，波希米亞一詞其實就已經變成是吉普賽的同義語了。在當時，「波希米亞人」泛指一切四處漂泊的流浪者。法國人亨利繆爾熱的《波希米亞人》一書（我國有華夏出版社的翻譯本出版），把波希米亞人與落魄藝術家進行了聯繫，對波希米亞人更有了這樣的詮釋：「他們是孤立又執著地堅守在生活邊緣的一群人，沒有固定的職業和收入來源，更談不上任何社會地位，終日過著……以麵包屑果腹的窮苦生活。」

出現「波希米亞精華遊」這樣的線路產品名稱，顯示了旅行社在策劃線路產品時的偏差，不是注重實質內容而是有了更多玩弄概念的痕跡。這其實反映出時下許多旅行社的通病：自身修養缺乏卻極度自信、一知半解而勇敢無畏。當然，旅行社的策劃人因為年輕、閱歷不足露出破綻倒也不足為奇，比較搞笑的是媒體組織的20多人的評審團意見。意見寫道：「單是『波希米亞』這個名稱的選定，就體現了設計者的策劃功力。」看罷，直讓人哭笑不得無言以對。

歐洲遊的開放，使得社會各界對旅行社的期待更上了一個臺階。然而，中國的旅行社在面對相對於國際遊客較為懶散、不肯知識預習的中國遊客時，自身的知識準備卻也極不充裕。譬如說，遊客想要參加歐洲遊的時候，向旅行社的諮詢小姐的一句問話：「賽普勒斯有什麼好玩的？」便會問窘一大批的旅行社諮詢人員。對歐洲的文化的瞭解、自然的瞭解，旅行社的專門從事歐洲遊的許多具體工作人員（當然也包括諸多的部門經理），在歐洲遊開放一年後，瞭解也只是三五句話的皮毛。想到北京的一家出境遊旅行社的

總經理，在對埃及考察時，說過的「一堆破石頭，有什麼好看的」的話，現實期的旅行社能否在歐洲遊開放後，將歐洲文化進行傳播，是直讓人捏一把汗的。有一點也許要提醒一些自得的旅行社，今天報名參加歐洲遊的遊客，幾乎都是長久以來對歐洲的欣羨著迷使然，是一種自覺自願的行為；至於是因為透過旅行社的鼓噪宣傳吸引、被併不專業的諮詢小姐說動心的而要求參團的人，實在是鳳毛麟角。

塞班島旅遊應該如何開拓

在經過了漫長的準備期後，2005年4月1日起，中國公民赴北馬里亞納群島聯邦的旅遊正式開啟。在北馬里亞納群島聯邦的塞班島、天寧島、羅塔島等16個島嶼之中，塞班島的名字最為響亮，具有相對最高的市場知名度，因而在招徠遊客方面，是一桿立得起來的旗子。

事實上，塞班島的名字對於中國的旅行社及遊客來說，並非像中美洲的多米尼克、蘇利南一般生僻。國內許多組織出境遊的旅行社對塞班旅遊的推廣，名裡暗裡已經進行了很多年。2004年年末東南亞海嘯發生後，一些旅行社匆忙拿出來的「海島遊」線路的替代產品，塞班旅遊就是遞補的首選。2005年春節時一些旅行社「塞班旅遊」的大旗一揮，沒費太多氣力，也招徠了回應風從的成百上千的遊客。雖然後來因出境遊政策方面的原因，部分團隊出行受阻，但塞班旅遊所具有的市場號召力，也由此得到了印證。

塞班島旅遊的正式開放，給了各家旅行社推廣塞班旅遊一個名正言順的機會。如何開發並推廣塞班旅遊，立刻成為擺在諸多出境遊旅行社面前的一道考題。但從現實中觀察到的景象則較為遺憾：多家旅行社推出的塞班遊線路產品如出一轍，均是一件舊有產品，是一件由臺灣人、香港人多年前拼貼製作、內地旅行社原裝進口的線路產品。在這樣的線路產品中，塞班的自然美色雖然得到了機械展示，而塞班遊今日之亮色，以及理應從中國內地遊客的視角進行的引導型取捨，我們卻無從窺見。事實上，在幾乎所有的旅行社的策劃和市場推廣當中，對塞班遊的定位和宣傳方式，都是僅僅將其作為眾多「海島遊」產品中的一項來向遊客推薦介紹的，推廣重心也僅僅是抓住了塞班遊的中檔價格——比印尼的峇里島、泰國的普吉島價格略高、但又比頂級的渡假目的地馬爾地夫、毛里求斯等稍低的特點進行切入的。

將塞班島列為「海島遊」產品系列，無疑是正確的。塞班作為美麗的海島，景色優美、空氣新鮮、陽光充足、舒適安全。欲享受高品味海島遊的遊

客，塞班的確是一處理想的去處。在西方人編寫的旅遊書當中，推薦介紹的海島旅遊的目的地，從來也不會忽略掉塞班。塞班遊的中檔價格也尤具特殊性，因受到了開發商的壟斷控制，期望塞班旅遊的價格會有大幅的下降也是不切實際的。

但是，如果我們僅僅是將塞班作為海島旅遊的一處目的地進行推廣，則不免會暴露出我們的旅遊目的地行銷策略上的軟肋，以及普遍存在的挖掘不深、對位不嚴、較為盲目的一些問題。

沒有誰會否認旅遊是一種與時尚密切關聯的事情，而旅遊線路產品，則理應在時尚當中造成引領潮流的作用。任何一個時代的旅遊產品，都應該與當時所處的時代環境貼近。旅行社最不應當的，是以不變應萬變的過氣產品，以「我自閒庭信步」的穩重，來應對紛繁變化的世界。塞班旅遊在2005年的推出，在線路產品的規劃與設計中，無論如何不應忽略的，應當是對當今國人的關注焦點以及國際大勢的充分考量。

2005年國際社會的一件大事，是慶祝世界反法西斯戰爭勝利60週年和抗日戰爭勝利60週年。斯時的「塞班旅遊」的線路產品，如果忽略了塞班島在世界反法西斯戰爭中的重要意義，而僅僅是以一個普通意義上的海島休閒旅遊進行包裝，那實在是一種不應有的損失，自然也會被人們譏笑為是一種弱智的市場行銷行為。

從現狀來看，雖然遊客可能會對塞班遊有更多的期待，但對塞班的瞭解，國人遊客還是知之不多。旅行社產品因為有引導市場取向的功效，因而在製作這樣的產品之前，旅行社人就必須較遊客先一步對塞班的旅遊資源進行全面的分析解剖。從而使塞班遊的產品，具有更加貼近現實的深遠意義。

60年前在塞班發生的槍炮轟鳴、嘶殺連天的戰爭場面，透過影像去看，仍然是歷歷在目。而對於許多中國遊客來說，那又的確是一種陌生的歷史迴響。

1944年，美國軍隊與日本侵略者之間，曾經在此進行過一場慘烈十分的正面戰爭。在這120萬平方公里的土地上，雙方鏖戰20多天，美軍投下了50萬枚炸彈，最終以美軍死亡16500人、日軍死亡41000人美軍獲勝的結果結束了那場戰鬥。戰爭的更讓人驚悚的還在於戰爭結束之前的一個場面：1944年7月9日，塞班島戰役的最後時刻，在美軍的進逼之下，4000多日軍

將領及主要由婦女兒童組成的平民百姓，走投無路，被趕上了島的盡頭北瑪律比角的懸崖之上。面對美軍高音喇叭的勸降，他們置若罔聞，甚至根本不回頭看一眼那些美國人。一批又一批的日本人扶老攜幼，從800英呎高的垂直絕壁縱深跳入大海。許多奄奄一息的母親和少女，在地上艱難的匍匐挪動身軀掙扎著爬到崖邊，然後翻身滾下深淵。孩子多的母親先將孩子一個個扔下大海，自己緊隨其後縱身跳下；孩子少的母親則抱著自己的孩子跳下懸崖。當時的一位美國隨軍紀者，用幾百英呎長的膠片，拍攝下了這個慘絕人寰的場面，留給了人們那場世界反法西斯戰爭中震撼人心的一項記錄。

塞班得其幸，那場戰爭的許多場面都已經記載下來、鑄成了今天可以供遊人憑弔的戰爭的遺蹟紀念。日軍的堡壘、美軍的戰車，水下的飛機殘骸，包括那座自殺崖，甚至還有天寧島上運送了轟炸日本廣島、長崎的「小男孩」和「寶貝」兩顆原子彈的飛機跑道，都以原真性保留了下來。今入到塞班的遊人，如果能在海島休閒之外，也參觀遊覽這樣一些景點，塞班之行的意義自然會迥然不同。

面對適逢世界反法西斯戰爭勝利和抗日戰爭勝利60週年的塞班島的旅遊開放，旅行社商家理應具有不同於以往的產品思路。如果我們能將新的塞班遊的線路產品注入進難得的戰爭史實遺蹟因數，不僅會使塞班遊與現實更加貼切，也一定會讓塞班島旅遊的特色在一堆「海島遊」產品中顯露出來。有了深刻內涵的塞班遊，在市場中自然會具有較強的生命力，何嘗不會暢銷、吸引人們的眼球呢？

出境旅遊的線路產品的開發製作，其實包含有多種學問。文化的、歷史的、友好交往的等等許多因數，都可以被用來放在產品中，使其增色。看見海島就是休閒遊、看到教堂就是文化遊、看到原野就是自然遊的旅遊線路產品，是出境遊市場中刀耕火種時代的貧瘠做法。缺少智慧運用和獨特創意的出境遊產品，倒還不如奉獻給遊客以完整的璞玉渾金，以留給人們遐想。雜刀碎切不僅是不負責任，也終竟會是糟踐了材料。從這個意義上來講，一些旅行社推出的「塞班島自助遊」，倒是更讓人感到適意。在對塞班等歷史瞭解不多的情況下，這樣的「揚長避短」的做法，倒也算得上是一種高明，也同樣可以被市場接受。

寮國遊需要怎樣思考怎樣打造

寮國旅遊正式開放的消息在出境遊市場中的傳播，完全比不得歐洲遊開

放時的訊息帶來的震動，即使是比較一同開放的南美洲遊，寮國遊受到的關注程度也遠低得多。到寮國的旅遊線路產品是否會像先前開放的汶萊、斯里蘭卡等小國一樣，在出境遊市場上杳無蹤跡尚不得而知，但與寮國遊開放相對應的市場過度平靜景象，卻分明突顯了出境遊業界中的許多人市場意識的淡薄和對寮國旅遊資源的陌生。

　　許多旅行社沒有打算去碰寮國遊，僅僅是因為寮國國家經濟欠發達。以這樣的一種認識來認識寮國，其實不免顯得有些短視。在當今的世界經濟排名當中，寮國固然屬於窮國範疇，但這並不等於說作為旅遊目的地寮國的旅遊價值就一定會低。事實上，當今世界上人類期待透過旅遊所要達到的最高境界，譬如領略大自然的美麗、接觸豐富多彩的異國文化、探尋人類真善美的本源等等，人們在對亞洲內陸的這個小國的尋訪當中，盡可以得到充分的體驗和實現。

　　一些旅行社對寮國遊的過度冷落，部分原因也還是源於對寮國的陌生。若進行一個簡單測試便不難發現，許多出境遊業內人士知道的寮國的城市名稱，不會超過兩個。雖然說中國與寮國間的友好交往十分頻繁，各種寮國的消息也不斷出現在中國的媒體報刊當中，人們似乎對寮國好像已經較為熟悉。但是，如果想要進行寮國遊的商業運作，創辦以寮國為目的地的旅遊，那就少不了要對寮國重新進行系統的認知，認真對寮國的重要旅遊特徵進行客觀審視。

　　在一個動盪的世界裡，旅遊的安全已經成為了旅遊者不得不考慮、而且是要放到首先考慮的事情。而安全因素之於寮國，卻可以說遠比其他西方發達國家富含量更高。寮國民族生來祥和安逸、純樸自然，社會鮮有犯罪現象出現。世界上一些著名的自助遊指南圖書，都對寮國的安全讚賞有加。中國遊客近年來在許多國家成為盜賊重點光顧的對象，卻幾乎沒有聽說有中國遊客在寮國被偷被搶。對寮國的安全體驗，只有在親臨寮國才會感覺地更加真切：萬象總理府前每有國賓來訪，寮國要舉行迎賓儀式時，普通百姓也只需相隔百米就能自由觀看，而不會受到員警的清場逐趕。

　　尋訪大自然是生活在今天社會中的人們一項崇高的追求，而寮國之行則不難滿足人們對大自然的尋訪希冀。寮國經濟雖然落後，但自然環境的保持卻十分完好。因沒有受到過多的現代工業的襲擾，在寮國行車，綠色莽原中經常可以看到一群群野象出沒。那種的一種適意感覺，在世界上多數地方完

全無法實現。

　　寮國最著名的旅遊城市龍坡邦就處在自然的群山環抱之中。1995年進入世界遺產名錄的龍坡邦城，是一處世界上真正的世外桃源。那裡的建築物古樸別緻、民風淳厚自然，社會安定和睦是其最大的特點。全城當中，雖然沒有一家吵人的卡拉OK，而西方人喜歡的咖啡館卻有不少，這反映出眾多的西方遊客對這座小城的偏愛程度。從世界遺產委員會對龍坡邦的評價中，我們也不難看到這座小城的突出特點：「龍坡邦古城反映了19至20世紀歐洲殖民者建造的傳統建築與城市結構相融合的風格。它獨特的景區保存十分完美，表現了兩種截然不同的文化傳統的融合。」北京的遊客如果到了龍坡邦，在遊覽龍坡邦王宮時，當會感到更加親切。王宮陳列的禮品當中，竟然還能看到一面上世紀50年代寮國國王到訪北京時北京各界群眾贈送給他的錦旗。

　　「原汁原味」的環境和原真性傳統文化，造就了寮國旅遊的眾多看點，不僅包括世外桃源的龍坡邦，還有被旅行者譽為「天堂城市」的萬榮，以及有「小吳哥」美譽2001年進入世界遺產名錄當中的「瓦普廟及相關傳統民居地的占巴塞文化景觀」等地。2004年世界遊客28%的增長率，說明了寮國旅遊所蘊含的巨大魅力。寮國的眾多旅遊資源，完全可以為旅遊業者籌畫寮國休閒遊、自然遊、文化遊提供多種多樣的素材。即使是開展「神祕之旅」，寮國也因不缺少可以與英國的巨石陣相媲美的人類難解之謎而可以嘗試。在寮國北部豐沙灣平原的淒涼的山野間，有600多個巨大的石缸散落其間。它們是由什麼人、什麼時候建造的？目的是什麼？神祕的「石缸之謎」作為人類的神祕現象之一存世，至今仍然是無人破解。

　　中國遊客到寮國旅遊還有外國人無法體驗到的諸多好處，那就是寮國人對中國人的特殊友好感情。中老之間的友好交往的歷史和傳統友誼，會使得中國的遊客多多受益。不用回溯太遠的歷史，前些年中國的青年志願者曾活躍在寮國鄉間為寮國百姓提供諸項服務，目前中國的工程隊正在無償為寮國修建昆明到曼谷高速公路中的寮國路段。寮國首都萬象城中，中國無償援建的勞動人民文化宮，至今仍是這座城市當中最好的一座公共建築。

　　與出境遊旅行社對寮國的冷落相反，近年來中國的散客遊客對寮國的興趣卻十分濃厚。一位網友發出的「推薦寮國旅遊體驗十件樂事」的帖子，列出了諸如「在萬象的湄公河邊或萬榮的南松河邊看日落」、「在熱帶的氣溫

之下享受寮國傳統的草藥桑拿與按摩」、「至少在寮國人家的竹樓住上一天」、「與寮國人一起喝寮國的威士忌『老老』」等等有特色的旅遊專案推薦，也許都會對我們有所啟迪。

寮國作為一個世界上難得的安全之地，以及獨特的自然及文化，均能形成為吸引國際遊客的動因。寮國遊開放之時，旅行社如果不能從新的出境遊目的地寮國身上找到吸引遊客的表徵，輕率的將寮國遊進行放棄，則必定不是一個高明之舉。在市場經濟之下，一些總願意身子擠在低價的怪圈當中而口上又在不斷抱怨生意難做的旅行社，是不會贏得遊客的同情的。把寮國遊做得精彩些，對寮國遊說一聲「撒拜迪」（寮國語你好），應是旅行社的一條光明出路，也是遊客對旅行社的殷殷期待。

一個印度旅遊團的四分解析

一、遊客

如同埃及旅遊開放後引來的中國遊客的熱情一樣，印度旅遊的開放，也是在中國遊客中引起了一個不大不小的震盪。許許多多的中國遊客懷著一種對古代文明的崇敬心理，準備要去印度這個文明古國走一走、看一看。但是，現實卻是印度作為中國公民的出境遊目的地開放後的幾年時間裡，中國遊客真正踏上印度土地的並不多。是中國遊客對印度不感興趣嗎？一些旅行社在為組團業績欠佳的印度旅遊尋求開脫理由時，多半會不假思索歸咎於遊客。然而這樣的結論因為實在牽強，故不足為信。

在一項對中國遊客的調查中，顯示有多一半的遊客出行的目的會鎖定在與文化的關聯上。因而，文明古國、悠久歷史的目的地，在中國遊客的出行計畫中，總是被排列在重要的位置。尤其是在一些知識遊客、中老年遊客中，這樣的傾向會顯得更加突出。其實，這也與世界上旅遊發達國家遊客的價值取向完全一致，文化旅遊在國際旅遊中從來就有著不可撼動的主導地位。印度旅遊恰恰沾了這樣的一個光，雖然其旅遊的基礎條件較差、對中國遊客開放的年代較新馬泰為晚。

對一個業已成行的印度遊團進行跟蹤調查，可以讓我們對這樣的結論的得出感到踏實。從這個旅遊團擇選出兩對老年夫婦進行細緻的分析，可以造成管中窺豹的作用，瞭解到參加印度遊遊客的普遍性及典型性。退休的北京某部隊的研究員李先生和他的醫生妻子，新馬泰自然不在話下，曾遠到過埃

及、俄羅斯旅遊；從秦皇島趕到北京參團的么先生夫婦，一對早年間的老牌大學畢業生，對以色列、尼泊爾旅遊感觸頗深，去過南非尚覺得不過癮，一直還存有到肯亞去看動物大遷徙的夢想。這兩對遊客都是旅行團的常客，從他們的行頭也可以看出他們對參團旅遊的具體環節十分熟稔，拿起照相機、攝影機的一招一式，透出一種練達和沉穩。這些遊客對到印度旅遊都已經進行了相當的準備，對印度均有了相當程度的瞭解，旅途中對印度的景點講解願意聽、也願意參與旅遊車行進中遊客間的「印度文化研討會」。

今天的中國遠赴印度的遊客，以李先生和么先生兩對夫婦為代表，在光臨印度的經典景點時，遠不會再懷有唐玄奘當年「西天取經」的衝動，心情的平實使得這種旅遊更加接近於史實的印證與社會的考察。這樣的遊客把印度遊，是一直放在既定的旅遊計畫當中，因而行旅輾轉多日，情緒始終都會非常飽滿。如果以此把參加印度遊的遊客進行一個形式上的歸納，那麼，這樣的幾個特點，應該說是參加印度遊的遊客的一種共性：

有充分的出國旅遊經驗......

有較好的經濟基礎......

有對印度文明的初步瞭解......

參加印度遊的遊客，可以說，都是古代文明線路、文化旅遊線路的不折不扣的擁護者。旅行社的客戶服務當中，如能重視這樣的遊客，施以小恩小惠的特殊關照，將其攬入常客的範疇，是斷不會有「肉包子打狗」結果的。

由一個印度團推開來去，可以料想到印度旅遊的客源並非缺少。但為什麼旅行社總也在「捉迷藏」遊戲中尋找不到呢？旅行社的經營者們的市場觀念問題其實是為自身設置了一個屏障。旅行社是否思索過，對於吸引這類喜歡古代文明的文化遊客，旅行社應該在推銷方式上有一些更加到位的新的舉措。平日刊登在報紙上邊邊角角的豆腐塊廣告，究竟會有多大的成效？由於想去印度的遊客，與普通的泰國團、韓國團遊客不盡相同，所以旅行社如果完全採用駕輕就熟的東南亞線路產品的推銷方式，一定會感到有「眾裡尋他千百度」的徬徨。不過，靜下心來，另外的一項事實也許可以讓旅行社感到寬慰：前來旅行社諮詢參加印度遊的遊客雖少，但成行的可能卻極大。假如說前來諮詢東南亞旅遊的遊客，實際出行的可能有百分之五十的話，凡是到旅行社櫃檯諮詢印度旅遊線路的遊客，其確定出行的可能幾乎就是百分之一

百。

　但也許還應該告誡旅行社遠不應該盲目樂觀，因為透過遊客傳達出來的並非都是溢美之詞。與參加印度遊的成熟遊客攀談，透出的資訊也許會讓中國的一些旅行社感到慌亂，遊客眾口一詞的期待，都是特別盼望外國旅行社能早一天進入中國市場、經營中國公民出境遊的業務。其實不必再去多問，遊客的樸素的認識和看法，正是來源於他們對中國的旅行社組織的出境遊的一次次的不滿意的親身體驗。

　二、領隊

　相比遊客對印度文明的崇敬及瞭解，一些旅行社不加挑選派出的領隊應該感到汗顏。原本在出境遊中遊客常常反映的領隊的低素質，在印度的線路上，問題會表現得更加突出。毋庸諱言這樣的一個事實，就是如今的遊客對旅行社領隊的不滿意程度呈現出越來越高的趨勢。多數遊客的素質在不斷的出國旅遊的修煉中日益提高，而原本相對遊客水準就不高的領隊，在帶領印度遊這樣的以文化元素包裹的團隊時，更會相形見絀。能夠自費參加印度遊線路的遊客，幾乎是無一例外，都是對印度文化感興趣並有了一些瞭解、並且願意對印度進入更深瞭解的人。因而，選派好的領隊來帶領印度旅遊團非常重要，否則，領隊遭到遊客鄙夷及白眼，是避免不了的。

　在目前為數不少的旅行社當中，領隊派出仍舊主要考慮的是「人情因素」，而沒有將領隊工作當成是旅行社接待工作中品質保證的一個重要環節，因而派出的領隊，對旅行社的聲望及品質很難造成好的影響。相當一部分的領隊，糊裡糊塗帶團，對業務的把握也是捉襟見肘。

　出境遊領隊的教養和知識才能一直是一個問題。領隊的基本要求中，這樣的三方面的知識是應當具備的：一是語言能力，二是文化知識，三是旅行常識。以領隊所要擔負工作、所要經歷的工作環境來看，這樣的要求並不算高。

　單就文化知識而言，對一個印度遊的合格領隊，開出一個起碼的知識功能表，必然也要比帶團到以休閒旅遊為主的泰國普吉島、馬爾地夫，以及以購物為主的香港的旅遊團多出許多。因為組織印度遊團並派出領隊，不僅代表著旅行社對經營印度旅遊的信心，也是在尋求契合遊客對充滿神祕色彩的印度之旅的滿心期待。

由於印度的博大深廣，中國以「儒教治國，佛教治心」的歷朝歷代的政教主張的積澱，與同為文明古國的埃及、巴比倫相比，印度更為中國普通的平民百姓所熟悉。因而，作為一名合格的印度遊領隊，除了需要對印度之行的景點概況熟悉之外，行前的功課在下列問題上也不能忽略：一是中印交流的歷史流脈，從唐朝的玄奘大師的《大唐西域記》，到2003年印度總理瓦傑帕伊的訪華，中印之間的源遠流長的交往脈絡需要知道。當然，也無需避諱1962年發生在中印之間的那場戰爭；二是中國人熟悉的一些印度名人，如提出「非暴力」主張的聖雄甘地、印度偉大詩人泰戈爾、尼赫魯以及那個時代的中印蜜月關係、同樣遭到暗殺厄運的英迪拉甘地和拉吉夫甘地等等；三是印度的主要宗教概況，如印度教、耆那教、錫克教以及中國人所熟悉的佛教的基本教義和發展的大致狀況。

如果領隊還有興趣和時間，還可以對印度的幾番遭到外族入侵的歷史，印度人的習俗等等多加瞭解。譬如說，探討一下印度總理2003年對中國的訪問，為什麼會第一站選擇洛陽而不是其他城市，為什麼佛教的勢力在印度之外會發揚光大等等引發思考的問題。領隊對印度的知識掌握的越多，自身的底氣就會越足。

在導遊講解與遊客期望值存在差異的情況下怎麼辦？換導遊固然是一個辦法，但最好的補臺的方式，就是領隊走到前臺。遊客對來自另一個國家的在不同語言環境生長起來的當地導遊總會有一定的寬容，因而在導遊因語言表達、知識貧乏等原因令遊客不快的時候，領隊的適時步入就顯得十分重要。他（她）不僅會讓遊客會對領隊產生親近心理，在大小事情中配合領隊的工作，也會讓遊客對自己確定選擇的旅行社充滿信心。

面對藏龍臥虎的遊客，領隊匆忙間所瞭解的印度的皮毛知識，很可能是遠遠不足。一個討巧的辦法，就是要以謙虛的態度主動向遊客討教。遊客對領隊的虛心求教，多半會樂於告知。實際旅程中最可怕也最讓人瞧不起的，就是那種知識白丁又兼犯混，像某團的一位票友領隊，非但不以無知為羞，反倒以「我們那邊投訴多了，隨便投訴」回應遊客的不滿，結果不光是把遊客的心緒攪亂，使得旅行社的威望嚴重受損，也暴露了其人品及職業道德的明顯缺陷。

三、產品

各家旅行社擺放在櫃檯上的印度遊線路產品，其實是擺到遊客面前的一

份旅行社的印度知識的答卷，選定的遊客無疑一定會在行前及行後會分別給這樣的答卷做出初步印象的和實際體驗的不同分數的判定。印度線路產品可以說是對一家旅行社有否成熟的市場觀念、精確的市場算度和人本化的線路編排技巧的明確考驗。

業已成行的印度遊團隊在對旅行社的印度遊線路產品進行了真實體驗後，作為成熟的國際旅遊者，所投訴的旅行社對印度情況不熟悉、線路安排不合理、沒能考慮到遊客特殊性等種種問題，可以說完全能夠切中要害。

對照一些旅行社粗疏的印度遊行程，遊客在印度遊的實踐中真切感覺到了經銷印度遊的旅行社的業務稚拙。由於一些經銷印度遊的旅行社的慳吝，缺少線路產品製作前的必要的有效的實地考察，閉門家中生產出來的線路產品，很明顯存在著編排草率生疏、估算不足的弊處，在執行過程中捉襟見肘則是必然。從其線路產品中對印度的實際路況的估計，就可以體味到這樣的偏差。印度地圖上標明「NATIONAL HIGHWAY」的道路，如果按照常規把它當譯成「國家高速公路」並按照想像中的高速公路去理解，那就大錯特錯了。因為這樣的「高速公路」，200多公里的路程耗去5個小時車程可是一點都不稀奇。

一些旅行社涉及印度遊的線路產品，首先考慮的新線路的高額利潤空間，而對線路是否合理、安排是否妥帖卻明顯考慮不周。如遊客由北京坐了一夜的飛機清晨到了德里，因為氣候的差異和旅途的疲勞，理應先進駐酒店小憩再進行遊覽，但旅行社卻多會置之不理。其他像旅行社壓低等級安排的印度境內的火車，減少景點參觀時間多安排購物等等，對有成熟出國旅遊經驗的遊客來說實際上形成了一種忍耐力的極限測試，因此遊客與旅行社發生糾紛，實在成了正常。

市場中所銷售的印度遊線路產品，多因缺少契合國人心緒的認真思考以及缺少對產品細緻精確的研究，而顯露出幾分浮躁。譬如說，一些旅行社所推的印度的金三角地區（德里、阿格拉、齋普爾）的旅遊線路，原本是一條十分成熟的常規旅遊線，歐美遊客對印度旅遊局著力推廣的這條線路滿意度極高。但是，對於來自另一個文明古國的中國遊客，這樣的精彩線路卻會讓他們讚歎之餘約略還會感到有幾分失落。原因在於金三角線路的景點幾乎全部是伊斯蘭教文化的遺存，中國遊客所熟悉的佛教的東西全無展示，因而無法啟動中國遊客的心靈呼應。其實作為旅行社的市場思考也應當明白，僅僅

是金三角的印度遊線路，並非是絕大多數也許今生只能去一次印度的中國遊客的最佳選擇。最簡單的印度遊線路中，也應該包含有世界遺產之城瓦拉納西和「初轉法輪」的佛教聖地鹿野苑，只有這樣，才算是對了中國遊客的脾胃。

印度旅遊的特殊性，確定了其不能比照以新馬泰的零團費操作。如果任由以新馬泰起家的旅行社按照低質低價團的方式對印度遊延展操作，不僅注定會失敗，也是對印度的雄厚的旅遊資源的一種糟蹋。印度遊的線路產品的定位，不應該是放在滿足一部分「到此一遊」心理遊客的初等需求，而漠視對滿懷探尋古代文明、追求知識提高的遊客的深層需求。同時，經營文明古國的印度旅遊，應當在市場甫啟動的時候就能確立明確的市場謀略，從長遠的角度來做思量。誠如外國遊客來中國旅遊不可能一次走完全部的精彩城市、精彩景點一樣，中國的旅行社設計製作的印度旅遊線路，也應該以至少兩條線路引導遊客。譬如說，以金三角加西部及中部的瓦拉納西、卡傑拉霍組成的線路，主題可以是對印度不同的宗教文化接觸、遊覽印度最著名的經典建築為題，而以孟買、果亞邦、阿旃陀、埃洛拉為旅遊蹤跡的線路，則可以設定在印度的獨特的電影文化、洞窟文化和殖民文化方面進行修飾點染。

四、導遊

印度的中文導遊的嚴重匱乏，也影響到中國的旅行社的組團積極性和遊客對印度旅遊的滿意度。對此問題，是否已經引起印度方面的高度重視無從知曉。同樣的彎路在尼泊爾、埃及、土耳其開放後都曾經遇到過。土耳其的一些接待社，在應對中國遊客的大舉光臨時，選擇了一些中國新疆的新移民作導遊。結果是「土耳其籍的新疆導遊」在土耳其伊斯坦堡的藍色清真寺前的講解，知識的準確談不到，僅只是增加了幾分滑稽。

在泰姬陵、紅堡、瓦拉納西聽了幾位印度的導遊的中文介紹，不免心底生疑。許多印度的導遊，像是承繼了印度先人慣有的對歷史年代認識模糊的特點，模糊的講解中透露出來的資訊，是他們並沒有經過認真的印度歷史的準確的專業課程訓練。關於印度的國家知識，也只是導遊本人作為一個普通的印度百姓對國家概念的初步理解，因而不僅僅是不準確、揣誤之處也不可避免，而這樣就已經與透過介紹印度的書籍瞭解到印度歷史的中國遊客所獲取的資料有了很大的差異。因而對印度的導遊的歷史講解，遊客只能姑且聽之不能較真，而如若需要準確，還必須手中有一本印度歷史的教科書。比如

英國人所寫的《印度史》，就被公認為較好的讀解印度的啟蒙教材。

　　一些印度導遊所掌握的中文，也僅僅侷限在能講簡單的漢語的範圍。部分的印度導遊，對中國遊客的照料，更多地放在了滿足他們的購物興趣中，而不是遊客對印度文明的探求上。因為不知道中國對印度佛教、印度教的一些名詞的準確翻譯，常常會是印度導遊在自說自話，而中國遊客卻懵懵懂懂。試想，如果導遊講解中的印地語名詞中連中國遊客熟悉的地名「鹿野苑」、印度教大神「梵天」、「毗濕奴」「濕婆神」都無法對應，全要遊客去試猜對位，多數遊客一定會遊興大減。

　　用「一個會講簡單中國話的普通印度人」帶領一個中國的有備而來的印度遊團，遇到的問題遠不止景點講解不清爽這點地方。印度歷史的年代、甚而至於印度當今的政府政策、國家政體等等許多問題，都是中國遊客感興趣、願意提問的地方，但這些問題對一個普通的印度國民百姓來說，也許仍會是一項難題。遊客難獲得滿意答覆，除卻抱怨，看來只有哂笑了。

　　印度的中文導遊的問題相信在不久的將來會得到改觀。隨著中國遊客的不斷抵達，相信原有的印度中文導遊的中文水準也會得到迅速提高。印度旅遊呈現出來的「可持續發展」的態勢，應該會讓旅行業者或者普通遊客，都會充滿信心。

　　印尼遊的產品切入點

　　2004年伊始，遙遠的太平洋中的「千島之國」印尼在中印兩家航空公司的聯合作用下再度進入人們的視野。1月10日，中國國際航空公司（AIR CHINA）將停飛了5年的印尼航線復航；1月19日，印尼嘉魯達航空公司（GARUDA）也重新開啟了北京至印尼的航班。直航的便利，使得無論是遊客還是旅行社，都對印尼旅遊，開始投入了新的關注。

　　印尼是2002年進入中國的出境遊目的地國家行列的，但印尼旅遊的發展卻實在是有些時乖命蹇的味道，近兩年發生的太多的與印尼相關的各類事件，使得印尼旅遊在中國的推廣中，尚像一個出境遊的襁褓，影響遠遠比不上其周邊其他國家。

　　印尼旅遊創辦之初，無論是旅行業者還是遊客，都看好了印尼原本具有的比東南亞其他國家更多的優勢：老一代中國領導人與印尼領導人的交往、家喻戶曉的印尼歌曲、千島之國的特殊文化與秀麗風光等等。多項利好因素

也曾讓印尼的旅遊局的官員們沾沾自喜，因而對中國市場有了較大的期待。但是，原本預計的這些注定會對中國遊客具有的吸引力，所應造成的引信作用，卻在一種「人算不如天算」的客觀情勢下黯然失色。外在環境的安全因素，不曾想卻成了影響印尼旅遊的最大的反作用力，使得印尼旅遊的推廣一直是艱難崎嶇、坎坷不斷。先是有峇里島的爆炸，炸跑了全世界的遊客；偶得恢復，立刻又有了雅加達萬豪酒店的爆炸，逼迫待發的旅遊團隊匆匆取消。類似的連綿的恐怖事件，讓印尼旅遊出師未捷，始終是喘息徘徊在認知度較低的市場低谷中。

因為有了這樣那樣的恐怖事件的發生，到印尼旅遊，安全問題就成了許多遊客選擇這條線路時的附著要件。國內的一些媒體在對印尼社會現狀的報導中，往往轉引自西方媒體的報導和觀點居多，給中國遊客帶來的印尼印象，始終脫離不開的似乎也總是安全問題。

誇大其詞的過分描寫，往往會給市場的選擇帶來誤導。對印尼實地多作瞭解，就不難發現媒體報導的角度並非是客觀公正的。印尼雖然是今日世界伊斯蘭人口最多的國家，但進入這個國家的遊客就可發現，這裡並不是像美國及西方盟友描繪的一樣可怕。傳統的伊斯蘭式的微笑，在印尼處處可見。安全問題，也許是在爆炸發生後不久就到峇里島遊覽的一幫德國人說得更為準確到位：「美國人不來了，當然就安全了！」

隨著北京飛往印尼的直航航班的開通和近年來印尼動盪局勢的好轉，使得我們對印尼旅遊的思考又有了一些理由。旅遊業者原本應該探討的印尼旅遊線路產品及市場推廣問題，雖然看來有了一些滯後，但仍然是十分需要。

旅行社常規印尼遊線路產品管窺

印尼線路多年來市場銷售不暢，除去交通因素外，也同樣存在著旅行社的線路編排不合理、產品設計不適當的問題。

國內旅行社所銷售的印尼遊線路產品，無論是北京、上海還是廣州，均是大同小異。原因是一家旅行社的線路做好，大家都拿來用。這樣的結果，方便了旅行社的拼團操作，但卻苦了遊客的個性選擇，旅行社的經營智慧也全然無法得到體現。在這樣的常規的印尼遊線路中，當然有印尼精彩景點的體現，但多年未加更新的霉味，也不免會隱約散出。經銷多年，所應當傳遞給遊客的資訊，似乎是印尼的線路看點不是很多，精彩之處不過爾爾。

其實，對於印尼這樣擁有1萬3千多個島嶼的國家來說，目前的中國旅遊團隊所及，也僅僅是在其中的兩個島嶼。一個是印尼歷史負載大、名氣也大的爪哇島，另一個是偎依在爪哇島西邊的小小的峇里島。印尼國土中的其他的一些特色島嶼，如蘇門答臘、加里曼丹、蘇拉威西、新幾內亞等地，尚沒有被中國旅行社染指。印尼做為具有兩億多人口的大國，不同種族、不同宗教營造的不同文化，使其旅遊資源的豐富性毋庸置疑。許多形態的旅遊，包括原始森林旅遊、原生態島民生活考察遊等等，可資利用的因素其實是足可以讓中國的旅行社及遊客饕餮到肚歪。

國內的各家旅行社的常規印尼遊行程，一般為一週時間，包含雅加達、日惹、峇里幾個地方。上架銷售的印尼線路產品多有粗疏缺少精緻之感，常規觀光內容往往是強化了匆匆旅遊蜻蜓點水的感覺，弱化了旅遊者對知識探尋的需求，尚有一些可探討之處。

雅加達（JAKARTA）：印尼的首都雅加達，是一座稱得上是現代化、但不能算很有個性的城市。四通八達的道路、商氣十足的建築、漂亮的交流道以及嚴重的塞車現象（平均每5人擁有一輛車），一樣都不少。與其他有被殖民歷史的國家一樣，市中心立有民族獨立紀念碑，以標誌民族的精神。旅行社的線路中，市區遊覽一定會到這裡停留。

除市區遊覽外，旅行社的線路中通常包括的就是雅加達東南面的縮影公園。

這座名為「美麗的印尼」的縮影公園，其創意的妙處在於它不是按一定比例縮小的小人國，而是原物真實比例的再現。在150公頃的範圍內，將全印尼各地方各民族的特色建築及民情民風集中起來展示。可以說，這裡是瞭解印尼國家概貌的一處好去處。

但是，這座建於30年前、年久失修的公園，作為30年不變的一處旅遊景點，安排在今天的中國遊客的行程當中，就顯得並非十分確當了。今天的中國遊客，對人造景觀的「審美疲勞」已經逐漸顯現。因而，與其在人造景觀耽擱寶貴的旅遊時間，莫不如到印尼的國家博物館去看印尼的真正文物顯示的歷史。事實上，西方遊客在雅加達的遊覽，也絕少有去縮影公園的，但印尼的博物館卻從未在行程中放棄過。像中央博物館（MUSEUM PUSAT）、雅加達歷史博物館（MUSEUM SEJARAH JAKARTA）等等，遊

客置身其間，一定可以深入瞭解並矯正關於印尼的許多知識。

日惹（YOGJAKARTA）：日惹是爪哇島中部的一座古城。即使是最簡短的印尼旅遊，也不該忽略這座城市。因為在世界遺產的名錄中，印尼諾大的國土上只有為數不多的7項，而其中最著名的兩項，就在日惹這座城市。

「婆羅浮屠」和「普蘭巴南」兩項世界遺產正是日惹的觀光精華。

婆羅浮屠意為「丘陵上的佛塔」。石質的佛塔方方正正，層級分明。依佛學的解釋，從塔基到塔頂依次代表「慾界」、「色界」和「無慾界」；普蘭巴南是一組印度神廟，恢宏大氣。遠看，在綠草與亂石當中，每一座廟都高高尖尖地矗立著，嶙峋而奇特。近品，複雜的建築構造和不見後來者的雕刻藝術水準，叫人久視不厭。主塔當中供奉有濕婆天神及天神妻、子的全身石雕像，高大且安祥。

國內旅行社的日惹旅遊，通常是安排一天的時間。但是，草草遊覽的婆羅浮屠和普蘭巴南，往往並不會給遊客留下太深的印象。通常西方遊客到此，在白天的遊覽過後，不能忽略的還會一定會有晚間的一項內容。晚上，在普蘭巴南的一臺大型的實景演出，會將遊客的興致再加提升。這臺被當地街頭廣告中稱之為「最好的芭蕾」的名為《羅摩衍那》的民族芭蕾舞劇，演出時以普蘭巴南的印度廟黑黝黝的影子為舞臺天幕顯得神祕無比。由兩百多名盛裝的演員參與的這臺高水準出演，能夠為遊人帶來的美妙感覺，完全可以想見。但十分遺憾的是，國內的旅行社目前尚沒有誰會為遊客會有這樣的安排。

峇里島(BALI)：峇里島作為世人所稱的「人間最後的天堂」，一直受到遊客的歡迎，因而始終在印尼的線路行程之中不可或缺。峇里島的名氣之響亮，其實幾乎就不必多加宣傳，西方人一直就有「只知峇里，不知印尼」的說法。京打馬尼火山、海神廟、聖泉廟、烏布的繪畫村、木雕村、以及庫達海灘、毗濕奴公園等等，旅行社的行程會將峇里島通常是兩三天的停留安排的滿滿噹噹。

遊程飽滿固然不錯，但過於緊湊卻往往未必會討到遊客的心歡。到了以渡假休閒聞名的峇里島，遊客勾起的「海邊玩水」的遐想無法滿足，倒會使旅行社真有些「功虧一簣」的遺憾。莫不如旅行社的安排中給遊客一天的自由活動，效果也許反倒會好。

文化因素，應該是印尼旅遊吸引遊客的最重要之處

旅行社常規的印尼遊線路中，往往侷限於將主要的幾個城市的景點進行走馬看花的羅列，而對景點的文化含義挖掘很不到位，缺少對印尼文化的根基脈絡的細緻分析和有效串聯。沒有把印尼的文化因素，重點放入到吸引遊客的著力點中來，是諸多旅行社印尼線路暴露出來的一種通病。

這多少有些「買櫝還珠」的味道。要知道正是文化的因素，才是恰恰能夠吸引各國遊客到印尼旅遊的主要構件。拿峇里島與普吉島相比，海邊曬太陽大同小異，但到峇里島的國際遊客遠比普吉島為多，靠的是什麼，自然是勝出普吉島幾分的原汁原味的峇里印度教文化。2003年6月，印尼航空公司由上海飛往雅加達/峇里島的航班開通後，上海的一些旅行社適時推出的「峇里島渡假遊」，在價格優勢之外，將文化優勢大旗高舉，其結果是文化產品大獲全勝，將出境遊市場中生長多年的「普吉島渡假遊」沖了個七零八落。

遺憾的是，這種「文化戰略」的整體籌畫在許多旅行社的線路產品中體現的尚是遠遠不足。現有的旅行社所作的印尼線路中，文化的因素僅僅是作為點綴而不是作為著力點，因而線路產品顯得過於平淡，沒有給中國遊客留下多少想像的空間。

印尼線路的安排中，如能更多的選擇體現印尼的文化特質的景點和項目，則無疑市場吸引力會大大增加。

譬如說，安排遊客聽一段印尼古老的加美蘭樂曲的演奏，或者欣賞一折古老的哇揚戲（印尼皮影戲）的演出，以一種完全排除掉功利色彩的文化享受，讓遊客來貼近印尼的文化，則遊客的印尼之行就都會具有了對印尼文化炫耀的資本。古老的加美蘭樂器，與中國古曲的「工、商、角、徵、羽」五聲調一致，相當於今天現行簡譜上的1、2、3、5、6，在現有的中國樂器當中，已經無法找到這樣的五聲音階的樂器。加美蘭奏出來的樂曲，雖然比不了現代樂器的悅耳，但卻絕對是優雅舒適。

再像行程中經停的城市，也完全可以以文化的視角來重新考慮安排。

比如說，現有的印尼常規線路中漏掉了萬隆，顯現的就是一處敗筆。要知道，在印尼的諸個城市中，萬隆也許最為中國遊客耳熟。

1955年，第一屆亞非會議在萬隆召開，來自亞非的29個國家的政府首腦出席了會議。新中國成立後第一次大型外交出訪即為此次，由周恩來率團出席了這次會議。中國代表團因此遭遇到的「喀什米爾公主號」飛機的爆炸事件，使得中國人對這次會議印象深刻。中國的影響深遠意義重大的「和平共處五項原則」，也是第一次在這次會議上提出來的。

　　如今在萬隆，各國首腦們下榻過的飯店還保留如新，會議舉辦的街道也被命名為「亞非大道」。當年的會址被原樣保留，現闢為亞非紀念館。紀念館的陳列室裡，陳列有當年的會議文件、會議用具及各種圖片。中國總理周恩來的大幅照片也在當中。館中文物中還有周恩來報告中的一段文字：「現在，我首先談不同的思想意識和社會制度問題。我們應該承認，在亞非國家中是存在有不同的思想意識和社會制度的，但這並不妨礙我們求同和團結。」中國遊客置身其中，彷彿回到了「亞非拉人民團結緊」的年代，親切和溫暖的感覺，不免會由心底生出。

　　把萬隆遊覽放在行程當中，是擬調動中國遊客的心理表象；而舉薦將另外一座城市梭羅放在行程之中，則不僅是因為那首人人耳熟能詳的《梭羅河》的歌曲，更多層面的是基於梭羅城市在世界文明史上的特殊意義。

　　梭羅是距離日惹僅僅50公里的一座由文化因素誘導的小城，今天雖是一幅早已破敗的樣子，但卻掩飾不住它曾有過的一段輝煌。人類的考古歷史中，我們熟悉的「爪哇人」，就是在這裡出土的。「爪哇人」與我們身邊的「北京人」生活的時代相近，但其出土的年代更早，在科學史上，更以彌補了達爾文進化論的「缺失的環節」而聞名於世。

　　梭羅奇特的東西還不止「爪哇人」，在梭羅的皇宮博物館，更有全世界都找不到的特殊珍藏。金屬製作的「貞操褲」，在世界上各處聽說並見到的都是對女性的一種約束。而梭羅皇宮中所見的男女相互使用的一對，絕對是獨一無二。遊客在最初看到的時候，無人會不感到驚訝。是古老的梭羅國王的男女平等的意識，還是國王家族的傳統習俗操守？答案由遊客盡情去猜想。

　　梭羅市中心有一座風格獨特的「蠟燭紀念碑」，建於1933年5月20日，建碑當時，荷蘭的殖民主義者正統治印尼，一個民族主義團體為激勵人民爭取獨立、自由的精神而建立。它以「蠟燭」為名，含義頗深。梭羅的另外一座紀念碑，名「記者紀念碑」，也很有特色。它是為紀念1946年2月10日在

該城市成立的印尼記者協會而建立的。為記者立碑，在世界各國中，也是不多見。

梭羅城市雖然不大，但其特產的巴迪克（batik）卻十分出色。巴迪克是印尼傳統的蠟染花布，這個詞是由「線條」（ba）和「條紋點」（tik）兩詞拼合而成。流傳至今已經有800多年的歷史。巴迪克布的製作主要有手工蠟染、銅模印染、機器印染三種方式，梭羅的巴迪克生產，主要是以銅模印染見長。那種桐模，長16公分、寬7公分，上面刻有各種美麗的圖案。染布時先將模蘸進蠟溶液，拿出後印在白布上，然後將布放入染缸中。先染靛青，再染藍色或其他色。梭羅的巴迪克布聞名遐邇，歐洲的許多著名時裝設計師多喜歡採用。受人尊敬的南非前總統曼德拉，出席各種場合最喜歡穿的巴迪克布的服裝，就是出自於梭羅。

對梭羅、萬隆等地的文化詮釋，可以讓印尼遊在有了直航的便利後，具備一些新的設想。其實在任何時候，精彩的線路編排，都會是吸引遊客的必不可少的形式。旅行社的線路設計者們，只有用心採擷出旅遊目的地的多種元素，尤其是文化的元素，才可能在市場中贏得長久的彩聲。

對「武夷遊」產品的行家分析

旅行社的「武夷遊」並非是一條今天始推、從無到有的新線路。上世紀80年代中葉，在武夷山與貧困的崇安縣道別，開始與農林業漸遠、與旅遊業漸近之時，一些旅行社就已經開始了組團到武夷山旅遊的嘗試。但是，武夷山在全國乃至全球範圍內的知名度大幅提高，大規模的武夷山旅遊興起，還是1999年年末，武夷山獲得了聯合國教科文組織頒發的「世界文化與自然雙重遺產」的稱謂開始的。

在我國的眾多著名旅遊景點景區當中，武夷山的特殊性顯而易見。舉一例來看，全國各地的以山景為主要遊覽物的景區，可採取泛舟乘筏繞山而遊形式的，唯武夷山所獨有。因而，旅行社在選擇國內旅遊的市場突破點的時候，確定以武夷山為主攻點，應該說是找到了一個較準確的附著物。

但是，也正因為武夷山的特殊，使得旅行社在策劃製作「武夷遊」線路產品的時候，費力氣較大，下功夫要深。為取得預想的成功，就必須在產品的製作過程中具有巧妙構思、掌握並嫻熟運用旅行社產品的編排技巧，並在銷售階段擁有較為成熟的產品促銷手段。

旅行社的線路產品的生產過程起步於產品的籌畫。產品的運籌在「武夷遊」的生產過程中所彰顯的規律依然是，只有在總體的策劃中將各項已知因素進行認真篩選並有效運用，才有可能產生出「武夷遊」精品的線路，契合讓市場驚豔、讓遊客歷久難忘的預想。

武夷山所富含的自然與文化的特殊汁液，使得旅行社的「新武夷遊」線路產品的開發策劃難度不小。旅行社產品人員及銷售人員的認真態度及文化素養，在此過程中顯得尤為重要。不加努力用功不夠自然不可，稍加努力馬虎應對也不成。以粗疏心態關照的產品，光亮中透視出來的也一定是粗疏的影子。

線路編排中需要有對遊客心理的準確把握

一件好的線路產品設計，如同一首富有表現力的樂曲，應當富於樂感律動。好的樂曲富有節奏變化，好的線路產品亦然如此。一條設計完成的線路產品如果僅僅是平鋪直敘缺少節奏變化，則一定會對遊客的吸納產生障礙。

誠然，普通遊客並非是線路的行家，他們對旅遊行程的關心，多會是行程中包含的景點、遊覽項目有無多寡。常有國內遊的團隊到北京來，以「你們看了18個點，我們看了20個點」來作團隊品質的比較。很少會有遊客會考慮各個景點遊覽排列的順序是否合理、自身在遊覽過程中是否感覺順暢、愉悅之類的產品內在問題。遊客未及考慮的諸項軟性問題，雖然較為隱祕，但卻是一種客觀存在。線路產品中如果對待這類問題，其實正是對旅行社的專業產品設計人員專業素養的一項考核。

旅行社的專業產品設計人員在進入工作時，需要考慮的有將景區景點精華囊括其中的硬性因素，也必須考慮節奏、景別差異、遊客適應度等等軟性因素。在很多情況下，軟性因素在產品編排中所造成的作用更為重要。現有的「武夷遊」產品，正是對這樣的一些軟性因素考慮不周，對景觀動靜起伏的調配考慮缺衡，因而在實際體驗中，讓遊人多少會感到不暢。

我們以北京直飛武夷山的四日遊行程為例來做分析。第一天乘機抵達、第四天乘機返回的行程從略，主要遊覽都包含在中間兩天之中：

早餐後，遊覽天遊峰、雲窩、茶洞、隱屏峰、一覽臺，遊覽大紅袍景區：九龍窠、望珠亭、觀武夷茶王———大紅袍母株。

遊覽一線天———虎嘯巖景區：虎嘯八景、風洞、語兒泉、天成禪院。下

午乘竹筏漂流碧水丹山————九曲溪（費用自理），逛武夷宮、仿宋古街。

對線路內容粗略的拆分讀解，我們不難發現，其實這兩天的行程當中，主項內容都是爬山。無論是第一天的「天遊峰」還是第二天的「一線天————虎嘯巖」，遊覽的都是以山景景觀為觀賞物的自然景觀類型。

爬山畢竟不是一件輕鬆的事。旅行社連續兩天的爬山安排，對普通遊客的身體承受能力的考慮，就不免欠妥。遊客初到武夷山，第一天汗流浹背的爬山登頂，興奮是一定的，但第二天依舊是汗流浹背的爬山，興奮能否出現則是不一定的。正常的生理疲勞出現後，遊客一定會感到肌肉痠痛體能下降。雖然第二天景區植被更美，景觀也稍有變化，但遊客終會抵不住疲勞的拖累，氣喘吁吁遊覽之中，遊覽的興致也要強烈衰減，「審美疲勞」則會不期然而生。

景區管理者作為產品鏈中的資源供應商而言，所追求的目標，自然是希望當地旅遊資源的最大利用。而作為採購商的旅行社，卻不能與供應商站在同樣角度來對待資源。人們所追求的產品行程的飽滿，並非意味著可以將不同景點進行強塞搭配。況且如此的兩天行程當中，景觀中的主體都是連綿的大山，也明顯有視覺形象重複之嫌。遊人感到索然寡味，實則是一種正常的生理反應。

「從遊客出發」，一直是作為對旅行社中直接與遊客打交道的導遊、領隊的職位要求，殊不知與遊客沒有直接接觸的產品人員，在產品策劃和製作時段，也依然離不開「從遊客出發」的問題。武夷山可資利用的文化與自然因素多種多樣，如何進行產品構建並無定勢。但「從遊客出發」的基點確立，就需要我們在產品的策劃製作時，做到對遊客的生理形態和心理活動都能兼顧。

武夷山的「九曲溪漂流」當中，遊客在聽到筏工的介紹並用肉眼看到高懸於岸邊崖頂的懸棺時，倏忽間情緒就會被調動起來，繼而對懸棺的問題產生相當大的興趣。遠遠的懸棺引致的遊客期望是什麼？自然是對懸棺的近距離的瞭解。毫無疑問，這種所謂「遠眺近觀」，正是符合人們審美心理過程的一種延伸。

旅行社如要滿足遊人「近觀」懸棺的要求，並非是一件難事，武夷山城

內的博物館中就有這樣的公開展示。那些館藏的珍貴懸棺，完全可以為人們釋疑並為人們提供更多的懸棺知識。人們透過博物館的參觀，可以清楚的知道武夷山懸棺的諸項重要性：與同類歷史文化遺存相比，在我國長江流域及東南亞地區的十幾處懸棺葬中，武夷架壑船棺是現今國內發現年代最久遠的懸棺，形制也最為古樸，因而被考古學家認為是懸棺葬俗的發祥地；武夷山懸棺中保存的棉布殘片，是中國迄今發現最早的棉紡織品實物，是研究我國先秦歷史和已消逝的古閩族文化的極為珍貴的資料。

遊客由「九曲溪漂流」延展出來的審美需求，如果能與博物館聯結，將會得到很好的釋放與宣洩。可惜的是，現有的行程卻因缺少這種回應而顯得空蕩。在將遊客的胃口調起後，又若無其事擱置一旁，也明顯失去了將產品的魅力推向高潮的機會。線路產品沒能把遊客的心理律動把握清晰，必然會使參與其中的遊客多少感到心理失落，遊覽無法盡興則是不可避免的了。

世界文化與自然雙重遺產元素在「武夷遊」產品中應如何運用

武夷山的特殊，還在於她是聯合國教科文組織確認的「世界文化與自然雙重遺產」。此類遺產彌足珍貴，在於少且精。1999年，武夷山以符合世界遺產中兩條文化、兩條自然共四條標準，邁進《世界遺產名錄》。目前在《世界遺產名錄》中，雙重遺產的數量也只有24項。隨著近年來世界遺產的評定的不斷嚴格，武夷山作為為數不多的世界文化與自然雙重遺產的項目，其價值一定是與日俱增。

在自然因素方面，武夷山的特質表現在：

武夷山是代表生物演化過程以及人類與自然環境相互關係的突出例證......

武夷山是全球生物多樣性保護的關鍵地區，是尚存的珍稀、瀕危物種棲息地......

在文化因素方面，武夷山的特質表現在：

武夷山的「古閩越」、「閩越族」文化遺存是業已消逝的古代文明的歷史見證......

武夷山與朱子理學有首不可分割的聯繫......

世界遺產中的武夷山，包含有四個區域：西部生物多樣性保護區、中部

九曲溪生態保護區、東部自然與文化景觀保護區以及程村閩越王城遺址保護區。聯合國教科文組織對武夷山的評價是這樣的：

武夷山脈是中國東南部最負盛名的生物保護區，也是許多古代孑遺植物的避難所，其中許多生物為中國所特有。九曲溪兩岸峽谷秀美，寺院廟宇眾多，但其中也有不少早已成為廢墟。該地區為唐宋理學的發展和傳播提供了良好的地理環境，自11世紀以來，理教對中國東部地區的文化產生了相當深刻的影響。西元前1世紀時，漢朝統治者在程村附近建立了一處較大的行政首府，厚重堅實的圍牆環繞四周，極具考古價值。

這是一項客觀而中肯的評價，聯合國教科文組織並不會對遺產的價值看走了眼。其認定的武夷山的特殊性，明明白白是自然與文化的並重。但是，回到旅行社的「武夷遊」遊程當中，我們對雙重遺產的意蘊，則明顯在理解及表達上都有閃失。

世界遺產框架下的武夷山，原本是文化與自然兩者不可偏廢，而旅行社的「武夷遊」，卻是僅僅看重了武夷山的自然因素來大抒特寫，過分忽略了武夷山作為雙重世界遺產中的文化因素。從上面列舉的兩天行程來看就很清楚，融入的內容幾乎全部都歸屬於自然範疇。無論是天遊峰、虎嘯巖的山，還是九曲溪的水，抑或是大紅袍景區的植物植被，均只與自然因素發生關聯。即使是導遊推薦的龍川峽谷瀑布群等自費項目，展示出來的也都是純粹的自然或「人化的自然」。

線路行程中棄文化揚自然的安排，其實更多的是體現了一種隨意，而不是富於盤算。但參團旅遊的遊客按照行程來遊，卻一定會誤以為是來到了一個世界自然遺產地，而曲解了雙重遺產的特殊蘊涵。

現有的行程中稍與文化沾邊的是天遊峰山腳下的武夷書院，是為朱熹及其門人在武夷山的文化遺存。但是，書院的建築形制過於新、人物塑像過於現代，遊來不免會讓人們對遺產的「原真性」產生疑惑。

倒是武夷山的那座離城較遠、占地48萬平方公尺的西漢閩越王城遺址，以極高的歷史文化和研究價值，讓人眼界大開。看罷，直讓人對武夷山的古老文化蘊藏有一種讚歎欽服的感覺。

這是一座中國長江以南保存最完整的漢代古城址。古城在創建選址、建築手法和風格上獨具一格，是中國古代南方城市的一個典型代表。古城內現

已發掘出土大量珍貴文物，如日用陶器、陶制建築材料、文字瓦當、鐵器青銅器等，分別代表西元前一世紀中國先進的生產力，體現了當時中國文明的最高水準。武夷山西漢閩越王城遺址出土的文物，更有許多位居全國同類文物的前列，如全國最大的花紋空心磚、全國最長的鐵矛頭、全國最重的鐵犁、全國最重的鐵門臼和戶樞，還有全國最早的鐵魚叉、石質環形井壁套管、宮中豪華浴池以及同時期僅見的鐵五齒耙，都以其珍貴特殊，讓人讚歎不已。

十分可惜的是，如此精妙的景點，卻沒能在線路行程當中得到體現，成為難得赴武夷一趟的遊人的損失。旅行社固然可以用距離遠（距市區約30公里）、門票貴（散客門票80元）等等理由來進行搪塞，但是，比起遊客過後知道了這處景點的精彩所必然產生的遺憾來說，旅行社的失策是顯而易見的。

在武夷山的一處有據可查、保存完好的文化遺存前面繞行遠去，實際上是對一個十分難得的旅遊元素的浪費。新武夷遊線路產品的軟肋當中，武夷山當地文化的含量過低，是一個重要的表徵。對文化的探究並不侷限在考古遺址，武夷山地區的民居文化、茶農文化等等鄉土文化，對享受並熟悉城市文明的遊客來說，吸引力是十分強烈的。「武夷遊」如能將文化因素融入在產品之中後，給人的感覺就一定會大有不同。

產品推廣與細化服務等問題

「武夷遊」產品的成功與否，相關因素還有許多，廣告是一個，導遊是一個，細化服務是另外一個。

產品成型後，應以什麼樣的外在形式向市場推廣，也存在著產品學、廣告學方面的拷問。我們的旅行社中多數人對此問題的探究，並沒有呈現出來飽滿的熱情。

旅行社的廣告在推廣「武夷遊」系列產品時，採取了這樣的順序：「武夷廈門雙飛五日遊」、「武夷山雙臥7日遊」、「武夷山雙飛4日遊」。排位最後的「武夷山雙飛四日遊」是本次活動中新推出的線路產品，具備「搶眼」的基礎特質。對於吸引已經去過廈門、僅對武夷山「單相思」的遊客，或者是獨對「世界遺產」感興趣的遊客，都具有極強的殺傷力。事實上，對已成行的團隊客人進行調查也完全證實了這點。一個團隊中近20名客人，竟

無一例外，全都符合這樣的一些條件。然而，廣告中線路產品的排列順序的不當，卻讓我們窺見了旅行社市場意識的粗疏。嘗試對旅行社進行諮詢，被告知：因「武夷廈門雙飛五日遊」好賣，故放在了第一。

這種解釋實際上表現了一些旅行社人對廣告學理論的陌生，對廣告的適用性理解存在偏差。在今天的世界上，商界遵守的守恆定律，就是廣告是為吸引客人而作。企業有創意的特色產品，才最應該出現在廣告的最重要位置上，用以吸引客人的眼球。現在的廣告中排列首位的「武夷廈門雙飛五日遊」產品原本在市場中已經行銷多年，雖市場認知度高，但產品泛多元化的推廣，被不下十家旅行社所共有並呈現出粗糙老化的形式特徵，並不能被認作是自主產權的產品。對於遊客而言，該線路之所以也能吸引遊客參加，很大程度上僅僅是得益於與別家的200元的差價優惠。相比旅行社有特點的「武夷山雙飛4日遊」，廣告排列中孰先孰後，應不難正確判別。

從現有的宣傳資料以及導遊的宣講來看，「武夷遊」對武夷山世界文化與自然雙重遺產的身份及價值介紹還過於單薄。遊客參加雙重遺地的「武夷遊」，當然期望聽到導遊會比其他地方的導遊的解說更為專業。誠如我們對西安兵馬俑館的導遊或洛陽龍門石窟的導遊的期盼一樣，專業的闡述才能使得地方的特色更加突出。但是事實上，對於武夷山的導遊來說，僅僅是在普通導遊辭中增加了一句關於世界遺產的簡單卻不會太準確的話語，距離專程來看雙重遺產的遊客的期待似乎尚有較大距離。

產品設計往往還受到服務的牽連，細化的服務無疑也會讓遊客感到感動。很遺憾，一些我們原本就可以想到的問題，可以體現出來細緻服務的地方，產品設計中都已經被粗粗掠過了。譬如，武夷山春夏天無三日晴，遊客尤其是北方遊客的事先準備則未必周全。以體現細緻關懷出發，當地旅行社何不為遊客發一件塑膠雨披呢？九曲乘坐竹筏，溪水自會打濕人們的鞋襪，為客人準備一幅塑膠鞋套也順理成章。這類的小物件價格不過五角一塊，發給客人所體現出來的企業關懷，則遠遠不是五角一塊所能買到。況且100元的高位漂流價格，包含塑膠雨衣鞋套也並不為過。看看國外的好萊塢影城、迪士尼樂園中與水相關的遊樂項目，哪個不為遊客做此著想？當然也不能因此完全歸結到景點管理方只顧賺錢上來，眼界不開、不知如何讓遊客稱心也是可能的原因。旅行社與其進行主動溝通，為促成其管理水準的提高，已然留下了空間。

遊客對一個景區景點的整體印象，來源於景點、接待旅行社等多方面。類似「景好，人不好」或「值得去，但條件差」的評價，距離「產品品質優秀」的定義尚有差距。旅行社在全新打造「武夷遊」這樣的產品的時候，去偽存真，去蕪取精，在產品的主幹構造中著意進行產品的枝蔓修飾，一定可以造成更好的效果。

「卡崔娜災難遊」與遊客市場細分

通常人們對旅遊線路產品的評價，多會是以產品的外在形式給市場帶來得衝擊力的大小來做衡量，但是當我們面對美國的一家旅遊公司推出了「卡崔娜災難遊」的時候，卻難免會在習慣認識上有所模糊。因為這樣一項產品，其存在的意義一定是內容大於形式。

「卡崔娜災難遊」這樣的產品從正式推出那一天起，就注定要成為人們予以充分關注的新聞點。2005年9月的卡崔娜颶風，曾以歷史罕有的瘋狂，給美國的新奧爾良城市以致命的摧殘。電視畫面留給了人們的印象，深刻且慘痛。而四個月過後的「卡崔娜災難遊」將如何表現和利用這樣一次自然災難呢？旅遊的行程如何設計、產品的市場反應和遊客的接受程度如何，及至產品正式啟動後的公眾迴響、社會效應，都會是人們關注的焦點。

在對「卡崔娜災難遊」的產品出臺的細緻觀察當中我們不難發現，推出這一產品的美國的旅遊公司，對這樣的一項特殊題材的產品的操作，顯然是十分認真的，並不像一些人所料，是拿「卡崔娜」來進行炒作。從他們在最初發佈「卡崔娜災難遊」產品資訊時對產品內容的系統闡述，到旅遊團正式成行後的媒體的跟蹤報導，人們都不難發現他們工作的細緻認真。對這項產品進行拆解分析可以發現，在它最引人注意的景點遊覽安排上（遊覽超級穹頂體育館以及被洪水衝破的防洪大堤），到為避免刺激飽受災難折磨的當地市民為遊客所訂立的守則中（禁止遊客私自下車拍照），再到代遊客奉獻真摯愛心的捐款設計裡（團費中包含了遊客對災區秩序恢復的現金捐贈），可以說處處體現了美國的旅遊業者的產品意識的精到，實在值得我們的旅遊企業好好思索。

「災難遊」原本在旅遊線路產品當中就是較難把握的一種產品類型。因為這類產品將會觸及到人們的神經痛點，其所涉及到的諸多因素，也多會在社會敏感區的範疇。如果處理不好，極容易弄巧成拙，形成「賠了夫人又折兵」的尷尬局面。而這類產品的目標物件、客源市場如何，更是不容忽略的

問題。「卡崔娜災難遊」的成功，即來自把握住了市場的風向，又找到了專屬的人群。「對卡崔娜關心的人」，正是經過動態的市場細分、浮出水面的一群人。

這樣的一群客戶物件是由其心理層面的理由來決定的，而如果我們以傳統的靜態市場細分方法來尋找，很可能客戶物件沒找到，首先會自我迷失。

多年來我們的一些旅行社企業習慣於圍繞著市場的地理分布、人口及經濟因素等廣度範圍展開市場細分。透過這樣的市場廣度細分，其目標細分市場可以直接形象地描寫出來。比如說，當企業把市場分割為中老年人，青年人以及兒童等幾個目標細分市場時，人們都能形象地知道這些細分市場的基本特徵。由於這種分類方法簡單、易於操作，大部分企業都可掌握且也樂於採用。於是，針對不同年齡人群的旅遊線路產品，在許多旅行社相繼出現並屢見不鮮。

但是，在旅遊高速發展、出境人數已經達到3000多萬的今天，如果我們還固守在這樣的一種初級的市場細分形制當中，不免會顯得老套、且會使旅行社陷入到靜止僵化的狀態當中。在實際層面的顯示，就是各家旅行社雖然都在做老年旅遊團，但相同的形制中雷同化會非常明顯。在此情形之下，所謂的產品特色，也就在平庸當中消遁。

當客戶的需求多元化和複雜化、特別是情感性因素在購買中越來越具有影響力的時候，此時旅行社企業之間的市場競爭已經由地域及經濟層次的廣度覆蓋向需求結構的縱深發展了，市場也就從有形細分向無形細分轉化。對於消費者心理表層構成的目標細分市場，如果仍然運用淺度市場細分方法甚或「行業細分」的方法，已經是根本無法適應了。動態的深度市場細分，才是市場競爭的劇烈時期企業的必然選擇。因為只有這樣才能確定正確的市場定位，鎖定自己的目標市場群體。

遊客的興趣原本就是各方面、多種多樣的實在無法用年齡、地域來做框限。生活中喜歡「休閒」的是最大的一群人，但顯然不是唯一的一群人。況且固定人群的興趣在不同的時期也都會有所轉變，不能總是麻辣火鍋，也不能總是酸湯麵。只有採用動態的市場細分的方法，才能去找到這些人。「卡崔娜災難遊」能夠在市場中出現並初獲成功，自然就是因為旅行社對遊客的心理拿捏的準確、對市場的分析合情合理。

「卡崔娜災難遊」讓我們對市場細分工作有了新的思路，在產品極限問題上也為我們帶來新的啟示，那就是可資運用的旅遊資源實在是百無禁忌、廣闊無邊。即使是人類剛剛遭遇過的災難，也一樣可以成為旅遊資源。其實以往我們感知的旅遊線路產品當中，不乏這樣的例子，如義大利的龐貝旅遊，是將大災難來臨時歷史凝固的那一刻展示給人們；波蘭的奧斯維辛集中營遊覽，看到的是人類自我屠殺的夢魘。而「卡崔娜災難遊」的不同，是因為它所選擇的題材是離我們非常近的一場天災。很多人在傷口未癒合的時候，對此會感到難以接受。

　　「卡崔娜災難遊」的創意發生在美國，中國的旅行社自然不能如法炮製。相應的目標人群、社會的接受程度等等因素，都迫使人們無法照搬。但其產品構想的精髓，則不應受到更多干擾，完全可能承襲下來為我所用。就現實意義來看，開發類似「卡崔娜災難遊」這樣的災難遊產品，遠不是一個表達人類良知、善良品行、人道主義的力量所能概括，尤其是在今大物慾橫流、多數人們在金錢的感召中道德迷失的狀況下，尋求這樣的一種精神和境界，不僅是十分必要而且是十分難得的。

　　「卡崔娜」颶風離去4個月後，2006年的1月5日，颶風重災區新奧爾良市的第一批「災區遊」巴士正式啟程了，兩輛滿載遊客的巴士在滿目瘡痍的新奧爾良市區開始了預定的行程。作為對那場災難的實質懷念，每位遊客所付出的35美元團費當中，有3美元直接用於了災區的救助。一名來自德克薩斯的遊客說，「災區遊」是為了讓公眾注意到災區的需要。有了更多媒體的關注，就意味著有了更多幫助的可能。

　　「赴臺旅遊」預熱時，業界冷思需在先

　　國民黨主席連戰訪問大陸時，大陸方面向臺灣贈送了三個厚禮，其一就是宣佈了開放大陸居民赴臺灣旅遊。對於大陸民眾來說，這自然是一條重要的喜訊。臺灣作為一個旅遊目的地，一直是大陸百姓多年企盼；兩岸的旅遊業者因此而表現出來的空前熱情，也是順理成章，因為赴臺旅遊所蘊含的巨大商機已然是明明白白。雖然目前「赴臺旅遊」實施時間尚難確定，具體的操作規程還需要首先在政府層面反覆磋商，但大陸的一些旅行社早已是按捺不住、迅速行動起來，或在企業中組建起臺灣遊的部門，或已經開始接受遊客的報名預定。

　　「赴臺旅遊」對於大陸旅行業者來說，確是一件全新的事情。在靜待政

府層面的接觸進展之外，旅行社此階段需要介入的具體工作尚有許多。客觀的對「赴臺旅遊」進行市場透析、研究並把握業務節點，應是此階段最應該進行的工作。作為「赴臺旅遊」的具體實施者，大陸旅行社不能將自己等同於普通大眾傳媒或單體遊客，僅僅停留在開放「赴臺旅遊」訊息激起的歡欣雀躍、興奮異常當中。對「赴臺旅遊」具體實施當中可能出現的諸項問題，均應細緻勾畫併作理智的思考。要力求能在發令槍響之前，各項準備工作的按部就班井井有條。斷不可以將此時只浸潤在對「赴臺旅遊」的「利」的冥想當中，而忽略了當時實施操作開始後可能出現的「不利」。

「赴臺旅遊」操作中尚需認真對待的一些問題

「赴臺旅遊」在今天及今後一個時期內的一大賣點就是「神祕」。雖然臺灣並不具備世界上公認的第一流景點景觀，但由於內地到過臺灣的人少之又少，正式創辦後組團人數又極有可能會受名額限制，因而，「神祕」仍然會在一個時期內成為吸引人們的一個要件。

目前大陸每年只有不足3萬人赴臺，使得離大陸路程很近的臺灣的神祕感在大陸民眾當中得到了很好的保持。見諸大陸媒體的臺灣描述，千篇一律都是對臺灣城市狀況、市民生活、自然景色的誇讚，而大陸遊客赴臺旅遊應該注意的問題，卻幾乎全無蹤影。從專業的角度來進行測評，旅行社在赴臺旅遊正式操作時，如果僅以這樣的一些零散單調的宣傳資訊示人，不免會讓遊客產生飄忽茫然的失重感覺。綜觀當前旅遊市場，旅行社方面理應具有的對遊客的理性關懷，明顯成了目前的「赴臺旅遊」的高調宣傳中的缺環。

毋庸諱言，與到其他目的地國家或地區一樣，赴臺旅遊的危險性也同樣是存在的，而且這種危險還會與到其他目的地旅行時可能遇到的危險多有不同。「赴臺旅遊」開啟之後，由於眾所周知的原因，大陸政府無法在臺灣派駐類似香港、中國澳門一樣的聯絡機構，為大陸遊客提供即時的幫助。而出境旅遊中可能出現的遊客證件丟失、遭遇暴力侵犯等等事端如何進行有效處理，卻是一個繞不過去、需要認真對待解決的問題。如果在匆匆開放的赴臺旅遊規程中缺少了相關的考慮，則難免會讓遊客有惶惶不安之感。因而，大陸的旅行社應敦促政府在制定赴臺旅遊實施細則時，對大陸遊客的人身安全、消費者權益等在臺灣如何得到保障等問題，能有一個先期的明確。

旅遊安全概念的建立是政府和旅行社企業都須考慮的事情，而如何選擇臺灣的合作夥伴，這個十分尖銳的問題則必須由旅行社自身來進行決斷。旅

行社人都清楚，選擇一個滿意的合作夥伴決非易事，而是要經過較深入的業務接觸。一個不容迴避的事實是，讓大陸的出境遊吃了不少苦頭並獲得惡評如潮的東南亞遊中的零團費、負團費現象，始作俑者，都是臺灣的一些旅行社。大陸旅行社在開展「赴臺旅遊」業務中需選擇的臺灣生意合作夥伴，自然應避免出現這樣的不快。要謹防的一種結果，就是面對開放過度高興，而草率挑選了合作夥伴。以往的經驗告訴我們，國有體制的旅行社往往在這些方面更容易出現問題。

大陸旅行社業者與臺灣的同行之間將要展開的合作，並非是從零公里起步，但彼此的交往歷史卻不是風平浪靜一帆風順。前些年，在組織臺灣遊客赴大陸旅遊過程中，部分臺灣的旅行社無信譽可言、大量拖欠內地旅行社的團款，造成大量的死帳壞帳，令大陸許多旅行社吃盡了苦頭。斯時的隱痛，大陸不少旅行社至今仍記憶猶新。因為兩岸的法律、管理均不接軌，債務在正規管道無法追討，「赴臺旅遊」中臺灣旅遊企業與大陸間的團款結算，也會是一個繞不過去的問題。基於維護企業利益及保障經營安全的需求，在「赴臺旅遊」的實施中，大陸旅行社更期待能有一個風險係數較低的帳務清算方式出現。

「赴臺旅遊」供需之間可能出現的較大差異，也使得「赴臺旅遊」的操作能否規範進行存在諸多變數。按照臺灣方面部分透露出來的規定，大陸每天赴臺旅遊的人數會有一個常量人數限定。這種限定在面對僧多粥少的現狀時，無疑會遭遇供不應求的尷尬，因而客觀上可能為政府確定的操作規範的執行增加難度。大陸多家旅行社攜如過江之鯽的遊客蜂擁要擠進赴臺旅遊的小門，慘烈的競爭中如果出現無序、違規的現象，也是極有可能的。

面對「赴臺旅遊」的開放，大陸旅行社任重而道遠。包括在確保接待品質、解決遊客投訴、團款結算及風險共擔等等方面，具體業務操作層面的每一細項工作，都需要大陸旅行社條分縷析，與精選的臺灣合作夥伴進行多方面的有效溝通。

價格及直達航班將是產品是否具有優勢的關鍵

「赴臺旅遊」訊息剛剛出現時，許多媒體迅速做出回應，對一些旅行社進行了專訪。但在見諸報刊的媒體對旅行社採訪當中，受訪者七嘴八舌，所說的價格從兩萬元到七八千元均能聽到。業內人士道出的價格差異如此之大，直讓遊客們暈眩，如丈二和尚摸不到頭腦。

「赴臺旅遊」的市場影響力究竟會有多大？兩岸旅行社的超級樂觀預估多是從大陸人口基數出發進行的沙盤推演。的確，沒有語言的障礙、大陸民眾對臺灣的好感，以及大陸人近年來對臺灣歌星影星為代表的臺灣文化的熟悉等等，諸項因素無疑都會對「赴臺旅遊」產生極大的助推。但是，面對現實我們也必須看到，今天的大陸遊客，身邊已經有了奇異多彩的100多個開放的境外目的地可以選擇。東南亞的色彩斑斕，非洲的綺麗壯闊，澳新的奇異雋永，歐洲的美妙多姿，先入為主的目的地，早已為大陸遊客所深深瞭解體味。雖則「赴臺旅遊」有同根同源、無交流障礙等等其他目的地無法比擬的優勢，但在面對大陸遊客對亞洲、歐洲、非洲、美洲等許多國家和地區興致盎然的情勢，可以斷定的是，正式創辦後的「赴臺旅遊」熱歸熱，但也未必會產生媒體所預料的爆響。遊客擠破旅行社門檻那樣的事，發生的幾率應該不會太大。

　　「赴臺旅遊」能否受到大陸遊客熱烈追捧並保持持續熱度，價格因素自然無法繞開。遊客無疑會拿「赴臺旅遊」的旅行社線路產品報價與其他出境遊目的地線路產品進行直觀比較。其中最有可能被遊客用作比較的，當是內地赴港澳遊線路產品的價格。

　　目前的內地赴港澳旅遊團價格在經過了暴利時代後，早已經是歸於市場平靜與價格合理。而這種合理價格的支撐點，就是直達航班以及航班密度。依北京為例，目前每日北京直飛香港的航班已經達到十五、六個。旅行社的香港遊團之所以從包價遊到自由行多種類型都持續火爆，很大原因就是得益於航班的順暢和機票價格的持續跌落。面對大陸與臺灣直航航班何時開通尚無定數的局面，「赴臺旅遊」勢必會有的高價造就的線路產品的先天劣勢，也是不言自明。

　　「高價位」在與「新鮮感」的對壘當中，無疑只會處於劣勢。以此凝想「赴臺旅遊」的開放，進程結果很可能會以這樣的三階段得到呈現：先熱（喜歡嘗鮮者先行）；中溫（更多人等待直航出現）；後熱（價格趨於合理得到市場認同）。

　　期望「赴臺旅遊」以「高價位」開局大賺一把，並非是一種理智的思考。這之前內地一些旅行社已悄然操作的經泰國、菲律賓等地轉機的臺灣遊始終無法做大，一部分原因是因為行程詭祕外，萬餘的高價位才是影響其中的更重要原因。如果進入正式操作後的大陸赴臺旅遊維持在一個超出公眾期

待許多的高價位，生意的火爆則可能會變成為一難得的追求。「赴臺旅遊」的價格究竟多少合適，媒體記者在採訪中已經有了對遊客的一個心理預估，但遊客說出的不超過5000元人民幣的價格，顯然與旅行社的預想有一個較大的距離。

赴臺旅遊的前期推廣促銷並非多餘

要營造出赴臺旅遊的大好局面，尚需要臺海兩岸的旅遊業者共同努力。因為無論是內地對於臺灣，還是臺灣之於大陸，雙方的瞭解都還存在著較大的空白。單從臺灣來看，不僅是民間的臺灣人，許多臺灣的要人對大陸也並不能說是相當瞭解。如李敖大師及宋楚瑜先生在最近的電視節目中談及大陸人對臺灣的誤解時，都提到了大陸人恥笑臺灣苦難中吃香蕉皮的例子。其實對於中國大陸來說，那至少是30多年前才可能聽到的笑話，與今天飛速躍進的大陸社會已經毫不相干。這個例子告訴我們，雖然兩岸地理上相距不遠，但兩間地的許多思想隔閡，間距可能會比遙遠相隔太平洋的中美兩國之間還大。

臺灣的旅遊界對推動大陸居民赴臺旅遊，需得法並有要領。譬如說，臺灣東森電視臺的女主播在連宋訪大陸時在中央電視臺主持節目時，介紹臺灣說「臺灣到處多很好玩，臺灣的小吃都很好吃」。話雖不錯，但這樣的介紹從旅遊行業的角度來看，就不能被認作是成功的市場推銷語，因為其介紹過於寬泛，無法讓遊客記住其中的重要元素而增加客觀吸引力。

大陸居民對臺灣的認知和瞭解，多少年來還僅限於阿里山、日月潭幾個地方。20年前，中國旅遊報組織評選「中國十大風景名勝」時，將「日月潭」列在其中，馬上招致不少臺灣人十的牢騷，說我們臺灣有很多景點名勝，遠比日月潭更出名。但遺憾的是，大陸人們對此狀況並不瞭解。時至今天，即使是讓一名旅行社的普通銷售人員來介紹臺灣，說不上十分鐘，也一定會枯竭語塞。內地居民對臺灣的瞭解，在日月潭、阿里山之外，也至多知道一個墾丁、宜蘭。至於臺灣的民間節日、文化活動等等這些最能吸引遊客的元素，均是十分生疏。即使是臺灣方面推薦列出的臺北市孫中山紀念館、臺北故宮博物院、101大樓、國民黨中央黨部、「總統府」、「忠烈祠」、夜市、陽明山、士林官邸及中正紀念堂等10個著名旅遊景點，旅行社也多有陌生。因而，面對現狀兩岸的旅遊業者都應清楚，對大陸民眾開展的臺灣旅遊資源的介紹，並非是可有可無。只有以普及方式進行臺灣旅遊的各項促銷

活動，才能帶動「赴臺旅遊」穩定深入地發展。

期望參加赴臺旅遊的內地遊客，多數都會是已經有了多次出境旅遊經驗的人，之所以將行程選定臺灣，自然是因對臺灣有一份特殊的期待。「赴臺旅遊」的開展，當首先在大眾化線路產品上進行，其後如能有「臺灣山地文化探尋」、「臺灣農家紀行」、「臺灣城市文化之旅」等等多樣化的產品出臺，滿足大陸不同層面遊客的多相位需求，將是一件令人樂於期待的事情。但願內地的旅行社與臺灣的旅行社會齊手努力，珍視人們的這種期待，不會讓大陸遊客憧憬多年的「赴臺旅遊」的美好的心願落空或受損。

到沖繩旅遊，研讀歷史是第一課

日本的沖繩，以美麗海島的豐富的海岸景觀和難得的海底珊瑚作為招牌示人，不斷迎來世界各國遊人的造訪。中國的旅行社樂得向遊人推薦沖繩這樣的具有神奇色彩的旅遊目的地，慕名前往的中國遊人也多會被沖繩的自然景色和人文特徵所陶醉，感到不虛此行。

中國遊客享受到的沖繩之樂，不僅僅在於沖繩迷人的海島景觀和購物、美食場所的方便，還在於在島上遊覽時，時時可觸可感的中國文化氛圍。不必說沖繩那霸的「中山王」王宮中富麗堂皇有康熙皇帝禦筆所提的「中山世土」的匾額的中式廳堂建築和傢俱陳設，即使是在沖繩民間，普通的百姓民居當中，也能隨意看到中華民族文化的影子。沖繩百姓家中所掛的一些「三顧茅廬」、「木蘭從軍」等題材的中國歷史畫像，同樣會讓許多遊客對沖繩與中華文化的血脈聯繫感到驚訝不已。

中國遊客在到沖繩旅遊之前，多數都只是隱隱知道沖繩與中國歷史記載中的「琉球」有所關聯。而在實地遊覽之後，這種認識則會更加深刻。但是，琉球是如何變成沖繩的呢？具體情由多數人卻是不甚了了。不止一位中國遊客向旅行社領隊、導遊提出這樣的問題，但能得到滿意答覆的卻幾乎沒有。事實上，對於這段歷史，不僅是中國的普通遊客，即便是中國的旅行社組團人，也幾乎都是一個知識的盲點。

今天人們視野中的美麗沖繩，與歸屬中國的歷史的中斷，是在130多年以前。那之前的琉球古國，與中國的聯繫曾是十分的密切。我們不妨一起先來簡單回憶一下這段雖然已經發黃、但卻無法抹掉的辛酸的歷史。

作為中國近鄰友邦的琉球，在中國的很多史書如《隋書》、《元史》中

都有記載。中華文明威震四海的時候，琉球與中國一直保持著良好的關係，並不斷表示出來歸順之意。自西元1372年明太祖冊封了琉球國王之後，琉球就正式成為了中國的「藩屬國」，與中國的聯繫交往開始以君臣之道一以貫之。琉球國一直按照明朝的典章制度向明朝政府進貢，謹守臣節。及至清朝，也不斷遣使進貢。在明清兩代的密切交往當中，優秀的中華文明不斷影響著這一區域。

清朝後期，由於中國國力下降，覬覦琉球很久的日本，正式開始了對琉球的侵佔。1878年4月，日本政府悍然派兵進駐琉球。次年，日本又派出了一支450人的軍隊及160名員警，登陸琉球直接鎮壓琉球藩王，使得已經有200多年不設軍隊的琉球王國頃刻覆沒。日本侵略者不由分說將琉球國王強行挾持到了東京，將「生不願為日國屬民，死不願為日國厲鬼」的琉球王國強行納入到了日本的版圖，並廢除了藩政，去掉了琉球王國的名字代之以日本的沖繩縣。琉球作為中國的藩屬國的歷史至此結束，永遠的化作人類歷史中的一段沉痛的記憶。

作為中國藩屬國的琉球王國變成今天的日本的沖繩縣，早已經是一種歷史的存在了。今天的人們到沖繩旅遊、尋訪這段歷史的時候，所希望的是對歷史真相的瞭解和精神世界的冥思。沖繩市井生活當中不難見到的中國文化元素時時會提醒著中國遊客，不能忘記了一百多年前作為琉球王國存在時的沖繩，曾於中國有過怎樣的密切聯繫。

離開中國管轄130多年的琉球國，今天仍能保留下如此多的中國文化遺存，這著實會讓中國遊客感到心動。中華文化的表徵符號浸潤在沖繩島的物像當中，顯示的是中華文明的枝壯葉茂。可惜的是，現實中作為遊客，中國人對琉球去國的那段歷史，卻似乎已經生疏了。

不能從日本旅遊部門提供的各種印刷精美的沖繩小冊子、畫報、旅遊書、網頁中尋覓到這段歷史，是一件太正常不過的事情了。日本出版的歷史教科書對南京大屠殺、盧溝橋事變、731細菌部隊這樣的世人皆知的驚天駭世的殘暴罪行都可以任意塗改，對吞併琉球的歷史輕描淡寫甚至將其完全抹殺，也是一件極其自然的事情。因而，中國遊客看到拿到的日本編輯的沖繩旅遊的花花綠綠的宣傳資料，雖然印刷精美，但都會包含一份先天的殘缺。

沖繩作為一站旅遊資源豐富的旅遊目的地，為中國遊客提供了良好的海外渡假的選擇。但是，如果我們的旅行社組織的沖繩旅遊僅僅是讓中國遊客

沉浸在沖繩旅遊的購物、潛水、曬太陽的筋骨疏懶當中，對歷史不聞不問，也不能不說是一種對人類文明社會苦苦爭取的正義與道德的輕慢。

　　遊客出國前所作的準備功課，最近的習慣是到一些旅遊網站上搜索。但國內的一些網站如「攜程網」，雖然能夠完成現代感極強的「即時預訂」，但卻很少能提供詳盡的旅行目的地的相關歷史背景資訊。起碼是在查閱「沖繩旅遊」這樣的產品資訊的時候，在網路中就難以尋覓到琉球變沖繩的歷史痕跡。遊客在期望得不到滿足的時候，便十分期待能從組織出行的旅行社方面得到切實的幫助。

　　旅行社既然是要組織到沖繩的旅遊，為遊客準備相關的資料就不能說是一件多餘的事情。這其中，就包含了對人們淡忘了的那段歷史的追溯及講解。把研讀瞭解歷史作為出行的第一課，對於今天擬到沖繩旅遊的中國遊客來說，不但是不可缺少，更是體現了一種迫切。

　　在世界反法西斯勝利60週年及中國抗日戰爭勝利60週年到來的時候，所有有良知的中國人，都應對日本當年的滔天侵略罪行有一個清醒的認識。在日本發動對亞洲的大肆侵略戰爭過後60年仍不肯服罪的情勢下，中國出境遊的組團旅行社，在推出沖繩旅遊的時候，增加對歷史的研讀和瞭解，其意義一定是非比尋常。

　　眾人皆可責唯獨領隊沒資格

　　2005年9月12日香港迪士尼的開放引發的傳媒大戰也同樣熱鬧異常，伴隨著那隻全世界最有名的老鼠米奇的招搖過市，雲天中先是響徹了拿到迪士尼廣告費和沒拿到迪士尼廣告費但卻十分期待的幾乎所有媒體的高聲喝彩，然後又有了蜂擁而至的遊客對港產迪士尼空間狹小過度擁擠的抱怨報導，緊接著又是媒體對內地遊客在迪士尼中不文明行為的曝光，再次便出現了一些旅行社領隊對遊客不文明行為的惡評。

　　中國遊客在出境旅遊當中的不文明行為，並非始自於本次到香港為新景點的開業捧場。近些年中國遊客在境外許多國家旅遊時，隨地吐痰、亂扔廢物等等行為，影響到了中國遊客的整體形象，已經受到了中外不少媒體的責難。可以說，這種批評是完全必要的，即使是措辭嚴厲了些也可以理解。它可以很快讓遊客們明辨是非，知道什麼是可為、什麼是不可為。但是，對個別遊客的不文明行為的批評，必須掌握好分寸與火候。這種批評應該是一種

善意的勸誘，而不應該是居高臨下的嘲諷或直接以惡語相向，不能將個別遊客的行為以不負責任的態度不分青紅皂白籠統冠以「中國遊客」來統稱；批評者雖然可以是來自各方面，但是，唯獨帶領遊客到境外的旅行社的領隊，是沒有資格參與進來、對遊客進行兜底責備的。因為，這樣的行為明顯有失社會公允。

一些旅行社的領隊，在接受媒體採訪談及遊客的不文明行為時，不辨自己的身份，似乎覺得此事全然與己無涉，因而大加冷嘲熱諷。此種現象的出現，著實表現出來一些領隊對自身位置的認識缺乏和專業素養的缺乏。領隊率領旅遊團到達境外，凡團隊中出現了遊客的不文明現象，至少也會與自己工作不細、提醒不周有關，理所應當負有連帶責任，怎麼可以以「眾人皆醉我獨醒」的態度來面對呢？從國內已知的賠償案例中，我們想必早就清楚了這樣的道理：商場如果缺少了警示，顧客在扶梯前摔倒，商場也一定要負連帶責任。旅遊團領隊作為一團之領，團友因不文明行為遭人白眼，你又怎麼能夠脫得了關係呢？

一些評論中對中國個別遊客在境外的不文明行為咬牙切齒、忿恨之極也明顯是反應過度。中國遊客的不文明行為，多數是屬於不良衛生習慣和散漫的生活小節，完全杜絕可能需要整個社會的大環境都得以改觀的情勢下才能徹底實現。遊客的不文明行為固然不好也不對，但也需要進行具體分析。從人的本性來說，沒有誰是會願意在外人面前出乖露醜、留給別人笑柄的。尤其是人到了異國他鄉，人生地不熟，面臨可能出現的高額罰款的風險，更沒有誰願意故意而為。一些遊客之所以在境外旅遊時釋放這樣那樣的不文明行為，很大程度上是因為不知道該怎樣做。來自同行的旅遊團中，幾乎所有團友（包括領隊）通常是以「事不關己，高高掛起」的原則處事，多數情況下是既沒有人進行提醒、也沒有人出來制止。而事實上，一些看似不文明的事情，往往只要事先提醒一句，就可以讓客人避免。一位臺灣領隊曾說過，一次在抵達酒店前他告誡團友，這座酒店衛生間沒有地漏，洗澡時務必將浴簾放到浴盆內，否則濕了地毯一定會被罰款。結果，因為提醒到位，全團沒有出現一例水濕地板的事。

有經驗的領隊十分清楚，在與遊客打交道當中，如果表現出對遊客行為的鄙夷和厭棄，結果一定是不但沒能制止遊客的不文明行為，反而平添了遊客強烈的對立情緒。一名合格的領隊，必須掌握與遊客說話的技巧和方式，

不能頤指氣使，也不能聽之任之，只有以循循善誘、體貼入微的話語去與遊客交流，才可能取得最好的效果。能否耐下心來，其實也是對一名領隊是否心理成熟的測試。如果團隊中確實有記性不好的遊客，領隊不妨在每次下車前都不厭其煩對可能出現的不文明行為進行提醒。其結果，一定是不文明行為出現的幾率少之又少以至完全杜絕。

組織出境旅遊以賺取遊客錢財為生計的旅行社，理應承擔起培養遊客文明衛生習慣和禮貌行事的責任，對不同目的地國家的注意事項要反覆向遊客進行灌輸。旅行社的領隊應時時刻刻記住自己的責任和義務，沒有資格也絕不應該對遊客的各種行為進行貶斥及責怪。即使是從企業的角度來考慮這一問題也應該想到，遊客只有開心了，沒有遭人羞辱，那才能對旅遊的結果感到滿意，而再次參加同一公司的旅遊才有可能。

最後順便說一下國外一些地方出現的中文告示的問題。這些只用中文書寫的「不得吐痰」「不得喧嘩」的標誌牌，無疑是帶有歧視的性質、有讓中國遊客在世界遊客面前受辱的主觀故意功能。以個別中國遊客的不文明行為加害於全體中國遊客，是有違國際法準則的。我們的旅遊行政管理部門，從維護中國遊客整體形象出發，應該前去進行有理有節的交涉，建議他們能改用更加文明的方式來和知情達理的中國遊客進行溝通。比如印製中文傳單發給遊客、對中國旅遊團進行善意的口頭提醒等等，而聽之任之、漠視不理不做為，則一樣會使中國遊客感到受辱。

從臺灣領隊如何對待遊客不文明行為說起

臺灣的出境遊領隊培訓當中，有一個經典的案例：當一個臺灣的旅遊團在巴黎羅浮宮遊覽時因大聲說話影響到了旁邊的法國人、受到法國人白眼的時候，臺灣的領隊馬上跑上前去，先是鞠躬向受到本團遊客影響的法國人道歉，然後才是小聲提示本團遊客放低嗓音。國內的許多接待日本旅遊團的導遊對臺灣領隊的這種做法一定不會感到稀奇，因為來華旅遊的日本旅遊團當中凡出現問題，也一定首先是隨員(領隊)首先來代遊客向人道歉。

若同樣的情況出現在我們的出境旅遊團當中會怎麼樣呢？當出境遊遊客因不文明行為受到外人鄙夷的時候，我們的旅遊團領隊是絕少會想到去代遊客道歉的。多數的情況下，領隊是事不關己不聞不問，站在一旁趾高氣昂的對遊客冷嘲熱諷的也並不罕見。這樣的一種意識一直被延續展示出來，前些天報紙報導中，一家旅行社的領隊、導遊開會討論遊客的不文明行為問題，

發言者表達的幾乎都是對遊客的不滿，而獨獨見不到領隊、導遊們的捫心自省。

　　這顯然是因為我們的旅行社領隊、導遊沒能釐清自己的責任。

　　近些年中國遊客在境外許多國家旅遊時出現的隨地吐痰、亂扔廢物等等不文明行為，影響到了中國遊客的整體形象和國家的整體形象，受到批評是完全必要的，即使是措辭嚴厲了些也可以理解，因為它可以讓遊客們明辨是非，知道什麼是可為、什麼是不可為。但是，對個別遊客的不文明行為的批評，必須掌握好分寸與火候。這種批評應該是一種善意的勸誘，而不應該是居高臨下的嘲諷或直接以惡語相向；批評者雖然可以來自各方面，但唯獨帶領遊客到境外旅遊的旅行社領隊、導遊，是沒有資格參與進來、對遊客進行兜底責備的。因為作為商家批評顧客，這樣的行為明顯有失社會公允。

　　旅行社的領隊對遊客的不文明行為大加冷嘲熱諷，表現出來的是他們對自身職業的認識錯位和專業素養的缺乏。領隊率領旅遊團到達境外，凡團隊中出現了遊客的不文明現象，至少也會與自己工作不細、提醒不周有關，理所應當負有連帶責任，怎麼可以以「眾人皆醉我獨醒」的態度來面對呢？旅遊團領隊作為一團之領，團友因不文明行為遭人白眼，你又怎麼能夠脫得了關係呢？

　　有經驗的領隊都會十分清楚，在與遊客打交道時，如果表現出對遊客行為的鄙夷和厭棄，結果一定是不但沒能制止住遊客的不文明行為，反而平添了遊客強烈的對立情緒。一名合格的領隊，對待遊客的不文明行為，一定要掌握好說話的技巧和方式，不能頤指氣使，也不能聽之任之，只有以循循善誘、體貼入微的話語去與遊客交流，才能取得良好的效果。在許多情況下，如果領隊能夠對遊客可能出現的不文明行為進行適時提醒，比如在進入教堂或酒店大堂時，事先叮囑遊客一聲，那也許90%的不文明行為就會來無影去無蹤。

　　但是，這裡還有一個重要的前提，那就是領隊或導遊本身要為遊客做出文明行為的榜樣。在一次旅遊過程中，領隊、導遊對遊客的示範作用是顯而易見的。比如外國旅遊團到了北京，在餐桌上不知道如何去吃烤鴨的時候，一定是要由旅行社的導遊、領隊來先進行示範；旅遊團在進入到一間有冷氣的餐廳時，通常是不會有哪位遊客會首先破壞規矩隨意抽菸，但是如果發現領隊或導遊在噴雲吐霧，那遊客中的癮君子也一定會紛紛效仿。

現實生活中我們的許多領隊、導遊自身的不文明行為，其實也並不少見。包括一些旅行社的總經理，也常常會對不文明行為渾然不覺。比如說，《全球旅遊倫理規範》要求我們每個人都要尊重不同國家的文明，但一家旅行社的總經理卻在埃及考察時放言：「一堆破石頭，有什麼好看的。」此等的不文明，自然是比遊客隨地扔果皮、扔菸頭更甚。

　　遊客不文明旅遊行為問題的討論，應當引發旅遊的參加者、組織者每一個人深思。尤其是旅行社更應該檢點自身，做好示範效應，應當避免去直接批評遊客，因為凡把問題都推到遊客一邊的旅行社，其行為本身的文明程度也著實值得懷疑。

第五單元　專項產品與特色

專項產品與特色

通常專項產品的推出並非是旅行社的主動行為，而是源於市場的逼仄。往往在產品同質化嚴重的時候，就會有旅行社想到去推專項產品。比如「老年遊」、「女士旅遊」、「世界遺產遊」等等在市場中的出現，就是這樣的緣由。

旅行社為什麼要做專項產品呢？當然是出於自身的發展的考慮，為了與其他旅行社進行區分和爭奪市場份額。這類的爭奪，常常是由旅行社之間在對常規產品的密集爭奪中轉戰而來。相比常規產品來說，專項產品的競爭要和緩一些，會沒有那麼激烈。這是因為，專項產品往往是一家旅行社的特長，其他旅行社如要模仿，會有一定的難度。對於旅行社本身來說，「專項產品」乃「專長產品」是也。當然，這樣的理解也可以讓我們做反向理解，即如果一個專項產品不是你的專長，那就沒有必要推出。

旅行社在要彰顯自身特色的專項產品上面，一定要下更大氣力才對。專項產品一定會比常規產品更加複雜，這是必然。而好的專項產品生命力會很長久，這也是必然。

以專項產品吸引遊客的眼球，特色當然就是最重要的一點。而一些旅行社在做專項產品時，將專項產品等同於大路貨，在定位上就存在了明顯的差池。一些旅行社的專項產品不專、沒有特色，一直招引不了遊客矚目，這裡才是重要原因。

老年旅遊線路產品的特點

老年團因為利潤較低、操作較為麻煩等原因，許多旅行社在利潤處於巔峰狀態時，對老年群體的價值不屑一顧。隨著市場競爭的加劇和利潤的降低，市場細分理論逐步被人們認識並接受，老年群體旅遊的價值和特點才開始重新被人們認識。老年旅行社、老年旅遊部、老年旅遊中心的大量出現，一批為老年群體編制的特別線路大量推出，反倒使得市場中的老年遊產品出現了供大於求的局面。

要確定老年旅遊的產品策略，首先要從老年旅遊的特點瞭解起。老年團的特點，是由老年人的特點和老年遊團隊操作中需要特別注意的問題構成。要特別警惕的是，旅行社如不能對老年團的特點進行充分估計，所能遇到的麻煩和糾紛會遠比普通旅遊團更多。

利潤較低

經辦老年團的利潤，往往比普通旅遊團要低。在經辦老年團的時候，旅行社一定要明白知道這點，不要試圖從老年團上面賺取高額利潤，否則會得不償失。老年團是典型的應該採取以「薄利多銷」政策的一塊市場。

以淡補旺的時令產品

老年團對於旅行社所帶來的效益並非只體現在利潤和社會聲望上，在旅行社產品峰穀調控方面，老年團所造成的作用也十分明顯。年節旅遊高峰不適宜老年團出行的真正理由，是旅行社對資源的調控。老年團因為出行時間的自由度較高，往往被旅行社用作是以淡補旺的重要手段。春節過後、十一長假結束後，都是老年團開始密集出行的好時機。

對導遊要求較高

老年團常常會給旅行社帶來另外一個沒有想到的好處，即促進了旅行社領隊、導遊人員的素質提高。與其他旅遊團隊相比，老年人即使是對待一次短暫的出行，也會認真準備，會預先查閱許多當地的歷史和人文資料。許多老年人把出門旅遊，不僅看做是觀賞美景、放鬆身心的機會，還會當做是一次增長知識的文化之旅。那種靠兩個葷段子逗遊客一通傻樂，問到一些略有文化含量的問題立馬語塞的領隊或導遊，帶老年旅遊團會感到十分吃力，逼迫他們不得不想到要提高自己。

要有對身體安全的特別關懷

老年團因為客人的主體是老人，則對老人的關照必須的產品中時時體現。安排保健醫生隨團，可以打消老人的疑慮，但其他保障有力的措施，也應當在老人團中的特殊性中嚴格規定並遵守。領隊、導遊必須掌握各項急救措施，以便在緊急情況發生時能爭取時間。帶領老年團出行，旅行社必須準備急救藥品。另外，旅行社的領隊、導遊應能表現出對老人的體貼關心，每日提醒客人按時吃藥。

對合約條款的修改和補充

目前旅行社的格式合約因為是針對所有的出行客人，各項規定較為粗泛。老年人對合約認真閱讀後，往往會提出自己的看法來。旅行社應當耐心對待老年客人對合約條款的疑問，進行補充修改。

其實，相對中國老年群體對合約的認真，歐洲老年遊客參加旅遊才真正是「苛刻」。歐洲國家的許多老人對旅遊有相當多的經驗，因而他們總是會認真地閱讀旅遊合約各項簡介，連注釋也不放過，熟練地查找保證高水準服務的條款，提出意見。據一項調查資料顯示，在1000名55歲-80歲的受訪者中，88.9%的人會提出合約修改建議，72.2%的人希望事先聲明自己的飲食特點，71.9%的人希望提前知道他們將與誰共度旅程。歐洲老人對旅遊團的這些要求，部分可以事先被我們的擬組織老年團的旅行社採納。

以下是一個老年團「健康老人世界遊蹤」的產品示例：

健康老人世界遊蹤作為專項為中國的老人開發創意的產品，推出後曾造成過許多開拓性的影響。如其中的「保健醫生隨團」等項內容，已經成為後來的老年團的一種定勢。「健康老人世界遊蹤」產品能讓客人發自內心的說出「值！特別的值」的話，與產品的特色突出，精心打造有直接關係。在旅遊市場產品意識尚不強烈、許多旅行社尚分不清「產品」與「品牌」的概念的時候，「健康老人世界遊蹤」產品的亮相，為旅遊市場的發展造成了正確的引導作用。

健康，是老年人的人生嚮往。以「健康老人」為名，可以使老人產生熱愛生命、珍惜時光的動力。「健康老人」團的得名，與當時火爆熱播的一部電視連續劇《我愛我家》有密切關聯。在那部劇中，有一集專門寫「健康老人比賽」的情節，著名演員英若誠、文興宇的精彩表演使其家喻戶曉，在老人人群中更是人人皆知。「健康老人」的稱謂，體現了老年人的一種追求，作為產品名稱使用，既迎合了觀眾的期待和時尚的追求，又顯示了來自旅行社的關懷。

該項產品在設計時首先從市場細分、市場調查入手，將老年人的需求做為產品要求的第一項內容，因而能夠獲得老年遊客的高度認同。產品所取得的斐然成就，為類似的線路產品的策劃設計工作提供了一個參考範例。

從國際旅遊市場中尋找經驗

「銀髮族」連同「新婚族」、「紅唇族」，是國際旅遊行業中偏重的三個指向。「銀髮族」產品的出現並興盛，是伴隨著世界人口的高齡化應運而生的。進入上世紀八十年代以來，西方的一些主要的經濟發達國家，包括日本，隨著人口的出生率、死亡率的下降，最先進入「高齡化國家」。而中國的高齡化，也在九十年代於北京、上海等大城市首先出現。

　　「健康老人世界遊蹤」產品的最初創意階段，就沒有忽略對國外高齡化國家老年旅遊的特徵作細緻的分析，這就為高水準開發出第一流的產品提供了可能。

　　在對國外的老年人參團旅遊的狀況的分析和研究中，人們發現，西方多數國家其實並沒有「老年團」這樣的提法。究其原因，在於中外老年人對自己實際年齡的認同態度是完全不同的：外國的老年人多有「不服老」、「不承認老」的心理態勢，忌諱別人說自己老，自然也就不會參加或組織公開名義上的「老年團」；而中國的老人則不然，步入50的人，就公開宣稱自己老了，不忌諱甚至喜歡別人稱自己老。

　　雖然西方國家的以老年人為主要構成成分的旅行團多數並沒有冠以「老年團」的名稱，但在旅行社的做法上，卻會與普通的旅遊團的要求有所不同，比如在行程安排上，會明確把「該團以老年人為主，接待社要在行程安排上照顧老年人的特點」寫進接待計畫。

　　同樣具有東方傳統的日本，在「老年」的觀念沒有像西方老人那麼多的忌諱。日本的「銀髮族」旅遊團有一個共同的特點，即「寬鬆的行程」，意指在旅行遊覽的過程中，節奏放慢，不匆忙趕路，不使老人過度疲勞。

　　因之，「寬鬆的旅遊行程」，應當是國際上老年人旅遊團產品的先進經驗。將其吸納、充實，作為老年團一個的特色，用以填充「健康老人世界遊蹤」產品，體現了我們的老年遊產品與國際老年遊產品的意識上的統一同步。

　　針對中國老年人的特點做適應性設計

　　僅用「寬鬆的旅遊行程」，來作為一個特點，似乎顯得似乎有些單薄。在考慮中國的老年人的特殊性、產品的民族特色時，中國老人的一個普遍習慣，即午飯後要稍事休息的習慣，作為特性，在「健康老人世界遊蹤」產品當中得到保留和體現。於是，「午後小憩」與「寬鬆的旅遊行程」揉合在一

起，使之構成了產品的「中國特色」之一。

充分把身體健康因素考慮進去

身體健康，是保證老年人順利旅行的關鍵。因而在產品製作時，始終把它作為重中之重來對待考慮。「健康老人世界遊蹤」正式產品中，有三個特點，都是基於充分保障老年客人身體健康的原因而加強設計的。

隨團提供保健醫生，是「健康老人世界遊蹤」產品的一個比較吸引客人的特點。這個特點確定於產品的最初構想創意階段。隨團保健醫生能對老年團客人整個行程提供全面的服務，切實造成護理、保障旅行安全的作用。在選派隨團保健醫生做法上，要力求嚴密而避免擺樣子。與提供保健醫生的單位簽署協定，規定保健醫生應攜帶的醫療器材，擬定保健醫生的工作職責，確保保健醫生能為客人提供良好的服務。

為客人特意準備的「健康老人世界遊蹤」保健藥盒，也從細處為客人的身體健康做了認真的考慮。做為禮品相贈的保健藥盒，其中除了有OK蹦、清涼油、人丹等外，還放有治療感冒、發燒、腹瀉、暈車甚至心臟病的老年人旅行應攜帶的常備藥品。保健盒內的體溫表也可為客人自我診治提供幫助。

在保證身體健康、順利旅行方面，為客人做的另外一項考慮，是鄭重承諾為全體客人代辦境外意外傷害保險。這是為保證老年客人的特殊群體的旅程順利所做的一件必要的安全防範安排。

以精工細作的具象安排為產品增彩

為了增加「健康老人世界遊蹤」團的吸引力，在包括禮品、行程等一些具體細碎之處精工細作，以體現產品的精緻，顯示了這個產品的獨到之處及來自品牌旅行社的深厚功力。

贈送禮品，是「健康老人世界遊蹤」產品製作中的一個小小的點綴。除了將特製保健藥盒作為禮品贈與客人外，為考慮整齊劃一、方便清點人數，特製了印有「健康老人世界遊蹤」字樣的旅行帽。

在「健康老人世界遊蹤」的系列產品之一「泰國7日遊」中，曼谷廊曼機場的獻花歡迎儀式，是作為一個產品特點出現的。安排泰國小姐在機場獻花歡迎客人，可以增加隆重、熱烈的氣氛，並能使客人消除在異國他鄉的陌

生感。

　　特意安排客人享用純正的泰國古法指壓按摩，也是此產品特有的一項特殊投入。對老年團的客人免費安排泰國特有的泰式保健按摩，為客人消除疲勞、恢復體力，受到了客人的歡迎。在此之前的中國大陸到泰國的普通旅遊團，尚沒有這樣做的先例。

　　「健康老人世界遊蹤」團的另一個看上去不起眼但卻別緻新穎備受老人及家屬歡迎的一個特點，是「善始善終的接送服務」。其定義為：該團始由旅行社大廈前出發，無論走到了世界任何各地，最終回來的終點，一定還是出發時的旅行社大廈。這個獨到、細緻的設計，旅行社操作起來並不複雜，但效果卻是意想不到得好，前來諮詢的客人對這個特點都大加讚賞。參團的老人們因此感覺到很安心，送迎他們的親人們也感覺到很放心。

　　「健康老人世界遊蹤」產品與國際旅遊市場上的「銀髮族」產品相銜接，製作精良、規劃細緻並適銷對路，故一經推出，就在市場上產生了一個小小的轟動效應，顯示了良好的市場態勢。後期因企業的經營者發生改變而未能長久實施，市場上後來改裝出現的快樂老人遊，使其聲譽銜接無法繼續，原本有很長生命力的一個產品，沒能再繼續在市場中延展。

　　「深度旅遊」產品該如何把握

　　「深度旅遊」的產品名稱出現在國內旅遊市場上，僅僅是最近一兩年的事情。如今打開報紙，已經可以看到不少以「深度旅遊」標注的旅遊線路產品出現在旅行社廣告當中。因而現階段探討深度旅遊問題，已經不是霧裡看花水中撈月，而是一件十分現實的事情。但是，當我們將「深度旅遊」置於案板進行剖析的時候，卻一定會感到犯難：因為何謂深度旅遊，從來沒有(當然也不可能有)一個固化的標準。正像國內的許多日用產品會以「DELUXE」標注一樣，無論如何你是無法去對這種產品自稱的「豪華」、「高級」進行稱重度量。「深度旅遊」之「深度」，也同樣面臨無法以計量單位或行業標準來進行制衡的窘境。

　　國內旅遊市場中的「深度旅遊」，其發展有著特殊的原因和路徑，幾乎不能類比國外同類產品的軌跡。國外的「深度旅遊」出現，多數是與旅遊公司的定位、企業目標有關，即並非所有的旅行社都會以「深度旅遊」為方向、而若以「深度旅遊」為產品主打，就會堅持始終經年不會改變。比如

說，德國的古堡之旅、羅馬的地下城之旅等等，都是具有很深文化氛圍、區別於常規旅遊的深度旅遊線路。在出現幾十年之後，至今仍在平穩運行，仍能吸引住許多對文化感興趣的遊客。這顯然與我國的「深度旅遊」發展過程不是一回事。國內市場上出現的一些「深度旅遊」，幾乎都與旅行社企業遠大目標的主觀規劃無關，它的降生其實更像是受市場擠壓的早產兒。從某種角度來說，如果沒有遊客對倒人胃口的常規旅遊的抱怨和投訴，也許今天「深度旅遊」仍存在於襁褓。一些旅行社最初在打出「深度旅遊」招牌的時候，思考更多的其實是尋求困境解脫，僅僅是將其當做旅行社化解遊客對產品單一意見的一個載體，為遊客提供的是一個對乏味常規線路產品不滿的宣洩管道。當「深度旅遊」的招牌打出後，旅行社嘗到的旺銷甜頭以及贏得的「注重新產品」的社會讚揚，才讓許多旅行社幡然猛醒，原來這也是一個提升企業品味、擴大品牌影響力的好方式。

經濟學的　項理論認為，消費者會根據自己的日標、預算限制和收入能力做出最適當的選擇，他們關注的是價值最大化。當一條普通的未經渲染的線路和一條精心潤色的線路放在一起的時候，誘導效應便會自然呈現出來。「深度旅遊」無疑剛好可以承擔起這種對多數遊客進行誘導的重任。

「深度旅遊」在實際操作中其實還有篩子的作用：當用它來進行遊客鑒別的時候，會十分有效。經過它的篩選，篩下去的多會是需求目標不明確的遊客，留下來的則都會是對旅遊行程內容有更深、更高期待的好學遊客。這也就是說，如果一個普通旅遊團不願意聽導遊講歷史的人佔有多數，而在一個深度旅遊團當中則會相反，團內絕大多數的人都會對歷史感興趣。

市場中看重並選擇「深度旅遊」的遊客，從其隱含的價值取向來看，他其實選擇的是文化。或者反過來說，正是因為對文化的史多期待，才讓遊客選擇了深度旅遊。所謂「深度」，實則是指深度的文化。法國人到普吉島曬太陽一去就是10天，為什麼不會被人們認為是「深度旅遊」就是這個道理。這樣一來，就讓我們產生了一個疑問，目前市場中大量的「深度旅遊」線路產品，真得在名與實上含有文化嗎？旅行社應當斟酌一番捫心自問，僅僅是在單位時間裡將遊覽的國家減少、將遊覽的步伐減緩，是否就能稱其為「深度旅遊」？旅遊經營者千萬不要以為「深度旅遊」沒有準確定義和計量方式就可以信馬由韁，其實遊客在看到這類產品中的「深度」字樣的時候，心中已經有了一個雖則形式模糊但卻內容清晰的影像，那就是這個產品應該是經

過人文精神的窖制、文化的濃香會隨著產品的細節浸入每個人的心靈。遊客一旦報名參加這樣的旅遊團，就已經有了一個應該獲取比普通旅遊團隊更多知識的美好期待。

「深度旅遊」的產品設計，應該考慮如何從產品的外部形式到內在表現都要與普通的走馬看花團有所區別的問題。比如提供給遊客的深度旅遊產品資料，也應該與普通旅遊團提供給遊客的一張簡單日程有所區別。要充分認識到參加「深度旅遊」的遊客不僅會有仔細看、還一定會有認真聽的期待。旅行社的領隊及當地導遊的文化闡述在一次「深度旅遊」當中至關重要。為了不讓遊客的願望落空，在「深度旅遊」團隊的安排當中，旅行社可以考慮外聘專家創辦專題講座的形式。義大利羅馬地下城的遊覽，多年一直沿用專家講解的形式其實可以為我們借鑒學習。

「深度旅遊」會越來越多的受到人們的歡迎是一個趨勢，尤其是有了充分旅行經驗人們，更會是「深度旅遊」的最直接的潛在客戶群。但是，對於涉入「深度旅遊」，旅遊企業應有充分估計才好。「深度」在與「旅遊」的詞語組合當中，表達的是一種程度。這樣的讀解引導，也許會讓遊客產生「非此即彼」的結果。即有「深度」標注的線路才是深度，而未標注的其他線路都是走馬看花的敷衍。因而在實際操作中旅行社應該慎用「深度旅遊」這樣的包裝，否則傷及的很可能首先會是自家的其他產品。

由於「深度旅遊」沒有固定值標準可以衡量，而市場中以「深度旅遊」的招牌又能造成很好的招徠作用，因而，「深度旅遊」的氾濫也許會是一種必然。因而作為遊客來說應該明白，市場中未以「深度旅遊」標誌的線路，未必會沒有深度；而直接以「深度旅遊」為標誌的線路產品，也一樣會存在著名實不符、華而不實的可能。

「狩獵旅遊」的開展不能不顧及公眾輿論

2007年初美國總統布希到德國訪問，德國的總理梅克爾在招待晚宴上亮出來的名貴菜品，就是剛剛獵殺的一頭野豬。這頭野豬對口無遮攔的美國總統的吸引力足可謂大，以至於布希在白天的演講中竟然三次中斷談話而轉問主人野豬的事情。這件已經過去的舊聞，讓我們知道了即使是在動物保護十分出色的德國，也一樣會有狩獵這樣的事情發生。

「狩獵旅遊」原本就是世界各國眾多旅遊類型中的一種，歷史上曾經興

盛一時。各國皇族對「狩獵旅遊」的嗜好，形成為這類旅遊的一項助推力。法國電影《虎兄虎弟》當中，一位法國王子就先後打死了35隻孟加拉虎；在英國，許多皇室成員都十分樂意參加一種以狐狸為槍擊目標的「獵狐」郊野旅遊，延續至今也已經有了上百年歷史；中國皇帝的狩獵興趣當然也不在外國人之下。今天河北的圍場縣，正是清代皇帝選定的「木蘭秋獮」即操練軍隊兼做「狩獵旅遊」的地方。

「狩獵旅遊」發展到現代雖然已經受到了環境資源和人們認識上的很大限制，但作為特種旅遊中的一類，並無間斷一直在許多國家有限度地進行。我國的「狩獵旅遊」興起於上世紀80年代，目前已經在林業、公安、旅遊諸多方面的參與下、諸多規則的規範中較平穩的發展了20多年。但由於我國對外開展的「狩獵旅遊」規模一直較小，除旅遊業界外，社會公眾多不知情。這次曝光，則是因為林業部按照《行政許可法》的規定要公開舉行的「拍賣狩獵權」的活動。

一則「拍賣狩獵權」的新聞，立刻引來了如潮惡評。與此相關的新聞，如鳳凰網上一條「海南擬建國際狩獵基地，瀕危坡鹿成獵殺對象」的新聞，瞬間也引來了數千條的評論。在這些評論當中，竟然是無一例外都是對新聞當事人的責罵。即使是林業部匆忙決定將拍賣日期推遲變更，也沒能擋住公眾的高度關注。從搜狐、新浪、鳳凰等門戶網站當中的數千評論當中，我們不難看到公眾對此新聞事件的關注熱情。而在這種網路時代的特點下，相關政府部門的遲緩反應，明顯顯示出來了其自身的不適應。

面對現實，需要我們必須有較為清醒的思考。今天的任何一則社會新聞，都有可能成為公眾關注的焦點。環境問題、價格問題、教育問題等與百姓生活密切關聯的問題尤為如此。這從年初的圓明園湖底覆膜事件，到年中的北大限客事件，一直再到今天的林業部狩獵權拍賣事件，都已經顯露出端倪。今天政府部門所做的許多決策，已經無法完全脫離開社會輿論的監督。「狩獵旅遊」的新聞雖然涉入到公眾不太熟悉的領域，但因開展此項活動可能對社會和人們的生存環境帶來影響，因而社會公眾投入高度關心也是正常。

對待「狩獵旅遊」引發的公眾輿論，我們不能採取敷衍塞責或不聞不問的態度。因為現實中要開展「狩獵旅遊」，完全離不開公眾的理解和參與。強詞奪理或頤指氣使的對待公眾輿論，都不是正確的態度。我們並不能僅以

「狩獵旅遊」能夠為國家帶來高額外匯收入來做託詞，因為如果單純以此指標要求，進口洋垃圾、核廢料的外匯收入可能會更高。

公眾在對「狩獵旅遊」的關注中，暴露出許多知識的盲點，這其實恰好給了我們一個普及「狩獵旅遊」知識的良好時機。諸如國際上「狩獵旅遊」的開展情況，「狩獵旅遊」規則中嚴格遵循的「打老不打小、打公不打母」的規則，可狩獵動物種群的數量科學監測控制等等。在對公眾的說明和解釋當中，旅遊學者、動物保護學者出面往往會比政府官員更加適宜、也更加有效。

從國際走勢來看，目前「狩獵旅遊」在全世界範圍內都已經處在衰減時期。由於人們的動物保護觀念和環境保護觀念的不斷增強，人們對生存環境的要求越來越迫切，「狩獵旅遊」的完全終止也是可以預期的。從英國的現狀來看，「獵狐旅遊」在英國雖然已經有了上百年的歷史，但今天的許多英國人已經不再把它作為一種優秀的傳統來對待，近年來英國各階層對「獵狐」的反對聲浪越來越高。英國皇室每年在參加「獵狐」活動時，也不得不顧及到公眾的輿論，逐漸縮小規模、低調行事。

相比之下，我國一些地方近年來投資建設的一些國際狩獵場，其實並不符合國際潮流。公眾這次在對「拍賣狩獵權」問題上的關注，結果應當能夠促使政府有關部門將「狩獵旅遊」的管理再上一個臺階。政府相關部門如能夠受「愛之深責之重」的公眾輿論的激勵，探討諸如以人工養殖動物替代野生動物的可能性，將「狩獵旅遊」的管理規則修訂得更加完善，那我國的「狩獵旅遊」的健康有序的發展，則是完全可以期待的。

遊輪旅遊，能否帶領中國遊客走地球？

遊輪旅遊、遊輪經濟對於今天的人們來說，都已經是十分熟悉的字眼。開展遊輪旅遊，發展遊輪經濟，已經成為不少地方從政府到企業的信念和行動。中國城市中越來越多的人，不僅知道而且已經乘坐過遊輪出海旅遊；遊輪旅遊的資料不僅可以在許多旅行社的櫃檯拿到，其誘人的廣告也出現在北京的長安街上。

遊輪的故事有一個漫長的起點

根據錢鍾書先生的同名小說改編的電視劇《圍城》，故事就是由一艘法國開往中國的遊輪開始的。方鴻漸、蘇文紈、鮑小姐等人物，都是在那艘遊

輪上依次出場。當然現在來看，我們把那艘遊輪稱之為「客輪」也許更合適。因為遊輪的概念，今天已經具有了特定的意義。

　　遊輪顯然是隨著旅遊的深度發展而進入到人們的社會生活中來的，它所承擔的運載旅遊者的任務，也是在人們的旅遊意識提高、對航行在水面上的旅遊運載工具有了越來越高的要求之下出現的。但無論怎樣，我們對遊輪的追根溯源，仍然會找到它的「客輪」、「交通船」的根源。即使是在那艘以豪華著稱於世的「鐵達尼號」的底艙，我們也能找到幾百名要到美國生活的「新移民」，他們顯然只是把遊輪當做了交通船。幾十年前人們遊覽長江三峽時乘坐的「東方紅」號系列客輪，其實就是中國遊輪的早期作品。多年來一直留在中學語文課本中的散文《長江三日》，就是一篇體驗型的遊輪遊記。「遊輪」從「客輪」的多種功能中剝離開來，成為只為旅遊服務的專項運輸工具，標誌著旅遊業有了長足進步。

　　正如2006年7月14日抵達廣州的「哥德堡3號」木帆船的作用與260年前的「哥德堡1號」的作用完全不同一樣，遊輪的歷史由來也還可以上溯到更遠的時光。香港人、新加坡人把遊輪喚作「郵輪」，其實就暴露出了遊輪早期部分功能的端倪。人類開展郵政的歷史顯然比有目的乘船旅遊的歷史要早得多，因而早期將包含有「巡航」、「巡遊」意義的「cruise」翻譯成「郵輪」，或許也還包含著幾分貼切。但從今天的船舶功能看來，伏在「郵輪」當中的「郵」字，則明顯讓人有了不倫不類、名不副實的感覺。

　　「郵輪」的名稱是伴隨著以新加坡為總部的「麗星郵輪」近些年在內地的大力推銷進入到中國人生活的。這家公司的業績不僅包含將內地居民乘船旅遊觀念的初始化，而且也將一個古怪的「郵輪」字眼硬塞給了人們。從今天的認識上來看，這後一件事顯然並不值得誇耀。因為「郵輪」一詞常常會讓人產生歧義聯想，明顯影響到了這類產品的正確識別。一些旅行社不辨情由將舶來的「郵輪」二字掛在嘴邊，已經讓生活在標準中文語境中的人們吃到了不少苦頭。每個第一次接觸到「郵輪」字樣的人，都會首先猜想它與「郵政」、「郵電部」的關係，而沒有誰會把「郵」字與「旅遊」扯上瓜葛。這樣的無奈至今仍在許多地方延續，某些城市剛愎自用堅持打出「建造郵輪母港」的口號，使得人們想要將其復位在旅遊的田地，還必須不斷付出更多的成本代價。好在近一兩年世界上著名的加勒比遊輪、北歐遊輪公司開始進入我國，他們多採用「遊輪」的稱謂，不僅為遊客提供了多樣化的選

擇，也將遊輪一詞的真諦進行了正確傳播。

溯源世界遊輪旅遊的發展歷史，會發現其中有許多有趣的事情。比如說，埃及尼羅河遊輪旅遊的開發，就是由一件意外事件造成。

學習過國際旅遊課程的人都會對英國的老牌旅行社湯瑪斯庫克不陌生。這家旅行社1845年組織旅遊團到巴黎觀看世界博覽會的新聞事件，被許多旅遊研究者們一致推為國際旅遊的發端。但是，庫克進行的另外的一次旅遊開發活動，他對尼羅河遊船專案的開發，卻鮮有人提及，其實那件事的意義並不算小，十分值得人們瞭解。

那是庫克的第一次埃及之旅，不幸的是他乘坐的木帆船航行在尼羅河上的時候，突然被一陣風浪打翻。如果人們因此猜想這個故事的結尾是一個悲劇那就錯了，因為後面發生的事情足見出湯瑪斯庫克是怎樣的一名不同凡響的商人、一名出色的旅遊業奇才：爬上岸來的庫克沒有對翻船事件進行抱怨，而是馬上與滿臉歉意的當地管理者提出要求，簽下了尼羅河遊船旅遊的開發協議。用一次意外換來了一個大單，湯瑪斯庫克的市場策略不能不說是精明。從他涉入尼羅河旅遊之後，尼羅河的遊輪旅遊開始有了質的變化。迄今為止我們能夠享受到的尼羅河上所有全程或短程的遊船旅遊，其實都始自於湯瑪斯庫克的那次水上落難。

遊輪打開了浮華世界的一扇窗

1997年美國電影《鐵達尼號》在中國上演的那一年，豪華遊輪的旅遊形式被介紹到中國來。許多喜歡嘗鮮的遊客開始登上了今天看來並不算特別豪華的遊輪「太陽號」(Sun Cruise)，從新加坡到泰國，開始了中國遊客出遊形式的新探索。雖然那艘「太陽號」的命運並不太好，一年後在馬來西亞檳城附近海域著火燒燬，但乘坐遊輪旅遊的旅遊形式卻被人們接受並認識了。

長久以來，遊輪旅遊都是和奢侈、豪華、昂貴等字眼聯繫到一起的。歐美的許多人竭盡畢生積蓄，就為了享受一次高等級的遊輪旅遊。時至今日，以豪華舒適的渡假為招徠的遊輪旅遊仍舊吸引著頂級旅遊消費者的目光。定期在每年一月到四月出航的環遊世界之旅，不但是遊輪界的年度盛事，更被稱為富人們一生至少一次的寵愛之旅。這樣的航程長達103天到107天，團費則是至少要5萬美金。

環球旅行的遊輪自然少不了中國的一站，區域性航線的遊輪每年抵達中國的也不少。從上世紀80年代開始許許多多的遊輪的到訪，「皇家之星」、「皇家之海」、「金奧德賽」、「伊莉莎白」等等，已經使得我們對各國繽紛奪目的海上遊輪的豪華氣派有了直觀的認識。

　　自1990年之後，全球的遊輪公司紛紛致力於建造更大、更新、更豪華的巨型遊輪。法國建造的「瑪麗皇后二號」，長達345米，高23層，幾乎相當於一艘航空母艦，能夠同時搭載2620名乘客。而芬蘭卡瓦埃納公司瑪薩船廠建造的可載乘客3118人的遊輪「海上旅行者」號，則更顯得氣勢龐大。

　　2006年4月29日，目前為止世界歷史上最大的客輪「海洋自由號」駛入英國南安普敦港。這艘遊輪的總噸位為15.8萬噸，長339米，寬56米，高72米。如果進行一個形象的比較，那麼它的重量相當於8萬輛轎車或3.2萬頭成年大象，身高超過艾菲爾鐵塔。船上的甲板共有15層，總長度為11公里；船上管道有160公里長，電線總長3500公里，共安裝了75萬顆燈泡；這艘船每天還能淡化320萬升海水，製造3.5萬公斤冰塊。

　　「海洋自由號」不僅是當今世界最大，其奢華程度也超乎人們的想像。這座能夠容納4375名乘客和1365名船員的這座「海上怪物」，其實更接近於一座海上城市了。船上有1817間客艙，每間都裝有等離子電視。而船上最大的「總統家庭艙」，有4個臥室、4個浴室和一個戶外漩渦浴池。在「海洋自由號」上，遊客絕對不會感到乏味。它擁有世界上最大的海上體育館，除健身房、桑拿室、拳擊臺外，甚至還有一個攀巖牆和一個迷你高爾夫球場。船尾則有一個衝浪游泳池。為製造出海浪效果，水泵每分鐘能將3.4萬加侖的海水打向飆網者。船上還有10座飯店和16家酒吧。其中最大的餐廳擁有1500個座位，在4300多名遊客中，每晚將有12名幸運兒可以被邀請到「船長桌」就席。甲板下的購物中心則有6層樓高、100多米長。那裡商店林立、商品繁多，足以滿足人們的購物慾望。此外，船上還有卡拉OK廳，由於隔音良好，任何在客艙中休息的遊客都不會受到噪音騷擾。當然，那座每天都有精彩演出的可容納1300人的劇院，即使在陸地上，規模也不算小了。

　　遊輪就像浮華世界裡的一扇打開的窗戶，而標明的1463英鎊的最低票價，則讓「海洋自由號」把華貴、雍容推向了極致。但「海洋自由號」的翹

首地位只是暫時的，因為世界上遊輪的發展從來都是一場豪華完美的競賽。大約在三年後，另外的一艘總噸位為22萬噸的巨輪「創世紀」號，又將會再次創出遊輪碩大華美的新的世界紀錄。

　　遊輪越造越大、越造越豪華，是因為背後有一個巨大的市場需求。在歐美許多國家，遊輪旅遊多年來在旅遊市場中一直是暢銷不衰，尤其是美國更過明顯。美國人是世界上最喜歡乘坐遊輪出外渡假的人，從每年到中國來的遊輪的客人構成就可以看出。每次遊輪抵港，走下船來的永遠是美國人最多。英國人也十分熱衷乘坐遊輪，據統計，每年有超過100萬英國人會乘坐豪華遊輪出遊，這比去滑雪渡假的人還多出不少。

　　人們喜歡乘坐遊輪，不僅是因為許多西方人自覺把這種旅遊方式看做是傳統，也是因為遊輪旅遊有不可替代的諸項好處。

　　遊客在一次旅行中，最疲勞的時候大都是旅行途中在乘坐的交通工具上。而有了豪華遊輪，旅途的疲勞則毫無疑問會減輕許多。另外，遊輪尤其是大型遊輪，像一個活動的小世界一樣，會讓人們時時都有真實的休閒渡假的感覺。比如美國人十分喜愛乘坐的那艘豪華遊輪「七大洋水手號」，常年遊弋在世界遊輪最發達的的加勒比海地區。遊輪上飯店、咖啡廳、圖書館、電影院、娛樂場和體育館等設施應有盡有，這些自然很對喜歡豪華享受的美國遊客的脾氣。可以說，享受高品質的生活，會是乘坐遊輪旅遊的人們的一項大收穫。

　　闔家一起出外旅遊，乘坐遊輪絕對是一個不錯的主意。家人在船上團聚，其樂融融充滿著家庭的溫馨，而且也不必擔心小孩會走失。因為吸引小孩子上遊輪，也是各家遊輪公司的一項側重點。標榜「我們不是水上旅館，我們是您水上的家」的迪士尼遊輪相比之下做得就更加專業。他們讓參加迪士尼遊輪行程的旅客，把旅程當成是一次充滿夢想的迪士尼世界的水上遨遊，獨具匠心的設計在船上會處處得以體現。即使是在用餐的時候，船上的工作人員也想方設法施展著魔術，讓用餐變成一場美食表演。餐廳中到處都可以見到迪士尼最著名的卡通人物，歡快的樂曲中，大名鼎鼎的米奇和米妮也盛裝來陪著小朋友一起用餐。這樣的旅行，怎會不討小朋友歡心！

　　遊輪旅遊吸引年輕人的地方，不能不提的還有兩個字，那就是浪漫。遼闊的大海、舒適的環境，再配上優美的音樂和美酒佳餚，正符合了催發愛芽、滋潤戀情的必要條件。當然，並非人人都會有豔遇或想要追求豔遇，但

新婚蜜月、鴛夢重溫的人們乘坐遊輪，則絕對是一個正確的選擇。

安全成為人們選擇遊輪旅遊的一個要件

遊輪旅遊不斷釋放出來的巨大誘惑力，在現實世界中並沒有取得無往而不勝的效果。許多人對遊輪的傾心，常常會止步在對船行安全的考慮上。畢竟那艘曾被人們驕傲地稱為「永不沉沒的巨輪」的鐵達尼號，是以沉沒的結局停留在人們的表象之中。而幾年前的「太陽號」遊輪，也眼睜睜在人們的注視下沉入了大海。雖然那艘船上的人們在船慢慢沉入海底之前都得到了及時安全轉移，但沉船那一刻帶給人們的恐懼卻已經深深植入了心底。尤其是關於那艘船的沉默原因的種種離奇傳聞，更加重了人們對遊輪安全的擔憂。

近年來遊輪的安全事件，也似乎總在出現：2006年3月23日，美國的「星光公主」號豪華遊輪在加勒比海域航行時發生火災，造成船上1人死亡，11人受傷，100多間客艙被燒燬。失火的遊輪為總部設在邁阿密的美國嘉年華公司所有，船上共有2690名乘客和1123名船員。當時這艘遊輪正從加勒比海的開曼群島駛向牙買加港口城市蒙特哥貝。美國嘉年華公司說，火災是在當地時間凌晨3時突然發生的，遊輪當時立即透過廣播叫醒乘客，並採取了緊急疏散措施；美國2005年出現的另外一起遊輪安全事件發生在7月18日。根據美國有線電視新聞網的報導，一艘大型豪華遊輪在駛離美國南部佛羅里達州卡納維拉爾港後在海上突然向一側嚴重傾斜，造成近百名乘客撞在欄杆等硬物上受傷，不少人骨折，其中16人傷勢嚴重。據報導說，這艘可搭載3100名乘客和1200名船員及服務人員的遊輪才剛剛下水一個月。事故原因是因為這艘遊輪的方向舵出了問題，因此造成突然嚴重側傾；歐洲2005年發生的一起遊輪事故出現在5月6日，一艘載有462名乘客和246名船員的賽普勒斯遊輪在航行到離英國南部海岸比奇角大約30公里的水域時發生火災。船上人員幾個小時後才將火撲滅，所幸事故中無人員受傷。

誠然，在科技高度發達的今天，人們為遊輪處心積慮的安全考慮，可以說已經是十分完善，安全的關懷也體現在每一個細微的地方。比如「處女星」號遊輪上面，從一把茶壺的設計都能看出來安全設計的精心到位：壺嘴處加上了回流孔、茶壺蓋特意加上了小舌頭。這些細微之處的安全考慮，足以贏得人們感動。但是，人們也無法否認，高度發達的科學技術，卻未必敵得過運行在自然時空中的偶然。美國的阿帕奇直升機就是這樣，因融入頂級高科技而睥睨群雄，但在伊拉克戰場上，農民用衝鋒槍就能把他打下來。科

技更為先進的美國太空梭，也會在偶然中倏忽間分崩離析。

　　旅遊安全事件的發生，還有人們慣有的對安全輕視的原因，這相比技術的全面提升來說，就顯得更為可怕。歷史上的那個「鐵達尼號」的悲劇，在此方面已經為人們留下了深刻教訓。

　　「鐵達尼號」是如何造成1512人的死亡的？人們通常會說成是因為遊輪撞上了冰山。但是，在深入探究之下，我們就能發現這種說法並非完全正確。1912年4月15日，當載著1316名乘客和891名船員的豪華巨輪「鐵達尼號」在大西洋航行時，突與冰山相撞最終造成重大傷亡的最重要原因，是由於船上沒有帶足救生艇！當時船上所帶的救生艇只有20個，全部坐滿也只有1178個座位。杯水車薪，根本就無法造成保障全船乘客安全的作用。

　　「鐵達尼號」沒有將救生艇帶夠，這在法律層面上，其實已經犯下了程式錯誤。雖然後來有人認為這並不違反英國的當時規定，因為當時的英國法律規定的救生艇數量不是基於乘客數，而是基於船的噸位；當時救生船的目的不是用來裝下全體乘客、只是用來從一艘下沉的船上轉移乘客到另一艘救援船上。但是，沒能準確考慮到乘客的逃生需要，則顯示了人們對旅遊安全不應有的輕視。

　　「鐵達尼號」的事故極大地震動了世界，在它沉沒後的第二年，倫敦就召開了第一屆海上生命安全國際大會，人們開始檢討原因並制定新的規則。會上透過的國際條約，強制規定了所有的載人船隻應該有足夠的救生船來裝載所有在船上的人，並且要進行適當的相關訓練；無線電通訊應該24小時開通，並且要加上一個二級備用電源，這樣就不會漏掉呼救的信號；為保證及時獲救，船上發送的任何火箭都必須被解釋為一種求救信號；大會還決定立即成立國際冰山巡邏隊，提醒在北大西洋水域航行的船隻繞開冰山行駛。這個組織從那時至今，包括它的下屬部門的美國海岸警衛隊，一直都在對北大西洋的可能威脅航船的冰山進行著檢測和報告，冰山撞沉遊輪的事情再也沒有發生。

　　影響遊輪安全航行的技術原因、自然原因逐步得到消融化解後，人為的原因卻隨著近年來國際局勢的惡化而有了提升。尤其是來自恐怖主義的風險，也許比大西洋的冰山來得更加可怕。這在以往並不突出的問題，今天卻成了乘坐遊輪的人們不得不考慮的問題。「海洋自由號」首航，採用的是英國皇家無敵艦隊的全程護航。但這顯然不是長久之計，面對恐怖襲擊的威

脅，遊輪的海上安全尚沒有更好的應對辦法可以施展。聯想到我國許多地方的遊輪在今後幾年將相繼下水，對這個問題需要引起特別的重視。否則，一旦危險來臨，將會對遊輪旅遊造成致命的打擊。

遊輪的玩法與中國人習慣的博弈

從遊輪的發展歷程不難看到，遊輪旅遊在西方社會從興起直至今天，主要面對的是高端市場。其遊輪旅遊的線路產品，也主要依照社會中的高收入階層的口味排定。在相當長的一個階段，參加遊輪旅遊，甚至成為社會地位、經濟能力的一種客觀標識。但是，高端市場畢竟在社會中人數上並不占優。隨著遊輪旅遊的快速發展，遊輪製造工藝的不斷提高，以及富人階層參加遊輪旅遊的示範效應，遊輪旅遊開始向中等收入的人群覆蓋，也是一種必然。如今的歐美社會，已經有了一大批中等消費水準的遊輪，不斷向中檔消費人群提供著適宜消費的產品。短天數、低價位的遊輪產品已經顛覆了遊輪旅遊高不可攀、價格昂貴的傳統形象，適合大眾消費的遊輪產品，已經讓越來越多的人變成為遊輪旅遊的追逐者。

十分有趣的是，中國大陸的情況卻是剛好相反：遊輪進入中國大陸市場，走的是與在歐美國家剛好相反的道路，並非是從高端入手的，而是首先在中端市場釋放出來讓人們結識，取得人們的廣泛共鳴後，然後才有高端市場的介入。

這種狀況並非來自於人為設計，而是因為距離中國內地較近的新加坡、香港遊輪公司發揮出來的地域優勢。新加坡、香港的遊輪產品，在當地銷售當中，也一直是將主攻點定位於中檔人群，在開拓中國大陸市場的時候，他們進行的是產品延展而非產品升級。因而在內地許多城市的旅行社櫃檯，東南亞遊輪產品一般在七八千元人民幣就能買到，與中檔人眾遊客的消費水準十分貼近。

在東南亞中檔遊輪產品已經成熟、人們的遊輪旅遊意識也日漸成熟以後，步東南亞遊輪公司後塵而至的加勒比和歐洲遊輪公司，看到的是一個越過了普及知識階段、逐漸走向成熟的遊輪市場，很有些坐收漁利的感覺，開始向中國大陸拋出了頂級的遊輪產品。但因其產品定位與東南亞遊輪形成了較大差異，因而並不存在互相爭搶客源的問題，反倒促成了大陸遊輪旅遊市場的中檔、高檔的分級成熟。

中國大陸不同群體對遊輪的熟悉，帶動了遊輪旅遊的持續旺銷。但是，中國遊客的消費習慣與情感好惡，卻始終沒有被遊輪公司認識到。舉例來說，無論那一條遊輪，上船後的船方要求乘客參加的第一項活動，總是在甲板上進行的安全演練。這樣的演練，對於乘船者的安全保障至關重要，每一位登船的老外都會十分認真聽取船上服務人員的解說、跟著去做每一個動作。而到這樣的佇列當中找找看，一定會鮮有中國乘客的身影。這顯然並非因為中國乘客更加勇敢，而是暴露出中國遊客的安全意識淡薄。

中央電視臺曾有過對中國遊客的採訪，問對乘坐遊輪的最深印象，結果是幾乎每個人的回答都一樣，那就是遊輪上的餐食。這樣的回答固然不錯，但也暴露出多數中國遊客的習慣和興趣。遊輪上的酒吧間，常會有外國的老年夫婦就座，但中國的老年夫婦絕不會光顧這樣的地方。美國的老年夫婦在遊輪上面一住兩三個月也不會感到枯燥，但中國遊客也許住上超過一週時間就會感到憋悶。

不同國家人群的消費習慣、生活習慣需要在比較中才能顯露出來，比如同在長江遊輪上，一天中的多數時間，美國人總是佔據著甲板肆意高談闊論。而日本人則不然，常常是待在房間默不作聲。只有在船過最美麗的巫峽的時候，日本人才會魚貫走出房間。而在呀呀一陣拍照後，又會復轉回屋。這樣的不同，所顯示的就是習慣勢力。習慣也許是這個世界上最難改變的東西，對待習慣，順從也許是最省心的辦法。可是一些旅行商不那麼認為。他們認為習慣是可以慢慢培養、慢慢改變的。我們姑且相信這樣的說法正確，但要實現這樣的目標，猜想至少需要一千年。一個例證就是歐洲人幾乎人人都習慣了阿拉伯人發明的冰淇淋，但卻絕見不到有哪個歐洲人會隨著阿拉伯人一起念古蘭經。

中國人的生活習慣與遊輪旅遊之間的差異雖然不大，但指望透過一次遊輪旅遊來將中國遊客的習慣進行實質改變，則一定是不切實際。遊輪公司要想爭取更多的中國遊客參加遊輪旅遊，自身的適應性的改變還是十分必要的，而不能期望將這種改變只放在中國遊客的身上。

遊輪的出現，為人類遊走地球提供了一個高品味的選擇。成熟起來的中國遊客遊走地球，一定會有越來越多的選擇遊輪。這是一個大勢，也是一個會讓遊輪公司開心的結局。

在結束本文的時候，遊輪的另外一項用途出現在新聞當中：2006年7

月，以色列與黎巴嫩「真主黨」真刀真槍打了起來，戰火紛飛，危機四伏，美國國務院馬上宣佈了他們的撤僑計畫。而美國政府準備接走滯留在黎巴嫩的美國僑民租用的船，竟然是中國的「東方皇后號」遊輪。登上遊輪的受到戰爭威脅的僑民自然是無心休閒。看來人們在分析遊輪的功能的時候，僅僅說成是渡假休閒的交通工具，已經是遠遠不夠了。

以莫札特為名義的旅遊是做噱頭還是拳頭

伴隨著2006年維也納新年音樂會上的一曲莫札特的歌劇《費加羅的婚禮》序曲，奧地利為紀念莫札特250週年而設立的「莫札特年」正式拉開了帷幕。在這一年裡，奧地利在莫札特的主題下要舉辦的活動，將要有4000項之多。「平均每天都要有4項，2006年到奧地利來的遊客每天都能遇到幾項」。早在半年前，薩爾斯堡旅遊局的小夥子奧立文就已經興高采烈的開始向人們進行著這樣的介紹。

國內一些旅行社自然沒有放棄這樣的好時機，與奧地利旅遊局合作的「莫札特年」旅遊線路產品廣告，已經出現在國內不同城市的一些報刊當中。2006伊始的出境遊市場，因此而奏響起一股高雅、昂揚的旋律。人們完全有理由相信，在這樣的主題產品帶動下，出境遊的產品形象和品質會得到有力的提升；以往的類似「歐洲10國遊」一樣的劣質產品，也會因此受挫而黯然退出市場。

人們的這種期待目前也只是停留在期待階段，能否化轉為現實，尚不能早下定論。因為，一個好的產品僅有好創意往往還是遠遠不夠的。莫札特的旋律能否在「莫札特年」的中國出境遊市場中凱歌高奏，這其中的大手筆文章應該如何來做，還必須要經過認真潤色。市場對這樣的高格調產品是否能夠接受並如一些旅行社期許的一樣，在這個主題之下2005年組織10000名遊客，還需要有大量的工作來做。

從人們認知中的奧地利國家的精密度來說，其實人們並不太過擔心奧地利當地的接待是否合格、紀念活動的節目安排是否精彩，旅行社自然也無需為此過多分神。從以往的經驗來看，此項策劃如不能點亮市場、取得預想的精彩，多半原因會出在國內的旅行社本身，旅行社對產品的認識、籌畫與行銷的逐一過程當中。出境遊現實層面中的一些具象問題，往往會很容易使得產品的張力受到阻礙。

以莫札特的名義的一個專項旅遊活動，旅行社是僅僅要用來做為噱頭呢，還是要將它做為拳頭？這樣的一個問題也許在奧地利旅遊局、薩爾斯堡旅遊局那裡並不成為問題，因為他們擁有的是唯一的答案，那就是把莫札特品牌的線路產品作為有相當份量的拳頭產品。奧地利國家要花掉一年時間去做的活動，當然會是拳頭！然而，同樣是這一問題在面對中國的旅行社的時候，在那些試圖以此項產品增大市場份額的旅行社那裡，拋開絢麗辭藻的外表修飾進入其內心世界，也許看到的答案就會多有歧異。

噱頭當然好做，在原有的歐洲遊線路產品上面蓋上一個「莫札特」的印章，借用莫札特來裝點一下門面則可。而如果要將莫札特的線路產品當做是拳頭，則要做的具體工作，實在是不輕鬆。雖說莫札特名氣巨大、機會也難得，十分值得企業下大氣力苦心經營，但真正要將其列為拳頭，旅行社一定要先丈量自己的底氣和能力。生產出來的產品，要保證不僅能吸引遊客的視線，而且能得到遊客的共鳴。

在產品操作之前，也許一些市場調查需要開始在先。比如說，是什麼樣的遊客會對這樣的產品進行關注呢？平心而論，無論是奧地利的元素也好，莫札特的因數也罷，對於絕大多數中國遊客來說，還都存在一個知識盲點。不信你向走在大街上的人們進行一次簡單調查，看看又有誰能夠回答出莫札特優秀的三部作品呢？即便是將旅行社傾力推銷奧地利旅遊線路的業內人也算作內，能夠做出圓滿答案的也不會超過1%。這樣的一個並不突兀的結果，無疑需要人們予以正視。如果我們僅僅把目標遊客鎖定在對莫札特有較深瞭解的人群身上，預想中的火爆就不可能出現。

旅行社在進行線路產品的推銷排序當中，自然不能將以莫札特為主角的線路產品放到大鍋當中，蘿蔔白菜一起熬。無論是北京還是上海，經常進入音樂廳的人與能夠花上萬元錢參加旅遊團到歐洲旅遊的人並不完全重合。以莫札特的名義製作的旅遊線路產品能夠吸引到的，不僅會有莫札特的忠實聽眾、崇拜者，也會有較強烈的進取心、對莫札特充滿敬意的人。由於受到音樂的專業特點的限制，非音樂家之列的廣大的音樂愛好者才會是旅遊團的主力構成。

參加這樣的名目的旅遊團的多數遊客，必定會將對美的追求承載其中。他們一定會期望透過這樣的一次旅遊學到些什麼，否則他就一定會選擇那種休閒渡假類型的旅遊。人們聽音樂會的規矩、進音樂廳的興趣、對交響樂的

逐項瞭解以及對莫札特的喜愛，都期望借助於參加這樣的一次旅遊活動得以實現。

旅行社在進行莫札特旅遊線路的產品策劃當中，對交響樂、莫札特以及音樂會的基礎常識，都不妨詳細列出。比如，樂章之間不能鼓掌、必須要攜帶一套正式的服裝等等，在產品亮相的時候，製作的小冊子當中就可以加以標明。要清楚的理解遊客的心理需求，人們在報名參加這樣的旅遊團的時候，其實是樂得接受到這樣的一些規則約束的。不用擔心這樣會嚇跑遊客，而效果也許剛好相反，在這些規定情境下，此項線路產品對遊客的吸引力才會突顯、才會增加。

莫札特有幸，在他250生日的時候，他的家鄉為他舉行那麼多的活動；中國遊客有幸，可以選擇在這樣一個難得時機造訪人類音樂史上的偉人；旅行社有幸，能夠借助莫札特的號召力將遊客彙聚到一起。當然，這中間也就包含了把它作為噱頭還是拳頭的綜合考量。在那些真正要把這樣的產品作為拳頭來展示自己的實力而非僅僅將莫札特用作噱頭的旅行社的帶領下，莫札特主題產品獲取市場的青睞和遊客的擁護者，也許就變得容易多了。

帶著世界遺產的金鑰匙遊中國

近年來，旅遊與人們的日常生活息息相關、處於蓬勃發展之中，世界各地的遊客在確定自己的旅遊目的地的時候，都不約而同有了世界遺產這樣一種新的座標。根據181個國家成員簽署的《保護世界文化與自然遺產公約》，聯合國教科文組織公佈的《世界遺產名錄》，成為許多遊客確定旅遊意向的出行指南。無論是到中國旅遊的國外遊客，還是在本國旅遊的中國國內的遊客，以「世界遺產」來選擇、確定旅遊行程，都已經廣為流行並已化作一種主流時尚。

中國所擁有的多姿多彩的世界遺產，也的確為國內外的遊客提供了流光溢彩、琳瑯滿目的選擇。自1978年中國開始擁有最早的一批「世界遺產」以來，截止到2007年6月，中國已經擁有物質類世界遺產32項，非物質類世界遺產3.5項(其中的「蒙古族長調民歌」與蒙古國共用)，這35.5項世界遺產，使中國成為地球上為數不多擁有最多世界遺產項的國家之一。

根據嚴格的條件精選、入圍、獲得殊榮的世界遺產，為世界各地的人們提供了一個以全人類的視角近距離觀察世界、瞭解世界的特別方式。世界遺

產開啟的一個新世界，也為世界各地的遊客提供了以知識的目光、尊重自然與人類的偉大創造、深入探索並認識世界的正確指引。

在各種類別的世界遺產中，物質類的世界遺產，是遊客可以觸摸得到的活生生的物質存在。無論是文化遺產、自然遺產、文化與自然雙重遺產，還是文化景觀遺產，各種物質類型的世界遺產都以人類及自然的偉大創造的凝結，展示於世界之林。中國所擁有的32項物質遺產，就基本囊括了中國最為人們所知的文化與自然的精華，因而成為遊客瞭解中國、探索中國、打開擁有5000年歷史的文明古國中國之門的30把金鑰匙。

一把鑰匙打開一扇世界遺產的門，每一扇大門裡都藏有一座文化寶庫。任何一項世界遺產的書卷打開，都會給遊客帶來知識的薰陶、豐厚的收穫。遊客無論是由國外來還是國內來，在中國的世界遺產中遊歷探索，視覺的盛宴都可以讓人們始終沉浸在美感的愉悅享受之中。中國因歷史悠久、歷史遺存的豐厚，所擁有的世界遺產中的文化遺產帶給人們的印象會更加深刻。中國的世界文化遺產，在歷史、藝術、美學、人類學等方面表現的「突出的普遍價值」，曾被前聯合國教科文組織世界遺產中心主任伯爾德讚譽為「人類智慧和人類傑作的突出樣品」。

中國所擁有的世界文化遺產當中，形式之廣泛、內容之豐富，世所罕見、令人稱奇。其中既有人所共知的作為世界七大奇蹟之一的人類偉大的建築工程長城，也有與中國古代帝王生活相關的古代皇宮（北京故宮、瀋陽故宮）、古代皇陵（秦始皇陵、明清皇陵）、古代祭壇（天壇）。以往時代裡普通人生活的城市及鄉村，在中國的世界文化遺產中也不難找到，如中國的古代城市麗江古城、平遙古城，古代民居建築，如皖南古村落西遞村、宏村，遊歷其中，可以使我們全方位瞭解感知逝去的時代裡中國人的生活形態。古典園林藝術也是中國古人留給今人的偉大創造，因而在中國的世界文化遺產中也不可或缺，如皇家園林的代表頤和園、承德避暑山莊，私家園林的代表蘇州園林，都以凝固的歷史、多彩的畫卷給遊人以啟迪。中國的世界文化遺產中，尚有其他一些古代工程建築及宗教建築、名人建築，如青城山和都江堰、武當山、布達拉宮、曲阜孔廟孔府孔林，以及與佛教相關的洞窟石刻，如莫高窟、大足石刻、龍門石窟、雲崗石窟等等。中國發現的最早的人類遺蹟周口店人類遺址，也以它不可比擬的特殊價值，列入在中國的文化遺產之中，為人類瞭解我們自身提供著原始資料。

中國的自然遺產共有五項。九寨溝的壯麗的景色「因一系列狹長的圓錐狀科斯特溶巖地貌和壯觀的瀑布而更加充滿生趣。溝中現存140多種鳥類，還有許多瀕臨滅絕的動植物物種，包括大熊貓和四川扭角羚。」黃龍則以五彩繽紛的彩池、白雪皚皚的雪山、蜿蜒曲折的峽谷和神祕幽靜的原始森林，享有「世界奇觀」、「人間瑤池」的美譽。武陵源則以奇峰、幽谷、秀水、深林、溶洞，被世界遺產委員會冠之為引人入勝的地區（A spectacular area）。三江並流在2003年以罕見的全部符合自然遺產四項條件進入世界遺產名錄時，更得到了這樣的評價語：「這裡是中國生物多樣化的中心，也是全球同具多樣化生態條件區域中最富饒、溫和的地區之一。」

世界遺產中的文化與自然雙重遺產類別，是因為中國的泰山入選世界遺產而特別增加設置的。因為一項遺產的特殊性而增加世界遺產的一種類別，這增加世界遺產的歷史上也是前所未有的。迄今，中國所擁有世界文化與自然雙重遺產已經有了四項：除泰山外，黃山、峨眉山和樂山大佛、武夷山，都以雙重遺產的特殊價值受到世人的尊重。

在2003年11月3日在第32屆聯合國教科文組織大會上，《保護非物質文化遺產公約》獲得透過。2004年8月28日，中國十屆全國人大常委會第十一次會議表決透過了全國人大常委會關於批准聯合國教科文組織《保護非物質文化遺產公約》的決定，使我國成為第八個批准公約的國家。迄今，我國已經有了崑曲及古琴兩項非物質文化遺產。

中國現已獲得「世界遺產」稱號的各項世界遺產，無一例外，都以深邃的內涵、蘊含了亙古地球的記憶及中華民族的久遠歷史。全世界的觀光客到中國的世界遺產地旅遊、觀光，都會切身處地有所感知。

旅遊讓人們結識世界遺產，世界遺產讓人們的旅遊更增趣味。

真正感受世界遺產，真心體驗世界遺產，到世界遺產地去旅遊，是一種不可或缺的方式。

僅僅在書本上、檔案裡瞭解中華民族的偉大創造，是一種平面的、很難融入感情色彩的無形觸摸。而實地來到中國，站在「萬里長城」、「秦始皇陵」、「明清故宮」等世界遺產前，呼吸著中國大地的空氣，再來面對聆聽歷史老人的無言教誨，對世界遺產的感受，就斷不會讓人輕易忘掉。在中國的世界遺產「蘇州園林」漫步，看一出非物質文化遺產的崑曲《西廂記》，

聽一曲古琴《流水》，對世界遺產的認同感自然會增加許多。

　　無論是歷史尋古，還是飽覽自然，也不論是要瞭解不同的文明建樹，還是去體驗與現實生活相去甚遠的生存環境，「世界遺產旅遊」給了遊客這樣一種選擇。

　　作為一種旅遊形式類型，「世界遺產旅遊」從一開始，就具有了超出其他旅遊產品的魅力。作為可持續發展的一種旅遊形式，「世界遺產旅遊」成為遊客提高文化、增長知識、磨煉口味、增加人的心理機能的必不可少的重要一環。

　　2000年，中國國家旅遊局曾全面推出「世界遺產世紀遊」，吸引海外遊客，取得了良好效果。隨著中國的世界遺產宣傳工作大力推廣，世界遺產的知名度越來越高，世界遺產旅遊的發展則是必然。旅遊的發展，也將一定會在增加遊客對世界遺產的認知和趣味，從而加強和促進了全社會對世界遺產的關注與保護工作，促進社會的文明進步。

　　「澳門世界遺產遊」應做到實至名歸

　　2006年到中國澳門旅遊的遊客，如今又多了一項主題旅遊的選擇，澳門特區政府已經宣佈，2006年將作為「澳門世界遺產年」，以吸引更多的遊客光臨。

　　「澳門歷史城區」在2005年7月15日在南非舉行的第29屆世界遺產大會被正式列入世界遺產名錄。「世界遺產」的金字招牌，使得澳門在吸引遊客方面又增加了一項重要的籌碼。作為一項價值極高的世界遺產，「澳門歷史城區」包含有中國現存最古老的西式建築和眾多的中式建築，綜合體現了東西方建築藝術的精髓，是中西文化多元共存的獨特反映。這項世界遺產的誕生，為人們重新審視澳門、認知澳門、讀解澳門，提供了一個良好的座標。

　　伴隨著澳門世界遺產的誕生，許多人看到了世界遺產所蘊含的巨大吸引力，擬借「世界遺產」的巨大聲望來進行澳門旅遊招徠，「澳門世界遺產遊」相繼在一些旅行社正式出臺。世界遺產旅遊，在世界遺產的全球體系框架當中，從來都是社會大眾對世界遺產價值進行欣賞、瞭解的一個重要途徑。在世界各國、尤其是在歐洲各國，「世界遺產之旅」是諸多有品味的旅行社始終堅持的重要的文化旅遊產品類型。應運而生的澳門世界遺產主題旅遊，無疑是一項與世界潮流同步的高明的產品策劃。在引導人們對澳門新誕

生的世界遺產的面對觀賞、意義領會上，這項策劃將造成重要的作用。可以說，「澳門世界遺產遊」因有利於將澳門的旅遊引向積極健康的文化層面，形成為明顯區別於以往的常規澳門遊線路產品的一類新型澳門文化旅遊產品，從而具有較長久的生命力。

　　熟悉澳門旅遊發展狀況的人們清楚，以往的常規澳門遊線路產品，在出境遊市場中是明顯的粗糙簡陋、生氣不足。各類澳門遊線路當中，雖然因受到政策限制不能將「賭」字寫在旅遊行程字面，但到澳門參觀賭場、自由參賭，卻往往是澳門行程當中最重要的一項活動內容。以至於許多遊客澳門歸來，對澳門別無印象，唯有「賭」字認識最為深刻。澳門旅遊局也曾助推過旅行社創辦一些澳門的專題旅遊，如「格林披士大賽車遊」、「澳門博物館遊」、「澳門國際煙花節遊」等等，但都因力度太弱、功力不夠、市場認知度低等原因，未曾形成較強較大的市場衝擊力。「澳門世界遺產遊」在「澳門歷史城區」進入世界遺產行列之後借勢出現，可以說為澳門旅遊的整體更新提供了良好的機遇。此類產品對改變以往的畸形偏重博彩遊的澳門遊產品的單一、增加澳門遊的內在活力以及在吸引學生、中老年人等多年齡段的遊客方面，都提供了嶄新的視角與廣闊的前景。

　　「澳門世界遺產遊」，顧名思義產品一定應與澳門世界遺產的內容有十分密切的關聯。人們報名參加以此為名的旅遊團，增進對世界遺產的認識則是一種必然的心理期望。旅行社推出此類產品，就應當有義務對此線路產品的品質進行認真的把握，以便做到貨真價實。但十分遺憾，對市場中行銷的「澳門世界遺產遊」產品進行分析，我們不難發現，一些旅行社對澳門世界遺產的內涵並不清晰，或者進行的是習慣性眉毛鬍子不分的糊塗處理。一些以「澳門世界遺產遊」為招徠的產品，只是將「世界遺產」當做是澳門遊的一項貼片、一件裹身新衣，並沒有對世界遺產的含義和本質進行正確採用。比如，廣州等一些城市的旅行社推出的88元的「澳門世界遺產遊」，就明顯是將「世界遺產」當成一個噱頭，看其內容，竟然與以往的傳統澳門遊線路毫無區別，類似葡京娛樂場、友誼大橋等等與澳門世界遺產毫不相干的景點，也都包含在了這樣的「澳門世界遺產遊」的主要行程當中。

　　事實上，世界遺產中的「澳門歷史城區」，是有嚴格的地理範圍限制的。它的範圍僅僅包括媽閣廟、港務局大樓、鄭家大屋、聖老楞佐教堂、聖若瑟修道院及聖堂、崗頂劇院、何東圖書館、聖奧斯丁教堂、民政總署大

樓、三街會館(關帝廟)、仁慈堂大樓、大堂、盧家大屋、玫瑰堂、大三巴牌坊、哪吒廟、舊城牆遺址、大砲臺、聖安多尼教堂、東方基金會會址、基督教墳場、東望洋炮臺(含東望洋燈塔及聖母雪地殿聖堂)等約22處的歷史建築，以及同這些建築緊密相連的媽閣廟前地、阿婆井前地、崗頂前地、議事亭前地、板樟堂前地、耶穌會紀念廣場、白鴿巢前地等7個廣場空間。

這樣的一個範圍內容，是經過了較長的時間、多方面磋商之後才確定下來的。澳門的世界遺產從2002年提出申報到2004年7月得到正式確認，歷經了兩年多的時間。其間曾經歷過一些十分重要的內容調整。比如最初申報內容中包含的分散在澳門老城區的12座建築物，在2005年上半年已經被調整為有所關聯的22座；在原有的申報內容當中，並沒有廣場的內容。2005年調整後的申報報告內容中新增了這方面的內容，並且採用了澳門當地的特有說法，將之稱之為「前地」。

澳門的世界遺產從「澳門歷史建築群」到「澳門歷史城區」的從名稱到實際內容方面的變化，雖然複雜，但對於選擇想要來做澳門世界遺產旅遊文章的旅行社來說，還是應該瞭解地稍稍細緻一些的。否則，在推動「澳門世界遺產遊」時，不免會產生表述不準確、內容有偏離等等的問題。

比如，對澳門世界遺產名稱與內容上變化，一些旅行社就沒能搞懂。不僅是內地旅行社，香港的一些旅遊機構對此也一樣有模糊的地方。來往港澳之間的噴射船公司與港中旅聯合推出的「澳門世界遺產遊」，行程內容便只是包含了澳門世界遺產申報前期原有的12處建築物，與真正進入世界遺產行列後的「澳門歷史城區」所包含的內容並不完全契合。

澳門的世界遺產「澳門歷史城區」是一項十分值得我們下功夫搞通搞懂的世界遺產。這項遺產以澳門舊城區為核心，透過相鄰的廣場和街道連為一體，展現了東西方不同國家在空間結構概念、建築風格、美學觀念、工匠手藝和技術方面的交流融合。我們在籌畫「澳門世界遺產遊」的時候，應當在充分瞭解這項世界遺產的基礎上再來進行，要傾注我們對世界遺產的熱愛，準確並且精心設計產品的每一個細節。只有這樣，才能讓遊客感受到實至名歸的澳門世界遺產遊的真正魅力。

2006年的「澳門世界遺產年」，旅行社如果能夠透過組織遊客實地遊覽澳門的世界遺產的景點景區，傳播正確的世界遺產的知識，無論對澳門、對旅行社以及參團的遊客，都會是一件十分值得讚賞的事情。

旅遊業與「非物質文化遺產」的對位銜接

進入2006年以來，「非物質文化遺產」一詞的公眾認知度迅速得到提升。文化部的501項「第一批國家非物質文化遺產名錄推薦項目名單」在經過公示之後，「非物質文化遺產保護成果展覽」，又在北京國家博物館開展。展覽期間，媒體報導頻仍，參觀者每每絡繹不絕。在媒體的高調渲染之下，包括普通民眾在內的社會各界對非物質文化遺產的熱情，似乎是像春河融冰一樣迅速奔湧了出來。

2006年5月18日，「第一批國家非物質文化遺產名錄」經國務院批准頒佈，518項非物質文化遺產名列其中。毫無疑問，這個名單當中的每一項遺產，都已經引起了人們的特別關注。而在此之前，2001年、2003年、2005年，聯合國教科文組織就已經批准了我國的崑曲、古琴藝術、新疆木卡姆藝術、蒙古族長調民歌（與蒙古國共用）幾項遺產為「人類口頭與非物質遺產代表作」（按照非物質文化遺產公約規定，在2006年4月公約正式實施後，此項遺產將統一改稱為「非物質文化遺產」）。

非物質文化遺產的確立無疑使得人們能夠更加深入的認識民族傳統文化的重要性，而深度瞭解並探尋這些世界級、國家級的「非物質文化遺產」的一個直接途徑，就是到產生並保存了這些遺產的地方去切身體驗。於是，有關非物質文化遺產與旅遊業的關聯問題，則不期然進入到人們的熱門話題當中。與社會對非物質文化遺產的高漲熱情相比，此時我們來做非物質文化遺產與旅遊業的關聯探討，不僅是必要，而且是很有些緊迫了。

「非物質文化遺產」是吸引遊客的重要元素

在對待世界遺產的問題上，「保護」與「旅遊」之間，雖然在不同屬相的學科間長期存在著各種爭議，但兩者之間並非是水火不容。事實上，在聯合國教科文組織世界遺產中心的各種檔當中，不難檢索出「世界遺產旅遊」這樣的關鍵字。「世界遺產旅遊」作為一項主題旅遊線路產品，一直為聯合國教科文組織所提倡、為全球的眾多旅遊機構所採納，在世界各國都有相當多的追隨者。

以「世界遺產」來吸引遊客，以往我們曾見過許多成功運用的範例。比如四川的九寨溝、黃龍、青城山和都江堰、峨眉山和樂山大佛等幾項世界遺產綑綁聯手，以「世界遺產的黃金走廊」為號召，在吸引國外遊客尤其是日

本包機遊客方面取得過眩目的成就。相比之下，對非物質類文化遺產與旅遊的關聯，我們的認識和實踐可以說還遠遠不夠。但不容懷疑的是，如果我們能深下功夫、認真研究並付諸實踐，非物質文化遺產的吸引力並不會弱於物質類世界遺產。經過精巧的構思和策劃的「非物質文化遺產之旅」，一樣可以使得國內外的旅遊者趨之若鶩。目前，我們僅需對文化部公示的這501項非物質文化遺產進行挖掘，就足可以讓公眾視野中的世界遺產主題旅遊從內容到形式均豐富多彩起來。

在聯合國教科文組織業已批准的三批非物質文化遺產當中，日本的能劇與歌舞伎，以及印尼爪哇的哇揚皮影戲、義大利的西西里島的傀儡戲等等富有當地民族特色的傳統戲劇，早已經成為它們所在國家用以吸引外國遊客的一個利器。西方遊客到了東京，很少有不去歌舞伎町看一出傳統的歌舞伎表演的；在印尼城市杪欏遊覽皇宮時，看哇揚戲成為最受外國遊客的歡迎的晚間娛樂。有較多國際旅行經驗的遊客都會深深懂得，瞭解其他民族的文化，領略其風情和習俗，無過於去用崇敬的心理去流覽當地的非物質文化遺產。

正像外省的遊客到了北京想看看正宗的北京地方戲京劇一樣，北京的遊客到了內蒙古旅遊，想聽的也一定是「蒙古族長調」和「蒙古族呼麥」。在文化部「第一批國家非物質文化遺產名錄」當中，就列出了90多種地方戲曲、30多種包括「河曲民歌」、「河湟花兒」在內的特色民歌，可以讓遊客心馳神往。

從國外的情形來看，非物質文化遺產當中的一些民俗節日，如狂歡節，一直以來都是各國遊客最喜歡的旅遊項目。如比利時班什的狂歡節、玻利維亞的奧魯洛狂歡節、哥倫比亞的巴蘭幾亞狂歡節等等，每年都能吸引大批的遊人前去觀看。我國的非物質文化遺產當中，這類的民俗節日略有欠缺。雖然文化部的申報名單中也有清明節、端午節、七夕節、中秋節、重陽節等傳統節日，但經過漫長歷史時期的人為疏忽，這些節日的神韻往往多少都已經顯得有些不足。2005年韓國的「江陵端午祭」進入世界非物質文化遺產行列後引發的深思，已經讓我們感到了自身的缺失。如果我們要做民俗節日的文章，或許在少數民族的民俗節日中尋找更為合適。在吸引國內外遊客方面，少數民族的節慶活動，完全值得我們去做進一步挖掘。比如第一批國家非物質文化遺產名錄中的京族哈節、傣族潑水節、錫伯族西遷節、彝族火把節、景頗族目瑙縱歌、黎族三月三節等等，都是可資利用的優等資源。

非物質文化遺產對旅遊發展的推動力，我國的旅遊業者早已經有所覺察，一些知名的非物質文化遺產，也早已經在旅遊實踐中多有運用。比如，許多旅行社的旅遊線路產品當中，會在蘇州旅遊中安排遊客賞析「崑曲」；北京旅遊時，會安排遊客參觀「景泰藍製作」；到了山東要看「濰坊風箏」；廣西旅遊要聽「劉三姐歌謠」；雲南石林旅遊中的導遊，則不僅一定會講「阿詩瑪」的故事，她們自己的衣著扮相以阿詩瑪為模範。遊客透過這樣一些與民族文化貼近的旅遊，浸潤在非物質文化遺產的薰陶當中，遊興自會盎然，對當地傳統文化的理解也當然就更加透徹。

運用「非物質文化遺產」元素在旅遊策劃中應先行思索

「非物質文化遺產」雖然本身名詞新潮，但其中的多數內容，都已經與今天的時代有了歷史距離，與當今人們的審美取向產生有不小的隔閡。如果我們對其不加細緻講解闡述、僅是用以做標籤來招徠遊客，那功效自然不會太強。很可能會讓遊客在新鮮感過後，重對傳統文化產生厭倦。

人們在參加這樣的主題旅遊、去實地讀解這些非物質文化遺產的時候，十分需要並熱切期待能得到「非物質文化遺產之旅」的組織者的心智撩撥。這無疑是為旅遊業者出了一個難題。如果不想讓非物質文化遺產旅遊淪落成應景的急就章產品，而要讓其發散出長久的生命力，則非要自身先下苦功不可。

非物質文化遺產的含義解構自然會與旅行社原有的普通導遊講解側重不同，這是由其定義決定了的。《保護非物質文化遺產公約》給出的非物質文化遺產的定義，是「指被各群體、團體、有時為個人視為其文化遺產的各種實踐、表演、表現形式、知識和技能，及其有關的工具、實物、工藝品和文化場所」。舉例來說，我們以往的景德鎮旅遊，可能更多的是偏重於向遊客介紹瓷器成品、向遊客直接進行瓷器產品的推銷，而依照非物質文化遺產的概念，則應該主要側重於「景德鎮手工制瓷技藝」的展示。

工藝品本身是物質的，而其製作技藝則是非物質的。在對此類非物質文化遺產的瞭解當中，知曉它的製作技藝傳承，則是要做的非物質文化遺產之旅的必修課。我們在遊覽故宮太和殿的時候，如果能夠聽到導遊講起「蘇州御窯金磚製作技藝」來，則對這座明清皇宮的認知，一定會更加澄澈。

透過講述要讓遊客瞭解的傳統工藝品製作技藝的非物質文化遺產還有許

多。以往遊客喜歡的一些熱門的旅遊商品，旅行社如果要拿來用做產品的佐料，都應給以「非物質文化遺產」的全新闡釋。這其中就包括有文化部公示名單當中的北京景泰藍、杭州張小泉剪刀、蕪湖鐵畫、浙江的龍泉寶劍、揚州漆器，乃至茅臺酒、瀘州老窖、杏花村汾酒、紹興黃酒、清徐老陳醋、鎮江恒順香醋釀製技藝等等。

在對非物質文化遺產旅遊進行初步籌畫的時候，我們必須要知道這樣三點：

第一，不是所有的民族民間文化傳統都可稱之為非物質文化遺產。《保護非物質文化遺產公約》強調兩個非常重要的條件，一方面是「各個群體和團體隨著其所處環境、與自然界的相互關係和歷史的條件不斷使這種代代相傳的非物質文化遺產得到創新，同時使他們自己具有一種認同感和歷史感，從而促進了文化多樣性和人類的創造力」；另一個方面是「在本公約中，只考慮符合現有的國際人權檔，各群體、團體和個人之間相互尊重的需要和可持續發展的非物質文化遺產」。

這樣，非物質文化遺產就被限定在一個正面的健康的剔除了糟粕的框架之中，我們不能將所有的文化傳統冠以此名統而論之。當然，精華和糟粕的辨析在中國是一個老問題，每個時代的價值判斷標準亦不同。然而，《保護非物質文化遺產公約》貫穿下來的定義及範疇是非常明確的，可謂「有法可依」。

在依法的前提下，遺產所包含的內容，不能違背當今文明時代的主體價值觀，更不能與人權法準則相牴觸。由於傳統文化尤其是社會風俗當中會含有一些與現代人權準則不符的內容，比如一些地方的文化中殘留著對婦女不敬的傳統，這是絕對不可納入遺產範疇的。試想，一項包含著讓新娘跳火盆的婚俗慶典怎樣能夠與21世紀才出現的非物質文化遺產的概念相契合呢？跳火盆的目的是去女人所謂「邪氣」，即典型的歧視婦女，顯然與《消除對婦女一切形式歧視公約》是矛盾的。

而目前各地方政府對非物質文化遺產的熱度當中，顯然也還存在著對公約精神掌握不好、尺度把握不清的問題。即使是在已公佈的第一批國家非物質文化遺產名錄518項名單當中，也有可以商榷的地方。瞭解了這些，我們在進行非物質文化遺產之旅的項目遴選時，也就應當明白持有基於公約精神建立的有見地的客觀評價。

第二，並非所有的非物質文化遺產都可以成為旅遊資源。第一批國家非物質文化遺產名錄分有十種類別，但也並非全部為旅遊可資利用，比如「廿四節氣」、「泰山石敢當習俗」、「楹聯習俗」等等，就很難作為旅遊的吸引物來運作。

第三，儘管非物質文化遺產的表現形式包括口頭傳說和表述（包括作為非物質文化遺產媒介的語言）、表演藝術、社會風俗或禮儀或節慶、有關自然界和宇宙的知識和實踐、傳統的手工藝技能等等多種單體形式，但是，所有這些形式都是與孕育它的民族、地域生長在一起的，構成為不可拆解文化的綜合體。每一項真正符合標準的非物質文化遺產都不可能以一個物質的符號（比如古琴樂器本身）獨立存在，之所以稱為「非物質」，即意味著那些無形的環境、抽象的宇宙觀、生命觀更具價值。

我們在推廣「非物質文化遺產旅遊」時應特別注意，對這類的特種主題旅遊的闡釋，絕非是把旅遊團直接拉到商店去買年畫、剪紙和各類繡品，或者在普通旅遊行程當中隨意加入看一段地方戲曲節目演出一樣簡單。一些複雜的具體工作，少不了要有事先的艱辛構築。但從以往的經驗和旅遊業從業者的質素不均衡的狀況來看，一些旅遊業者對此類產品的表面化的處理也許不可避免。但是，我們仍然期待著旅遊業界在非物質文化遺產的推廣中，能夠將過於張揚的功利性後置，不要出現「用力過猛」的局面。

有效策劃與合理編排的「非物質文化遺產之旅」才會成功

非物質文化遺產之旅的策劃當中，自有其容易出彩的地方。不必擔心遊客對傳統文化的陌生而遠離這樣的線路產品，就是由現實期的遊客心境所決定的產品優勢之一。

當然，有效策劃與合理編排線路在保證產品的成功中所造成的作用仍然需要重視。

深入淺出、由表及裡，並且應當有趣味，這才是對文化遺產的正確應用。余秋雨先生曾提到過，我們中的有些人一談及傳統文化，就會立刻板起臉來，將有趣變成乏味。非物質文化遺產之旅如果在市場中遭到冷遇，多半原因不在於公眾，而很可能就是由於這樣的一些內在因素。

從第一批國家非物質文化遺產名錄來看，許多省份所擁有的非物質文化遺產，在民間文學、音樂、舞蹈、戲劇、曲藝、手工技藝、民俗等方面繽紛

奪目、豐富多彩，這不僅已經為我們的旅遊線路產品策劃提供了充足的養分，也已經為「非物質文化遺產之旅」的多條線路的出臺進行了情感熱身和初級醞釀。下面的一步，就是等待旅遊業者的富有智慧的組合排列了。

比如山東的「非物質文化遺產之旅」的線路產品，就可以將遊覽參觀「濰坊楊家埠木版年畫」、「高密撲灰年畫」和觀看「山東琴書」、「山東快書」的曲藝形式以及瞭解淄博「五音戲」、高密的「茂腔」地方戲曲進行有效串聯；山西的「非物質文化遺產之旅」線路亦可從善如流：到太原看「晉劇」、在臨汾聽「蒲州梆子」、在河曲看「二人臺」、到定州聽「秧歌戲」，然後再將參觀瞭解「平遙推光漆器髹飾技藝」和「清徐老陳醋釀製技藝」和「中陽剪紙」打包其中。類似這樣的非物質文化遺產之旅，其豐富的內容帶來的感染力無需懷疑。無論是吸引外國遊客、港澳臺遊客或內地遊客，都會彌久長新，效力持久發散。

物質類世界遺產與非物質類世界遺產的聯動，對遊客的吸引力自會倍增。菲律賓的「安第斯山上的稻米梯田」，與當地的「伊富高人的哈德哈德聖歌吟誦」，因結合的十分緊密，因而共同成為吸引遊客的重要元素。我們以此借鑒來做文章，前景也會十分明朗。如果遊客在在遊覽世界遺產中的「蘇州古典園林」的時候，聽上一段古琴演奏及崑曲演唱，遊覽「曲阜的孔廟、孔林和孔府」時，看一看非物質文化遺產中的「祭孔大典」，那整個的旅遊行程，定會為遊客留下極為深刻的印象。

非物質文化遺產旅遊的開展，也許會觸及一些人對遺產保護的疑慮。但是，對世界遺產的保護，並非只能擇以靜態的形式。遊客假以旅遊，來對非物質文化遺產進行瞭解和認識，也同樣會使遺產保護富有成效。目前的中國民族民間遺產的危機，其實更多的是來自於人們的情感。這樣的一個例子可以用來佐證：陝西的剪紙娘子在法國表演時，法國人將剪紙視為珍寶排隊購買，而剪紙娘子自己家中，牆上卻貼著港臺的明星照片。透過這個事例我們可以清楚的知道，所謂民族文化遺產的保護，如果不從其本源、從每個人的內心深處去構建，那再好的措施也只是花拳繡腿、紙上談兵。

培養人們對本民族文化傳統的熱愛，可以是課堂中的耳提面命，當然也可以是潛移默化，而透過旅遊的形式來達到這樣的目的，不僅是曲徑通幽，而且可以說是更加高明。當然，這與依靠世界遺產資源強買強賣、肆意漲價，完全是兩碼事。

在今天的環境和社會心態下，遊客到陝西旅遊，聽聽正宗的秦腔之「吼」（陝西人對秦腔演唱的特有修飾語），也許比之觀看氣勢恢宏、色彩亮麗的仿唐樂舞更容易受到喜愛。身處在這樣的現實情境，旅遊業者透過有效的工作推進，對「非物質文化遺產之旅」進行完美闡發，是完全可以令非物質文化遺產的亮色浮現於公眾視野中的。而人們原本所要提倡的保護，此時方能真正落到了實處。因為透過我們的非物質文化遺產旅遊，已經培養出了非物質文化遺產保護所必需的、與生態環境並行不悖的心態環境。

旅行社「會獎旅遊」尋跡解讀

近些年，經常見諸報端、旅遊界樂得討論的一個較時髦的話題，就是「會獎旅遊」。從各類旅行社到各級政府旅遊主管部門，都對會獎旅遊的蓬勃發展寄予厚望，期待以此作為新的經濟增長點，在這塊新的土壤上，挖掘出新的一桶金。

數字的統計也會讓人們異常興奮。據世界權威國際會議組織（ICCA）統計，每年度全球舉辦的參加國超過4個、與會賓客超過50人的各種國際會議達40萬個以上，會議總開銷2800億美元。雖然媒體公開的各種分析和引述材料中，對會議旅遊較普通旅遊形式的利潤差從4倍到10倍說法不一，但仍舊不會影響到人們「這是一塊利潤豐厚的市場」的基本認識。2000年8月，北京市旅遊局加入了國際會議組織（ICCA），並在2001年6月舉辦了第一次會展專業人員培訓。2001年下半年，北京市旅遊局還舉辦了首屆會展旅遊研討會。

「會獎旅遊」的中國語義探源

「會獎旅遊」的提法，其實並不是e時代的一項發明。對中國的旅行社的「會獎旅遊」由來尋根，可以追溯到1985年。當時，正處於中國旅遊的第一次大發展時期，許多國際旅遊市場中的新業務剛剛被人們認識到。中國國際旅行社總社在位於崇文門飯店的散客部之下，成立一個「國際會議與獎勵旅遊處」。這個「會獎處」的招牌，應該算是中國的旅行社中最早的「會獎」招牌。第一次將「會議」與「獎勵」兩個本不想幹的名詞捏和在了一起，這在當時的旅遊業界，尚屬於一個獨創。

國旅的這個「會獎處」成立後的基本工作，是組織、安排接待國外機構、公司在華召開的各類會議。譬如組織了在人民大會堂召開的一次世界語

大會，在青島召開的一次國際海洋會議。那時候的中國的經濟尚不發達，國家尚沒有允許中國公民走出國門旅遊，國內企業當中也沒有以出國旅遊的形式獎勵員工的意識，因而，定位於入境客人，也未必一定是市場遠見，實在是政策也不允許擴大至國內客人。及至後來，更多的旅行社湧入「會獎」盤子分羹，多家旅行社相繼成立的「國際會議與獎勵旅遊部」，其業務的重點已經在鬥轉星移間發生了推移。從接待國外遊客，轉到輸送中國遊客到國外。受市場經濟的傾軋，「會獎」的招牌也變成僅僅是一塊招牌，一些旅行社的「會獎部」所操持的生意，與「出境旅遊部」毫無二致。

近些年政府部門開始參與和大力宣導的「會獎旅遊」，其實是與市場中多家旅行社所做的「會獎旅遊」含義層面並不協調，所誦的「會獎旅遊」並不是同一本經。引進客源，加大入境旅遊，才是政府層面加大「會獎旅遊」力度的核心所在。從某種意義上來看，其實這是「會獎」業務的回溯歸位；而當下旅行社企業所詮釋的「會獎旅遊」，卻多與入境旅遊無涉，會獎旅遊的開展主要是立足於本地客源的出境旅遊。一筆寫出的兩個「會獎旅遊」，使得無論是在政府部門的一味佈道上，還是媒體的演繹評論中，都或多或少有了一些「盲人摸象」的寓言故事的味道。

「會獎旅遊」還是「會展旅遊」

當我們在對市場上熱炒的「會獎旅遊」進行認真考量的時候，才發現已經成了市場中流行語彙的「會獎旅遊」，從概念到實質都還存在著諸多的疑惑。

毋庸諱言，「會獎」的提法，所指的是會議（Meetings）和獎勵（Incentives）兩項內容。但如果你是在世界諸國的旅遊經濟當中點擊搜索，就不難發現，比「會獎」的頻度更高出現的概念，卻是「會展」。「會展旅遊」，作為會議（Meetings）旅遊和展覽（Exhibitions）旅遊的結合，才是國際旅遊市場中原配的一對搭檔。它是作為全球經濟亮點的會展經濟的衍生物而發展起來的。會展經濟一直是世界上許多國家和地區關注的一個熱點，如新加坡的負責會展業的政府機構，就定名為「會議展覽局」。許多國際知名的大城市，像日內瓦、慕尼克、紐約、巴黎以及新加坡和中國香港等，都是世界著名的「會展城」。

由於會展業對科技普及、產品推銷、消息傳播等發揮重要作用，在國際市場獲得迅速發展，據2003年的一份資料顯示，近年來每年會展業全球的

產值費用達900億美元。僅美國，在前年就獲取了90億美元的會議產值。

「會展經濟」作為一種新的經濟現象和經濟發展的新增長點，在我國也逐漸成為從政府到企業多方關注的熱點。據不完全統計，2000年全國舉辦展覽會1684個，而到了2002年，我國舉辦的展覽會總數已達2400多個。這個數字增長雖快，但與國外相比，還有不小的差距。北京的會展數量占全國份額的40%以上，雖在全國處在領先的地位，但在國際會議組織所作的全球舉辦的國際會議最多的城市排名中，也僅僅排在第54位。

「會展經濟」的沃土中生長的「會展旅遊」，也讓許多旅行社收益頗豐。經過了多年的實踐，旅行社也已經在經辦「會展旅遊」中磨煉出了一些經驗。

在「會展旅遊」當中，旅行社通常是接受會戰主辦方的委託，組織安排與旅遊相關的事情。各類會展的委託不盡相同，但工作卻不外乎這樣三種類型：

會後旅遊……

會議代表的接送安排……

會務安排中的涉及食、宿、行、遊部分的內容……

「會獎旅遊」框架下的獎勵旅遊

從會議旅遊上來看，會議的組織往往是政府或有較強實力的企業，對會議的舉辦地有知名度、下榻的酒店名氣較大方面考慮較多；而獎勵旅遊，因為是企業出錢，則有可能在花費上會錙銖計較。北京的一家電腦公司的一個獎勵旅遊團，採取以競標的方式選擇旅行社，省錢就是其中一項很重要的考慮。

會議旅遊與獎勵旅遊的包含「會議」與「獎勵」的兩項內容，從客戶物件與要求、產品形式和銷售手段，都有許多不同。在具體的操作當中也很難將兩項業務完全融合。常常是在「會獎部」的攤頭下，作會議業務的人與作獎勵業務的人各行其是。無從考量「會獎」兩項業務的最初組合，是否是與兩項業務都不太大有關。但不論「會獎旅遊」的名稱是怎樣的可疑，它早已經被市場接納了。因而就需要旅行社下功夫認真思量。

獎勵旅遊的問題，就十分值得好好探究一番。獎勵旅遊是將獎勵以免費

旅遊的方式兌現，在現實形態當中，其包含的類型多種多樣。原本是源於企業老闆對員工的旅遊獎勵的獎勵旅遊，在風雲變幻的市場中，被許多商家更多的演繹成一種促銷手段，因而獎勵旅遊的繁複，已經遠遠不是像旅遊院校的教科書上的定義「企業對員工的一種獎勵形式」一樣簡單。當然，「企業對員工的獎勵」的形式，仍舊在「獎勵旅遊」當中為最為人們熟知、佔有相當的份額。

企業對員工的獎勵

企業以旅遊的方式獎勵員工，顯示的是企業的一種經營行為，目的是協調獎勵者與被獎勵者的關係，激勵被獎勵者為獎勵者更好的工作。這種類型的獎勵旅遊在媒體的報導中時常耳聞。2003年9月，900名上海太平洋安泰人壽保險公司的員工在廈門的4天的旅遊，2002年7月，日本一家公司800多人優秀員工到北京旅遊都是這類的企業員工獎勵。

企業對社會中某些群體的獎勵

這類獎勵旅遊是企業用以樹立自身形象的一種方式。SARS過後，北京的一些旅行社推出的慰問白衣天使的活動，免費獎勵在SARS一線工作過的醫生護士到北戴河或馬來西亞旅遊，就是為樹立企業形象而選擇的獎勵旅遊方式。

生產商對零售商的獎勵

這種類型的獎勵旅遊在國際上常常可見。生產商往往會將對零售商的旅遊獎勵，當成是產品促銷策略中的重要一環。如日本佳能公司影印機部對零售商制定的政策就是，不同的影印機按不同的點數計算，只要銷售達到一定的點，比如100點，就有資格參加每年的出國獎勵旅遊。

商場對購物者的獎勵

商場採取「有獎購物、出國旅遊」的促銷方式坊間時常可見，事實上也是一種獎勵旅遊，只不過獎品不是實物而是旅遊。商家所採取的這類促銷，往往效果奇佳，因而廣被採用。信手拈來如北京海澱購書中心的購書抽獎出國遊活動、上海的一家洗髮水公司的「購物有獎」活動等等，都吸引了不少人的目光。但旅行社在操辦這類形式的獎勵旅遊時，尚需注意到，顧客購物後自己抽到的旅遊大獎，心態上已經不是對企業的感恩，而是對自己運氣的慶幸。旅遊的實施雖由企業付費，但意義上已經不再是「獎勵」的含義，而

變化成企業對其承諾的一種「履約」行為。

　　綜上所述，無論是「會獎旅遊」還是「會展旅遊」，都為旅行社提供了許多可資利用的發展契機。加大對其中的投入，可以為旅行社帶來可觀的效益。但我們也一定要清醒看到，目前許多地方熱炒的「會展經濟」，，其實是含有大量的「虛熱」成分的。許多地方把「會展經濟」作為「政績工程」對待，是政府拍腦袋和媒體造勢的產物。旅行社浸潤其中，究竟能有多大的成就，尚待觀察研究。

第六單元 產品推廣與包裝

產品推廣與包裝

好的產品離不開好的推廣與包裝，而推廣與包裝的工作卻非旅行社人所長。長期以來我們見到的許多好的創意、好的產品，往往因旅行社在推廣與包裝上工作不到位，產品效力無法舒展，直接影響了期待的銷售業績。

產品推廣往往要依靠社會力量。僅僅靠旅行社自家人來吆喝，即使扯破嗓門也無濟於事。在資訊化時代的產品推廣，一定要借助於媒介。而在一個飛速發展的時代當中，僅僅靠傳統的報紙廣告來打市場，也顯然是不行的。

今天的產品推廣中，產品宣傳單、產品的硬軟廣告都不可或缺。在中國線民已經達到1.6億的今天，我們當然不能放棄的自然還要有互聯網。

互聯網的產品推廣形式，今天已經被絕大多數旅行社所採用。但是，究竟做得如何呢，恐怕沒有一家旅行社會拍胸脯說沒問題。雖然難堪但也不能不說的是，目前各家旅行社的網站，也許是各個企業門類中做得最差的網站之一。問題究竟出在什麼地方，需要我們靜下心來好好想一想了。

產品的包裝問題也是一個大問題。旅行社產品不像物化的產品，比如月餅，存在著過度包裝的問題。旅行社的產品，目前多數都還採用的是劣質包裝。上好的產品，沒能首先依靠包裝來招徠遊客，這當然是一種不足。

我們不妨用心去學習一些工藝美術類別的裝飾裝潢知識，再瞭解一些產品廣告的知識，掌握一些如何貼近顧客的市場行銷知識，對旅行社人來說，在產品經營當中這些也都是必要的。

旅行社線路產品的廣告操作

旅行社行業是一個投入少、見效快的行業，但經營旅行社並非像養水仙花那樣，只要一碗清水、幾粒卵石就能生存。它不僅需要經營者進行處心積慮的產品生產，同時更需要廣告宣傳的大量投入。旅行社的經營，實際上是產品的經營，而經營產品，就離不開選擇遊客喜聞樂見的媒體，不定期地進行特色鮮明的廣告宣傳，以擴大產品的銷售量和提高企業的知名度，求得企業的生存和發展。

企業的產品透過廣告與客人見面，旅行社若沒有廣告投放，產品就不能保證直接有效的讓客人周知。「酒好不怕巷子深」的經營觀念，在旅行社的經營中，是無法採納實現的。「不怕不賺錢，就怕不宣傳」，「不怕不知道，就怕做廣告」。在客源市場競爭日益激烈的今天，好酒不僅要「勤」吆喝，更要「會」吆喝。廣告宣傳促銷不僅僅是要提高旅行社產品的吸引力，更大的方面是要增強企業的知名度。

公眾雖然對廣告多有厭煩心理，但生活當中又無法離開廣告。在各類廣告當中，旅遊類別的廣告，遠比其他產品受到的歡迎為多。在一份來自「法國民意測驗中心」調查資料中，我們可以看到法國公眾對各類商品的平面廣告的關注程度：

法國公眾對平面廣告的關注在這份調查中，可以清楚的看到，旅遊類別的廣告在男人喜歡閱讀的廣告中名列前茅。原以為女士會把更多的注視點放到香水首飾上面，但調查顯示，女士對旅遊廣告的興趣也僅排在「傢俱和裝飾」之後，列在第二位。

中國的一家調查機構在對中國近年的廣告研究中，也證實了這樣的結果並表明：

男性受眾會更留意廣告。

25-34歲的人群看見並記住廣告的可能性最大。

這樣的調查結果對於我們進行廣告投放及廣告製作都具有重要的指導意義。

一、廣告媒體的選擇

廣告的投入是旅行社經營費用中一項大的支出，需要事先做好廣告預算評估、媒體選擇評價等幾項工作。對試行投放的廣告媒體，要實行跟蹤監測，以求得決策準確、物有所值。

1.注意廣告媒介種類的選擇

旅行社的廣告一般多喜歡選擇一些平面媒介來做。平面媒介廣告主要包括報紙、等載體，是利於旅行社將其產品迅速推向市場、周知天下的較好選擇。

在平面媒體當中，報紙為旅行社廣告的首選媒介。報紙的優勢是發行量

大，時效性強，見效快。各類，尤其是旅遊，也比較適合旅行社的產品廣告投入。的優勢是印刷精美、圖文並茂、易於保存。近年來的一些DM（廣告直投），因保存了的優勢，針對高檔辦公室定點投放，也為旅行社樂意選擇。

隨著城市公用交通的發展和條件改善，城市的白領階層會大量採用地鐵等公用交通工具出行。地鐵車廂內的廣告，因為具有「強迫性閱讀」的特點，也是旅行社產品廣告投向的一種較好的選擇。

電視廣告是旅行社也多加覬覦的廣告形式。一項調查表明，在目前的中國社會中，沒有哪種人群比城市平民更愛看電視廣告。「今年過年不收禮，收禮只收XXX」、「大寶天天見」和「地球人都知道」因而能成為城市中平民階層的口頭禪。

香港在午夜時段的電視廣告會集中於安全套、啤酒、速食麵甚至是針對年輕人市場的信用卡等產品，與黃金時段的大眾產品廣告截然不同，顯示出電視廣告對收視人群有著非常強的針對性分析。而這一點上，國內電視臺及廣告商仍然還只是滿足於滾動播出的次數。旅行社的電視廣告投入，應學習境外的經驗，更多的注意受眾層面的分析，避免大把的費用打水漂。

2.注意媒體涵蓋面的選擇

我國媒體廣告市場份額現狀是：電視是中央強，地方弱；報紙是地方強，中央弱。根據這種狀況，廣告投向大致可以這樣確定：如果選擇電視廣告的形式進行投入，那中央級的電視臺應該是首選；如果選擇平面媒介投放廣告，當地的報紙則是應該優先考慮的。

二、平面媒體廣告投放要點

旅行社的平面廣告並不是交給廣告公司處理就完結了，對廣告發佈時段、媒介版面位置等具象問題，都應該有自己的主張。

1.注意廣告時段的選擇

旅行社廣告有「一上就熱，一停就涼」的特點，特別是在報紙上投放的廣告更是如此，因而選擇廣告的投放時段十分重要。各類調查公司經常發表的類似「收視調查」調查資料，應當成為確定廣告時段的主要依據。

報紙的閱讀時效一般只有一天時間，除非客人特別留意收藏，否則廣告

會當做無用資訊*丟棄*。每週七天時間裡，以週五的報紙閱讀率最高，週二的閱讀率最低。考慮*到*各項綜合因素，旅行社的線路出行廣告以週日、週一、週五幾個時段刊出*效果*最好。往往是週日刊出的廣告，在週一上班後就會有大量的回饋。

2.注意版面的選擇

避免與銷售同類產品*的*旅行社刊登在報紙的同一版中，以防止受眾在直接的價格比較中銷抵廣告的*作用*。

旅行社廣告多會選擇報紙的旅遊版刊登，其實這並不一定正確。版面的*選擇*更多的應該考慮到「對位」。如果你的廣告內容與百姓的日常生活有*關*，不妨刊登在百姓生活版；以觀看體育比賽為主題的產品廣告，則應當選擇報紙的體育欄目下面刊出。

*廣告*在報紙版面上位置，如同圍棋的「金角銀邊草中間」的規律，角、邊部分*最*容易吸引人們的眼球，這基本上反映了讀者的閱讀習慣及視覺停留順序。

報紙上的廣告專版，各家旅行社的廣告風格式樣全不統一，色彩雜亂無章，給人們的感覺就像管理混亂的農貿市場。旅行社廣告本該留給人的美好感覺，在魚龍混雜的廣告版上往往會受到扭曲。

三、避免廣告失誤

廣告接受要素中最重要的是獨特性。獨特性或宣傳產品的獨特賣點，使產品從眾多同類同質化廣告中脫穎而出；或宣傳產品所創立的獨特理念，達成受眾的認同。比如佳潔士牙膏廣告，即有意規避一般牙膏廣告功能宣傳，選擇「不磨損」為獨特賣點。食用油金龍魚的廣告，宣傳其獨特的健康飲食理念。

與房地產、汽車行業的廣告相比，目前的報紙中的旅行社廣告，獨特性上存在著較大的閃失。許多廣告創意與製作十分初級，廣告元素浪費、廣告資源配置不合理的問題，比比皆是。

旅行社的管理者應當不僅看到廣告的促銷效果，也應該注意廣告的創意與製作表達。因為，產品廣告，畢竟是旅行社的社會形象的公開展示，是客人認識旅行社的直接途徑。

用好產品廣告，首先要避免廣告失誤。如下一些類型的廣告失誤，在日常的生活中經常可見：

1.產品廣告做成了企業形象廣告

廣告中企業的抬頭字型大小過大，沖淡了產品的衝擊力。你看到的哪一則房地產、汽車廣告，會是開發商、生產商名稱大於專案或產品名稱呢？讀者看旅行社廣告，通常是要選擇出行的產品，而不是要被你的博大氣勢的旅行社的名稱唬住。選好了產品，他自然會在關聯中看到旅行社的名稱。你銷售的是產品，又不是旅行社本身，目標處置不當，耽擱了讀者視覺的第一選擇，白白浪費了廣告版位。

2.色彩浪費

在彩色報紙上做黑白廣告或單色廣告，對彩色版的色彩資源是一種浪費。出現這樣的問題多數是出於經辦人的懶惰。一期廣告在黑白報紙上發佈後，原樣交給彩色的媒介載體發出，多交出了彩色版的費用，不僅在經濟上不划算，對廣告的色彩元素也是一種浪費。

3.不計對象，樣式重複

不管是青年報還是晚報，只用一個廣告範本。對不同媒介的受眾沒有進行分析，其實兩類報刊的讀者對象會有部分差別。投放廣告時應當意識到這樣的差別，在廣告語、廣告版式等方面都應體現對應的差別。

4.主推產品與普通產品並列，形成主次不分

所有的產品平行排列，字型大小相同，看不出主推產品與普通產品的區別，廣告製作者的思路迷茫，無法形成產品的有效佈局。

目前的旅行社的廣告多數都是由廣告公司負責製作。廣告公司的一個廣告文員往往面對數十個旅行社的客戶，無法瞭解旅行社的產品策略、主打產品，無非只能按其想像，在文字、圖片上增加些花哨，有些產品廣告並未能給產品增色，而以不適當的圖文強調，將產品的主題打亂。

應對此問題的辦法，最理想的是與廣告公司商談，希望廣告公司能像五星級酒店的「管家服務」一樣，對旅行社提供一對一的管家服務。這種服務要使廣告適應旅行社的好惡，對旅行社的廣告式樣、主體色彩、風格進行針對性設計。廣告公司的專人服務還應與旅行社的產品設計人員共同謀劃，將

廣告的元素用足，使產品在廣告形式上與產品的整體追求。

　　旅行社在與廣告公司的溝通中，應該首先能將每期廣告的一些具體的產品要求、形式要求提出，在廣告公司的廣告樣稿出來後，要經過反覆修改使之達到要求，以保證廣告費用的投放獲得最大效益。

　　廣告的設計文員如能與線路產品實地接觸，直接獲取產品的元素，為產品的廣告的文併圖提供更恰切的表達方式，廣告的投入就會有更加理想的效果回報。

　　四、注重廣告語創意

　　旅行社的產品使用廣告語十分普遍，多數情況下，廣告語是產品名稱的進一步解釋。比如：

埃及土耳其8日文化之旅

到伊斯坦堡、開羅、亞斯文、盧克索全面領略古老文明，精彩不容錯過！

　　1.廣告語語體風格的多樣化

　　廣告語選用怎樣的語言風格，是由產品物件層面來確定。年輕人產品的活潑、輕鬆、時尚，人文線路產品的凝重、大氣，物件不同，風格變異。對雅皮士階層的人，你甚至可以選用英語廣告語，為他們所熟悉，又不失典雅。

飛躍珠峰之旅

THE BEST MOUNTAIN FLIGHT OF THE WORLD（世界最棒的跨越雪山飛行）

　　2.廣告語不忌諱煽情

　　為什麼要使用廣告語？主要就是為了增加產品的視覺、聽覺的衝擊力。因而，不必忌諱應用煽情的語言、影劇的氛圍。為增加產品的厚重感覺和誘人效果，需要有大力度的語言張合及情景渲染。

　　如果是要做與吳哥窟路線廣告，這樣的寫法就是極為有效的：

吳哥窟探祕6日遊

淹沒426年終為人知，你也是世界奇蹟吳哥的揭祕人

張藝謀導演的電影《英雄》上映後火爆一時，甘肅的《英雄》拍攝地則順勢推出，形成一個新的旅遊景區，成為人們的關注點。

尋訪《英雄》之旅

懷英雄情結，訪《英雄》之地。

很多好的修辭方式和講究的語詞搭配，都可能在廣告語中得到很好的發揮。富有親和力的語言或有律動的語言，都會使受眾受到情緒上的感染，引發無限暢想。

「清邁生態遊」的廣告語以四個動賓結構短句的平鋪直敘帶出兩個「美」來：

騎大象乘竹筏賞蘭花觀彩蝶美麓山聽濤美女村做客。

「清邁生態遊」的這則廣告，還較充分展示了廣告的「善意誤導」效果，以清邁出美女、遊覽安排中有「美女村」參觀製傘工廠的節目為尾碼，張網吸引喜歡看美女的客人。

旅行社線路產品的銷售

一、對位促銷

產品鏈的第三個程式，就是銷售。產品製作出來無人問津，並不一定是產品本身的問題，很可能問題就出在銷售方面上。

早期的國內的旅行社具有濃重的官商氣質，旅遊熱引致的供不應求局面，也保護了官商的利潤豐厚，因而，促銷問題並沒有引起旅行社的高度重視。隨著社會的發展，旅行社已經深深感覺到了來自市場的壓力。網路的普及使得年輕一代的資訊取向已經與傳統的遊客資訊取向發生了很大的轉變，在茫茫人海中如何尋找到並穩定住客戶，成為旅行社面臨的一項新課題。

更新銷售手段、選擇以促銷的方式對應市場，是銷售工作所要採取的措施之一。

1.對產品進行分類整合

要想實現對位促銷，首先應該將產品進行分類整合。

將產品分類，是從客人的角度出發，為方便其不同需求的購買，提供的一項便捷服務。客人進到服裝商店，通常已經有了一個大致的目標。想買西裝的，走到西裝區域；想買休閒裝的，來到休閒裝貨架前。旅行社的幾十條線路的無序的堆放，則讓客人的查找感到撓頭。當客人詢問「有沒有休閒線路？」或「柬埔寨線路怎麼樣」的時候，事實上，旅行社已經失掉了一個以精彩的策劃和細緻的分類「強迫式」舉薦的機會。

「強迫式」舉薦在商業銷售中被廣泛採用。一家書店的進門處，搶眼的地方擺放的是一些重點圖書；超市門前，洗髮水小姐會亮出種種獎品，誘惑客人到裡面購買。而旅行社為什麼不可以採用「強迫式」舉薦的方式呢？幾條重點的、價格有效引力的或者臨近銷售截至的線路，以「強迫式」舉薦的方式大字型大小、大畫面推出，可以對客人產生大的視覺衝擊力，引發其購買慾望，獲得銷售的成功。

刊登在廣告中，擺放在報名門市中的線路產品，不分你我、平均用力的排列在一起，是許多旅行社常見問題。但是，面對這些極大豐富的產品，客人往往會感到頭昏腦脹、無從下手。

在線路產品送交銷售部門的時候，實際上，又有一個銷售創意的問題顯現出來。

銷售的特殊性，要求對產品的分類進行一種動態的新的排列組合，力求將不同產品的共性突出，成為顯示經營頭腦的序列擺放，從而方便客人的挑選。

銷售當中的產品組合、形式分類，有別於旅行社的內部部門的分類。

旅行社內部的部門分類，是依據其主管的業務涵蓋範圍區分的，像東南亞部、歐洲部、澳洲部等等，在管理上雖然有很多優勢，但卻不一定適應整體市場策劃的實施和遊客的選擇。銷售中的產品分類，要充分考慮到銷售工作中受眾的第一感受，不能囿於具體操作部門的分類形式，而要以製造市場賣點、製造遊客的興奮點穿線。在這樣的觀念下的銷售櫃檯上的產品組合，應當是一種全新意義上的，完全不必苛求去與操作部門的名稱的生硬對應。

分類整合的方式不拘一格、常變常新。目的就是為了讓遊客有一種新的感覺。季節變化、節日氛圍、時政熱點等等，都可以成為一次產品組合的理由。下面例舉幾類：

按地理位置將產品組合分類

像「赤道國家之旅」（印尼線路）、「南半球之旅」（澳大利亞、新西蘭、南非線路）、「北半球之旅」等等，以及「東亞情調之旅」（日本、韓國）、「南亞次大陸之旅」（印度、巴基斯坦）都可以形成一種產品銷售組合。

按地緣政治將產品組合分類

地緣政治的話題比較敏感，但正因為其敏感而能引來更多人的關注。以「東盟國家旅行記」的類別名稱，將越南、寮國、柬埔寨、緬甸、菲律賓、馬來西亞、印尼等國家的旅遊線路一網裝進，產品介紹中補入對東盟國家組織的具體介紹。只要入題巧妙，就不會發生「擦槍走火」。另外，像「上海合作組織成員國民間旅遊」，把俄羅斯旅遊線路列入其中，甚至可以考慮請外交部人員來做一個「上海合作組織」的講座，也會吸引一些對政治感興趣的旅遊者。

2.找尋並確定客人

在一項面向針對普通遊客的調查時，對「您是否記得上一次旅遊是哪一個旅行社組織的」的問題，能報出答案的遊客不足四成。

這其實是呈現出了許多旅行社共同面臨的一個品牌危機。

每個客人都會有自己的興趣愛好和特別需求，他們在選擇了旅行社的一種類別的旅遊時候，事實上，已經把自己的興趣點暴露給了旅行社。義大利的一家旅行社，對參加過他們組織過的「歐洲文化遺產旅遊」的遊客接連不斷的發送新的「世界遺產旅遊」線路資料，命中率極高，竟然會有人連續十多次參加了相關內容的旅遊。當遊客的癖好成為旅行社進攻的軟肋的時候，旅行社的對位銷售取得成功，應該是易如反掌。

當從現狀來看，國內的旅行社中幾乎沒有誰刻意去記錄遊客的個人資訊。客人向旅行社暴露出來的旅遊愛好、興趣所在及出行規律，往往都會被無情拋棄。一些旅行社建立起的「客戶服務部」，主要的精力其實也只是用在了負責處理日常投訴的瑣事上面。

只有建立起真正的客戶服務系統，才有可能使盲目的銷售變成有目標的銷售，也才能使旅行社與客人之間的維繫，形成一條汩汩流動的主動脈。

這樣的客戶服務系統，需要建立起資料庫行銷體系。利用企業經營過程中收集、形成的各種顧客資料，經分析整理後作為制定行銷策略、對位銷售的依據。客戶服務系統的成功例證有許多，國外的許多企業都視其為「可持續發展」的要件。著名的紐約大都會歌劇院在保有矜持的外表下，也沒有忘記去做這方面的努力。他們首先是設立一個可容納150萬人以上的歌迷資料的資料庫，然後再運用電腦分析各種類型消費者的特點，採用直接通訊的方式向目標客人宣傳推銷歌劇票。結果常常是在歌劇票正式公開發售之前，70%以上的入場券就已經利用資料庫銷售出去了。

旅行社要避免摒棄錯誤的行銷手段，使自己在市場中不再盲目，就必須建立起自己的客戶服務檔案，製作專門的客戶資料庫。只有這樣，才有可能使旅遊者「一個都不能少」地成為旅行社的終身客戶。

3.制定新的促銷策略

對位促銷要求我們在促銷戰略上應該有區別於從前的新的思考。從促銷的構想到促銷形式的採用，都需要有新的思維融進。

比如對文化旅遊，不僅要考慮到文化旅遊的可持續發展的市場賣點，也要有對文化旅遊的一種崇敬。如果在文化旅遊的促銷中，以低檔品味、無知無畏的心理進行推銷，不僅會必然失敗而且也會糟蹋了文化的名聲。歐洲對文化旅遊的推銷中，就積累了許多好的經驗。在對文化旅遊的整體對位策劃當中，歐洲人從文化旅遊產品名稱上就已經考慮到與文化的協調。考慮到參加文化旅遊的遊客一般具有較高的文化或對文化有較深的崇拜心理，所以，在操作中即使是在細微處，也儘量避免商業化廉價推銷對文化旅遊的玷汙。

在行銷歐洲文化旅遊的整體行動中，法國有「節慶活動俱樂部」和「城堡，歷史遺蹟和博物館俱樂部」的對外行銷活動；德國有12個歷史文化名城實施「歷史之光」的聯合推銷；瑞士也有12個旅遊目的地共同制定了「典型的瑞士城鎮」的聯合行銷計畫。從1994年開始的「歐洲文化之都」的連袂行動，是迄今為止歐洲最大規模的聯合行銷計畫。歐洲對文化旅遊的認真可見一斑。我們從中可以體會到的道理是，打文化旅遊的牌，推銷文化旅遊，需要嚴肅的態度和周密的部署，不是可以輕率魯莽、隨意妄為的。

對文化旅遊的促銷，應能在「文化」上下功夫，舉辦文化講座，營造文化氛圍，贈送有文化特色的禮品等等，即使是呈送到客人手上的一份簡短的

介紹資料，也應儘量求得與「文化」協調一致。

二、適度促銷

成功的產品促銷可以使企業維持穩固的市場地位，並且具有長期的市場行銷意義。

許多中小型旅行社認為，他們的規模不大、效益不高，沒有足夠實力再在產品促銷方面花錢。也有的公司認為，並不需要擴展其服務範圍，因為現有範圍內的業務已經用盡了生產能力。他們對於可利用的廣泛多樣的促銷方式所知有限。提到促銷，只會想到大量的廣告投入和增加人員的推銷方式，而根本想不到其他各樣各樣適當、有效而且可能花費較少的促銷方式。

1.適度促銷中營造舒適氣氛

客人到旅行社來購買的線路產品，很大程度上是購買的一種精神享受。適度促銷的要旨，就是要讓客人對產品的精神享受從客人踏入旅行社的大門的一刻就能感覺得到。

營造旅遊促銷的優雅環境

旅遊是完成人們一個美夢的過程經歷，而旅行社的產品就是在製造這樣的一個個美夢。到浪漫之都巴黎去度難忘的蜜月，到人間天堂馬爾地夫去享私人假期，到澳大利亞大堡礁去與水中的魚兒對話，到南非2000米的地心裡去看開採金礦。每個夢都是那樣美妙，而旅遊促銷，應當視為是在幫助客人對美夢的編織和實現。

銷售空間與銷售氛圍在整體的夢境實現當中造成了不可忽略的作用。在銷售大廳內，增設免費咖啡座，讓煮咖啡的香濃味道瀰漫在空間，會帶給客人怎樣的一份感覺呢？或者將銷售大廳佈置成一個花香四溢的美妙空間，使客人來到這裡，感受到與喧嘩煩囂的世界不同的感覺。在這樣的氛圍當中，銷售人員與客人心情都會受到影響。怡然的情致、開心的話題，會使銷售成交的可能性大大提高。

不把客人當傻瓜

在實際生活中，經常會遇到這樣的客人，說話、做派表現出明明是第一次出國，但他卻不願意承認。這一點，對於的銷售人員的提示是：任何時候，寧肯自己扮演傻瓜，也不要把遊客當傻瓜。不要拆穿客人，而要善於幫

助遊客避免並掩飾無知的尷尬。只有這樣，才有可能建立起遊客對旅行社的信任，促使其二次購買你的其他產品。

2.適度促銷中警惕促銷出位

適度促銷中的「度」是哲學上的概念，指的是一定事物保持自己質的數量界限。在這個界限之內，量的增減不會改變事物的質，超過這個界限，就會引起質變。

一家旅行社的銷售人員，不停以手機打擾客戶，不管客人是在開會還是吃飯，結果使得客人不勝其煩，對這家旅行社厭煩透頂。這就是沒能在「度」上掌握好的結局。還有的促銷做法由於沒有顧及社會的影響及專業上和道德上的限制，以致於被認為「不適當」或者「品味太差」。2003年7月22日《中國商報》上以《「出位促銷」將惡俗當賣點》為題報導說，烏魯木齊一家舞吧模擬上世紀30年代上海灘的生活場景，工作人員扮成漢奸，穿長衣衫，掛盒子炮，對客人點頭哈腰，以此招徠生意，引起了市民極大反感，就是典型的促銷出位。還有的商家非要在9月18日「國恥日」取其諧音「就要發」開業，引來人們的反感，更是促銷的敗筆。

3.適度促銷中掌握說話的親切度

在促銷活動中，以親切的話語與人交談，把與客人的交談當做是朋友聊天，會使客人的舒適度大大增加。客人對旅行社的感覺如果很好，會在其他場合下進行口頭傳播。而這樣的傳播，所造成的作用，會比旅行社的廣告更加真實可信。所以，即使是一位自助遊的客人前來諮詢，你也仍然要能熱情接待，把他想瞭解的旅遊資訊提供給他。

三、其他促銷方式種種

目前國內大多數旅行社推銷產品，主要透過報紙廣告的形式。廣告的方式是一種面向大眾的推銷方式，雖然受眾面廣，但往往針對性不強。廣告的方式也是一種短期銷售行為，對增強企業整體形象及產品品牌美譽度作用較小。

新的促銷方式的採用，往往給人留下的印象會更深刻。

海爾的手機產品上市後，為了將其「不怕摔」的特點進行突出宣傳，製造了一個「楊綿綿摔手機」的新聞：海爾的總經理楊綿綿在人民大會堂接受

記者採訪的時候，當場將手機拿出摔在地上，然後拿起完好無損、通話清晰的手機來給記者展示。記者的紛紛報導，使產品的知名度大增。「摔產品」的促銷方式，一樣達到了產品的促銷目的。

1.關聯性促銷

旅行社產品與其他商業機構的合作，或者是採取產品的綑綁式銷售，或者是採取購物有獎的方式，許多旅行社都採用過。尤其是與商家、廠家的「購物中旅遊大獎」的活動，經常在報刊上、商城中可以見到。這類活動的好處是，旅遊費用由組織者廠家、商家來支付給旅行社，旅行社幾乎沒有風險投入；不足之處是，往往組織者選中的旅行社產品都是一些市場上過氣的平庸產品，組織者看中的就是它的價廉。旅行社精心策劃製作的特色產品往往在這樣的活動中很難出現。旅行社在整個活動中因為處在協辦的地位，無法直接向客人展示及磨煉自身的產品促銷能力，因而只能說是一種被動式的促銷。

經辦出境遊業務的旅行社與各國旅遊局之間的合作，有時也選擇關聯性促銷的方式進行。因為主辦方的背景是各個國家的旅遊局，這樣的活動往往會使客人感到踏實可信。香港、韓國等許多國家和地區的旅遊局都與內地的旅行社有過這類的合作。2003年7月31日，隨著美國好萊塢的投鉅資拍攝的一部電影《海底總動員》在中國各地上映，中國的一些旅行社又與澳大利亞旅遊局開始了一次「看電影，去澳洲」的新形式的促銷合作。這樣的一種促銷方式，目的就是為了促成這樣的一種轉變，即：普通電影觀眾澳大利亞的遊客。

2.低價促銷

採取降價的方式來擴大銷售，可以說是最快捷的銷售手段。電視機行業的成功範例是「長虹」。「長虹」在一年之內兩降其價，終於使其20%多的市場佔有率提高到40%強。還有「格蘭仕」微波爐的例子也很說明問題：一次降價500元，買一送三，使「格蘭仕」至今仍能在微波爐市場稱雄。靠降價做招徠手段、製造轟動效應，旅行社也有過類似的成功戰例：泰國6日遊團，價格一年內從3880元降至3200元，門市客人立刻應接不暇。

降價的效果突出，但它卻是一味苦藥。在仰脖喝下去，鎮痛解熱的藥力散發盡以後，副作用也會不期然而至。

利潤下降

當行業利潤處於正常水準時，強行打價格戰，市場佔有率雖然可以得到一定程度的提高，利潤卻跟不上去，企業發展缺乏後勁。靠降價得到的高市場佔有率是表面化的，難以持久的。

產品品牌降為中低檔

靠降價的轟動效所塑造的品牌形象單薄而短暫。降價後的品牌在消費者心目中往往是一個價格低廉、產品屬於中低檔的品牌形象。這樣的一個形像是不利於企業品牌的延伸的。四川的一家電視機廠曾在前些年的價格戰中頻頻出擊，獲取了一些市場份額，但其品牌卻被人們鎖定在中低檔產品的意識之中。

投訴增加

另外一個不容忽視的現象值得注意，也使我們對低價旅遊團加以警戒：來自國家旅遊局品質監督所的消息：旅遊投訴的90%來自於低價或廉價的旅遊團。旅遊投訴的增長與價格的越來越低呈正比發展的態勢。

可能引發意想不到的其他問題

降價促銷還有可能引發國與國的爭端。2003年英國的旅行社的降價促銷給希臘帶來了許多低質的遊客。他們在希臘渡假勝地科夫島和羅地島等地發生多起英國年輕遊客酗酒鬧事的事件，8月，一位十幾歲的英國人在羅德島一個酒吧的打鬥中被殺。英國旅行社的降價行為因而引起了希臘官方旅遊機構和旅遊商的普遍抗議。希臘旅行旅遊代理商協會說，正是英國的廉價旅遊，讓許多英國的年輕遊客來到希臘，製造了一系列的暴力和下流事件，損害了希臘旅遊的名譽。

因為降價促銷有著增加銷售、擴大份額、聚攏人氣等作用，因而其促銷效果明顯，在市場經營中仍會作為一種經營方式而存在。但需要告誡的是，這樣的方法並不是唯一有效的促銷方法，它是一種粗放型手段，如過多採用，則會傷及企業的心臟。

3.老客戶促銷

目前許多旅行社當中，均重視的是如何吸引新顧客，而對如何鞏固老顧客，下的功夫都不多，或者是雖注意到了，做得並不到位。只重視新顧客、

不重視老顧客，實際上是挑選了芝麻丟了西瓜。旅遊所具有的可重複多次進行的行為屬性，使鞏固老顧客、培養客人對旅行社的忠誠至關重要。缺少忠誠客戶，這當中原因較為複雜。固然，有遊客群體消費觀念尚不成熟、遊客構成較為複雜、市場結構不穩定等等的原因，但深究更主要的原因，旅行社本身經營理念不明、產品鏈缺環仍是難脫關係。

傳統的市場行銷4P理論認為：市場份額越大，則利潤越大。但透過研究和調查，發現利潤高、競爭力強的企業並非與高的市場份額相聯繫，而是和擁有相當數量的老客戶、忠誠顧客相聯繫。

培養客人的忠誠度、留住老顧客，在投入產出比上十分划算。美國的一家公司調查表明，顧客的保留率每上升5個百分點，公司的利潤將上升75%。而鞏固老客戶，只需要開發新客戶的1/4的成本。

老客戶檔案有時會變成行銷成功的籌碼。泰國一家旅行社曾介紹過，建立並管理老客戶檔案是他們旅行社長期的做法。在受到亞洲經濟危機打擊時期，泰國旅行社生意銳減的時候，他們就是靠接連不斷向許多老客戶寄發出團資訊，保持了生意上的興旺。

對於老客戶的資料，許多旅行社並沒有認真留存。資料不全，則老客人促銷就是一句空話。要建立穩固的客戶群，一定要在常規的銷售方式之外，建立全新的以客戶服務為軸心的常客服務系統。

旅行社的產品有其自身的生產規律，這種規律需要我們認真去學習、去找尋。

在產品的競技場中，未必只有大型旅行社才能有自己的特色產品。小規模的旅行社為自己的客戶群體生產適宜的產品，是使自己在激烈的市場競爭中保持不敗的重要條件。相比操作複雜、前期開發費用較高的一些大旅行社的產品的大投入、大製作，小旅行社用小投入所換得的，未必一定是小回報。

在市場的成熟度不斷得到提高的前提下，產品問題漸已成為所有旅行社確立自身地位的瓶頸。即使是從來只會採用低價一種手段的旅行社，也已經產生了這樣的危機覺醒。企業需要有自身的特色。特色產品、專項產品就是一個企業特色的重要顯示，是企業的業務標識。企業的產品是否成功的判別，就是終端客戶、客人能憑藉特色標識來準確的選擇你。

從打造、積累企業的專項產品、特色產品進程來看，諸多的旅行社尚存在著較大的差距和閃失。新的時代迫使旅行社要向專業化旅行社的過渡，向一家有鮮明特色的旅行社方向貼近。因為只有這樣，才有可能確保在競爭越來越激烈的市場中不被擠垮。旅行社產品在經歷過「總經理考察確定產品」、「以群眾運動開發產品」和「臺港臺旅行社產品為自己的產品」的過程後，由專業人才打造自身特色的產品，將是一條必由之路。

案例：泰國「海底婚禮」線路產品的策劃

幾年以前，一個「海底婚禮」的出境遊產品曾享譽京城。由於該產品創意新、把握準，適銷對路，產品一經推出，就引起了滿堂彩。產品與北京電視臺的王牌節目《今晚我們相識》聯手，創造了新婚旅遊的一頁輝煌的歷史。時至今日，尚沒有另外一個新的新婚旅遊產品在影響力方面超出。許多當年參加過「海底婚禮」的遊客，對當年的情景依舊是記憶猶新。

「海底婚禮」產品正式出臺，依然是從一個真實有效的市場需求調查開始的。

據國家有關部門的統計，每年全國的結婚登記人數為700餘萬對。從北京婚姻登記處公佈的材料看，北京作為中國最大的城市，一年的結婚人數約為8萬隊。有了對新婚人數進行理性分析，就可以對新婚旅遊市場的容量進行一個估測，避免多重產品的同時投放分散市場，衝擊有效客人的確定選擇。

出國度蜜月雖然是許多年輕人的心願，但在目的地的選擇上卻會有很大的盲目性。旅行社如果考慮將泰國作為蜜月旅遊目的地，就要首先對泰國線路的優勢，有一個足夠的認識：

①價格較低，適合新人收入不高的狀況；

②路線成熟，多年的泰國旅遊開展使泰國對中國遊客特點很熟悉；

③安全，中國遊客在泰國無安全擔憂。

④文化背景差異不大。

⑤泰國人友善禮貌。

旅行社在對市場進行了細緻的調查分析之後，確定了「海底婚禮」的「浪漫、新奇、溫馨、熱烈」的主題。然後，就是處處圍繞著主題來做文

章，不放過每一個細小的環節。

「海底婚禮」廣告語的綜合考慮思路是：新婚旅遊的目的地主要有女性來確定──而女性喜歡浪漫──浪漫的最直接體現是色彩，於是，「海底婚禮」產品的廣告語要句句帶有色彩：「綠色的海水，銀色的沙灘，成千上萬條五顏六色的彩紋魚都是你的伴郎和伴娘……」看似不起眼的色彩的元素，為產品的成功造成了重要作用。

在廣告的色彩及字體選擇上也設置了許多具像要求，比如：在畫面風格上，要扣緊「浪漫、溫馨、熱烈」主題，不使用傳統婚禮的大面積紅色來著意表現熱鬧，而是要以碧綠、清澈的色彩突出浪漫情調；在色彩上，要求產品名稱不用大紅色，避免流於民間婚禮的豔俗，而是要接近於朝霞的顏色，給人一種青春的美感，產生時尚的聯想；對產品名稱字體，要求不選那種帶棱帶角的字體，而是要選圓潤、美感的美術風格的字體，比如琥珀體或幼圓體。

事先擬定的《「海底婚禮」產品操作程式》檔，是確保這項產品能夠絲絲入扣完美準確實施的關鍵。這份程式檔對產品具體的實施過程和具體細節，都進行了周密的考慮。包括出發前說明會、領隊選派、下榻酒店的要求、用餐要求、新婚禮宴的安排、海底婚禮的過程、禮品準備等等具體章節，分項細緻列出。對保證該團的品質和各項工作到位，造成了「有法可依」的作用。如在對客人的參與部分的「特殊要求」中，程式規定：「海底婚禮是一個特殊、難忘的旅遊結婚形式，只有有了客人的參與，才會讓客人真正感到畢生難忘。因為海底婚禮的主要儀式舉行是在水下，情侶之間的講話是聽不到的，所以要求新人要事先準備好屆時用來表達愛慕的方式。這種準備可以是在水中展示寫好的字幅、互贈信物或交換婚戒等其他不怕水的禮物、水中展示人體造型等富有特色的形式。」

為避免參加者因為陌生而對「海底婚禮」產生恐懼，旅行社對遊客的介紹也十分詳細：

到水下的時候要帶一種專用的頭盔，潛水夫在負責指導你戴上，在聽取了水下注意事項介紹後，你就可以嘗試著由船尾通向海底的鐵梯慢慢走入海底了。

這種專用潛水頭盔的穿戴並不複雜，在水下的呼吸、行走等技術也完全

不需專門的培訓，在安全和易用的方面足可放心。潛水頭盔的外形並不如我們通常見到的那樣的黑色的「水鬼」裝束：一件碩大笨重的橡膠全身套衣封閉起全身，大象鼻子連接著背後的一個金屬的氧氣桶。這種專用潛水頭盔的「行頭」的主要構成，外觀像一個類似大頭娃娃舞樣的圓球，頭盔前面是透明的，可以保證你清楚的看到海底世界之精彩奇觀和身邊翩然走來的心上人；而頭盔的特殊的構造，使你在水下身體上不會有什麼異常，甚至你的頭髮和眼睛都不會被水打濕。頭盔透過軟管與船上的空氣壓縮機相連，空氣便透過軟管源源充入頭盔，以保證你在水下的安全呼吸。新人們在海底漫步時，身旁總會跟隨著一串不停向上湧動的氣泡。遠遠望去，似乎是新人在相互傾吐著衷腸、吟詠著婚禮的詠歎調。

在緣梯慢步而下的時候，你的感覺是好像自己要到海底龍宮探寶。在全身入水的那一刻，耳膜告訴你飛機正在起飛。隨著離海面越來越遠、離海底越來越近，你的這種感覺便會逐漸消失。當你的雙足真正踏在海底的鬆軟的沙灘上，似乎是在一種魔力的驅使下，以一種和緩的、富有彈性的「太空步」開始你的「海底漫步」時，一種難以名狀的美好感覺便會油然升騰起來！

雖然你在深入海底之前，已經對海底世界有了或多或少的瞭解；雖然你已經做好以平靜的心理來品味、靜觀一切的準備，但當你面對眼前的一切，你仍舊會止不住怦然心動的！

在清明透亮、有如童話傳說般美好的海底世界裡，五顏六色的珊瑚礁座落在海底一隅；海底銀色沙灘上的黑色的梅花參，特別引人注目；形態奇特的碩大海貝，使人產生了親手摸摸它的衝動；隨著水流起舞的，是婀娜搖曳的海石花；成千上萬條歡娛嬉戲的美麗的彩紋魚，象奧運會的開幕式上的大型團體操匯入眼底，真真是美不勝收！而當那些小小的、頑皮的魚兒三五成群遊來你的身邊，在你的臂膀、腰腿部輕輕親吻、圍作一團爭相到你的手縫裡一口口嗡食麵包時，那種感覺，那種體驗，真是「人間哪得幾回尋？」

身著美麗彩紋衣的魚兒們似乎是通曉事理的，在喜慶的日子裡更顯得歡喜異常。它們做為今天特殊婚禮上的特殊來賓，不停地在新人們中間來回穿梭，與新人嬉戲。有的緩緩遊到新人面前頷首祝賀，有的在新人手臂上輕輕的親吻後劃肩而過，更有那調皮的小魚在新人們的水下相機每每舉起的時候，匆然入畫，為新人的海底婚禮照片增加了無限的欣喜。

人類生活居住在陸地上，對陸地上的動物自然要熟悉一些。比如，人在與小貓、小狗相處後感知到它們各有性情。現代人類絕少有和海底的魚親近過的，因而很難曉得這些魚也是各有性格、各有所好的。有的魚性情爽直一些，會直接奔向你水中的麵包大口嚙食；有的魚則靦腆得多，先要在人的手臂上親密地蹭上幾下，才慢慢的品味麵包的滋味。

在新人沉浸在新奇歡娛氛圍的同時，一對對新人們的婚禮正在舉行。

歡娛舞蹈的魚兒，就是你盛大輝煌婚禮的尊貴來賓！美妙絕倫的海底世界，是你的寬敞氣派的婚慶殿堂！面對眼前的一切，你是詩人，你的詩句會自動流出；你是歌唱家，你的歌會湧動在喉；即使你是平日最沒有文藝天才的人，也忍不住要以「太空步」在海底跳一組自我陶醉的舞蹈。

為體現產品的浪漫、新奇主題，「海底婚禮」產品還在許多地方都有精心設計。

在異國他鄉，新人也許會對泰國的傳統的酸辣餐食不會習慣，主辦者為客人安排的中、西式早餐及中式自助午、晚餐，會在最大程度上給客人一種「到家了」的感覺。而為新婚團特意精心設計製作的「新婚禮宴」，也將會為這項特別活動抹上一筆濃濃的彩蘊。

在「海底婚禮」舉行的當晚，泰國芭達雅的酒店，基調高雅、溫馨的氛圍裡，華格納的「婚禮進行曲」奏響了，精雕細琢的「新婚禮宴」正在舉行。在異國他鄉難得一見的大紅雙喜剪紙貼在宴會廳正中。「新婚禮宴」要求新人正規的著裝。此時的一對對身著中式、西式婚紗的新人的出現，將會把這在異國他鄉舉辦的特殊婚宴裝點的分外妖嬈。「新婚禮宴」上主辦者將要贈送給每對新人的精美禮物，是特意為「海底婚禮」專門製作的：一隻紅木鑲嵌的奕奕放光的金色銘牌，上面寫有「海底婚禮泰國芭達雅」的字樣，新婚伉儷的姓名用娟秀的字體清晰的鏤刻在上面，是一件可以永久保存的極珍貴的新婚紀念品。

精心設計安排的「海底婚禮」團在泰國的其他遊覽觀光等活動也同樣誘人。美輪美奐的人妖歌舞、驚險刺激的鬥鱷表演、趣味橫生的大象表演以及多姿多彩的泰國民間歌舞，將使新人有目不暇接、新意無限之感。因為是新婚團，喜慶的氣氛則會一直貫穿始終。無論是在機場、飯店或是旅行車內，新人們總會和鮮花為伴。泰國是世界著名的寶石產地，新婚團在泰國的幾天

遊覽時間，還將參觀泰國的皇家珠寶中心，觀看匠人精心製作珠寶手飾的過程。在琳瑯滿目、美不勝收的購物大廳，選購珍貴的定情金飾物是新人不可或缺的節目。

想嘗試參加「海底婚禮」的人，也許還會有一些疑問，旅行社的產品說明當中也一一做答：

——我不會游泳成嗎？參加者不會游泳是沒有關係的，只要是會走路，就能參加。事實上參加者在海底要做的是「漫步」而不是游泳；

——水下安全嗎？這是有充分的保證的。首先是「海底婚禮」選定的水域灘緩沙平，又絕無鯊魚的侵擾，進入海底前不需要專門的培訓，在水下的呼吸方式也和陸地上完全一樣。

——我在水下一定能看到魚嗎？這也是有充分把握的。你盡可以想像水下世界魚兒有多少，水下世界有多美好，相信你到了水下，會感到人類的想像是多麼的貧乏，真正的海底世界比之想像會更美好。

「海底婚禮」產品由於製作精細、宣傳到位，推向市場後迴響十分熱烈。海底婚禮一個產品的成功，為新婚旅遊造成了明顯的催化作用，一批有特色的新婚旅遊產品其後紛紛萌生。但遺憾的是，其後的一些以新婚旅遊的產品，因製作粗糙、沒有在產品特色上下功夫，因而一個時期以來，新婚旅遊處在了旅行社高度關注之下的低迷狀態。

推銷埃及旅遊不應忽略的元素

擁有7000年歷史的古老的埃及文化，一直是埃及旅遊的響噹噹的標牌。有了這樣的遠比「省優」、「部優」更國際化的「球優」品牌優勢，在全世界範圍內的埃及旅遊推銷，似乎都用不著下太大的氣力。埃及旅遊局做如是觀，中國組織出境遊的旅行社也全盤採信，對埃及旅遊的宣傳，多年來僅集中於古埃及文明一點上面。許多想到埃及旅遊的遊客受到波及，在對埃及的旅遊準備階段，所想到並起身去做的，也只是蒐集一些有關法老、木乃伊、金字塔的資料。

從旅遊的行銷策略來看，單一的一項元素，往往吸引的也就是單一類型的遊客。埃及的古文化元素雖為難得，但就對一個旅遊目的地的立體層面的構建來說，未免還是顯得有些欠缺。從增加埃及的旅遊吸引能力的角度考慮，使遊客的埃及之旅的質感更加突出，當然也是為了加強「中埃人民的傳

統友誼」，我們還是應該尋求更多的一些元素，用以推銷埃及旅遊、使埃及的張力在遊客的興趣之中發散出來。

比如說，埃及與中國的長期以來的非同一般的國家關係，就是十分值得我們進行新視角認識，拿來做重頭文章的。

談及國家關係，不免會涉及到政治的話題。我們國家長時期的對政治的過度敏感，往往阻礙了旅遊中的政治元素的啟動。但在生活中我們知道，政治並不一定是嚴肅的，也許還會是詼諧有趣的。到美國的雷根圖書館參觀，人們會想起這位前美國總統所辦的這樣一件事：在一次演講前調試麥克風的時候，雷根忽然玩性大發，對著麥克風說，我要宣佈一個消息，15分鐘後我們將攻打莫斯科。結果當然是惹來了蘇聯的抗議和美國政府發言人的道歉。玩笑雖然實在過火，但存在於政治中的幽默，無疑也給人們留下了深刻的印象。

在吸引遊客的問題上，政治事件、政治人物其實對遊客的殺傷力都不可低估。遊客到紐約，一定要去參觀聯合國總部；到了南非開普敦，也一定不會忘掉要去一下關押了曼德拉18年的羅賓島；2006年大師李敖難得到北京一趟，還一定要三繞兩繞去到北京人也鮮知的將西方現代科學介紹道中國的第一人利馬竇的墓碑看看。

埃及的元素當中，偏偏就有與政治相關的元素無法被我們忽略。比如如今政治話題的焦點臺灣問題，其起點就與我們所要討論的埃及有著重要關聯。

臺灣曾在日本的佔領下屈辱存活了60年，重新回到中國，決策就是由在埃及召開的歷史上著名的「開羅會議」做出的。1941年二戰尾聲，戰勝國聚在一起討論如何瓜分世界的問題，美英蘇中幾個戰勝國大廠當然如數出席。中國的蔣介石不僅自己去了，而且還帶上了具有良好國際形象的夫人宋美齡女士為他充當翻譯。開羅會議選定了開羅郊外吉薩高地附近的一家酒店。時至今日，這家酒店還原貌保留著當年英國首相邱吉爾住過的房間。可惜的是，蔣介石住過的房間沒能保留，否則關注兩岸問題的中國遊客到此憑弔，感觸一定是非同一般。

中國大陸媒體對埃及的報導，近些年來全部集中在對埃及古代文明的介紹當中，這其實與早些年大陸對埃及的報導形式和方向，已經發生了很大的

偏移。新中國建立以後，中國報紙上對埃及的報導，可謂是高峰迭起。1956年、1973年，凡埃及發生重大政治事件，我們的報導就會全面鋪開。特別是1956年「蘇伊士運河事件」的時候，在《人民日報》等各類報刊上，更是連篇累牘。

1956年埃及國家出現了重大動盪，年輕的軍官納賽爾率部起義、發動了軍事政變，將英法等西方國家扶植的傀儡政權一舉推翻並將蘇伊士運河收歸國有。法魯克國王在革命烽火點燃後倉皇逃命逃到了英國，就此結束了政治生命並再也沒有回到自己的中國。而蘇伊士運河的股東英國法國，因運河歸屬問題不惜與埃及兵戎相見。

這時候，遠離埃及上萬公里的北京，為聲援埃及人民，舉行了一次聲勢浩大的百萬人大遊行，支持埃及收回蘇伊士運河，反對英法軍隊對埃及的入侵。當時的北京城市，總人口也不過是400萬。100萬人的大遊行，差不多是全北京的企事業公司的全員總數。回想當時我們的國民所擁有的國際主義精神，真是令人唏噓讚歎！當時中國對埃及的支援，還不僅體現在道義上，經濟狀況並不富裕的中國，政府又拿出了2000萬瑞士法郎，對埃及兄弟進行了無償捐贈。

今天的中國人已經沒有多少人還記得這樣的歷史事件了，因為當年參加過這次遊行的人，如今至少也已經步入花甲之年。但有趣得很，今天的很多埃及人，卻清楚的記得這件事。因而他們會對到訪的中國遊客說，中國的遊客不僅是遊客，還是兄弟。

類似這樣會對到埃及的遊客產生認識上的重大影響的新聞事件，今天旅遊業界在進行埃及旅遊策劃、埃及線路產品的設計時，幾乎都被白白浪費掉了。目前的一些旅行社的埃及遊線路雖然光彩，但卻沒有中國特色，沒有將古代與現代的資訊進行有效勾連，因而也就無法與中國人、尤其是中國的中老年人的心靈取得契合。

從埃及作為中國公民的旅遊目的地幾年的歷程來看，單一的埃及古代文化元素，對於調動遊客興趣、促使遊客產生購買慾望來說，並不能說是足夠。生活在5000年歷史土地上的許多中國人，對古蹟的印象也許並不像其他歷史曾經斷鏈的民族一樣深。旅行社方面就此指責遊客的素質不高，是不正確也是解決不了任何實質問題的。正確的做法是回頭對自己制定的埃及旅遊推銷的方式方法進行檢討，因為問題極有可能就出現在我們本身。在市場

中一堆堆的埃及的旅遊介紹當中，每每是除了旅遊景點介紹就是遊客歷史簡介，過於單一的內容，已經使得埃及旅遊原本應該有趣的地方都被淡化忽略了。

對於遊客來講，貯備埃及資料為埃及旅遊進行準備的時候，也應注意蒐集包括上面提及的國家關係等等多方面的內容。結論自然還是這樣簡單：你的準備越充分，你的旅遊就越有收穫。舉例來講，當我們在炒菜時往鍋裡倒花生油的時候，或者當我們在往身上穿棉質襯衣的時候，聯想到人們罕知的花生、棉花的埃及淵源，那正式啟動的埃及旅遊，就一定會富含營養而且趣味無窮。

西藏線路產品的命名及其他

2006年國內旅遊的最大熱點，當屬從年中開始的西藏旅遊。隨著七月進藏客運火車的接續開通，北京、上海、廣州等地的許多旅行社，都把西藏旅遊的線路產品擺在了自家產品貨架上的顯赫位置。西藏線路產品連續幾個月的火爆，令好山好水的其他國內旅遊目的地都稍感遜色。許多旅行社也一直在因勢利導，花費了不小氣力用在西藏產品的打造與推廣上面。於是，西藏旅遊也就成了是年對國內旅行社業進行近距離觀察及評價的有效切入點。

一個時期以來，許多旅行社十分上心、細心思索的都是西藏的旅遊線路產品如何設計及推廣的問題。一些旅行社曾在火車開通前動過「專列」的心思，但因受多方條件的限制，最終也未能有實質性的成功操作。其實，西藏旅遊團是否適合以「專列」組織，尚需要旅行社認真思考多加推敲。對西藏旅遊的特殊性，即使是細微之處也忽略不得；在對西藏旅遊的操作中，一些旅行社只是將原有的西藏旅遊線路產品進行了飛機與火車的簡單置換。因有社會熱點關注的大環境，這樣的產品在市場中銷路也相對不錯。當然，如果從對西藏旅遊的拓展層面來分析，這類產品的貢獻顯然並不太大；西藏客運火車開通後一些旅行社著力為西藏旅遊線路打造的新產品，才真正為現實中的西藏旅遊塗抹出幾分時代亮色。

從旅行社的產品來認識旅行社是一個捷徑，因為產品直接顯示的就是旅行社的脈搏律動。西藏旅遊熱潮當中旅行社在對西藏線路產品的打造當中，雖有亮彩產品奪目耀世，但也有不盡如人意的產品顯現於市場。在支撐「西藏旅遊」的眾多產品中，「天路之旅」、「天堂之旅」兩個名稱的產品近年較多出現於京滬兩地的旅行社。雖說這樣的產品在市場中也曾取得過較好的

銷售效果，但從旅遊線路產品理論的角度來看，這樣的產品並不完善，特別是在對線路名稱確定上，留給了人們不少缺憾。

給旅遊線路產品起名字與給家中孩童起名字一樣，要注意的問題之一，就是要儘量避免名字出現歧義。孩童名字中出現歧義至多是方便了別人起外號，而對企業的產品來說就不是那麼簡單了，它一定會對企業產品的功效產生反作用，使企業的聲名受到牽連。聯想公司為何會將原有的「LEGEND」標識名稱改換成「LENOVO」，就是悟出了這個道理。而國內旅行社推出的「天路之旅」、「天堂之旅」兩個名稱的西藏遊產品，卻剛好在此犯了忌諱。

「天路」也好「天堂」也罷，帶給人們的聯想、引起的語義延伸，都可能會有「生命的終結」的含義，這顯然已經與線路設計者的初衷大相逕庭。市場中凡肯動腦筋、思維敏感的人在想要購買西藏遊產品的時候，很難說不會首先被這樣的名稱嚇住。我們無需以這類產品賣得不錯來做辯解，因為之所以會有那樣的情形出現是因為許多遊客還沒有特別注意到或沒有細緻去思索這個名稱的含義。今天的社會中善於敏銳思考的人並不在少數，往往從網站中在某一問題的討論中我們就會發現，公眾中有獨立思考能力的大有人在。無論如何因產品名稱本身的缺陷遮罩掉一大批遊客，不該是我們期望的效果。

對待工作的過於隨意，常常是許多旅行社的一項通病。有的旅行社企業，不僅在對旅遊線路產品的命名上十分隨意，在關係到企業形象諸如企業口號的選擇上也十分馬虎。比如一家旅行社將企業口號定名作「天下一家」，便十分讓人疑惑不解。因為看到這樣的口號，人們的第一聯想就會是「這是一個宗教機構」，第二聯想則會是「這是一個慈善團體」。即使是再做十次聯想，也很難將其與「旅行社」聯繫在一起。這類的隨意，自然影響到了人們對企業的整體認識。

線路產品的命名或企業口號的確定，都是需要融入智慧認真對待的事情，是一項需要下功夫、動腦筋的智力勞動。企業的經營思路是否清晰、是否能稱得上是一個智慧型的企業，也往往就是透過這些細節透露出來。相比汽車、家電、房地產等行業，似乎旅行社業對此總是顯得過於隨意。在一些旅行社當中，產品設計的任務通常是交由旅遊閱歷十分短缺的年輕人擔當，這本身就為產品的準確與力度留下了軟肋。辦事果敢思維活躍的年輕人，往

往喜歡把鮮活響亮的名字賦予產品，但是卻常常由於功力不夠、知識閱歷有限，因而鬧出一些笑話。比如一些旅行社出境旅遊線路當中出現的「佛國尼泊爾7日遊」、「波希米亞8日遊」等產品，便無遮無掩的將名稱上的硬傷暴露在公眾面前。

多數社會公眾是透過什麼來瞭解企業呢？當然是透過企業的產品廣告和企業本身所進行的包括企業口號在內的宣傳推廣。如果說企業在這些地方的操作尚有閃失的話，可以想見人們原本對企業的良好印象會出現怎麼樣的消減。

旅行社同質化產品因果論

在當今的中國旅遊市場中，多家旅行社以相同價格賣同一種產品的事情，可以說是屢見不鮮。經營國內旅遊的旅行社有之，經營出境的旅行社亦有之。以「泰國7日遊」、「韓國三日遊」為例，幾乎是具有特許出境遊資格的旅行社，都會把它作為自家的看家產品，一成不變的歷年經銷。旅行社行業雖然經過了多年的競爭，大中小的規模格局端倪可查，但在旅行社主業經營的線路產品方面，呈現出來的仍然是高度的同質化，而且其列度仍會讓人感到吃驚。一些同質化產品的相同相似不僅體現在產品名稱、價格上面，甚至是在一些廣告元素，如字體、字型大小、色彩、圖形、宣傳途徑等等方面。對此類同質化產品的列度勘測資料，僅需採用一個最簡單的小試驗即可獲得，隨便拿來一張報紙的旅遊廣告版，數一數上面的旅行社的相同相似的產品有多少，便會有一個較明晰的初步認識。

類似的產品的同質化的情況，前些年曾在白色家電企業中也曾大量出現過。冰箱、洗衣機、空調、微波爐等等產業門類每每發生的價格大戰，究其原因，絕少不了產品的同質化。然而，時過境遷，那些企業早已經覺醒。今天若有好事者再到家電市場中逛逛看，家電市場的競爭早已由惡性變為良性，其緣由，當然也離不開弱化了的產品同質化。

但是這則競爭可以使得產品的同質化減弱的定律，在旅行社行業中似乎並不是那麼見效。多年來，旅行社行業中的競爭，也同樣不可謂不激烈，但產品的同質化卻並沒有見到明顯衰減。深究其中的奧妙，也許會戳到現階段的旅行社行業的痛點上來。

旅行社缺乏產品開發的能力，沒有長遠的經營戰略，是造成旅遊市場中

同質化產品大量淤積的根本原因。而同質化產品之所以會被諸家旅行社接受，正說明了目前旅行社行業經營者的商業意識、經營理念和行銷謀略的同質。目前中國的一萬多家旅行社當中，雖說名稱、規模、資金量、人員結構千差萬別，但許多旅行社的經營者思路的混沌、做一天和尚撞一天鐘的混事心理卻十分相像。思想的平庸化往往體現出來產品的同質化，而同質化產品則會使得旅行社的品牌效應遁地消弭，使本企業的經營特色、產品特色完全無從體現。然而可惜的是，同質化產品的弊端，目前尚沒有被多數旅行社的經營者們認識到。同質化產品今天在市場中的氾濫橫行，為旅行社行業較其他行業更加不成熟的說法增加了一項理據。

當然，有些同質化產品的出臺，與旅行社間相互模仿、攀比無關，其實是旅行社之間主動的多方合作的結果，其目的是期望形成更大的產品效應和市場張力。還有些時候，表面的同質化產品後面，隱藏著的是政府旅遊局的作用力。譬如，當中國遊客歐洲旅遊的戰鼓完全擂響時，北京的六家旅行社，就在當地旅遊局的指引和撮合下，以整齊劃一的策劃，將歐洲遊的首發團以統一的價格、統一的行程進行了整體的包裝並推銷。

但是，我們仍可以就基於這樣的一些理由的產品同質化進行剖析。不難猜想到，發達國家的有一定規模的旅行社，對自身產品的保護意識會更加強烈，即使是基於合作的目的與其他旅行社一起採用完全相同的線路產品，這種可能也幾乎會完全不存在。每年中國國家旅遊局都會邀請國外的旅遊批發商來華考察新線路，最終各家旅遊批發商所做出來的線路產品形態各異，卻絕不會呈現產品的同質化。相比國外的大旅遊商的做事方式，我們只能得出這樣的結論：今天我們國家的以合作為由頭推廣同質化產品的旅行社，尚不能夠稱得上足夠大、足夠強，於是只得以互相幫襯的方式，合作種大田，分散收稻穀。

旅行社線路產品的同質化，其實不光是對旅行社自身的品牌生長不利，對於成熟遊客來說，說NO的可能亦會明顯增加。其實，旅行社在揣摩遊客的同時，遊客也一直會在揣摩旅行社。心理戰是先於其他首先打響的。旅行社考慮遊客為什麼不到我們旅行社報名的時候，遊客也在思忖，我為什麼要到這家旅行社報名？在各種理由當中，恐怕「這家旅行社沒有自身特色，所以我報名」是最不可能的荒謬猜想了。

目前的許多旅行社已經深深領會到這樣的道理，跟在別人後面邯鄲學

步，既會失掉利潤、也會失掉自信。因而，開發「人無我有」的產品，成為企業的主攻目標。北京的一家旅行社推出的到法國駕駛法拉利汽車的歐洲遊產品，以極高價位的5萬多人民幣推出，就體現出了一些積極意義。雖然這項產品本身尚顯得粗疏性急，操作經驗及包裝方式、宣傳策劃尚有欠缺，但其產品意識的覺醒卻是顯而易見的。

同質化產品的雖有多處弊端，但對於售賣同一產品的旅行社互相之間在具體操作中的轉團、拼團操作卻會有益。因而，從目前旅行社經營者的現狀來看，同質化產品仍會在相當長的一個時期記憶體在。原因就是當旅行社的經營者們如果還能從同質化產品中咂出甜汁的時候，是肯定不願輕言放棄的。與其以開發新產品的方式冒險，不如以守株待兔的方式固守，這是以小農經濟思想武裝起來的一些旅行社更願意信奉的理念與教條。

旅行社經營者的水準和能力的提高是一個長期的過程，其間同質化產品也自然會與旅行社長期存在。但為了旅行社的形象，對所經銷的同質化產品採取一些簡單的變通的方式，無庸傷筋動骨、只需輕拿小改一下豈不更好譬如說，選擇更加討巧的方式來發佈資訊、不與經銷同樣產品的旅行社刊登在同一張報紙或同一版面、在具體的線路產品名稱方面有所區別、採取主副標題映襯的形式等等，相信都會對旅行社自身的面子會好一點。

網站推廣亦有學問

旅行社的網站相比旅遊飯店、旅遊景點景區的網站來說，應該說操持難度更大。簡單來看，旅行社網站的內容可以包容飯店、景點的內容，而飯店、景點網站卻不能反向包容。雖然2006年年底社科院旅遊研究中心對旅遊網站的排名活動中，也將旅行社網站列出了幾名優秀，但相信那基本上還是基於「扶持」的考慮來進行的評選。得獎的優秀旅行社網站，只能說是相對而言。如果我們稍稍跳出來一些，將其與今天的互聯網世界中的諸多成熟網站進行類比，那得獎的優秀旅行社網站至多也只能算是及格。評選主辦方鼓勵一下贏弱的旅行社網站做法自然不錯，而得獎的旅行社網站如果因此便沾沾自喜、得意忘形進而不思進取，那就不應該了。

毋庸諱言，現實中的各類旅行社網站，差的或較差的占了多數。許多所謂的旅行社網站，頁面分類凌亂，缺少美工修飾，僅僅是從一個網頁創製軟體中選擇了一個範本而已。不僅是網頁設計不美觀，網頁內容、尤其是旅遊景點介紹當中資訊不準確、錯誤多，也是旅行社網站的一大特點。經營出境

遊業務的旅行社網站，對境外目的地的介紹常常會是言簡意改、錯字連篇，粗鄙風格暢行其中。米其林的主編德昆曾經說過，國內的旅遊資訊，比如歐洲旅遊資訊，因為收集起來成本比較高，所以網站多是「採用上網蒐集或用其他指南作參考，複製一些公共資訊。一些錯誤資訊也就被再次複製了。」德昆的這些話，幾乎就是針對旅行社網站現狀而言。一模一樣的目的地國家介紹(包括錯誤的介紹)，現身在不同的旅行社網站上，這可一點也不稀奇。

線民為什麼會點擊旅行社的網站，這個問題雖然初級，但相信許多旅行社網站至今還沒有搞清楚。時至今日，仍會有一些旅行社網站搞不懂internet和intranet的區別。在公眾能夠看到的網頁上，企業內部的黨工、後勤、辦公室——具陳全無遺漏。一批旅行社網站，並不是在網站中強化介紹自己的細緻服務、特色服務，而總是講些自我標榜的「500強」、「最佳批發商」之類的空泛口號。這與世界上其他國家的旅行社網站相比，倒也成了別具一格。

絕大多數的旅行社都不懂得網站的交互性，而只是把它當成是一臺平面影印機。僅僅是把一張原來印刷在紙質媒介上面的線路行程原封不動地擺到網頁當中，失去了網路多級連結的效用；沒有與網友的互動，主動放棄了利用互聯網特點聽取網友對線路產品評價的時機；也沒有開通網上調查、或者徵詢網友的參團旅遊故事，想辦法讓網路內容能夠透過互連變得好看。從這個頁面到另一個頁面，僅僅是一個平面到一個平面的過度，這顯示了目前絕大多數旅行社網站的低能思考。

旅行社網站一定是很少會有人懂得「文不如表、表不如圖」的道理，因而在網站旅遊線路產品介紹時，通常不會給遊客提供行程線路圖。地理位置搞不清的遊客，要看這類資訊，必須要藉以地圖冊為輔助工具；以翻譯成中文的外國地名組接的旅遊行程表，也同樣害慘了旅遊經驗不多的普通遊客。沒去過泰國的人，你能知道「帕塔亞」和「芭達雅」是不是一個地方嗎？你拿著這樣的中文行程到泰國去問路人的時候，當地人能明白「帕塔亞」抑或「芭達雅」是何物嗎？

互聯網是一個技術更新非常快的地方。比如說，網路地圖近年來發生了突飛猛進的進步。打開GoogleEarth試試看，你想要查看中國閩東北的一座小城裡的街道上的建築和查看美國紐約42街的街景已經是一樣的方便。而這樣的技術，最應該被旅行社採用的科技成果，目前卻沒有一家旅行社會想到

為我所用。

　　旅行社網站的最大敗筆，還是在於更新速度遲緩和不注意旅遊相關資訊的發佈。旅行社的銷售部門與其網站管理員之間的嚴重脫節常常會被人們深深感知：國慶期間的出團計畫在北風起、雪花飄的隆冬來臨時也能從不少旅行社的網上看到；在世界上出現的任何大事面前，旅行社網站也幾乎總是我自歸然不動。泰國發生了兵變，尚未出發的遊客或已經在泰國遊覽的遊客家屬會關心吧，但你去旅行社的網站看看，保證你看不到一絲一毫的相關資訊。

　　總之，在諸多方面，人們輕易就可以看到並感受到的，是目前我們的旅行社網站在曖昧與混沌中的低層次運作。出現這樣的結果，網站工作人員不夠敬業是一個原因，旅行社的高層管理者的不夠專業、不夠敬業，自是更重要的原因。

旅遊學界與網路業界要相互學習

　　2006年12月25日社科院旅遊研究中心舉行的旅遊網站評獎及論壇，留給了人們許多思索。這項活動以傳達新思想新觀念留給人們以較深印象的同時，也有作為參會者主要構成的旅遊學界和網路業界對互聯網與旅遊的認識差異問題積澱下來。

　　當日下午的論壇共分為三個時段：第一時段是地方旅遊局與互聯網的話題，此時段雖然傳遞出不少地方旅遊局對互聯網的精彩應用資訊，但總體來看仍稍顯平了些(該不是因為當日會議中幾次提到「世界是平的」這本書引起的吧？)。論壇的第二時段和第三時段討論的是景區與互聯網和飯店、旅行社與互聯網的問題，與第一時段相比，這兩時段的內容相對要更有料也就更加精彩。當然了，言多有失，旅遊學界對互聯網的認知不足問題和網路業界對旅遊的認知不足的問題，也便在論壇中的這兩個時段顯露出來。

　　其實旅遊學界對互聯網的認知，在大會上午的活動中還是保持了一定水準的。在一項主題發言中，發言人提及雲南一個偏遠山村透過互聯網走向世界的示例，說明旅遊學界對互聯網以及互聯網應用的觀察，其路徑總體正確。

　　問題出現在論壇第二段的景區與網路的談論當中。一位著名旅遊專家登場發言，說目前的景區都是單聯而不是互聯，互聯就是要景區和周邊的飯

店、餐廳、商店聯合在一起，形成一個整體。(大意)專家講完後，贏得一片掌聲。但十分遺憾的是，旅遊專家不懂互聯網的軟肋在這裡一下子暴露了出來。因為這段結論歸納，使用的完全是政府官員慣長的「屬地管理」思維，而不是互聯網思維。類似這種「聯合促銷」、「握成拳頭」的思路，在平面語境中來談，我們自然不能說他錯，但在談景區與互聯網的特質聯動問題的時候，顯然有些驢唇不對馬嘴。

繼論壇第二時段旅遊學界暴露的對互聯網的認知不足之後，在論壇第三時段網路人士在談旅遊預定、旅行社預定的時候，也明顯暴露了對旅遊的陌生。幾位網路公司的總經理的談話，圍繞著實現網路預定的快捷展開。他們在交談中說，飯店預訂只要幾十秒鐘，而旅行社預定最少要40分鐘，這就造成了成本上升(大意)。這段話清晰表明網路業界的人士對旅遊的認知是膚皮潦草的，將飯店產品和旅行社線路產品並列一起進行比較就是例證。

我們知道，飯店產品基本上屬於標準化產品，因而說起三星、四星，遊客都會有一個大致概念。品牌飯店更是如此，全球的「香格里拉」都像一個模子出來的。快速點擊預定飯店，從顧客心理來考慮，實現起來沒有太多難度。而旅行社不然，線路產品幾乎完全沒有標準化可言。同樣叫「泰國7日遊」，這家社包括人妖表演，而那家社卻會改成民間歌舞。另一方面，與預定飯店相比，遊客預定旅行社線路產品要交付的費用要高許多，一個南美旅遊38000元，一家三口就是10多萬，你想要遊客幾十秒鐘完成預定，簡直是天方夜譚。

西方的一些旅行社，比如湯瑪斯庫克，在談及經營時會告訴人們一些多留住顧客的技巧，比如給顧客準備軟沙發和咖啡。美國人匹贊姆寫的《旅遊消費者行為研究》(Consumer Behavior in Travel and Tourism)一書，在討論影響消費者選擇的情境問題時，也特別指出了旅行社應有誘導效應。網路業界在進入旅遊行業尤其是旅行社行業的時候，顯然對此瞭解是不夠的。

會上嘉賓發言當中，對網路資訊傳播的主導問題的認識，也有一些可商榷之處。

在互聯網旅遊資訊傳播當中，商業的力量與政府力量究竟誰是主導的問題，互聯網行業的人認識上都不會糊塗。互聯網行業從無到有發展至今，均與各國政府的參與無太大關聯。可以說，各國政府介入到互聯網中來，都是被動的行為。直到今日，互聯網發展產生的部落格或播客，也都不是各國政

府能夠主導的。商業力量推動著互聯網的一步步前進，而政府力量在與商業力量的較量中，總是處在被動應付的局面。在這樣的一個互聯網世界裡，並非以資金介入而是以言論介入的線民的力量形成為最大的一股力量。商業投資要看線民的臉色行事，政府網站也一定要千方百計去討好線民。這種情形下的政府旅遊網站出現在互聯網上，只是作為一家之言被線民所對待。要想成為網路的主導或者資訊輿論的主導，這幾乎是完全不可能實現的任務。

然而，這樣的認識旅遊界的人士在進入到互聯網時卻未必會認得清。

認識不清的結果，則意味著可能會走彎路。比如說，互聯網的最大貢獻之一，就是不再有時空距離的阻隔，遠端操控已經變得輕而易舉。進入互聯網，你可以知道萬里之外的巴黎老佛爺百貨店今天上了什麼樣的時裝；如果你此刻突發奇想，想要同一位生活在北極圈內的冰島人聊天那也是輕而易舉。而只有基於這樣的認識，我們才好來談互聯網中的旅遊推銷、旅遊資訊推廣問題。在這樣的認識之下，我們實在看不出來到美國、日本註冊並創辦中國××省旅遊網會有什麼實質意義。假如說要想提高美國人的點擊，那麼申請一個美國的一級功能變數名稱然後遠端操作不就可以了嗎？何苦需要耗費錢財在美國本土建立網站呢？方舟子的「新語絲」網在美國註冊，卻是以中國線民為主要服務物件，誰又會說他不成功？

官本位意識下產生的「政府主導」誤識，往往會影響我們的正確判斷。比如說，澳大利亞人認識虎跳峽，就不是循中國雲南省/省會省政府昆明/地級市麗江政府/縣城縣政府中甸/然後才是虎跳峽景區這樣的一種行政區劃、政府層級管理的思路進行的。互聯網中虎跳峽，並不會比省委省政府所在地的省會城市昆明名氣小。

把景區與互聯網的發展引導到「區域聯合」，顯示的是一種非互聯網思維；而認為政府在旅遊資訊傳播中具有主導地位，也是出於對互聯網的偏見。由此看來，旅遊界要想真正進入到互聯網世界，首先需要認識上的糾偏。

旅遊學界要向網路業界學習，網路業界也要向旅遊學界學習。因為我們要研究的是旅遊與互聯網，這樣的互相學習就變得必不可少。

旅遊網站的權威性打造

一個經營策略如萬通小商品市場一樣的網站充分發揮了互聯網的「網」

的作用，把各家旅行社的出團線路悉數「網」進自己的網站當中，攝製了一紙藍圖加一份暢想的時代影像。辛勤勞作的結果怎麼樣了呢？拋開光亮的體面話不講，事實上是把顧客從旅行社門市部的櫃檯引到了一個商品集散地的倉庫群。您想買新馬泰線路嗎？嘩啦嘩啦大鎖一開，露出了裡面的480條線路。選去吧，您吶！

顯然，這樣的做法並沒有便利了顧客，而是造成了顧客挑選上的麻煩。於是，一頭霧水的人們的新疑惑順理成章產生了：北京出發的新馬泰線路如此之多，究竟該選那條才是呢？

這癥狀不難確診，顯然是在銷售策略及方法上出現了問題。如何擺脫這樣的困境，我的簡單提示就包含在「簡單提示」幾個字當中：一定要有「商家推薦」的簡單提示，才能帶顧客走出迷谷。

聚攏問診的人們接下來的疑問則是網站推薦會不會公平的問題。這問題非一兩句話能說清，我只好把線索抻開一些，小小地闊論一番。

網站推薦會不會公平？這樣的疑問只可能出現在當下的中國。在西方社會以及50多年前的中國，幾乎都不會存在。

舉幾個西方人如何處理同類問題的例子說明之。

Lonely Planet會怎樣保持公平？莫琳惠勒告訴我們：「資訊的公正也是我們的優勢所在。我們不在指南書中接受任何廣告，我們的作者不接受任何形式的折扣和報酬來換取正面的報導。」「當然我們可以告訴旅行者哪裡好玩，那是最容易的部分。我們當然可以給他們他們想要的，但我們真正想做的是帶他們走得更遠，更高，更深，走進他們自己，走進這個世界。我們不僅僅要給他們他們想要的，我們還想給他們他們真正需要的。這些他們需要的東西可以讓他們的旅行經驗如此難忘以致他們想要不停地旅行，不停地與這個世界產生聯繫。」

如果Lonely Planet的例子還不足以說明權威性該如何保持，那還有一個更嚇人的故事等在這裡：米其林旅遊圖書是會為餐廳標星的，有一次新版本書中將法國的一家餐廳降了一顆星，結果是什麼呢？是餐廳的老闆因羞辱導致的自殺！

這些示例我想應該已經把道理講清楚了，婉轉想要表達的意思就是「網站推薦」是否公平這樣的疑問也完全可以不出現在當下中國的這個網站。你

想要樹立自己的權威性、公信力嗎？機會已經送上門來了。

當然，也得接受一下前面錯誤的教訓。要樹立權威性，你一定得有權威的人、權威的操作制度才行。在資金充裕、肯出大力之外，水準與能力還是忽略不得的。

旅行社網站的曚昧與混沌

旅行社的網站相比旅遊飯店、旅遊景點景區的網站來說，應該說操持難度更大。簡單來看，旅行社網站的內容可以包容飯店、景點的內容，而飯店、景點網站卻不能反向包容。雖然2006年年底社科院旅遊研究中心對旅遊網站的排名活動中，也將旅行社網站列出了幾名優秀，但相信那基本上還是基於「扶持」的考慮來進行的評選。得獎的優秀旅行社網站，只能說是相對而言。如果我們稍稍跳出來一些，將其與今天的互聯網世界中的諸多成熟網站進行類比，那得獎的優秀旅行社網站至多也只能算是及格。評選主辦方鼓勵一下羸弱的旅行社網站做法自然不錯，而得獎的旅行社網站如果因此便沾沾自喜、得意忘形進而不思進取，那就不應該了。

毋庸諱言，現實中的各類旅行社網站，差的或較差的占了多數。許多所謂的旅行社網站，頁面分類凌亂，缺少美工修飾，僅僅是從一個網頁創製軟體中選擇了一個範本而已。不僅是網頁設計不美觀，網頁內容、尤其是旅遊景點介紹當中資訊不準確、錯誤多，也是旅行社網站的一大特點。經營出境遊業務的旅行社網站，對境外目的地的介紹常常會是言簡意改、錯字連篇，粗鄙風格暢行其中。米其林的主編德昆曾經說過，國內的旅遊資訊，比如歐洲旅遊資訊，因為收集起來成本比較高，所以網站多是「採用上網蒐集或用其他指南作參考，複製一些公共資訊。一些錯誤資訊也就被再次複製了。」德昆的這些話，幾乎就是針對旅行社網站現狀而言。一模一樣的目的地國家介紹(包括錯誤的介紹)，現身在不同的旅行社網站上，這可一點也不稀奇。

線民為什麼會點擊旅行社的網站，這個問題雖然初級，但相信許多旅行社網站至今還沒有搞清楚。時至今日，仍會有一些旅行社網站搞不懂internet和intranet的區別。在公眾能夠看到的網頁上，企業內部的黨工、後勤、辦公室——具陳全無遺漏。一批旅行社網站，並不是在網站中強化介紹自己的細緻服務、特色服務，而總是講些自我標榜的「500強」、「最佳批發商」之類的空泛口號。這與世界上其他國家的旅行社網站相比，倒也成了別具一格。

絕大多數的旅行社都不懂得網站的交互性，而只是把它當成是一臺平面影印機。僅僅是把一張原來印刷在紙質媒介上面的線路行程原封不動地擺到網頁當中，失去了網路多級連結的效用；沒有與網友的互動，主動放棄了利用互聯網特點聽取網友對線路產品評價的時機；也沒有開通網上調查、或者徵詢網友的參團旅遊故事，想辦法讓網路內容能夠透過互連變得好看。從這個頁面到另一個頁面，僅僅是一個平面到一個平面的過度，這顯示了目前絕大多數旅行社網站的低能思考。

旅行社網站一定是很少會有人懂得「文不如表、表不如圖」的道理，因而在網站旅遊線路產品介紹時，通常不會給遊客提供行程線路圖。地理位置搞不清的遊客，要看這類資訊，必須要藉以地圖冊為輔助工具；以翻譯成中文的外國地名組接的旅遊行程表，也同樣害慘了旅遊經驗不多的普通遊客。沒去過泰國的人，你能知道「帕塔亞」和「芭達雅」是不是一個地方嗎？你拿著這樣的中文行程到泰國去問路人的時候，當地人能明白「帕塔亞」抑或「芭達雅」是何物嗎？

互聯網是一個技術更新非常快的地方。比如說，網路地圖近年來發生了突飛猛進的進步。打開GoogleEarth試試看，你想要查看中國閩東北的一座小城裡的街道上的建築和查看美國紐約42街的街景已經是一樣的方便。而這樣的技術，最應該被旅行社採用的科技成果，目前卻沒有一家旅行社會想到為我所用。

旅行社網站的最大敗筆，還是在於更新速度遲緩和不注意旅遊相關資訊的發佈。旅行社的銷售部門與其網站管理員之間的嚴重脫節常常會被人們深深感知：國慶期間的出團計畫在北風起、雪花飄的隆冬來臨時也能從不少旅行社的網上看到；在世界上出現的任何大事面前，旅行社網站也幾乎總是我自歸然不動。泰國發生了兵變，尚未出發的遊客或已經在泰國遊覽的遊客家屬會關心吧，但你去旅行社的網站看看，保證你看不到一絲一毫的相關資訊。

總之，在諸多方面，人們輕易就可以看到並感受到的，是目前我們的旅行社網站在曖昧與混沌中的低層次運作。出現這樣的結果，網站工作人員不夠敬業是一個原因，旅行社的高層管理者的不夠專業、不夠敬業，自是更重要的原因。

第七單元 展會觀察與啟迪

展會觀察與啟迪

比之一家旅行社單打獨鬥在自家門市部擺攤向遊客兜售自己的線路產品，大型的旅遊交易會自然是更具優勢。各家旅行社的產品能夠在這裡集中展示，產品優劣與否常常有暴露在大庭廣眾之下的感覺。當然了，方便遊客的選擇，還是展會最其重要的作用之一，自然也符合展會的終極目的。

旅遊展會上面出現的人，無不與旅遊相關。他們或是旅遊業的管理者、經營者，或是普通的遊客，都會在展會上有自己的現實表現。演講、交流、詢問、議價、評說，產生了數不勝數的旅遊資訊。

這樣的一些資訊，對於旅遊經營者來說，是十分重要的。

旅行社參加旅遊展會，除了直接兜售自己的產品之外，最重要的地方，當然就應該是瞭解各類資訊。

官方發佈的遠期旅遊資訊，可以幫我們制定產品規劃、校準我們的現階段產品偏差；同業的資訊，可以讓我們做到心中有數，知己知彼而百戰不殆；遊客的資訊，則可以讓我們清晰地一手獲知產品的市場潛力。

但目前比較遺憾的是，我們絕大多數旅行社對展會的認識都還存在著差距。把展會作為差事應付的，並不只是一家一戶。

對於旅行社來說，把旅遊展會運用好了，就一定會省卻許多蠻勁。

旅交會的主題遊召喚

中國國際旅遊交易會作為旅遊業界的盛會，每屆都一定會有大量新的氣息傳達出來。各國旅遊局以及境外諸多旅遊機構，隨著對中國市場瞭解的深入，他們的宣傳招徠的方式也在悄悄發生著些許的變化。以平鋪直敘的泛泛介紹面對大眾遊客的產品，已經退位其次，而各種以主題遊的形式推出的新產品，則是在一屆屆旅交會上，帶給人們以鮮亮的感覺。

所謂主題遊，即是有響亮名目、明確主題的旅遊形式。在西方旅遊發達國家，主題遊對吸引不同欣賞趣味、不同需求的人們來說，可謂是正中下

懷、行之有效。主題遊對於徘徊在低價怪圈中的大眾遊來說，是另闢開一個思路。凡以主題遊為新徑的經營行為，其實都包含著人們對國際旅遊含義的清晰認識。將主題遊引入中國遊客市場，是對中國公民出境遊市場中多年以來目標模糊、產品混沌的一種衝擊。

最近的一屆展會上，主題遊開始大行其道。

新加坡作為老牌的目的地國家，其宣傳重心摒棄了大眾的常規宣傳，把商務遊作為主打，其為商務遊客準備的商務主題遊可謂目標明確；新躋身中國公民目的地的古巴，也以「古巴生態和文化遊」、「美麗的古巴」幾項主題，為尚對古巴不太熟悉的中國遊客提供了更加精確的選擇；尼泊爾旅遊局所推的一項名為「THE BEST MOUNTAIN FLIGHT OF THE WORLD」的主題旅遊，送給人們的資料是一幅長長的雪山圖片。圖片上面是參與此項「最好的山巔飛行」時可以從空中看到的16座雪山。可以說景色十分養眼、價值極為珍貴。

隨著世界遺產旅遊的日益升溫，世界遺產地的擁有國家，幾乎無不運用世界遺產的金字招牌大做文章。印度、希臘、匈牙利布達佩斯、斯堪地那維亞、奧地利薩爾斯堡等特別製作的世界遺產主題的產品宣傳材料，無疑對中國剛剛興起的世界遺產旅遊的愛好者們產生極大誘惑。

旅交會因既面對業者又面對公眾，因而成了一個巨型的試驗場。新的產品思路一旦提出，馬上會在業內及業外的兩條試紙上有不同的色彩反應出來。也許與推出者的期待不盡一致，主題旅遊的塗抹，色彩的變化更多出現在旅交會的後兩日。

旅交會四天會期中，後兩天的「公眾日」走來了比業內日更多的人群。公眾日來到展場的熙熙攘攘的遊客，反映的其實才應該是最直接的市場脈搏、顯示的才是市場需求的準確晴雨。很可惜的是，國內希望透過展覽瞭解資訊的旅行社、一些隻擅長抓皮毛新聞的旅遊媒體此時都已經散去，沒人注意到剛剛登場的普通遊客，他們對各類主題遊的高漲興致。據一項不完全的調查顯示，平均每位公眾參觀者，在展會的停留時間都在3小時以上。業外的公眾們在展臺前提出的一些問題，甚至會比業內專場時業內人士的提問還多。義大利旅遊局的展臺前，兩位普通中國百姓提出到龐貝古城旅遊的問題、索要朱利葉的家鄉維羅那的地圖，就很讓推出「茱麗葉故鄉之旅」、「龐貝之旅」的義大利的參展商驚喜不已。

國內遊客對各類主題遊的回應，顯示了他們對多年被國內的旅行社一手操盤的低檔大眾旅遊的厭倦和求變心理。從另外一個積極的角度來思考這樣的問題，其實這也正好是為愁眉不展的國內旅行社提供了一個產品開拓的嶄新視角。

滿足公眾對主題旅遊的興致，是需要有仲介機構功能的國內旅行社來承接傳棒的。然而在現實中生活中，許多經營出境遊的旅行社卻對公眾喜好問題的思考嚴重缺失。眾口一調、千篇一律的常規線路產品體現出來的工作懈怠，顯示的其實是不思進取、得過且過的小農經濟思想。隨便打開一張北京、上海、廣州的報紙旅遊廣告版，年復一年見到的永遠不變的常規線路產品，與多變的世界相比，已經形成了強烈對比。包括一家成立50年的旅行社的產品廣告，從中你看不到什麼亮色的地方。市場混沌的形式體現在常規的線路產品上，背後透露出來的則是經營思路的迷茫。

旅交會展示的主題旅遊的召喚，理應得到國內旅行社的高度回應。旅遊的發展、旅行社的進步只有建立在注意各種資訊與動向、包括旅交會這樣的旅遊資訊十分集中的場合，及時並不斷調整自家的經營思路，才能贏得市場。其實，旅交會這樣的活動，國內的旅行社本應多派人來參加才是。尤其是負責產品製作人員、負責市場訊息調查分析的人最應該出現。如果僅是一些老總級的人物潦草出場，把旅交會當成是會會老友的地方，那實在是有些糟蹋。

旅交會的「形色誘惑」

經過了連續數屆的精心打造，中國國際旅遊交易會以其巨大的體量與濃縮了世界美景的內涵，對與旅遊相關的每一個人來說，都產生了不可估計的誘惑力。旅交會期間，全世界幾十個國家的人在它的誘惑之下，乘飛機、坐火車、開汽車，從四面八方向展場聚攏而來，實際上已經形成了一個小範圍的旅遊熱島效應。

旅交會在主辦方精心營造的氤氳氣象中誘惑力的釋放，首先是擊中了為所稱「國際旅遊交易會」中的「國際」二字釋意的主要構件，來自國外海外的旅行商、酒店集團、政府旅遊機構、景區景點、航空公司們。

旅交會無疑是境外旅遊機構、旅行商向中國集中展示旅遊特色、顯示自身能量的一個重要視窗。但是，國外旅遊客商一年多似一年來到旅交會，統

計圖表上客觀顯示的正向遞增直線，其實並不僅僅因為交易會主辦方的經驗在不斷增加、工作比以往更為有條理；吸引他們的最主要的原因，還是隱於交易會之後的中國的大國軀體。一個13億的人口基數，2020年時將要成為世界最大的入境旅遊與出境旅遊市場（世界旅遊組織語）。正是因為這些實質因素，才真正是對國外旅遊業界者形成誘惑，並使這種誘惑產生效應並且得以延展；也正是在這樣的巨大力量誘惑之下，國外旅行商及與旅遊相關的其他行業的人士會對上海旅交會趨之若鶩。

由於國民的日漸富裕及消費習俗等原因，中國遊客在境外旅遊中的購物消費與日俱增。一個不爭的事實是，關於中國遊客大把花錢、瘋狂購物的傳聞幾乎在中國遊客腳步所及的每一個國家都能聽到。因而，中國遊客在境外目的地因促進了當地經濟的發展而受到歡迎，因而成為許多國家爭奪的對象。五湖四海的國外旅行商，懷著共同的經濟而非政治的目標來到上海旅交會，不是來締結民間團體互信互訪的友好往來協議，而是來尋求旅遊商業層面中的更廣泛的實質合作。國外旅行商們均看到了中國遊客荷包裡面鼓脹的銀兩，希望把中國作為更大的客源市場，希冀能有更多的中國遊客在他們的現場策動之下確定旅行計畫來到他們的國家旅遊觀光渡假。上海旅交會為這樣一種中國國際旅遊的期貨交易搭建了平臺，因而對外界的誘惑力十分突出。

國門之內，旅交會對國內的旅遊業界的誘惑力近些年來也越來越強。前幾屆旅交會，多國旅遊促銷部隊以色彩繽紛的展臺、熱鬧紛繁的展、演、說、唱的各種形式，將上海旅交會烘托的氣氛斐然。國內的參展商對上海旅交會的熱情也在與日俱增，在每屆旅交會上，國內的旅遊參展商總會是旅交會展場的龐大形體的主要營造者。

國內參展者當中，不僅僅有以國際、國內區分的旅行社、旅行商們，各省市的旅遊局的大型展臺在展場當中更加有氣魄、有光彩。旅遊促進發展，幾乎成了今日社會的一種共識。發展旅遊產業，在全國許多地方的城市功能、經濟規劃中都已經詳細列出。於是旅交會所承擔的引進客源、吸引國外旅行商的分項功能，引起中國內地的旅行業者和政府的旅遊管理部門的傾情關注和光臨，則是一種必然。在旅交會上，你幾乎找得到中國版圖上所有省、市的名字。各地方的政府旅遊局以龐大展團的陣容、豪華展臺的陣勢培育了旅展的生機勃勃。

巨大的體量的衝擊力並國內外參展商一起營造的色彩繽紛的萬千氣像一起，構造完成了旅交會的來自「形」與「色」的多項誘惑。

從某種意義上來說，旅遊博覽會是應當於旅遊大國相適應的，即中國作為一個旅遊大國那自然就需要有一個大型的、有國際影響的旅遊交易會、旅遊博覽會。

但是，國際上凡著名的大型旅遊博覽會，都並沒有把旅遊業者作為唯一的中心；普通觀眾、直接遊客的參觀參與，才會使以旅遊為名目的博覽會更加切題、也更加好看。國外的旅遊博覽會舉辦的時候，當地百姓攜家帶口前來出席的場景並不稀奇。相比之下，中國旅交會雖然也設有公眾日，但讓人可以感到的是明顯有些敷衍之感。公眾知道的人少，特意趕來觀看的人也不多。展會的橄欖枝在拋向公眾的時候顯得有些害羞，露出了幾分保守。而中國普羅大眾的回應，在巨大展場的場效應之中實在是顯得有些微茫。

旅交會的誘惑在針對旅遊業務的最直接的終端目標——普通遊客時力量的衰減，使我們可以清楚的看到其與國外相比的差距。我們期待能在不久的將來，國內的遊客可以把旅交會變成現實中的旅遊嘉年華。只有在那樣的時候，旅交會的誘惑，才可以算得上是發揮到了極至。

旅交會嘉賓訪談傳達出來的鮮活資訊

參加旅交會，無論誰都會希冀能有收穫。這種收穫的管道，可以來自於參展商提供的各類資料，也可以來自前來參加展會的人們的彼此間的交談。許多人常常抱怨參加展會一無所獲，其實原因更多的是來源於自身——由於自己不自覺的固執，因而使時間和精力都有所破費。

找尋獲取鮮活資訊的視窗，只要我們能把心態擺正，在現實中不難實現。比如說，我們來讀讀2006年國內旅交會上搜狐網站對嘉賓的訪談，就完全可以有「大千世界如此新鮮」的感覺。

2006年的中國旅遊主題是「中國鄉村旅遊」，而鄉村旅遊的源起，今天人們已經非常熟悉的「農家樂」的概念又是怎樣得來的呢，無論是旅遊學界的研究者還是旅遊企業的經營者，幾乎就沒有幾人能夠講得清了。而網站在對成都市政府副祕書長鄧工力的訪談當中，這項答案就得到了明確的解析。鄧主任告訴我們，「農家樂」來自於前四川省委的副書記馮元蔚為郫縣的一農戶家「農家樂，樂萬家」的題字。因為斯時鄧祕書長剛好在郫縣任縣

長，因為對此事很清楚。

有些時候，數位也可以透出鮮活。比如成都大熊貓基地的主任張志和在接受訪問時準確的告訴人們的一組大熊貓的數字，就一點也不顯枯燥：世界上現有的熊貓數量為1450只，其中1206只生活在四川；世界上各個國家的動物園圈養的大熊貓數量，總數為183只。

這樣的一組數字無法不引得我們遐想，人們對熊貓的認知也一定會隨著這組數字而深入。

數位的魅力如此，準確的修飾性語言的穿透力亦不可能弱小。都江堰旅遊局局長楊從疆在訪談中提到的這座人們既熟悉又陌生的城市都江堰的時候，用的一組四字排比句式：遺產之地、魅力之城、長壽之鄉、生態之園，也使得聽者會增加進一步探究的興致。

尤其是其中的「長壽之鄉」的概念，會讓許多人感到新鮮。「長壽之鄉」之名如何得來？是因為都江堰的自然環境非常好，當地的水質和空氣品質常年都會保持在國家一級標準。生活在這樣的環境中的都江堰的人，因而平均壽命就比全國人的平均壽命高出了5歲。於是，它也就有了中國政府授予的第一例「長壽之鄉」的稱號。

這樣的資訊傳達出來不僅會讓人豔羨，想要透過旅遊去感受這座城市的人也一定會興趣倍增。

因為有了擁有不同文化背景、瞭解事物不同層面的人，因而也就有了多種多樣、內容豐富的訪談。有些訪談平鋪直敘，也有的訪談神祕誘人。成都金沙博物館的陳站長所講述的中國文化遺產標誌「太陽神鳥」（四鳥繞日）的出土故事，就給人們提供了書刊文字資料中難得看到的神祕內容：卻原來那張「太陽神鳥」的輕薄金箔，竟然差一點就被人們當做建築垃圾扔棄。

旅交會上嘉賓訪談中透露出來的這些鮮活資訊，對旅行社人的用處，一定不會侷限在一點一滴。

BITE的興奮點與遺憾處

與幾個月前北京的假日旅遊展覽相比，近期的北京國際旅遊交易會（BITE）無疑更加熱鬧也更加成功。眾多國內外旅遊參展商的出席，眾多旅遊業界人士的光臨，再加上社會公眾的熱情參與，展會的氣氛倒也是與時下

具有的炎熱氣候有了一拼。

伴隨著中國出境旅遊的日漸升溫，北京國際旅遊博覽會越來越顯示出它的重要性。40多個國家、幾百個參展商，剛剛進入第二年的BITE，應該說已經有了相當大的起色。濾去國際上十分成熟狀態的知名旅展，在國內範疇內進行比較，北京國際旅遊博覽會無疑以僅次於上海旅交會的規模形制，在中國的北方地區戳起了一桿大旗。尤其是在泛首都的旅遊經濟圈當中，聚攏起了出境旅遊的時空氣場。

旅遊博覽會在世界上不少國家都是作為旅遊的重大節日來度過的。有吃有喝有拿有看，旅遊展會原有比其他行業的展會更容易吸引人們眼球的本錢。本屆博覽會在構建、佈局、用色等等方面，多有精彩之筆。因而尋求新奇和豐富的旅遊商、旅遊者來到展會，不難產生神采飛揚、眼前一亮的感覺。斯里蘭卡的表演隊的美妙舞蹈的律動，光彩照人的菲律賓小姐的歡快的竹竿舞，博覽會的各項現場文娛表演既增添了歡樂氣氛，又多相位展現了異國情調。

參觀旅展從來都是旅遊發達國家人們獲取旅遊資訊的一種極好方式，而本屆BITE，觀展者在對以往熟悉的目的地國家或地區的複讀當中，會驚喜於尋見有平日難以找到的一些國家的旅遊資料。比如孟加拉，人們平日知之甚少，即使是書店裡也買不到相關的旅遊資料；以彩虹門映襯下的尼亞加拉大瀑布展臺，第一次將這一令人歎為觀止的世界奇觀近距離展現在中國人的面前；巴基斯坦以「珍貴的歷史遺產坎大哈」為主題的宣傳摺頁，更是形成了對中國遊客鄰國文化旅遊的公開誘惑，直把人們的胃口吊了起來。

世界各國的旅遊博覽會其實都不僅僅是作為一種商業產品的經銷市場而平面存在。透過旅展，不同國家人們的文明積澱及所遵守的公眾禮儀，也會隨展示、交談與聯絡一併表現出來。於是，當我們在展會上接過孟加拉人以謙恭微笑狀、雙手遞過來的孟加拉旅行手冊的時候，分明感到孟加拉家的社會風尚及孟加拉民族禮貌的一併傳遞。

北京旅遊博覽會地點選擇的是有了50多年的歷史的北京展覽館，這座異國情調的建築本身與國際旅遊展所宣揚的多元文化展示倒也協調。但因受制於展館展區的侷促限制，旅展所應具備的時尚、現代感覺也不免受到了阻礙。在參展商當中，構成旅遊完整形象的重要元素的短缺，不僅使人們有了展區較小的感覺，也使得人們產生有行業不完整的印象。如高檔國際酒店、

主流航空公司之類，均無法在展會中找到，因而類似在上海的旅交會時在希爾頓酒店集團前邊品著香檳邊談著生意的場面，無法在這裡重現。展會上雖有青年旅舍、如家等經濟型酒店在酒店業門類中唱主角，但與國際著名展會著重吸引有較大規模、重要影響的參展商的做法，也尚有一定差距。

國外的目的地國家當中，最大規模的當屬希臘。希臘2006年在北京的促銷力度之大、密度之高似乎超過了其他所有目的地國家。無論是在四月間的BITTM還是在本屆BITE，它呈現在人們眼前的，都是一個獨立的展廳。但平心而論，比較在4月時在北京的亮相，這次出現的希臘似乎是多了些堂皇而少了些新奇。臨時僱用的女大學生們充當的只是遞發資料的簡單工作，對阿索斯山和克里特島的位置尚說不清，很難完成強化人們的希臘知識的工作；而在BITTM上免費贈送給客人的標價為7.5歐元的價格不菲、意義更大的雅典奧運的紀念章的活動，也不見蹤影。四月時希臘特意打造的一份「同一時代的偉人」的小冊子，將孔子與畢達格拉斯放在一起，曾讓人們對希臘旅業獨具的哲學角度的匠心感到欽佩。但本次展會上，了無新意的宣傳資料並沒有給人們已經有了初步印象的希臘增加新的視覺看點。在遠離其他國際賣家偏於展館一隅的展廳中，希臘享有的更多的是空靈的迴響。

與希臘人相比，不能不說是比希臘歷史更為古老的印度人思考問題更加成熟。印度展臺當中，棄用該國四分之三人口信奉的主流的印度教文化，卻拿在今天的印度只有不到3%的人信奉的佛教作為主打，很明顯是認識到了並有意識去適應多數中國人對印度的認知。一幅巨大的釋迦圖像在印度的展臺上從天幕垂下，給人以視覺的極大震撼。受到印度的佛教主題宣傳影響，一向懵懵懂懂的中國旅行社的印度遊行程，是否會再出現「佛國印度遊」的揣誤也未可知，但印度以智慧參展的有效性卻是顯而易見的。

旅遊展會上原本經常可以見到的一些國家如尼泊爾、印尼等等的缺席，給我們留下了部分遺憾，而一些新開放不久的中國遊客極有興趣的目的地國家也沒能出現，引致的遺憾就更加強烈。法國、瑞士等旅遊大國與本次博覽會失之交臂，使得原本有所期待的中國遊客感到了心理失落，有了一種歐洲缺了肩膀的感覺。莫非是9個月前剛剛開放的歐洲，對開發中國旅遊市場有了新的思考？因為在以往的展會上，法國、瑞士給人的印象從來都是大手筆、不吝金錢的形象。義大利雖然在本屆BITE上尚有展示，但比較4月在北京以一個展廳的整體亮相規模縮小了很多。兩月前義大利亞平寧「藍色軍

團」中的羅馬、倫巴第、佈雷西亞、維琴查等地，曾以充足的資料、盡善盡美的解答，留給了人們自是深刻而巨大的印象。

本將於2005年9月正式開業的香港迪士尼沒來北京參展，也很讓人疑惑。迪士尼公司本是願意參與造勢的企業，2004年11月在上海旅交會的現場表演，就已經讓人充滿了期盼。怎麼會對首都北京的旅展卻過門不入呢？尤其是迪士尼在面對最近傳出的諸多負面的消息時候，照理說更應該在北京以大型的展示來做澄清，無聲無息令人不解。倒是做事一向嚴謹的香港海洋公園，讓人們感到了香港的現代氣氛，仍堅守在香港的展區裡不厭其煩的對觀展者進行著介紹。

中國澳門的做法也有值得推敲之處。再有不到一月時間，「澳門歷史建築群」就將以中國2005年唯一的世界遺產獲批。原本是吸引遊客的新亮色，但無從在澳門的展區找尋到詳細的資料介紹。澳門旅遊口的遲疑，似乎與文化口脫了節。

BITE帶給人們一些小的遺憾還體現在管理與組織方面。灰色的保安守衛在展場門口阻止要進入的業內人士和業外人士，是中國展會保持矜持的一項傳統，但也同樣使之成為了中國展會與國際標準拉開距離的一處顯現。雖說北京旅展以PSA(網上預約系統)的形式領先於國內其他同類展會，但相比國際上旅展會現場登記的標準做法，帶來的不便還是顯而易見。

但不管怎樣，夏日裡北京的這項展會，給我們帶來的歡樂，是切入心底並會持續散發的。這一切，也就形成了我們對下一屆BITE的熱切期待。

耕耘與收穫：旅交會的風景交織

旅遊交易會上，參展商們是以賣家的身份出現的，推銷與展示，自然就是賣家的本職工作。旅遊交易與其他市場交易並沒有本質的區別，各參展商櫃檯上擺放的、交談中涉及的，不是各家的絕活，也一定是各家的自身優勢或所擅長。

麗星郵輪是國內影響力最大的郵輪公司，其展臺上，重筆炫耀的一定少不了郵輪的巨型模型及俯視圖、剖面圖。麗星郵輪的市場推廣部總監何玉鳴先生，談話中表現出對自身的優勢信心很足。

義大利旅遊局的展臺，一定少不了蔚藍色的浪漫。為中國遊客對義大利的浪漫情感積鬱宣洩提供一個最佳的機會，這也許正是義大利旅遊局印製的

精美無比的宣傳資料的意義所在。「初春，在那放牧的新時節，看到了你，聖母瑪麗亞教堂，廢墟中開出的玫瑰」；「五月，早早撐展開新的帆，踏著永遠搖曳的水花歸來」；「秋風，誕生在載滿記憶的山中」。義大利詩人的著名詩句，成為了義大利倫巴第地區推銷自身所採用的最好的廣告語。

新產品的推出，無疑就是一種辛勤的耕耘。新的旅遊目的地國家面對中國的新市場，需要進行這樣的一種勞作；傳統目的地的新投入的景點，也自然少不了這樣的辛勤努力。這是另一種含義上的與時間賽跑，爭取的結果，是中國遊客的關注與光臨。

將於2005年9月12日開幕的香港迪士尼樂園，在旅交會上佈置了很大、很精緻的展臺。他們甚至將迪士尼樂園的表演也帶來了上海，在項目正式開業前10個月，就有這樣大的促銷力度，其經營理念的確有讓人感慨之處。

巴黎的一家「瘋狂馬」（CRAZY HORSE）的表演公司，以「世界上最美麗的裸體表演」為題製作的宣傳單，放上展臺，名稱與視覺衝擊力對中國遊客的巴黎之行一定會產生難以名狀的影響。而奧地利的薩爾斯堡，宣傳冊則是以「人間天堂」突顯其自然風光的優美、以「世界文化遺產」顯示其文化的底蘊、以「音樂之聲的誕生地」來調動人們的情感表象。

有耕耘就會有收穫。只不過在旅交會上，時空是一種混合交叉。耕耘與收穫，往往會間或交織出現。

旅交會期間各個國家、中國各個地區召開的新聞發佈會、產品說明會、景點推介會十分密集、此起彼伏。賽普勒斯、萬那社等一些中國旅遊業者、中國遊客都不太熟悉的國家，在介紹自己的國家特有的旅遊資源的時候，往往更會特別用心。國內的一些景點景區，新聞發佈會也密密麻麻排在了交易會的日程當中。26日下午，雲南迪慶州的香格里拉，就在上海的海鷗飯店舉行了這樣的一場聲勢浩大的產品推介會。

產品推介可以看做是一種耕耘，而作為授獎，則算得上是一種收穫。旅交會上一項頒獎晚宴，成了讓許多中國的旅遊者在一年耕耘後露出燦爛的笑容的美好時段。

26日晚，在上海金茂凱悅大酒店，旅遊業界極富影響的一家報紙TRAVELWEEKLY（旅訊）舉行的「2004年中國旅遊業界獎」，吸引了人們的目光。會上頒發了中國最佳入境旅行社、中國最佳出境旅行社、最佳航空

公司、最佳酒店、最佳旅遊局等共17個獎項，中旅總社、國旅總社、國泰航空公司、上海喜來登豪達太平洋大飯店、澳大利亞旅遊局、香港特別行征區旅遊發展局等名列其中。

無論是耕耘還是收穫，旅交會總是與「美好」的字眼相伴。或是推銷美好的產品，或是獲取美好的讚譽。各種風景交織，各種資訊薈萃。雖然它尚未成為中國旅遊的嘉年華，但卻已經可以讓旅遊業者們為之激動一番了。

CITM的大氣磅礴與細節鋪陳

在昆明召開的「亞洲最大」的中國國際旅遊交易會，當然不是自詡誇張。展覽場地之寬闊，遠不是在北京、瀋陽、香港、東京等地同年舉行的同類旅遊博覽會能與比擬。即使是2004年的上海旅交會，雖然展區面積尚可與此一拼，但在參展商數量上，也與昆明的旅交會有了較大差距。

來自全球80個國家和地區的3100多家參展商，10000多名旅遊業內人士競相登臺亮相，處處顯示的「大」的外部形式特徵，使本屆展會無疑成為CITM歷史上規模最大的一次國際旅遊盛會。近千名演員參加的載歌載舞的開幕式演出，顯得氣勢恢宏，令人讚歎不已。但是，聯想起正式開幕的前一天所見到的衣著單薄的演員冒著瑟瑟秋雨進行著實戰演練的場景，也不免會讓人生出一分悵然。

旅交會的來賓使得昆明的酒店幾乎爆滿，以至昆明的交通都犯了腸梗阻。在昆明的計程車上，聽到了司機講了這樣一件事，某省前來參加展會的3個人，飽受酒店爆滿的折磨，竟然分別住在了3個酒店。而司機把這3個人拉齊，就花掉了一個多小時的時間。

旅交會大氣磅礴的感覺在實地參觀完展場時，印象便會更加深刻。

許多參展商在本屆展會租用的展區面積，都是有相當規模的。比如臺灣旅遊協會、美國、加拿大等等，在CITM上的高調亮相，其姿態都是前所未有。旅行社方面也是如此。中國的諸多旅行社把彼此的業務競爭，似乎也放到了CITM的亮相上面。比如總部基地原本在北京的國、中、青、康輝、金橋、天鵝等一些旅行社，在展臺面積佔有上似乎都在做著一種競賽。其中有的旅行社在開幕當天，弄了幾十位女模特在月臺上站立。促銷手法好看固然是好看，但似乎與旅行社所應當推崇的豐富產品和細化服務倒也有了斷鏈。相比之下，外國旅遊局也好外國旅行社也罷，卻不會太在意場地面積的大

小，考慮更多的則是對展臺的有效使用。一直到旅交會結束之前，在一些外國旅遊局、旅行社展臺上，仍可以拿到幾種、十幾種的資料，這與空蕩蕩的中國的一些旅行社大而無當的「形象工程」展臺相比，倒也形成了反差。

但不管怎樣，本屆CITM主辦方在開展之時，所期待的展臺數量與參展商數量，都已經達到了歷史上的新高。當然這也並不意味著主辦者在推銷上花了很大力氣，中國旅遊產業近年來的整體上升態勢，才是催發參展商熱情的關鍵。

展會規模在變大的同時，管理水準和提供的服務能否同時跟上，也就成為了一個突出的問題。開展時主辦方曾期待業內人士與公眾參觀人數取得新突破或創下歷史新高，但500元的超高門票，也一定嚇住了不少人的腳步；而參展商因缺少了與業者直接交流的機會，不免也會生了幾分抱怨。

現有的CITM在外部形式上與境外同類展會相比毫不遜色，甚至還要更大，但旅交會應以為買賣雙方提供良好的洽談環境為要旨，在對這類展會細節問題的關注上，現有的CITM與國外同類別的展會差距就明顯暴露出來。

進入展廳，似乎進入了一個喧鬧的軋鋼車間。主辦方好像對參展商的音響音量沒有進行什麼限制，以至於在展廳當中某些地段，人們之間的交談，都必須要採用「講話基本靠吼」的要則。類似這種問題，似乎在柏林、東京、香港的展會上都不存在。

在進行CITM「大」的整體構造當中，為參展者提供些許便利，主辦方也應該做一個切實的考慮。參展者拿著許多資料，總需要找地方歇歇腳吧？但現有的展廳當中，似乎十分缺少這樣的人性化思考。參展者手拎著沉重的大包小包資料，如果想進行寄存，那也是一種奢望。雖然場內擺放了免費的飲水器，但卻沒有在旁邊放上紙杯，許多參展者也只能「望梅止渴」。

來自參展商的抱怨，還與場內的衛生有關。香港旅展、東京旅展上面，你是見不到一絲灰塵的，垃圾的清運也會十分及時。但在本屆CITM當中，有過許多參展經歷的人們，面對展方提供佈滿積塵的桌椅，都露出了無法理解的表情。

CITM目前是昆明與上海兩個城市交替舉辦，因而也形成了兩個城市的舉辦水準的競爭。兩個城市如能攜手將CITM帶到更高層面，將是所有與旅交會相關的人們的共同期待。

境外目的地國家展會上的新招數

歷年的CITM都是旅遊參展商的一項智力大比拚，從展臺佈置到所發宣傳資料，無一不是彼此間相爭奪的地方。只要圍繞展場走一遭，就會發現不同國家參展商之間的這種無處不在的較量，而其中所顯示出來的智慧，則常常會十分精彩。

一個國家的多家旅遊機構的聚集，往往會形成為一道宏大的景觀。2006年剛剛開放的加拿大，其旅遊局、旅行社、酒店就在展廳內形成了一個氣勢非凡的加拿大廊道；同一地域的小國或非熱門目的地國家的聯合合作，使得整體的吸引力大為增加，因而在展會中常會見到。「東非國家」的招牌下，肯亞與坦尚尼亞的單個國家形象明顯得到了提升。以往曾多次以「北歐旅遊」的名義協同出擊的挪威、瑞典、芬蘭和冰島，此次展會中依然做此綑綁。而捷克、匈牙利、波蘭、斯洛伐克，則在「「中歐四強」的名義下第一次亮相，因而給人以耳目一新的感覺。

老牌的目的地國家如何出新，一些國家也在費盡思量。新加坡是次推出的「非常新加坡，三天還不夠」的口號，讓觀者不免會生多了一份好奇。新加坡旅遊局大中華區首席代表兼署長蔡永興對此的闡釋，是更強調了新加坡的多元文化。

韓國深知《大長今》的影響力，因而在本次展會上，韓國觀光公社的策劃案是讓《大長今》一領天下。在其展區，到處都是與《大長今》相關的宣傳資料。不僅是劇照，而且包含了這部電視劇裡面的各式菜品的照片。為了將《大長今》的文章充分做足，他們甚至還把那位電視裡面的幼年小長今演員也找到了現場造勢。

以獨具的自然風光吸引人的展示形式，在日本展臺前得到了完美體現。數棵粉色的櫻花樹下，讓參觀者著和服留影，是一項吸引人、尤其是吸引女士的地方。日本人做事注重細節、不馬虎，從不忘在那幾棵櫻花樹下放上一些散落的櫻花瓣就可以看得出來。

波蘭的策略似乎更偏重於以名人為吸引物。波蘭旅遊局特意為本屆展會製作的《旅訊——特刊中國2005》當中，放置了四位名人在裡面。頭一個是一位老人，這是那位波蘭的前總統、波蘭團結工會的創立者、諾貝爾和平獎的得主華勒沙。在世界上人們對波蘭的認知當中，華勒沙無疑是波蘭的一

張最耀眼的名片。第二位留著大鬍子的人是波蘭的優秀作曲家和指揮家彭代雷斯基。他的推薦語很有力量：「在華沙，蕭邦的心仍在跳動著」。音樂愛好者聽到這樣的召喚，怕是沒誰能不動心。第三位是一位笑容十分甜蜜的女士，這是奧林匹克世界游泳冠軍炎哲查克。她的話語中也投出了女性的特徵：「波蘭是個美麗的國家，我們真的為她驕傲。」第四位是一個年輕的小夥子，是曾為奧運會帆船世界冠軍的庫茲涅雷維茨。他在告訴人們：「熱愛大自然之美的人，波蘭是個理想的地方。」

打名人效應的牌子，香港的發揮也極為出色。香港的名人當中，成龍無疑是首屈一指的。於是，香港旅遊局的展臺前，一尊惟妙惟肖的成龍的蠟像，便吸引了眾多的人們前來合影。

本屆展會上一些國家製作的旅遊宣傳小冊子，也明顯有了調整，如肯亞旅遊局的小冊子，乾脆就叫《認識肯亞》。其內容有「如何喝肯亞茶」、「為什麼肯亞的團費會比其他國家高」等等。把肯亞旅遊的特殊性娓娓道來，慢慢培養遊客的認知，顯出了一份耐心，因而顯示了一份高明。

境外目的地國家或地區在本屆展會上的諸多新招數，讓展會充滿了情趣，而正式的企業間業務成交及潛性的消費者的形成，則應該是一種必然。

走馬看花得來的展區印象

全部看完中國國際旅交會5萬多平方公尺的展廳，在所有參展櫃檯前駐足，這對每個人來說都是一件難事。但是，從參展商的心理出發，自然是希望參觀者能別掠過自己，多多在自己的展臺前停留。

一個不容忽略的事實是，並非展區面積大的展臺就一定會吸引更多的人們停留。一些碩大的展臺前面，展臺工作人員明顯多於參觀者就是證明；只有那些以特色出現的面孔，才最有可能將人們的腳步留住。這項隱性規則，為智慧、創意留足了空間，體現了非金錢所能左右的表面公平。

旅展中的4號、5號館，雖然距離展館入口大門最遠，但卻吸引了更多的人們。國際賣家和外國參展商在此聚合是一個原因。而更重要的原因，與這裡的展臺設計佈置也有直接關係。

越南展臺前懸掛的一個薄薄的垂簾，上書「越南，隱藏的祕密」，其宣示的中國文化味道，比較或以大紅大綠、或以聲光電全副裝備起來的國內許多省市展臺遠為高明。

新加坡展臺以一貫的二層形式搭建。過客諮詢與商務洽談的功能分區，顯示出了新加坡人的精明。新加坡與香港一樣，也常常喜歡變化旅遊口號來吸引人們的目光。2005年的口號是「三天還不夠」，可屬於言簡意賅。但2006年的主題板上亮出來的口號，已經改成了「新加坡，說得完，玩得完」。這聽起來似乎有些表達不到位，如果改以「說不完，玩不夠」好像才更加符合外部形式與內容表達要求。

非發達國家如何避免在現代化的外觀裝潢中輸給發達國家，印尼的展臺給我們提供了一個學習的榜樣。以印尼峇里島的天堂門為立體裝潢，打出「多元化的文化」的口號，一下子就把參觀者的思緒引到了理智與暢想的範疇。

印度的展臺在中國（或及至東亞）的展會上面，從來都是大打佛教牌。釋迦牟尼先生的大幅畫像，會出現在北京、上海、昆明等所有中國旅遊展會的印度月臺上。但是2006年的上海旅交會上，印度展臺上懸掛的主題大幅照片，竟然改成了一位印度的瑜伽美女。與印度展臺上站立的黝黑色皮膚、蓄鬚的高大印度男人出現在一個鏡頭當中，現場感覺的確是奇特得很。

日本為本屆展會所下的功夫不小，這從他們的展區所占面積和內容上能夠看出來。但是，過於精明的日本人也會有「用力過猛」的表現：一棵盛開的粉色櫻花樹下，鋪就了整齊的綠色人工草坪。比較起來以往從來都會將細碎的櫻花花瓣灑落在地面的細部裝飾，2006年的整潔體現的顯然是理念的退步。

與日本展臺並列的是韓國展臺，大有現場PK的意思。中國遊客不是普遍反映韓國吃的不好嗎？2006年韓國展臺上特意放上一本「韓國的美食」的小冊子。當然，韓國人也會考慮國際影響，狗肉餐食是不會放在這本小冊子當中的。

北歐旅遊局2006年的展臺不大，但主題突出顯示的精妙，在一張與展臺一樣長的主圖上表現得淋漓盡致。一男一女兩位外國青年在畫面兩邊側身，用目光直至中間的挪威峽灣。北歐旅遊局的宣言女士也非常得意的透過SOHU採訪告訴人們，北歐2006年的推廣主題，只有一個就是峽灣。展會開幕當晚在外灘5號舉辦的「峽灣之夜」大型酒會，顯然又把峽灣的品牌影響力作了進一步鞏固和提升。

中歐的捷克、斯洛伐克等四個國家組成的「鐵四角」，是次展會依然以「中歐四強」為統一包裝，這非常利於人們識別，也標明這些國家非常懂得並珍惜聯合的超能量作用。聯想到在展場與毛里求斯的一位代表聊天時，感慨非洲的一些小國更願意選擇各自為戰因而常常陷入窘況的狀況，不禁對不同民族的表象特徵更有了一項實證認知。

法國、義大利的展臺似乎並不會給人留下太多的深刻印象，這與人們對他們的較高期望也許有關。義大利的似乎總也以不變對萬變的展臺設計，可圈可點之處實在不多。

走馬看花旅遊展會，得出的只能是初步印象。但是，觀展人的初步印象，卻能夠留在人們的腦海中良久，以至在真正要進行出境遊選擇的時候，發揮作用。

公眾日突顯的中外參展商差異

上海旅交會展期共有四天的時間，其中前兩天是對業內人士開放，後兩天則面對所有公眾。對業內、業外展覽時長的用力均衡合理分配，顯示了主辦者的良苦用心：試圖讓中國國際旅遊交易會(CITM)能與世界著名的旅遊博覽會一樣，無論是在吸引業者還是吸引社會公眾方面都能有所兼顧。

公眾日兩天，許多普通的上海及外地普通公眾，從四面八方趕來，花10元錢購票進入展館參觀。據一項不完全的調查顯示，平均每位公眾參觀者，在展會的停留時間都在3小時以上。業外的公眾們在展臺前提出的一些問題，甚至會比業內專場時業內人士的提問還多。義大利旅遊局的展臺前，兩位普通中國百姓提出到龐貝古城旅遊的問題、索要朱利葉的家鄉維羅那的地圖，就很讓參展商驚喜不已。

普通公眾對如此規模的大型旅交會的熱情升溫，著實讓人讚歎。這使得上海的旅交會具備了發展成為世界一流的具有較大影響的世界旅遊博覽會的可能。充分顧及到普通公眾的日益增長的參展需求，已經成為當前展覽的主辦方與參展方都需要認真考慮並面對的問題。然而在今次的旅交會現實中，在展覽運作的實際層面上，公眾需求與供給並未能完成恰如其分的對接。主辦方雖然已經在展會時空上預留，但許多參展商的回應卻未能與此契合貼切。公眾日首日，步入展館必經的幾個國內展區的展館就開始明顯清冷，許多展臺上資料全無，甚至在一些省市空蕩蕩的展臺上，參展人員也已經杳無

蹤影。

中國國門打開，引進旅遊交易會的形式20餘年，對展臺的設計佈置、宣傳材料編輯印製等等，都已經有了相當大的進步。如此次展會上浙江烏鎮的展臺，以古銅色鄉人的寫實人體造型藝術，展示保存完好的江南水鄉市井生活，就相當富有創意。但縱觀整個旅交會當中，國內的許多省份的參展者，對展覽中的公眾日的輕慢，卻十分固執、意識的進步也就最慢。公眾日展廳內體現出來的懈怠，表明國內有相當多的一批參展單位對此問題的思考十分短缺。

國內現具備規模的幾處旅交會，都有人為將國內遊與出境遊、入境遊硬性切割的缺口痕跡。這種操作方式其實是違背市場規律的一種資源浪費。參觀旅交會的普通公眾，作為旅遊的愛好者，是不可能有只參加國內遊、不參加出境遊的。事實上，幾乎所有的中國遊客，無一不是循先在國內遊練手、有了經驗和更多積蓄後才開始出境遊的軌跡運行的。即使是參加出境遊，也並非就一定會與國內遊隔緣，參加國內遊的幾率和頻度也一定會比出境遊高出許多。因而，在中國舉辦的任何旅遊展覽，公眾日才理應是國內參展商需要精心描繪、施以重彩的。當然，事實上公眾日與業內日因為觀展物件的不同，就理所應當需要對包括促銷手段、宣傳資料等等一系列重新加以考量。

關於應該如何面對旅展中的公眾日，國內的參展單位還需要進行深入研討並學習。這樣的學習其實不用走遠得很遠，參照系在本屆展會的最後一個展廳——5號國際展廳就能找到。看看國外的參展商們在展覽的公眾日是如何進入角色的，就會給我們留下無限的感慨和遐想。

旅交會的國際展廳距離入門口最遠，但卻並沒有使公眾的影響力衰減。當然，出境旅遊的熱度驅使是其中的一個重要原因，但展會上國外的參展商們所採取的與公眾日相適應的促銷手段，才更應該是令國際館火爆的主要因素。與前兩天的業內展相比，在公眾日，國外的一些參展商倏忽變招。對業外公眾所採用的一些新招數，讓人可以清楚看到他們精心的籌畫和良苦的用心。

公眾日裡，與國內展館的冷清相比，國際展館的熱鬧更加突出。對業內開放的兩天，展會組委會曾要求參展團的演出不能在展廳舉行，而公眾日則沒有了這樣的禁忌。於是，兩天的公眾日裡展廳變成了各國不同的民族文化的歌舞演藝場。南非、韓國、夏威夷等等，精彩的演出吸引了許多公眾圍擠

觀看。

　　許多展臺，在公眾日增加了許多新穎的變化。一些明顯與面對業者時不同的新的促銷形式和手段，自然轉換、相繼出臺。旅交會對業者開放時，展廳中是沒有排隊的場景的。而公眾日，許多展臺前就會排起長長的隊伍。航空公司在發送各種小禮品，孩子們拿著五顏六色的氣球和糖果穿行奔跑，使展廳內露出了節日氣氛。地中海俱樂部的摸獎遊戲，吸引了人們排起長長的大隊。還有靠競賽手段贏取獎品的設計，如西班牙旅遊局展臺的飛鏢遊戲，就吸引了更多的年輕人躍躍欲試。

　　上海的旅交會作為2006年中國旅遊業界的盛事已經謝幕了，人們在評估展會的效力的時候往往會更多的從外部環境中去找，而對展會期間自身的疏忽估計不足。旅交會可以引發的思考是多方面的，僅僅是對待旅交會的公眾日，中外參展商所體現的差異，就可以引我們從市場物件、旅交會的功能等多方面進行反思。除卻影響力，從經濟的角度來看中外參展商、參展單位在展會公眾日的截然不同的表現，也許更會讓許多經濟帳精明的國人有一個精確的認知。時長4天的展覽，主辦方並不會因參展單位只參加前兩日業內展而在後兩日公眾日撤展而將展臺租金打折。這樣的一項設問也許會顯得冷峻：國內的參展單位如果全部換成是私人老闆，花4天的費用只辦兩天的展覽，這樣的事情還會發生嗎？

　　規模宏大的CITM尚缺的一項內容

　　以「中國國際旅遊交易會」定名的CITM，自1998年開張，至今已經舉辦了八屆。最初取名做「旅交會」，大概有與「廣交會」看齊的意思，以為進行的都是商品的交易活動。但在實際層面上，「旅交會」與「廣交會」的富含功能並不完全相同。「廣交會」主要功能就是達成買方與賣方的直接交易，而「旅交會」的功能則更加寬泛一些，它可以有「旅遊話語的主題年會」的多樣性彙聚，業內業外的人士也都可以參加進來，成就也並不拘泥於成交額的多少。看看境外的同類型旅展會人們就會發現，這類的展會，除了要有本源的旅遊形象推廣、產品展示活動之外，還一定會包含有其他很多擴展性的內容。各類的旅遊研討活動，就是其中不可或缺的一部分。譬如說，在上年的香港旅展當中，就有一個「中國公民出境遊的發展」的主題研討活動相伴舉行。

　　而目前國內已經是有了相當規模的CITM最缺少的，就是展會期間的這

類旅遊研討。無論是在昆明還是上海，現有的CITM只是以業內、公眾進行了時段區分，展覽展示、練攤叫賣仍是做為其最主要的內容。這種對展會形式運用的單一性，與國際上同類型的旅展會相比，已經形成了明顯的差距。

從四面八方奔旅交會而來的國內或國外的來賓，許多人都會擬定自己的硬任務和軟任務：進行來年的生意懇談為硬任務，而對當下旅遊經營之中出現的諸多問題進行交流則是軟任務。在踏入旅交會的一刻，許多人都會懷有一份期許，希冀能假旅交會對當年遇到的旅遊經營問題、與旅遊者密切關聯的包括簽證、安全等各類問題進行探討。一些旅遊推廣、旅遊發展的新思維、新意識，也希望能在這種場合得到交流、碰撞。因而說，旅交會上缺少了旅遊論壇，在許多人的心境當中，都會是一個重要的缺損。缺少交流的場合、沒有對話的互動，也有些像病者的味蕾失效，吞下去酸甜苦辣的東西，都品味不出也道不清爽。

這樣的論壇應該選擇一些什麼樣的話題呢？政府層面的旅遊問題，並不應該在旅交會論壇中出現，而具體的旅遊業務關聯問題和公眾關注的旅遊問題，才是論壇應當選擇的話題。尤其是年度中出現的一些新事件、新問題，更應該在年度的旅交會論壇中進行研討。

我們不妨在這裡就此問題進行一次高期望值的即時評估，假如說2005年旅交會舉行論壇，那麼年度中出現的這樣一些事件則無法忽略：

中國遊客在馬來西亞的受辱事件，2005年以來接連發生。尤其是不久前出現的以合法身份入境馬來西亞的中國三位女士，受到了馬警方裸身毆打的凌辱，在經過網路媒體廣泛報導後，許多中國人因而對馬來西亞生怕。就在本屆CITM開幕當天，又一起新的中國人受辱事件在馬再度發生。適逢旅交會，人們當然很希望能立刻聽到馬來西亞旅遊當局的說明，想必馬方也會願意借此機會透過媒體向中國公眾做出解釋和道歉。可惜的是，本屆展會沒有為馬來西亞旅遊方面和中國的媒體提供這樣的機會。

自2005年7月歐洲簽證緊縮的問題出現以來，歐洲一些國家似乎從沒有對中國公眾進行過什麼解釋。旅交會的論壇如果能就此問題展開討論，能在歐洲國家使館與中國的旅行社、遊客之間開通一個面對面的溝通管道，無疑對與此相關的各方（包括中國遊客）都有好處。

南非一年來與中國人相關的安全事件多次發生，埃及的爆炸事件、峇里

島的爆炸，也一再讓中國遊客繃緊了心弦。如果旅交會能將旅遊的安全問題集中在一起，進行一次旅遊安全的主題研討，無疑也是十分需要並會受到人們熱烈歡迎的。從現實來看，這樣的研討，對於中國遊客的信心恢復實在並非多餘。

對於即將開始的臺灣旅遊，兩岸旅遊業界之間，其實已經不再需要過度的熱情歡呼了，而是應該進入到工作的第二階段，那就是具體問題的細緻溝通。面臨臺灣旅遊的正式開放，內地遊客對臺灣的嚮往，也會迅速過度到具體的層面、即如何選擇臺灣旅遊線路產品上面。而東南亞旅遊的零團費、負團費團的陰影，是否會在臺灣旅遊中出現，依然是一道躲不過去的考題。而斯時的CITM，如果能夠提供一個機會對臺灣旅遊進行一個兩岸業界的具象研討，無疑是非常需要的，也一定會成為另一條搶眼新聞。

旅遊業界人士對旅交會的利用，自然不應該與一名普通遊客等同，對旅遊尤其是出境遊的年年發展當中出現的問題，不能聽之任之，以水來土掩、兵來將擋的態度來消極應對。而組織旅遊論壇、召開研討會，就是解決這類問題的一種較好方式。將旅遊論壇放在旅交會當中，不但不會削弱旅交會的影響力，相反卻一定可以使旅交會的影響力、吸引力更大、更強。

CITM在經過了八屆的打造以後，無疑已經成為一個各種旅遊資訊總匯、各個目的地展示自己旅遊資源的最佳場所。歷年的CITM都是旅遊參展商的一項智力大比拚，從展臺佈置到所發宣傳資料，無一不是彼此間相爭奪的地方。只要圍繞展場走一遭，就會發現不同國家參展商之間的這種較量無處不在，而其中所顯示出來的智慧，則常常會十分精彩。今屆展會，出席的旅遊商家之多、包含的參展國家和地區的範圍都是空前的。這樣的一個一年一度的臨時性旅遊大市場，無論是對買家還是賣家，都是一個良好的契機。因而說無論是業內人士還是普通遊客，都可以置身其中，在展會上找到自己需要的東西。而在旅交會的淘金活動，如果能淘到融會貫通的新思想、新意識、新方法，那收穫才堪為圓滿。

搜狐調查提供給我們以鮮活資訊

為配合北京旅遊博覽會，搜狐旅遊頻道在展會現場進行了一次有針對性的網上取樣調查。這次調查中取得的各項鮮活資料，給我們的旅遊業界的各類人員，無論是旅遊官員、研究者、企業管理人員，都留下值得思考的地方，因而值得我們來認真進行解讀。

在「本次展會中你最期待的出境旅遊目的地」的問題中，新加坡、韓國、加拿大均以9.09%名列前茅，而馬來西亞、泰國、巴西均以7.58%緊隨其後。這組資料，可以說顯示了出境遊市場的常規態勢及發展態勢。它首先帶給我們的含義是：雖歷經多年，傳統的新、馬、泰線路仍會繼續火爆。東南亞遊雖然近年來遭受到歐洲遊、澳洲遊的強力衝擊，但作為價格低廉、路程較近、操作成熟的目的地，對中國普通遊客的吸引力尚未有衰退的端倪。促成這種良好走勢的原因當然會是多種多樣。近日媒體報導，中國有370名市長，都是近幾年在新加坡完成了「中國市長班」的課程。這樣的資訊，是否會使新加坡的目的地形象更加受到遊客的歡迎也未可知；加拿大、巴西與新馬泰的比肩，可以說表現了中國遊客的一種理想化的心態。這兩個國家的出境遊均尚未進入到正式操作階段，但如此的受到中國遊客的青睞，使我們不難預感到了即將到來的熱流；在此項資料調查中，以往排名一向在先的德國落到了後面，卻是有些匪夷所思。在沒有任何非正常因素作用下，這樣的結果應被認作是統計上出現的資料誤差。

　　「本次展會中你最期待的國內旅遊目的地」的問題調查中排名在先的共有六個省市。北京、上海、香港、澳門均屬意料之中，而浙江、山西的齊名，則不能不說是浙江、山西旅遊部門自身努力、加大宣傳力度取得的好結果。浙江的烏鎮，近年來在江南六大古鎮當中突顯出來，遊客認知度明顯提高；山西在本屆展會上，亦是主打「大院」牌，整體的展區一概青磚大院的設計，很是搶眼。山西旅遊局的局長韓和平，在北京電臺的展會現場直播當中，不僅大談山西旅遊資源優勢，還興致勃勃唱起了「人說山西好風光」，為山西旅遊助推真個不吝氣力！

　　遊客對旅遊形式的選擇，很大程度上也會左右旅遊企業的方向，因而「最盼望的旅遊方式」的調查資料，其實對有心企業來說，應該是予以特別關注的。「委託旅行社定機票酒店的半自助遊」（更準確的專業詞彙應該是叫「小包價旅遊」）竟然占了26.92%，遠遠超出了隨團團遊和自助遊的比例，暴露了現今遊客對原有的旅遊形式的厭倦心理始生；這一數字比例也間接印證了中國旅遊業的日趨成熟，因為在歐美等旅遊發達國家，小包價旅遊正是人們最多選擇的一種旅遊方式。

　　在「您最喜歡的旅遊地類型」當中，「民俗風情」（23.08%）和「自然風光」（21.15%）兩項相加，超過了44%，以大比分領先其他的「宗

教」、「探險」等類型。答案因而對旅遊企業的啟迪是，民俗與自然的餡料仍需要在旅遊的面皮當中裹住捏緊。

「最喜歡何時出行」的選擇與「最阻礙我旅遊的因素」形成了反向對應，41.68%的人選擇的「單位休假」，與28%「沒有假期」的阻礙因素選擇形成了一道當下無解的難題。但剛好今天出版的報紙上的一條消息為這道難題投出了一隙光明：我國即將出臺《關於帶薪休假的具體辦法》，若能此辦法如願實施，則「最阻礙我旅遊的因素」就一定不會再是「沒有假期」，或許就會換成是「缺少金錢」之類。

在「什麼是您旅遊途中最關心的事情」問題調查中，選擇「衛生」一項的以21.93%列在第一，這個結果與國際上類似問題的主流調查的結果也稍許有些不同。通常國際上的調查當中，各國遊客們均會將旅遊途中的「安全」排名在第一位。而在搜狐的這項調查中，「安全」僅以14.81%排列在第三位。幾分蹊蹺當中，也許顯現的是離開我們剛剛兩年的SARS所造成的心靈創傷。

「當您在旅遊合法權益受到損害時，您一般採取的措施」的問題，選擇「向消協投訴」的只占12.5%，遠遠低於向旅遊管理部門投訴(25%)和向法院起訴（20.83）。這說明多數遊客對消協在處理旅遊投訴上的功能及方式尚不完全瞭解。2005年「315」時，搜狐旅遊網站曾專門請了消協的人來給遊客講述消協的功能以及消協處理旅遊投訴的實例。現在看來，人們似乎對消協處理旅遊投訴的程式還是沒有深入瞭解；另一值得注意的問題是，此項問題的答案中選擇以「忍一下就算了」採取息事寧人態度的遊客比例達到了29.17%，這說明遊客的自覺維權意識並不健全，無原則的忍讓其實在某種程度上是縱容了某些不遵守規則的旅遊企業。

調查中的「最不滿意的旅遊服務」的回答結果，也許最令人狐疑。因為「旅行社擅自改變行程」的比例（23.08%）似乎更多地包含有不合理性。旅行社要想降低品質惹遊客不滿，方法可以是多種多樣，比如增加購物、減低飯菜標準等等，但無論採用哪一種不法手段，都會比明目張膽的「擅自改變行程」承擔的風險要小。

調查中的最後一個問題，對瞄準遊客錢袋的旅遊企業來說尤其應該特別上心：「您每年在旅遊上願意支出的費用是多少？」這一問題的答案其實可以被旅遊企業用來作為價格制定工作的準星的。這項調查資料顯示：願意支

付4000元～6999元的為45.83%，願意支付1000元～3999元的為37.50%。這樣的一個結果，也間接印證了調查中的第一個問題東南亞遊受到持續歡迎的正確性。而對此結果我們也完全可以做舉一反三的運用，期待尚未開放的臺灣遊市場價格保持在8000到10000元的旅遊企業，面對如此的調查資料，正確的做法，就應該立即冷靜的對原有的高期望值進行合理的微調，以便真正的適應市場需求。

第八單元　業界思考與拓展

業界思考與拓展

旅行社經營者對經營的思考，無疑會將重點放在對產品的思考上面。因為遊客在選擇旅行社的時候，無論對你的旅行社熟悉與否，首先看到的就是你的產品。你的產品吸引不了他、滿足不了他的要求，即使是熟客，他也一樣會掉頭而去。

旅行社產品經營中必然會有新舊產品如何更替、用不同產品搶佔市場等問題需要思考。對產品的思考，往往和旅行社的整體戰略、發展方向密切關聯。

靠單一產品生存的旅行社，現實中幾乎從未有過。這說明，旅行社要想發展並達到一定規模，就必須要在產品豐富性上面多做文章。只有在產品上豐富了，旅行社才可以說向羽翼豐滿邁進了一步。

業界對產品的思考要充分體現出一種理性，即產品的佈局和確定必須要符合企業發展的整體要求。急功近利、東施效顰，旅行社在產品生產中都應避免出現。

業界的思考與拓展有多種途徑多種方式，與產品相關的許多具體問題，都是經營者繞不開、需要融入思考、下氣力雕鑿的地方。比如在自駕車旅遊興起後對自駕遊的深入瞭解，團隊旅遊中全包價產品中有了小包價產品的需求的時候對包價產品的認識，旅遊網站創辦時對網站形式的熟悉等等，我們的思考在創新之前，對接觸到的問題就必須先有通盤的認識。

另外的一些看似細微的瑣事，表面上看似乎與產品執行並無大礙，比如領隊如何對遊客進行提醒、旅遊安全救援之類，事實上也存在著對產品的隱性影響，因而也需要在對產品通盤考慮的時候有所顧及。

自駕遊發展的深度思考

自駕遊是近些年來發展較為引人注目的一種經濟現象，各類自駕遊在聚攏了眾多遊客參與的同時，也吸引了不同行業的人們對自駕遊的深入研究和實質投入。

在自駕遊的發展當中，以個體行為出現的自娛自樂的自駕遊，往往因主題的特殊性，最受人們關注。比如，一些以「迎接奧運」、「禁煙」、「關愛生命反對吸毒」為主題的自駕遊，在吸引人們對其主張進行關注的同時，也讓人們對其採取的自駕遊的形式施以另眼。從東北的大興安嶺到海南的銀色沙灘，從黃水滔滔的中原腹地到新疆邊陲的浩瀚沙漠，都已經出現過自駕車的身影。但這類個體行為的自駕遊，往往因其所選線路崎嶇漫長、耗時耗力較多，對遊客的身體條件、閒置時間的要求會相對較為挑剔，因而無法形成規模效應，往往只是作為自駕車愛好者們的一己行為、個人的一項樂趣在進行流傳，而不會被以專注於打造自駕遊團隊產品的企業模仿。組織自駕遊旅遊團，使自駕遊具有產業化規模，完成批量成團操作，才是不同業者對自駕遊的產品傾心關注、著力打造的終極目的。

組織方的不同決定了自駕遊的多樣性

汽車業者當中，對自駕遊感興趣並著手操辦的包括與各大汽車品牌相關的汽車俱樂部或各類的汽車愛好者組織，自駕遊是其以自駕車為基礎開發推廣的單一類旅遊線路產品；而旅遊業者則較為簡單，參與到自駕遊產業當中的只有以招徠遊客、以提供旅遊服務為業務範疇的旅行社，尚沒有聽說有酒店、餐廳、景區出面來組織這類活動，將自駕車納入視野目標是為了拓展旅行社旅遊線路產品的類型。這兩類不同行業屬相的自駕遊組織者雖然都以「自駕遊」為名目吸引自駕遊愛好者的參與，並為此開發市場、推出線路產品，但細加分析，便會發現兩者各自開發推廣的「自駕遊」，在市場物件、產品指向等方面，都有所異同。

開發能夠吸引人的自駕車旅遊線路產品並將其推向市場，是兩類企業同樣的目標。汽車業者在尋找這類人群的時候，可以說落腳更加穩且準：汽車俱樂部聚集的，自然就是這類產品的愛好者。誠如在西餐廳裡面向就餐者推薦一道新菜，人們不會因「喜歡西餐」這樣的大的興趣相悖而加以牴觸；相比之下，旅遊業者開展自駕遊，則多少有些大海撈針的感覺，那是在以「遊客」為名義的茫茫人海中進行的興趣篩選。酸甜苦辣鹹的不同嗜好，早已經把「遊客」分成了五花八門的派系門類。單從聚攏客源、傳播資訊、自駕遊產品與專項市場的對應問題上來看，無疑汽車業者的以「興趣延展」為標的的自駕遊比旅遊業者的「興趣吸納」的自駕遊自始至終都更具優勢。

但是，自駕遊畢竟是以車為牽引和客觀載體的一類旅遊形式，雖然其中

包含了「自駕車」和「旅遊」兩個興奮點，但兩個點並非處在受力相同的均衡狀態，而是一種偏重語式結構的組合。「車」居其中是種子，最終仍需要落到「旅遊」的範疇之內來發芽。因此，「自駕遊」在進行了以「自駕」的外部包裝後，還需要把其核心的「遊」的內容文章做足。只有使構成「遊」的諸項要素得到充分的展示，才能使「自駕遊」的魅力展示更加集中，同時也更加名符其實。

以「車」為基本的話語主題，是汽車業者的自駕遊區別於旅遊業者的自駕遊的最主要特點。汽車業者的自駕遊往往更重視對「車」的概念的體現。不同車型、品牌的自駕遊，明顯就是在打「以車會友」的招牌，主辦者和參加者對車的興趣，會成為自駕遊團隊順利成行的主要的推動力。但是，這類起始點的自駕遊，在「遊」的發揮上面，卻不能不說有所欠缺。在很大程度上，它只是很好地解決了旅遊六要素當中的「行」的問題。而其他相關的食、宿、遊、購、娛五要素，雖有所涉及，但並沒有精彩的實質性解決方案，起碼來說，沒有讓旅遊者在對旅遊吸引物的感知上面更加充分，對旅程安排的舒適度和精彩景點的深度刻劃解析上，也還多欠周全。

僅從旅途中的導遊因素來看，汽車業者的自駕遊的設計中常常是漏掉了這一重要環節，駕車途中多數都是以自說自話、自娛自樂為主，僅僅是在遊覽某一景點時才請一位導遊，進行一個膚皮潦草的講解。比如說，一家汽車俱樂部組織的北京到山西喬家大院的自駕遊，在6個小時的車程當中，除了開車就是開車，並沒有對山西民俗、社會場景的鋪墊，只是在到了喬家大院後，才會請一位當地導遊簡單講講。遊客此行所得到的知識，既談不上深刻，也談不上寬廣。較為單調、平面、不生動，也許是這類自駕遊的一個普遍缺憾。

與參加者的汽車興趣有更多關聯的是越野車俱樂部，他們在組織自駕車的嘗試當中，始終都處在前衛的地位，但相比大眾的自駕遊，取向的偏頗會更加明顯。它的特徵就是體驗不同路面條件的「行」的快感，對於「遊」的闡釋，通常都會是輕輕掠過。

在學習掌控開車的技巧、能力等方面上，這類的自駕遊自然勝出一籌。雖然組織者會對自駕遊參加人有許多細心照料，但參加者如果開自家車參團上路，也需要學會簡單的換輪胎、拖車等等技能，總之，在這類自駕遊當中，享受自駕車的樂趣似乎比欣賞自然風光和瞭解人文更顯得重要。

旅遊業者的自駕遊的不足主要體現在對自駕遊的深度挖掘上面。旅遊業者的自駕遊用以招徠遊客的特殊本領，應該是在「車」的因素之外的酒店、用餐、景點、導遊等等其他要素。旅遊業者應該認識到，組織那些在崎嶇的道路上獲得乘駕體驗為主的自駕遊，其實是自身的弱項，不應該成為開展自駕遊的主攻點。而如果以遠端設計、以必須乘坐飛機往返的遠地自駕車，才真正是自我優勢的所在。

自駕遊的自身特點需要得到充分展現

自駕遊產品與其他旅遊線路產品的最大不同，也就是自駕遊最精彩、最具特色的地方，就是把旅遊的「點」變成了「線」，由「點狀旅遊」變成了「線狀旅遊」。

乘坐飛機、火車旅遊，遊客是無法聽到沿途當地的聲音、無法用所有感官乃至肌膚去感受當地生活的。而自駕車旅遊時，我們可以聽到沿途經過的村莊的廣播喇叭聲或農婦的村口閒聊，直接購買或品嚐到剛剛從山裡樹上摘下來的火紅的柿子，看到野山坡上而非公園裡的原生態的花朵和果實，呼吸到大自然製造的負氧離子含量超標的清冽甘甜的林中空氣。

自駕車路程當中所路過的景色，才是讓自駕遊參加者感到最為賞心悅目、心曠神怡的地方。而目前的一些自駕遊行程安排，卻只是把普通旅遊團的常規遊覽內容與自駕車的交通解決方案疊加在一起，忽略了自駕車旅遊最突出、難得的亮色。缺少了對沿途的導遊講解和細緻的沿途風光介紹，就是這方面最明顯的例證。具體來說，途徑雲南的麗江到香格里拉的自駕遊，組織方往往會忽略對沿途農作物青稞的詳細介紹，對美國人誤把青稞晾曬架當成導彈發射架的趣聞講解以及對漫山遍野的杜鵑花和藏式建築的特點介紹。單憑不同修養的遊客來自我啃嚼，旅遊的樂趣自然會衰減許多。從遊客接受心理來看，旅途當中出現乏味的景觀的時候，應該是導遊講述當地民間傳說、故事、風俗等等最好的時段。因為講述可以促進人們的知識、促進人們的思維活躍。目前的一些自駕遊，對旅途當中的處理不夠細膩，常使得自駕遊的特點無法多層面展示出來。

自駕車的遊客在購買私家車的時候，曾經接受過一個概念，那就是：私家車是對「家」的概念的延展，是一個「移動的家」。人們在家中一定會比較放鬆，打嗝、剔牙等等，都不會隱諱。而如果有賓客在場，則一定是在說話以及生活小節中都會有所禁忌。自駕車的組織當中，一個最失敗的策劃，

就是背離了人們已經熟悉的「移動的家」的環境氛圍營造、安排將不同的兩家人合乘一輛車。這種做法因違背了自駕車參加者希望在旅途當中有一個自己家人團聚的私密環境的心理，而顯得十分幼稚。僅僅從經濟的角度所作的「兩家同乘」的考慮，則明顯會使得應主要以家庭為單位參加的自駕遊的優勢喪失殆盡。

旅行社與自駕遊的衝突與融合

旅行社與自駕遊的衝突，很大一部分來自於人們對旅行社的單純認識誤導，通常人們認為旅行社就代表著普通旅遊團隊。這樣的認識形成雖然也是來自於人們對多數旅行社的直接接觸，但其實卻包含著明顯的不全面的成分。單一的包價團隊旅遊雖然是眾多旅行社經營的主要業務類型，但包括自駕車旅遊在內的特種旅遊中外歷史上也從來沒有被旅行社放棄過。因而說，旅行社與自駕車之間如果有衝突，並非可能是在旅行社與車之間，而極有可能是會由於旅遊業與汽車業行業特質的差異所引發。

不能否認，旅行社涉足自駕遊，基本上是一種被動進入，在時間順序上遠較各類汽車俱樂部為晚。在自駕車已經紅紅火火興盛起來為人們熟知之後，才有了旅行社從不聞不問、到心存不甘、再到小試牛刀、初嘗勝果的過程。

主動出擊、把自駕遊這類產品納入旅行社的經營範圍之內，是使旅行社與自駕車的表面化衝突得以消弭的最佳良方。事實上許多旅行社就一直在覬覦自駕遊這塊業務，不少的旅行社乾脆建立起來了自己的自駕遊部門，專門從事設計和組織自駕遊旅遊團。

旅行社開展自駕遊的捷徑應有如下兩方面的認識：

遠地租車自駕遊會比駕自家車出遊更具發展前景。

與自駕車俱樂部爭搶當地的近距離自駕遊當中，旅行社的優勢消失殆盡，每每總是以失敗告終。而開展遠地自駕遊、尤其是到距離居住城市相隔上千公里的異地自駕遊，則能夠突顯旅行社的旅遊元素組合的優勢。

從一座城市飛臨到另外的城市後再租車自駕，既能享受到自駕車的樂趣，又不會將過多時間空耗到乏味路段當中。比如說，北京的遊客如果要參加從昆明到曼谷的自駕遊，就完全不用將自家車從北京開到昆明來。

組織到在異國他鄉的自駕遊十分誘人。

在自駕車的換代產品當中，最吸引人的還是到國外去的自駕車，這吸引了許多有自駕車經驗的人們的關注。無論是駕車穿行澳大利亞還是在歐洲疾馳，對自駕車愛好者都能產生強烈的吸引力。但是，由於這類線路產品涉及到出境旅遊的範疇，汽車俱樂部等汽車行業的自駕遊組織者沒有這項特許資質，因而只能退而觀望。有出境遊經營權的旅行社企業，則正可以在此範圍內多作文章。

自駕遊的發展前景如何

「自駕車」的發展前景不應僅僅侷限在駕駛「自家車」的範疇之內，而應該以更廣闊的視角來對市場進行前瞻性思考。雖然目前的一些旅行社已經有了飛離居住地到其他城市、其他國家自駕車的產品，但還不能說是已經發展的十分完善。

從目前的情況來看，我國尚未出現一個龐大的有規模的城市租車企業，這與西方國家的差距十分明顯。我們知道，國際上的租車公司，從甲城市租車到乙城市還車是十分正常的。但由於受制於個人信用體系、企業規模等原因，我國的租車公司顯然在目前還做不到這一點。雖然這一阻礙早已被人們認識到，但解決起來也並非是一朝一夕。誠如電子商務的支付瓶頸早已是吵嚷了多年，目前仍不能說有了根本性的突破。

目前國內的自駕遊因受制於各種條件的限制，還十分零散不能成為體系。無論是汽車業者還是旅遊業者組織的自駕遊，還都存在著「一事一議」、「過了這村沒有那店」的狀況，只是把「自駕遊」作為「年節產品」加以投放，臨時行為的特點突出，尚沒有形成一個以完備的體系、精心的設計為基礎的長銷產品。

自駕遊的發展受制於各種因素，經濟實力、興趣愛好只是其一，與「自駕遊」相關的其他產業，如汽車旅館、救援、異地租車、沿線導遊等等，好多都還沒有融入進來，使得自駕車產品在產品的豐富性上很難找到依託，在市場中多少有些形單影吊。

生活中我們知道，凡有車族都會有自駕遊的衝動。僅從北京汽車銷售市場來看，年40到50萬的汽車銷量（其中絕大部分是有自駕遊消費傾向的私家車），孕育的自駕遊的巨大商機，就是顯而易見的。只不過，試圖在其中

分一杯羹的企業，面對激烈的競爭，要做更加充分的準備才對。

出境遊的發展應有新思路引導

新一年的中國公民的出境旅遊，與往年相比無疑又取得了較大的進展。這中間，出境遊業者的功勞自然無法替代。在經過2005年擴容後的中國的出境遊旅行社，目前存世的已有672家之多。如今在中國一些經濟發達的城市街區、商業區域甚至居民社區，你已經可以很容易發現經營出境遊的旅行社的招牌。旅行社的門市部遍地開花，也許算得上是出境旅遊行業紅火的帶給人們的「行業紅火」的重要印象。及至今日，這種增長勢頭方興未艾依舊很猛。國內的一家旅行社一個多月前在昆明旅交會上曾發出豪言壯語，他們計畫在全國各地設置的門市部，數量就要有3000個。

這其實又顯示了人們對出境遊狀貌的不同描摹。許多僅僅停留在「看好出境遊」層面的觀點，常常未必會與市場取得契合。出境旅遊畢竟不是人們生活的必需品，因而它與各種便利店超市還應有較大區別。就近設點、方便報名能否對出境遊業務的發展有所促進尚待研究。現實中似乎也很少會有遊客因旅行社門市少而放棄旅遊的事情發生，倒是可以有更多的證據說明，旅行社的產品殘缺和品質的不到位，真正影響到了遊客的抉擇。目前我國的出境遊旅行社數量不少，但真正有自身特色、有較好口碑又有較大影響力的其實並不多。2005年中央電視臺《東方時空》的一項有8489人參加的調查表明，公眾中有九成多的人對旅行社的評價偏低。其中對旅行社滿意的人，只占了8%。

這樣的調查結果無疑與目前的出境遊的輝煌發展有些不協調。在我們邁步進入新的一年的時候，中國公民的出境遊受到世界各國關注的程度與日俱增。雖然其中的類似「全球購物第一」的評價並不能看做是正面讚譽，但媒體上頻繁出現的在世界各地出沒的中國遊客受歡迎的新聞，還是會讓人們感到振奮。在2005年的最後幾天裡，我們從電視上看到並聽到國家主席胡錦濤在會見納米比亞客人時親口說出將納米比亞作為中國公民的出境旅遊目的地的話語時，中國公民的出境旅遊目的地已經累計有了118個。出境遊目的地的飛躍增長，為中國普通百姓頻添福音。不僅如此，由國家領導人宣佈中國公民新的旅遊目的地，所傳達出來的資訊也十分豐富。這其中就包括我們應有的對中國公民出境遊的正確認識及全面估計問題。時至今日，人們恐怕很難再用計劃經濟時代的以外匯逆差為依據的推算分析來對出境遊進行準確

評估。出境旅遊在擴大中國在國際上的影響、增進各國人們之間的交往以及減緩人民幣升值壓力等等許多方面的作用，早已經十分清楚的顯露出來。對此問題的認識，有的學者提出「要重視出境遊的社會意義」的觀點十分值得讚賞。

截至2007年1月，134個出境旅遊目的地已經為中國遊客提供了無比豐富的選擇，但同時也為出境遊業者出了一道嚴峻的考題。時至今日，很難想像任何一家旅行社的出境遊業務可以將所有這些目的地囊括在內，除非它是一家龐大的托拉斯企業，而這樣的企業業態又與今天的中國旅行社的基本狀況存在著較大距離。出境遊業者在新的一年如果要想做出大文章，一定少不了要有新的視角、新的思路來做引導。

比如說，在面臨越來越多的出境遊目的地的時候，也許出境遊旅行社首先要考慮的問題，並非是緊咬不放、全盤通吃，而是要主動丟子、自我放棄。要勇於考慮如何以退為進，在自己擅長的領域將產品做好做大做專的問題。出境遊目的地的專業化，其實才是出境遊業者走向真正的成熟的標誌。以專業化定向目的地市場的苗頭，在2004年已經呈現出來。廣東的一家旅行社所設的「非洲旅遊專賣店」，專事經銷非洲旅遊的各類產品，為遊客的選擇提供了便利也增加了導向。雖然這個專賣店在實質操作層面及產品內容上尚多有不足之處，但所顯示出來的經營者的思路的清醒值得讚揚，可以說為出境遊業者走專業化道路已經開了一個好頭。走向專業化當然還包括旅行社批零體系的建立的問題。先前報上曾有文章說中國已經有了「10大旅遊批發商」，其實這在很大程度上只是體現了一腔願望。旅遊批發商的概念並不複雜，比如說在美國旅遊批發商的章程當中就能找到，其內容著實與國內一些旅行社強調的「批零兼營」、「拼團操作」的概念相去甚遠。

產品廣告常常會是衡量出境遊業者是否優秀的外部形式。這與趙本山在一則藥品廣告中宣示的「別看廣告，要看療效」多有不同。社會對出境遊業者的認知，廣告及療效一樣重要。斯堪地那維亞旅遊局的萱言女士的「市場成不成熟，旅遊廣告一看便知」的說法，也傳達出了同樣的資訊。新的一年帶來新的希望，而出境遊的發展在新思路的引導下一定會有一個較大的提升。我們如果留意一下平日的出境遊廣告，新的產品新的氣息，就一定可以切實感受得到。

靜待出境遊旅行社的分化

最近兩年中國公民新的出境遊旅遊目的地開放不斷加速，進入新行列的不僅有英國、加拿大等有較大影響力的旅遊大國，也有美洲的巴西、智利、阿根廷等充滿神奇色彩的中等國家，以及加勒比地區的安堤瓜及巴爾布達、巴貝多、巴哈馬、圭亞那、聖露西亞、多米尼克、蘇利南、千里達和托巴哥、牙買加、格林伍德等一些小國。出境旅遊目的地放開的速度如此迅捷，直讓許多業內及業外的人感到意外、感到激動。

業外的人感到激動是正常的，如此多的目的地國家進入視野，為人們的選擇不斷提供新鮮的養分，許多人的出國旅行計畫也隨之越做越大。旅遊目的地的成倍增加，還讓普通的遊客的旅遊功利性不斷降低和理性消費率相應增長。市場中我們看到了一種前些年不曾見到的景象，那就是許多遊客不會再去掰手指頭數自己到過多少國家用以炫耀，而是如康得老人所言的「無目的的合目的性」，以「目標先行」來選擇確定自己真正想要的出行。

但是，同樣是面對迅疾的目的地開放，業內許多人表現出來的興奮，則並不能全算成是確切。因為目的地開放得多，未必就一定代表著旅行社賺錢的方式多、路數對。目前的許多出境遊旅行社的經營策略，絕大多數都是要做大做全。做大固然正確，但做全，就十分讓人狐疑。十多年來的風雨撲騰，出境旅遊的市場走勢顯示的是，大而全的企業多已有了憊態衰勢，而把脈更準確的大而精的企業則顯現出後勁十足。

從百貨業態近年來的變化，我們也可以悟到專業化市場的發展遵從的是怎樣的一種潮流。白色家電產品，曾經是許多百貨商場的看家產品，但在國美、大中、蘇寧等一批家電專營商場蓬勃興起後，百貨商場的白色家電銷售倏然就到了寒冬季節，只好紛紛撤架。國美的黃光裕還連續兩年被評為中國的首富，雄心勃勃的計畫中2008年要將家電銷售營業額做到1200個億。但專業家電商場也並非無懈可擊，其經銷的IT產品在遇到比其更加專業的鼎好、太平洋、海龍等一座座電子商城後，也一樣是丟盔卸甲。

「同仁」的專長是眼科，「協和」的長項是皮膚科。連「包治百病」的醫院，都已經是明日的黃花，在社會分工更加嚴明、技術操作更加專業的情勢下，很難想像一家出境遊旅行社今天能把100個國家的出境旅遊線路產品都能同樣做得出色。從理論上講，雖然尚存在著這種可能，但實際上卻幾乎難於上青天。規模經濟的槓桿在這裡會制約許多人的美好憧憬。在如今的除了名稱不同其他多數相似的旅行社當中，又有哪家可以說自己已經在市場中

具有了不可比擬的認知度和高不可攀的市場佔有率呢？北京也好、上海也罷，問一問出境遊旅行社，會是一片默然。

要想做大首先就需要做精。與其廣種薄收，不如精耕細作。其實旅遊圈內從來就有這類不糊塗的人。

無論是北京、上海、還是廣東，在出境遊市場中，都有一批不被官方主流認可的出境遊「體制外」的黑馬存在著。官方的旅遊行政管理部門以往接二連三對出境遊市場的整頓當中，總會把這些黑馬人物列為重點、向其開刀。但是，卻幾乎沒有任何各級各類的旅遊局，會對這些黑馬存在的合理性進行過探討。歷次強壓之下，結果卻是怪圈無法擺脫：先是黑馬們掛靠到某某有出境遊資格的旅行社旗下納租討食，其後又幾乎是同樣的結局：因經營模式的不同短暫蜜月瓦解、再去尋找下家。

對黑馬經營行為的探討這裡姑且暫時放下，但如果對他們的經營方式進行考察，就不難發現，幾乎所有的黑馬，都是以批發商進行經營定位，經營中均是遵循著做某一個或幾個國家的旅遊線路漸進發展。他們在業內的名氣，也是以「××做澳新線路」、「×××做埃及線路」而留下口碑。單看這樣的經營模式，倒是十分符合「適者生存」的生物學原理。

從中國出境旅遊的發展至今的現實來看，一家旅行社的出境遊如果能將歐洲遊、或者是非洲遊、或者是美洲遊做好做精，就一定是一件很不容易的事情了。把100個國家都能做好的旅行社，就產業規模來看，目前尚沒有一家旅行社具有這樣的實力。這個道理，卻並不被許多人認同。在「不撞南牆不回頭」的執拗中，一些旅行社總會在嘗試做與揚長避短相反的事情。比如，一家明明是有較好的歐洲接待背景的旅遊公司，在被遊客認可、自身擅長的歐洲線路產品銷售穩步上升後，就開始飄飄然，想要把到全世界旅遊的線路全部收進自己的皮囊之中；有一家幾年前曾叱吒風雲的大旅行社，在幾度內耗元氣大傷後，也分明以不自量力的勇氣拖著病體遍灑芝麻向遊客兜售起環球旅行的計畫。

美國的幾千家旅行社當中，經營中國旅遊線路的旅行社，只是其中的不到100家。這顯然不是來自國家政策的限制，而是由自企業本身的決策。相比中國的500多家經營出境遊的旅行社家家不忌口、銷售到所有開放目的地旅遊的線路產品的境況，也許我們找到了許多旅行社在良好的機遇之下無法得以迅速壯大的一些原因。

2005年初的近100個目的地國家開放的喜訊，也隱然為中國的出境遊旅行社的發展提出了一個哈姆雷特式的問題。當然，旅行社的短期經營者與長期經營者對此問題的認識和尋求的解決方法會迥然不同。但是，不能排除市場的規律會在最終造成作用。也許用不了太長的時間，我們會看到出境遊旅行社的一種慢慢分化。中國出境遊旅行社的分類，也許會在市場因素下，按照產品及市場份額進行相應的整合切分：有百多家旅行社經營東南亞周邊相對較容易一點、較成熟的旅遊，有幾十家旅行社在經營傳統類型較為規範的歐洲旅遊，有十多家旅行社在經營較為專業的非洲旅遊和美洲旅遊，而另有兩三家旅行社，在更為專業的領域經營高檔次、高難度的南極北極旅遊和太空旅遊。對於尚處於社會主義初級階段的中國來說，這樣的出境遊旅行社的數量，也許就已經足夠了。

關注出境遊小包價產品的市場走勢

一種出境旅遊的新形式——小包價的旅遊形式，近年來在中國由南及北許多旅遊發達城市出現，受到了許多有經驗的出境遊遊客的追捧，形成了出境遊市場中的一抹亮色。

小包價旅遊又稱選擇性旅遊，是由人們熟知的包價旅遊衍生出來的一種旅遊形式，與普通的包價旅遊的區別，主要是體現在所包含的旅遊日程內容的全部選擇還是部分選擇上面。參加小包價旅遊的團隊客人，在排程、遊覽選擇上有很多的自主性，旅行社代為安排的通常僅包括往返機票、飯店房間、接送服務等項，而在目的地城市中的景點遊覽、觀看當地演出、品嚐當地風味等活動，則以自助的形式或以零星委託的形式選擇進行。小包價旅遊因其克服了團隊旅遊的諸多弊處又利用了團隊旅遊的諸多益處，且直觀價格較低、形式機動靈活，故一經推出，就受到了許多遊客的歡迎。

對小包價旅遊感興趣的人，一定是多次參加過普通的團隊旅遊形式的遊客。這些遊客，對於團隊旅遊的優與劣心知肚明。

團隊旅遊原本就是一種較為大眾化的旅遊形式，通常是銷售價格比較合理、參團後省心省事好處自不待言。但是，在實際的操作中，由於一些旅行社的團隊旅遊線路設計本身追求從眾效果，對遊客的個性化心理伸張有了較多的壓抑。限時的遊玩景點、垃圾一樣的團隊餐食，更有一些旅行社在線路安排中塞進的大量的自費旅遊專案，也頻頻給遊客心頭添堵。除此之外，團隊旅遊中領隊、導遊等不稱職的服務等因素，也使得傳統的團隊旅遊顯然具

備了「弊大於益」的客觀效果，因而已經使許多遊客開始感到厭倦。

不僅如此，團隊旅遊的弊處還有很多。許多參加過旅行社組織的團隊旅遊的遊客議論起來，似乎都會有一肚子的苦水。參加團隊旅遊，你需要忍受不自覺的客人的遲到和無理，需要忍受其他素質不高的遊客（及領隊）的骯髒語彙和隨地吐痰、亂扔雜物等不衛生、不文明的習慣，你需要為這些品質低下的遊客背黑鍋遭受外國人的白眼，你還必須要忍受旅行社強制安排的接連不斷的購物佔用你寶貴的遊覽時間並耗掉你銖積寸累來之不易的旅遊費用。

遊客之所以會對小包價旅遊形式有興趣，一方面來自對傳統的旅行社團隊旅遊形式的不滿，一方面也來自於越來越強烈的自信。

許多中國遊客這些年隨團到過許多地方，對在境外環境下如何遊玩，早已邁過了心存恐懼、束手無措的階段。由於語言方面也不存在太多障礙，遊客拋開旅行社的整齊劃一的團隊旅遊式樣、以自助的形式參與出境遊已經具備了可能。

目前我國的出境旅遊，因基於政策的要求，尚無法將國際旅遊市場中流行的FIT（散客與家庭旅遊）的形式全面推開，但相信這也僅僅是一個時間上的問題。隨著國家旅遊政策的進一步鬆動和出境旅遊業態的全面成熟，中國的出境遊在組團形式上必然會取得與世界同步的彙聚。而小包價旅遊的適時出現，則充分表明了這一趨勢。

比如到巴黎旅遊，國內的自助遊巴黎的書有不下幾十種，電視、電影中的巴黎也早已讓巴黎為每人保存了不同的心理駐留。遊客出行前，對巴黎旅遊就會形成自己固有的盤算。想看看羅丹博物館，想看看龐畢度藝術中心，甚至想在巴黎試著乘坐一回巴黎有一百多年歷史的地鐵。但是，傳統的團隊旅遊線路的僵直設計卻而無法使遊客的這些願望得以實現，而傳統的團隊旅遊的價格優勢又讓大眾遊客不忍全面放棄這種誘惑，在徬徨困惑當中出現的小包價旅遊形式，受到人們的關注則是一種必然。

巧的是目前一些旅行社推出的小包價旅遊產品，也多是選擇以法國、巴黎的小包價旅遊產品起步的。一家旅行社的「巴黎7日遊」行程，是以3天團隊旅行行程加2天自由行程的形式來進行。旅行社提供的《旅遊隨身提醒》中，將許多自選項目推薦給遊客，如盧瓦爾河谷、奧賽博物館、塞納河遊

船、巴黎經磨坊表演、楓丹白露宮等。另一家旅行社的「自由巴黎我做主」的行程，則是除去安排第一天遊覽巴黎標誌性建築羅浮宮、艾菲爾鐵塔、凱旋門、香榭麗舍大街和協和廣場之外，其餘時間均以自由支配的形式進行。

從這些旅行社所推出的小包價旅遊當中不難發現，小包價旅遊其實是在原有的團隊旅遊的形式上的一種革新，是其中的一類變種。而這樣的變化，無疑是符合市場需求的。小包價旅遊的進一步完善，需要旅行社在與之相配套的服務上，提供更多的資訊和選擇。讓遊客在享受自主旅遊的同時，樂意以愉快的心情選擇旅行社為其推薦的其他服務。在小包價旅遊的基本服務上，旅行社應向參加小包價旅遊的客人提供目的地的免費地圖、地鐵圖、旅遊手冊等等，同時一定不能忘了將旅遊的提醒告訴遊客，比如當地的報警電話、中國使館的電話、當地接待旅行社的電話等等。

小包價旅遊產品的相應配套，應是目的地城市的「CITY TOUR」等選擇性服務的多樣化和公共交通的發達。當然，並非是發達的國家才會有這樣的可能和遊客需要。比如在柬埔寨的吳哥窟，西方的遊客幾乎全部都是以FIT的形式在此自遊。那些遊客顯露出來的對古代文明的專注和崇仰，遠比中國團隊遊客的只為拍照一哄而上複一哄而散為強。中國小包價旅遊如能在此延伸，出現有中國遊客三三兩兩手持旅遊書自此盤桓，一定比鼎沸吵鬧的大撥中國遊客帶給世人的印象更好。

「小包價旅遊」是國際旅遊行業中的通用語彙。在國內出現後，一些新興媒體的年輕記者將其稱之為「自由行」或「半自由行」，一些旅行社的新人也附和稱之。其實，「小包價旅遊」的稱謂，在任何一本旅遊辭典當中都可以找得到。新媒體人對旅遊的行業術語不清楚尚情有可原，但旅行社人對這一國際旅遊業中的行業術語的極度陌生，則顯示出旅行社在人才培訓中的工作閃失。旅行社人員長期在一種較低層次上的運作，無疑是旅行社整體層面無法得以提升的重要原因。許多旅行社人在知識層面上落後於遊客的問題，其實已經在許多旅遊團中突顯出來。

小包價旅遊在國外也都是團隊旅遊發展到較為成熟時期才出現的，我國出境遊市場中小包價旅遊產品的出現，標誌著我國的出境遊市場已經瀕於成熟。在此意義上，我們關注我國出境遊小包價旅遊產品的出現和發展，則又有歷史不斷發展演進的新一層意義。

出境遊領隊的諸多問題值得多方關注

近些年來，出境遊領隊伴隨著出境遊的發展而得到迅速發展。2006年我國的出境人數已經達到了3400萬，而其中大約有四分之一，都是由國內經營出境遊業務的旅行社組織、在出境遊領隊帶領下走出國門的。在引導中國遊客開闊眼界、與世界接觸上面，出境遊領隊建立了特有的成就，做出了充分的貢獻。

　　我國自1997年頒發第一批出境遊領隊證、正式確立出境遊領隊職位之後，目前在全國各家旅行社當中，這一職位的從業人員已經有近萬人。全國的672家出境遊組團社當中，少則幾十多則數百，幾乎每家都麇集了許多員工在這個職位上。同時，社會上嚮往從事這一工作的人也是日漸增長。北京2005年組織的一次新領隊考核培訓，就招致3000多人前來報名，充分顯示了出境遊領隊這項職業在當下中國的社會吸引力。

　　與出境遊領隊吸引來社會的高度關注剛好相反，這項職業的美譽度、社會聲名卻在一路走低。每每出現在媒體評價或文藝演出中的出境遊領隊稱謂，多是與服務不周、賺取購物回扣、強制收取小費聯繫在一起，成為受公共輿論批評或揶揄的對象。

　　出境遊領隊之所以會有這樣那樣的問題出現，與許多旅行社疏於管理有關，也與政府旅遊管理部門對出境遊領隊的現實境遇缺少認真的研究、細緻的分析有關。出境遊領隊出現的諸項問題，乃至領隊職業本身所觸及到的一些基礎問題，在國家旅遊行政管理部門制定的各項規定當中，許多至今仍缺少明確的解釋。為保障這支隊伍的健康發展，十分需要我們能認真思索、將所涉及的問題逐一釐清。

　　出境遊領隊是否應固化在旅行社從業者當中

　　出境遊領隊在我國出現的時間並不長。在此之前我國的旅行社最早接觸的「領隊」一詞，來源於來華旅遊的境外旅遊團。因而在1995年制定並頒佈的《中華人民共和國國家標準》的《導遊服務品質》當中，將領隊的定義確定為「受海外旅行社委派，全權代表該旅行社帶領旅遊團從事旅遊活動的工作人員。」及至後來，大規模的中國公民出境旅遊的正式開展，出境遊領隊才應運出現。《旅行社出境旅遊服務品質》等檔，規範了領隊的主要工作的同時，亦將出境遊領隊正式定義為「依照規定取得領隊資格，受組團社委派，從事領隊業務的工作人員。」

出境旅遊領隊與國內導遊在工作上有許多一致處，因而在出境遊領隊規範當中，許多章節也乾脆直接引用導遊工作規範。如在《旅行社出境旅遊服務品質》中「領隊服務要求」一項規定如下：「領隊服務應符合《導遊服務品質》（GB／T15971）第3章和第4章的要求。」但在事實層面上，領隊與導遊的區別還是非常明顯。出境遊領隊因主要從事「全權代表組團社帶領旅遊團出境旅遊，督促境外接待旅行社和導遊人員等方面執行旅遊計畫，並為旅遊者提供出入境等相關服務的活動」的領隊業務，一直是在國家旅遊局制定的有關出境遊政策法規當中單獨列出，是與國內導遊並行而不相干的一支獨立隊伍。

領隊與導遊之間，常常很容易被人們混淆。不僅遊客、媒體等等將領隊稱呼作導遊，即便是在一些旅遊院校的老師那裡，也對二者的區別鬧不清爽。如在北京的一所旅遊院校老師參編的導遊教材當中，就將「領隊」放在了「導遊」的系列之下。領隊多學習一些導遊的工作技巧並沒有什麼不好，但兩者的長期混同，卻並不利於兩者各自的特色發揮與發展。

什麼人可以從事出境遊領隊工作呢？《出境旅遊領隊人員管理辦法》列出了四項條件，除了「有完全民事行為能力的中華人民共和國公民」、「熱愛中國，遵紀守法」和「掌握旅遊目的地國家或地區的有關情況」之外，還特別圈定了一條，即「可切實負起領隊責任的旅行社人員」。

出境遊領隊限制在「旅行社人員」的範圍之內，意指這個職位只有旅行社的員工才能有資格充任。這樣的規定，在出境遊工作開展前期，對於規範旅行社的服務行為還是造成了一些作用的，但隨著出境遊業務的大範圍鋪開，這樣的藩籬設置，也分明阻礙了領隊隊伍的健康壯大。

在西方一些發達國家，政府主管部門極少會做這樣的限制。旅行社對領隊的遴選，完全是企業自己的事情，並不會受到必須是旅行社從業人的侷限。西方國家的不少的大學教授及學者型人物，都在兼做一些旅行社的專業領隊工作。如美國的一位研究中國問題的Roberto教授，就受聘美國的「社會探險旅遊公司」，曾20多次帶團到中國。在中國旅遊期間，他能在三峽遊船上為團員創辦小型中國問題講座，其獨有的魅力和特色，受到團員的大加讚揚；組團旅行社也因此而多有獲益。

領隊在許多西方旅遊發達國家，早已經成為收入較為穩定、更講究經驗和學識的一種長期職業，而不是一種經常處於變動之中的青春職業。國外的

領隊普遍平均年齡較大，但這卻不是不利因素。中年或老年領隊往往在吸引遊客方面益處更多，他會帶給遊客經驗豐富、知識豐富和經歷廣泛、遇事不慌的聯想。

囿於目前國家有關出境旅遊領隊的政策的限定，我國的旅行社出境旅遊領隊的選拔和培養尚不能突破在出境遊組團旅行社之外，社會「績優股」也就無法合理進入到領隊的隊伍中來。這樣的規定，不僅對企業品牌的延展不利，也同樣不利於出境遊專業領隊的培養。按照國際旅遊業的發展趨勢分析，旅行社的出境旅遊業務的發展當中，專業領隊的出現應是一種必然。目前在中國國內的一些旅遊發達地區，如廣東等地，這種趨勢已經漸趨明朗。一批身體條件健全、心理成熟、經過專業的技能訓練、掌握豐富知識和多種語言能力的各界人士，將逐漸進入到領隊的隊伍中來，日漸成為出境旅遊專業領隊的中堅力量。

出境旅遊團是否必須派領隊

「組團社應當為旅遊團隊安排專職領隊。」這是2002年7月1日國務院頒發的《中國公民出國旅遊管理辦法》（以下簡稱《辦法》）的明確規定。在這項規定當中，相應的罰則也十分明確：「組團社……不為旅遊團隊安排專職領隊的，由旅遊行政部門責令改正，並處5000元以上2萬元以下的罰款，可以暫停其出國旅遊業務經營資格；多次不安排專職領隊的，並取消其出國旅遊業務經營資格。」

但這樣的規定如今在執行業中早已經是形同虛設，沒有領隊帶領的出境旅遊團比比皆是。尤其是港澳遊旅遊團，旅行社派出領隊的更是鳳毛麟角。邊防檢查站通常也已經不再查驗《辦法》規定的《中國公民出國旅遊團隊名單表》和領隊證。因而，沒有領隊率領的出境旅遊團，在多數情況下已經不被公安邊防站進行攔截，而會順利出入境。

公安邊檢站的做法無疑是正確的。因為按照《中華人民共和國公民出境入境管理法》的規定，持有效護照、有效簽證的公民，只要不是限制出境的幾類人，邊檢站都應該允許出境。此項由全國人大頒發的法律，位階上無疑是比國務院頒發的行政法規的要高，因而《中國公民出國旅遊管理辦法》的條款規定與此項法律的衝突，均應服從並按照上位法的規定來執行。

出境遊旅遊團須派領隊的規定，還有在現實中的可行性問題使得它無法

實現。《辦法》在幾年前剛剛公佈的時候，此項條款就引來眾多旅行社企業的怨聲不斷。旅行社多從出團數量與擁有的領隊人數的缺口及團隊經營成本的角度來做考慮，曾提出過許多建設性的意見。自從2003年9月京、滬、粵等地「港澳自由行」開放以來，新的問題再次出現：許多遊客更願意選擇參加旅行社的小包價旅遊，而小包價旅遊團無疑完全可以不需要由旅行社派出領隊。類似這樣的一些新問題，現有的《辦法》當中並沒有相應的規定或解釋，而如果堅持執行派領隊的規定，則無疑會顯得生硬而且缺乏可操作性。

從現實情況來看，出境遊團隊每團必派領隊的規定，既不現實也無必要。目前階段，《辦法》如暫時不做修改，也需要有類似「司法解釋」一樣的詳細說明，區別情況分門別類來做規定。將出境遊旅遊團在何種情況之下需要派領隊、何種情況下不需要派領隊，均一一明示。以便企業有章可循，亦能體現出來法規的嚴肅性。但從長遠來看，《辦法》因為頒佈於2002年時間較久，而最近幾年出境遊的形勢發展迅猛，原有法規中的許多項規定均已經遭遇到與現實不再適應的問題，急需要國家旅遊主管部門儘快進行專題研究，提出修改意見，將不適應的部分剔除、填充進來合理的內容，以便使《辦法》與現實情形相符合，在執行中保持情理順暢。

領隊的收入是多還是少以及如何保證

2005年7月，《北京娛樂信報》的一則「出境遊領隊月收入7萬元」的報導，引起了社會各界對出境遊領隊收入的關注，也引來了諸多領隊對收入曝光的不滿。爾後不久，廣州的一家旅行社，以月薪10萬招收出境遊領隊的新聞，再將社會對出境遊領隊收入的關注點升溫。

領隊收入與國內的導遊收入一樣，一直是一個敏感話題。現在的實際情形中，領隊的收入有高也有低。相對來說，處於經濟較為發達地區、出團頻度較高的領隊，收入自然就會較高；帶團較少的領隊，收入自然較少。但是，這只是一種表層預估，領隊的收入來源事實上近年來已經發生了很大的異化。早期的領隊收入，主要是由旅行社發給本人的薪資和帶團補助兩項構成。但現在的多數旅行社的領隊收入，則主要依賴於遊客的小費、境外商店的購物回佣和臨時增加景點的收費分成。

2006年春節前，國務院領導對國內旅行社對導遊欠薪問題做出指示，要求年前各家旅行社必須將欠薪償付給導遊。國務院領導代導遊討薪，這樣的事情以往還是聞所未聞。但導遊出工旅行社不付工錢的事情以往我們並不

陌生，而出境遊領隊帶團旅行社不付工錢的事情，以往還是鮮見。但在現實層面上，在國內許多旅行社，許多出境遊領隊早已經像導遊一樣，淪落成「無薪階層」了。在許多地方，領隊不僅不能從旅行社領到薪資和帶團補貼，而且每次帶團都需要向旅行社交份子錢。以下的一則來自中原某省的一家旅行社的領隊的來函，就是一項有說服力的例證：

「我所在的旅行社從非典後，開始向領隊收取人頭費。港澳團，根據團隊的人數，須向社裡交10元/人；新馬泰港澳全線，須向社裡交75元/人；還要自己承擔來回機場的費用和港澳通行證的簽注費。......他們收取人頭費的時候，沒有任何收據或收條。有時候，OP還索要東西，讓領隊上供。等於一個團辛辛苦苦帶回來後，幾乎不賺錢，弄不好還賠錢，加上我們在社裡都是沒有薪資的，誰還會有心情去帶呀？剛開始的時候，老領隊還抵制過，但是槍打出頭鳥，誰要是抵制，誰就意味著被封殺！」

領隊的收入靠什麼來保障？這原本應該不是問題的問題，現在已經在許多旅行社出現了。許多經營出境旅遊的旅行社為壓低成本，取消了領隊正常薪資和合理補助，放領隊去自尋錢袋。許多領隊工作品質下降，工作熱情不高，其實與收入無法保障有很大關係。

領隊帶團既然是旅行社的一項重要工作，就應該有合理的收入。而帶團補助，更是領隊本應獲取的勞動所得。旅行社對領隊的合法收入的剝扣，明顯是有悖勞動法的行為。為保證領隊的權益不受損害，政府主管部門應有有效的措施出臺才行。

這一點我們也可以學一學臺灣的經驗。臺灣的觀光領隊協會為了保障領隊的合理收入，公佈有一份旅行社對領隊補助的標準，下面就是這項標準的部分內容（其中價格標注為新臺幣）。

目前臺灣的旅行社對領隊出團的補助，均是按照這一標準來實行的。為保證出境遊的整體服務品質，避免出境遊遊客出現更多的對領隊的不滿，國家旅遊主管部門如參考臺灣的做法，制定領隊出團補助標準，強制要求旅行社遵照執行，應該是十分必要的了。

領隊資格是經申領得到還是需經考核取得

領隊的資格如何獲取，原本應該是非常明確、只有唯一答案的問題，現在卻常常會令人像丈二和尚摸不到頭腦，其原因則在於政府主管部門頒佈的

政令不一。

　　我國出境旅遊初始階段，政府部門就確定了領隊需要持有資格證書的辦法。根據2001年12月11日《國務院關於修改〈旅行社管理條例〉的決定》修訂後的《旅行社管理條例》，在第二十四條規定：「旅行社為接待旅遊者聘用的導遊和為組織旅遊者出境旅遊聘用的領隊，應當持有省、自治區、直轄市以上人民政府旅遊行政管理部門頒發的資格證書。」

　　這項國家行政法規，明確提到了出境旅遊領隊需要持有資格證書，而領隊資格證書的頒發機關，應該是省、自治區、直轄市以上人民政府行政管理部門。

　　2002年7月1日國務院頒發的《中國公民出國旅遊管理辦法》，更進一步對領隊取得領隊證的程式進行了明確，指出領隊證的取得，必須要經過旅遊行政管理部門考核合格。該辦法第十條規定如下：「領隊應當經省、自治區、直轄市旅遊行政部門考核合格，取得領隊證。」

　　從這裡來看，領隊取得領隊證的途徑只有一個，那就是必須要經過考核。這項規定，也就構成了各地旅遊行政主管部門舉辦領隊資格考試的法理依據。

　　但是，與《中國公民出國旅遊管理辦法》同年，2002年國家旅遊局頒佈了一份對出境遊領隊管理的權威文件《出境旅遊領隊人員管理辦法》。其中的第五條，對領隊證的頒發問題進行了如下闡述：「領隊證由組團社向所在地的省級或經授權的地市級以上旅遊行政管理部門申領，……旅遊行政管理部門應當自收到申請材料之日起15個工作日內，對符合條件的申請領隊證人員頒發領隊證，並予以登記備案。旅遊行政管理部門要根據組團社的正常業務需求合理髮放領隊證。」這裡也明白無誤的告訴人們，領隊證只需要「申領」就可以得到。

　　僅從字面來看，這兩個《辦法》在談及同一問題時所用的字眼也十分明確，一個是「考核」，一個是「申領」，衝突是顯而易見的。因為兩項法規在對領隊資格證如何取得的問題上的闡釋出現了重大偏差，許多地方的旅遊行政管理部門索性將出境遊領隊證的頒發工作停了下來，並且一停就是三年，2005年才有一些地方剛剛恢復。

　　從目前情況來看，各地在執行的時候，往往採取的是適我所用的態度。

因而，有些省份在實行「考核」，另些省份則在實行「申領」。政令不一造成的執行與管理上的混亂，在出境遊領隊資格獲取問題上突顯出來。

這種狀況在實際工作中的出現，已經明顯影響到國家法規的嚴肅性。而要解決這一問題，則繞不開對兩項法規的相關條款的協調。從法律規則來看，國務院頒發的《中國公民出國旅遊管理辦法》，因頒發機構是國務院，因而明顯要比頒發《出境旅遊領隊人員管理辦法》的國家旅遊局位階要高，因而在執行業中，下位法必須要服從於上位法。類似這種法規相互間不協調的問題，政府旅遊主管部門不能坐視不見，而應儘快拿出意見、進行矯正，以免影響到執行的準確性。

領隊強制收取遊客小費是否合適

關於對出境旅遊遊客應當付出的小費，目前國內的一些出境遊組團旅行社的通行做法是，在其所列的線路行程表的說明項中，明確列出遊客必須付出的每日的小費數額，在正式出團的時候由領隊向遊客強制代收。按照這些旅行社的公示，歐洲線路每天收取遊客的小費為6歐元。有些低價團費的旅遊團收取的小費會更多，有的已經收到了每日10美元的天價，此等數額無疑已經大大超過了發達國家普通旅遊團的小費標準。

多數旅行社對於小費的解釋都會使同樣的，即小費是國外服務人員的合理報酬，付小費是對其勞動的尊重。但是在事實上，這個理由並不能完全服人。比如遊客在到一些傳統中就明確不收小費的國家（如日本），出境遊領隊收取的小費一分也不會少。這從側面說明收取的小費是付給當地國家的導遊、司機的說法，只是一項唬人耳目以偏概全的說詞。領隊按日收取遊客的每天的6美金（歐元）小費當中，有多少能真正按照承諾付給國外的導遊、司機，尚是一個濃濃的疑問。人所共知的事實是，有不少於一半數目的小費，最終會流入到領隊個人的腰包。

領隊能否收取小費，旅遊主管部門對此問題的解答一向比較曖昧，僅僅是說「等同於導遊，不能索要小費」；但領隊向遊客直接收取小費的做法也並沒有被旅遊主管部門公開認可。如果發生了遊客對領隊強制收取小費問題的投訴，旅遊行政主管部門通常也會給遊客以道義的支持。

領隊要靠小費來維持生計，這是今日領隊的生存現狀，多數遊客也都能夠體諒。但是，「君子愛財取之有道」，領隊獲取小費也一定需要得到遊客

的內心認可。領隊如果是以自己的優質服務贏得了遊客的讚許，遊客自會心甘情願付出小費。小費是對服務的認同和肯定，這種概念其實並不需要旅行社再來做動機不純的普及。一位遊客在一封對領隊的投訴信中，就較有代表性的表達了遊客對小費問題的理解：

從到韓國旅遊的第一天到最後一天，我都不知領隊他在做什麼事，怎麼可以讓他得到小費報酬？去年我去泰國旅遊的時候，看到領隊白天一直都在忙碌，車上噓寒問暖，下車時會在車門口等客人，用餐時還會跑來問遊客飯菜夠不夠。回到酒店後領隊仍不能休息，還要去查看客人房間是否有問題，十分辛苦。我覺的這才叫服務，付給他小費才是應該的。

小費在如今的出境遊當中，已經全部走了樣。現實中的出境旅遊團隊當中，小費與領隊的服務絕緣，成為了所有遊客必須付出的費用、成了正常旅遊必須付出的費用，很有些強買強賣的味道。領隊在向遊客收取小費時，也完全是一筆糊塗帳，不會為遊客開具任何發票或收據，還不存在小孩折扣。在國外的旅遊團中，因對領隊、導遊、司機服務不滿，遊客拒付小費的事例並不少見。而中國遊客如果因付小費問題與領隊起了衝突，領隊多會理直氣壯、惡語相加。2005年在首都機場就曾發生過一起領隊在出境前向遊客收取小費時，遭到遊客疑問而將遊客甩下不管的惡性事件。

領隊將服務與小費完全脫鉤、強制收取小費的做法實在是於法無據、於理不公，成為目前出境遊服務品質中的一個重大殘缺。

目前的出境遊的小費尚呈不斷的上揚趨勢，事實上已經是出境遊遊客的一項「大費」，直接影響到了參加出境旅遊的每一位遊客的合理支出。如一個三口之家參加歐洲10日遊，領隊強制收取的小費就會達到180歐元，約核2000元人民幣，無疑已經是一筆不小的支出。出境遊的小費問題並非小事，急需要政府旅遊主管部門能有一個明確的說法。我們如果以2005年單純以「旅遊」為目的出境的600萬遊客數量來計，去掉其中的大約一半的自助遊人數，還有大約300萬參團旅遊的人。這些人每人參加過一個7天的旅遊團、按每人天4美元小費交付給領隊小費，則300萬參團遊客付出的小費就有8400萬美元之多！這是一個巨大的數字，而收取這些費用並沒有任何依據，也沒有使用監督。即使是從稅收上看，無疑也是國家的一筆巨額損失。

按照西方國家的習俗，向導遊、司機等服務人員支付小費是需要的。但

在如何向中國遊客進行解釋並在如何操作上，尚需要找到更好的辦法。從中國遊客的消費心理出發，如出境遊確實需要付出小費，最好的方法就是將小費包含在整體團費當中計算、一次性向遊客收取。我們國家其他行業的一些規範做法，也可以學以致用。比如顧客購買傢俱的送貨費用，多數商店是不收取的（傢俱賣場的做法）；如需要收取，也一定要有所依據，將價格明碼列出、與貨款一道交付（宜家的做法）。旅行社在應收取的旅遊費用當中，單獨把小費撇開現金另付，也不符合買賣雙方簽署的公平交易的旅遊合約。因為在合約中，雙方並沒有約定「小費由旅行社領隊代收，數額由旅行社確定，遊客必須支付」一項內容。

旅行社現行的將小費與團費剝離的方法，弊處甚多，不僅對遊客十分不公平，對旅行社嚮往的規範經營和領隊隊伍的健康成長也十分不利，十分需要能儘快予以規範，找到解決途徑。下面的一個境外許多國家的通例，可以為我們提供解決這一問題的範本：支付給境外導遊、司機的小費，由旅行社包含在團費當中統一收取並由領隊代為支付；支付給領隊的小費，由全體遊客在旅遊結束前視領隊的工作狀況酌情付訖。

出境遊領隊的培訓需怎樣做

對出境旅遊領隊人員進行培訓，是國家旅遊行政管理部門制定的旅遊行政法規檔中確定下來的。國家旅遊局制定的《出境旅遊領隊人員管理辦法》的第四條，就有「組團社要負責做好申請領隊證人員的資格審查和業務培訓」這樣的明確規定。培訓的內容，也已經確定為「思想道德教育；涉外紀律教育；旅遊政策法規；旅遊目的地國家的基本情況；領隊人員的義務與職責」幾項。對違反規定不進行業務培訓的旅行社，這個管理辦法制定了從給予組團社警告到取消組團社資格的多項罰則。

但是，從現實情形來看，這樣繁重的培訓任務放給旅行社，要求各家組團旅行社自己去完成，多少是有些強人所難。領隊證既然是由各地旅遊行政管理部門發放的，則對領隊的培訓也應該交由各地旅遊行政管理部門來做才算合理。事實上，近年來各地對出境遊領隊的培訓，也的確是由各地旅遊行政管理部門承擔的。《出境旅遊領隊人員管理辦法》如按照責、權的歸屬，對條款中領隊培訓的責任方加以修正，方顯得合情合理。

出境遊領隊的培訓工作，是一項常年要做的功課。教材、教師、培訓方式、培訓計畫等等，問題不少。即使是類似北京等一些出境遊重點地區，對

出境遊領隊的培訓工作也一直處在摸索階段。出境遊領隊培訓多年來都沒有一套像樣的教材，2002年北京旅遊局教育處曾組織編寫過一本，但因成書倉促，稍顯單薄；2005年由旅遊教育出版社組織編寫、終於有了一套較為系統的領隊培訓教材問世，因而使得各地的領隊培訓工作張弛有序起來。

但毋庸諱言，許多地方對領隊的培訓，依然是敷衍馬虎者多、認真嚴肅者少。領隊培訓因牽涉的知識面十分寬廣，合格的培訓教師尤顯匱乏。許多地方的培訓當中，請了一些只有實踐經驗但缺少理論水準的老領隊來做培訓，效果往往不佳。比如，在某大城市旅遊局組織的領隊培訓當中，請的一位老領隊來做培訓，一上來就這樣告誡未來的領隊們：「上了飛機，第一件事就是收齊小費」。經過如此的培訓，新領隊所學到的只會距離合格領隊的規範要求以及優質服務的道德品行越來越遠。

在市場環境當中，客人對企業的認可，許多時候是因為企業中的服務人員給他留下了美好印象。參加出境旅遊的遊客對旅行社的印象，多半也會從旅行社派出的領隊身上得來。因而，旅行社應當加強對領隊工作的重視，樹立領隊的榮譽感；要在培養優秀領隊上多下功夫，不應輕視優秀領隊的品牌效應。在旅行社的各類宣傳及網站中，要考慮發揮優秀領隊在招徠遊客方面的特殊功效，使領隊真正成為旅行社的品牌鏡子。

對於現階段出境遊領隊出現的一些問題，需要政府旅遊主管部門、旅遊企業、旅遊研究機構幾方面認真探討加以解決。在各方參與共建的和諧的環境中，出境遊領隊這項職業的美譽度的提升，則一定是指日可待。

臺灣旅遊的網路聚合與瀰散

臺灣旅遊的吸引力如何，透過一個小實驗就可以得知：如果我們對街頭的內地人士進行一次現場調查，進行「你最嚮往的旅遊目的地」這樣的詢問，那麼許多人一定會毫不遲疑將「臺灣」選擇在內。把「臺灣」作為期待的旅遊目的地，不僅會發生在街頭的人群當中，也同樣會在網路調查當中呈現。搜狐旅遊頻道曾經在2005年年初進行過一次網路調查，結果已經為這一結論提供了佐證。2005年5月25日的央視網站，發佈了這樣的一項調查：

近日，大陸一家知名網站透過網友「點擊投票」的方式做了一項有關大陸民眾赴臺旅遊相關問題的調查，共有3萬多名網友參與了這項網上活動。

調查結果顯示，有81%的網友表示願意參加首批赴臺旅遊的旅遊團，有

21.62%的網友認為到臺灣旅遊首選日月潭和阿里山。有47%的網友認為在赴臺旅遊的週期應該是一週，有28%的網友認為至少要玩半個月以上才盡興。有旅遊業者就這一調查結果發表評論說，這些資料顯示了大陸老百姓已經開始把臺灣作為他們境外旅遊的首選地之一。

雖然目前中國國家旅遊局列出的中國大陸公民可以前往的旅遊目的地(ADS)已經達到了130多個，但寶島臺灣因大陸遊客早已經植入期待、仍舊會是人們最想去遊覽觀光的地方之一。中國有一句話叫做「蓄之其久，其發必速」。臺灣旅遊一旦得到正式創辦，相信熱浪將會一直持續下去。這自然會是大陸的旅遊業界所期待的，當然也會是臺灣的旅遊業界朋友們所期待的。

臺灣旅遊與內地大眾遊客之間發生聯繫，其實早在20多年前就已經開始了。1986年，中國國家旅遊局所屬的《中國旅遊報》進行了一次「中國十大風景名勝」的評選。「日月潭」在那次評選中當選為「中國十大風景名勝」之一。十分有趣的是，評選之後的不同意見，很少來自內地、而是多來自於一些土生土長的臺灣人。他們質疑說，我們臺灣有很多的高品質旅遊景點，為什麼你們只知道「日月潭」？

這其實暴露出當時內地人們的一種尷尬：因為在兩岸封閉的許多年裡，內地的人們對臺灣旅遊資訊的掌握十分有限。除了「日月潭」和「阿里山」，即使是那次評選活動的組織者，也很難從掌握不多的臺灣知識當中再找出第三個景點可以備選。曾經在相當長的一個時間段內，大陸人對臺灣旅遊資源的陌生，也許比對世界上其他任何一個旅遊目的地更甚。這樣的一種現狀，如果從旅遊推廣工作來看，與大陸遊客熟悉的其他旅遊目的地相比，臺灣顯然處在了不利的位置。

從旅遊實踐規則來看，人們對一個旅遊目的地的熟悉程度，是與人們確定出行與否成正比的。即：人們對一個旅遊目的地瞭解越多，越會想去看一看；反之，瞭解得少，迫切性就不會太高。具體到臺灣旅遊的問題上，許多分析認為內地居民對臺灣旅遊的期待近二十年來一直都保持在一個很高的熱度，這其實並不是特別確切。因為在現實生活當中，對臺灣瞭解不多的大陸遊客，對臺灣旅遊的心理期望，這些年來呈現出的是一個由高到低、由低再到高的曲線發展變化過程。大陸出境旅遊開啟初期，臺灣旅遊雖然曾一度成為大陸遊客的熱望，但由於複雜的政策、手續和臺灣旅遊資訊沒能適時大量

進入人們視野，其後的很長一段時間內，臺灣旅遊在大陸遊客心目中一直保持在似有若無的狀態，人們只是把它當成為一個遠期的旅行目標。臺灣旅遊在消沉了一個階段之後重新燃起、兩岸旅遊業界及大陸遊客投入熱情期望，自然與2006年臺灣在野黨派的幾位領導人接連到大陸、到北京訪問有關。2006年此時李敖大師來訪大陸帶來的臺灣旋風，也讓大陸遊客對要實地看看臺灣的心情變得更加迫切。

人們對臺灣旅遊的期待在近些年裡之所以會發生起伏變化，還有另外一個重要原因，那就是大陸近些年的出境旅遊的迅猛發展。大陸公民赴東南亞旅遊開放後，那裡的異國風情、旅遊團的適中價格等因素，使得東南亞遊從開始一直到今天在內地遊客心目中始終佔據了穩固的地位。雖經歷了零團費、負團費等負面影響，東南亞旅遊仍能一火十多年，在今天旅遊市場中等收入階層中保持一種相對穩定的增長。臺灣旅遊逐漸遭遇冷凍，正是在東南亞旅遊的興盛以及後來的日本、韓國、澳大利亞、新西蘭以及歐洲、非洲、美洲許多國家或地區作為中國公民的出境旅遊目的地正式進入到人們視野的時候——對一個沒有得到政策支持、沒有正式開放、難於合法操作的旅遊目的地，人們的期望值逐漸降低，雖然可能會令兩岸的旅遊業界失望，但總體上來看也屬於正常。

在現實生活當中，雖然有一些旅行社一直暗暗在進行經過第三國到訪臺灣的旅遊團隊操作，但終因得不到政策層面的支援，產品不能公開出現在招徠廣告上，因而在民眾當中，知之者一直十分稀少；即使是大致知道，許多人也會對因此可能冒有的風險感到困頓、猶疑。這就造成了長期以來的「臺灣旅遊」的一種尷尬：它只是以「概念股」的形式呈現在大陸遊客的面前，讓人們感到是可望而不可及。

臺灣旅遊雖然這些年來一直是進展緩慢，但人們對臺灣旅遊的興致卻一直沒有泯滅。個中原因，自然是由於臺灣旅遊的各類資訊近年裡大量進入到大陸民眾的視野當中。這些呈爆炸式出現的資訊，不可避免的會影響到人們的判斷與思考。

處在資訊化時代的人們，瞭解一個地方，其實並不一定必須要親臨實地觀察體驗才能獲得。2006年剛剛訪問過北京的博學多才的李敖大師，可以為我們在這方面提供一個佐證。李敖大師並沒有去過美國，但他在書中、電視節目中顯示出來的對美國、對世界歷史的瞭解，無疑是遠遠勝過普通的美

國人，甚至超出整日生活在美國的專門從事研究工作的那些專家學者。同樣的道理我們可以進行合理延展：大陸遊客到訪過臺灣的雖然並不多，但並不意味著人們對臺灣會完全陌生。

我們今天所處的是一個資訊時代，而資訊時代帶來的社會變化和人們心理的變化往往是超出人們想像的。如果是在十年前，絕大多數普通的內地遊客，對臺灣旅遊的概念都會是十分淺薄的，能夠說出的臺灣旅遊景點，很少會在阿里山、日月潭之外旁落。但今天在各種資訊的衝擊下，這樣的狀況已經得到了極大的改觀。雖然今天的大陸居民到臺灣旅遊尚沒有真正的開放，依照合法途徑、以「遊客」身份由大陸到臺灣的內地人，仍然可以說少之又少，但我們卻仍然可以有充分的理由相信，大陸遊客對臺灣旅遊的瞭解，與先前相比已經飽滿了許多。雖然大眾階層尚不能將一些臺灣的著名景點在城市或地域中的具體位置描述出來，但許多與臺灣旅遊相關的地名，可以說已經能夠做到耳熟能詳了。即使是不滿十歲的孩童，也會知道諸如「臺北」、「高雄」、「臺北故宮」、「山地」、「高山族」等臺灣旅遊關鍵字。

內地的普通人們對臺灣旅遊的瞭解，雖然可以被旅遊業界順勢利用，但卻並不能被兩岸旅遊部門將功勞攬入自己的懷中。平心而論，旅遊業界在其中的貢獻十分有限。推動這樣的變化，力量主要來自於這樣幾個方面：

第一是文化藝術界的力量。臺灣的電影、小說、流行歌曲等十數年在大陸的廣泛流傳，使人們得到了臺灣的表層印象，瞭解到了臺灣人的日常生活。張惠妹讓人們把臺灣山地姑娘的抽象概念化作了具象化；臺灣導演李安在好萊塢的成功，也讓大陸的人們對臺灣電影的高度成就產生了濃重的興趣；大陸遊客將鄧麗君的墓地列為最想看的臺灣旅遊景點之一，這顯然就是由臺灣的文化藝術界的影響力所促成。

第二是媒體的力量。媒體的力量當中，電視媒體的力量當最為顯赫。臺灣旅遊的風光片早些年在內地電視臺播放時，受眾群幾乎包括了所有年齡段的人；中國中央電視臺和各省市電視臺拍攝的「走進臺灣」之類的節目，每每以較高的收視率籠住了一大批觀眾，也籠住了人們要去臺灣遊覽的念想；鳳凰臺每天播出的臺灣新聞，則讓內地人可以十分貼近臺灣人的生活、感受到了臺灣人的日常呼吸。

促成內地人群近些年對臺灣旅遊瞭解不斷深入的第三種力量，則是網路的力量。之所以要把網路在媒體之外單獨列出，是因為網路雖然也包含有媒

體的功能，但無疑又是傳統的媒體無法比擬的。臺灣旅遊在網路中的聚合與瀰散，是近些年臺灣旅遊在大陸遊客當中家喻戶曉、關注度甚高的最主要途徑。

至於網路的快捷和便利，早已經讓生活在今天的時代的人們深有所感。2006年6月，在德國舉行的世界盃足球賽上，搜狐憑藉中國唯一的一張場地採訪證，能夠把進球現場的圖片在40秒內傳送到網上。這等迅捷，可以說讓其他任何媒體在現階段都無法超越。臺灣旅遊的知識能夠在較短的時間裡得到大面積的普及，自然有傳統媒體的原因，但網路的力量在其中的釋放，造成的作用無疑更大。

網路因具有極強的包容性，可以充分滿足人們深度閱讀、反覆觀看的心理訴求，成為今天時代的人們無法離開的親密夥伴。網路的大容量資訊、多類型資訊和不受時空限制、傳播成本低、效率高以及分眾型、互動式媒體的特性，使其在出現只有短短的十幾年內變成了包括旅遊業在內的整個社會的最重要的資訊媒介。可以說，如今人們與外界聯絡、獲取資訊，都已經離不開網路。目前以及今後人們追求的目標，都會是與網路的快捷迅速、方便適用相關聯。

一項調查顯示，從1998年至今，全球的人們對紙質書籍的閱讀減少了近一半，而對網路的閱讀，卻增加了7.5倍。2004年底一項針對北京國內休閒旅遊高端市場的調查表明，人們獲取旅遊資訊的方式首選報紙和網路，其次是朋友和同事的介紹。另一項國外調查表明，2004年，美國富裕消費者（家庭年收入超過10萬美元者）在瞭解旅遊資訊的時候，最多依賴的是互聯網搜尋引擎。流覽旅遊、參考他人介紹以及諮詢旅遊機構這三類方式都已被遠遠拋離在後面。

今天的大陸上網人數即我們通常所說的線民，數量已經超過了大陸總人口的10%，有了1.4億(截止到2007年2月)。連國務院總理溫家寶在2006年3月的全國人大會和全國政協會接見記者時，都將自己歸入到了線民的行列。他說，我經常上搜狐、新浪。他的這句話曾在很長一個階段讓為門戶網站工作的人們興奮不已。網路的迅速鋪張，已經使得沒有其他任何形式的媒體能夠與此抗衡。大陸居民獲取資訊、瞭解世界的第一方式，就是透過互聯網。人們透過互聯網所瞭解到的世界各地的各類資訊當中，當然也包括了「臺灣旅遊」這樣的具象內容。

2005年、2006年是臺灣的旅遊資訊在網路中大量出現的重要時段，這當然與社會形勢的變化有極大關係。近兩年關於臺灣旅遊的相關訊息，包括大陸國臺辦宣佈大陸居民赴臺灣旅遊辦法、中國旅遊協會組團赴臺灣訪問、大陸贈臺灣大熊貓事件等等重大新聞不斷出現。所有這些資訊，都或直接或間接使得人們對臺灣旅遊的期待熱度有所提升。而每次這樣的新聞事件出現，最深入廣泛的傳播都是在網路上進行的。

臺灣旅遊因為具備了搶眼新聞的要素，所以內地的許多平面媒體和網路媒體，都會十分注意發佈與赴臺旅遊相關的文章、資訊。通常情況下，「臺灣旅遊」的相關文章在網路中可以獲取遠比其他內容更高的點擊。比如，2006年1月7日，北京的「京報網」的一篇《赴臺旅遊成為旅遊市場新熱點》的文章刊出後，「北京酒店網」和其他網路馬上也進行了轉載。這樣的文章放在網上，無疑符闇眼球經濟的需求。「寶島臺灣的7個必去之地」的文章和圖片在搜狐旅遊頻道的推廣期當中，一天的總點擊率達到了19730個pv，內地共有127個網站跟進進行了推廣。

網路勝於其他媒體的一個重要特點，就是網路評論和留言。這種網路即時發言，好處的確多多。它不僅可以充分滿足普通網友的表達意願，而且可以讓觀察者直接瞭解到網友的思想、收集到資訊的回饋。在臺灣旅遊的演進當中，網友們對臺灣旅遊的評論和留言，可以說也為旅遊業界正式投入臺灣旅遊的實質操作增加了信心。在大陸頒佈赴臺旅遊辦法後，一天時間裡，僅搜狐網的評論和留言就高達3萬多條。這些留言，也讓內地的旅行社感到信心倍增。

一個時期以來，與「臺灣旅遊」相關的許多新聞，都能引來大量的點擊。搜狐旅遊頻道曾發佈的下列一條新聞，也一度引發了網友熱切關注和數萬條留言：

內地旅行社接受臺灣遊預定報名

臺灣遊展臺成了上午開幕的2005昆明旅遊交易會最熱門的地方。由43家臺灣旅行商215名專業人士組成的臺灣旅遊促銷團，帶著眾多成熟旅遊產品，為大陸居民赴臺旅遊提前預熱。記者上午從參加展會的京城旅行社瞭解到，北京人遊臺灣的熱情高漲，目前已有上千人報名預定臺灣遊。

近些年大陸的旅遊展會十分紅火，而對旅遊展會的報導，是搜狐旅遊頻

道的一項專長。從2004年起，搜狐旅遊頻道就一直專注於旅遊展會的報導，展會的特色報導增加了點擊、也取得了旅遊業界和政府旅遊主管部門、旅遊研究機構的高度認可。2005年11月在昆明舉行的「中國國際旅遊交易會」上，臺灣的旅遊業界第一次組團在內地旅遊展會上亮相。搜狐旅遊頻道抓住時機，在對展會進行的大規模的報導中，就將「臺灣旅遊」作為其中的一項重點，以現場圖片、文字介紹與深度評論來對臺灣旅遊進行了整體描摹。

是屆展會搜狐報導專題中，為適應互聯網的特點，由幾個不同角色的「狐貍」出現在「狐貍看展」的多個欄目下，以不同體例風格、以適合不同人群需求的文章和圖片，將展會報導點染的絢麗多彩。不僅是普通網友，參加展會的旅遊業界人士和平面媒體記者，也將此專題報導作為瞭解展會的最佳途徑。此項專題中的「行家狐貍」一欄中，曾刊出過這樣的一篇有關臺灣旅遊的專業化評論：

本屆CITM的最大亮點，自然出自於臺灣。

從未在內地旅遊展會現身的臺灣旅遊，其首次亮相，就引來了人們的一片喝彩。5號展廳中的近千平方公尺的範圍內，在「臺灣旅遊」的招牌下，臺灣旅遊業界聚集了十多家的旅行社、飯店、渡假村及遊樂場所，把臺灣旅遊的亮色全方位展示出來。

從今年五月國臺辦宣佈開放內地居民赴臺旅遊的消息後，臺灣旅遊已經孕育有半年多的時間。沒能立即成行，對旅遊業界來說，也許是一個好事，因為因此有了一個市場培育的好時段。

就內地居民目前對臺灣的瞭解來看，仍然是顯得十分不足。其實不光是內地遊客，即使是內地的旅遊業者，能對臺灣旅遊資源有較充分掌握的，也十分少見。比如說，在此次展會中亮相的一家位於臺灣花蓮的飯店，其特色就很少為內地的人們瞭解並接觸到。這家飯店的自然風光十分獨特，貫穿飯店的是一條運河，客人需要乘船前來下榻。這樣的一種浪漫情調，始一展現，則必然會引來內地遊客的無限興趣。

臺灣觀光協會為此次展會特別印製精美的《臺灣旅遊》宣傳冊，而在所有的臺灣參展人身上，我們都不難見到臺灣旅遊業界人士的精心準備。在這次臺灣的展團當中，不乏老總一類的重磅人物出現在展臺，親自上陣向參觀

者推銷。其飽滿的熱情，自然明顯勝於同一展廳內內地旅遊企業展臺工作人員一籌。在臺灣展團當中，飯店業中就有花蓮的遠來大飯店、宜蘭的帥王溫泉大飯店、嘉義的阿里山賓館等等，景點景區中有花蓮海洋公園、北投溫泉等等，而旅行社的最強勢展示，則是臺灣的東南旅行社。

東南旅行社是臺灣的一家老牌旅行社，其實力在臺灣島內人人皆知。上月內地的中國旅遊協會高層赴臺考察團，就是由這家旅行社來進行接待的。此次展會上，東南旅行社派出了22人的強大隊伍，以臺灣高山族服裝為包裝，人人在面頰上手繪彩色的公司「SET」標識，把臺灣的成功的娛樂業的造勢形式用在旅遊促銷當中，與內地旅行社總是有幾分羞赧的促銷形式相比，其震撼力是顯而易見的。

從2005年昆明召開的中國國際旅遊交易會開始，臺灣的旅遊展團開始進入到大陸來，直接面對大陸旅遊業者、普通遊客進行宣傳推廣。在2006年6月舉行的北京國際旅遊展會上，臺灣展團又是以包下整整一個展廳的氣魄，進行了大規模的旅遊推廣。類似的新聞，在搜狐旅遊的報導中均進行了重點關注。

網路對旅遊的促進作用，可以說尚沒有完全被旅遊業界的人們注意到。相比其他行業，旅遊業界的人們對網路的認識顯然還存在著差距。網路不僅有點擊量上的巨大優勢，比如搜狐旅遊的峰值點擊量可以達到790萬，這是目前國內任何一家報刊、任何一個旅遊網站都無法達到的高度。網路積聚的各類意見和建議，事實上也都能轉化為企業經營的智慧和財富。

比如說，今天我們的旅行社在製作和確定一條有時代氣息的臺灣旅遊行程的時候，僅僅是憑藉自己的想像、閉門造車那就是完全不對的。貨不對路，結果就意味著產品的滯銷。為避免在產品生產的過程中出現偏差，那就應該注意進行網路新聞、網路資訊的搜尋和分析。我們搜尋到的臺灣新聞出現的最多頻率的臺灣地名，就可以考慮放到新的臺灣行程中去。例如今天大陸的蓄勢待發的遊客，對「凱達格蘭大道」這樣的地名，一定是耳熟能詳。(尤其是最近一個階段，這條街道的名字幾乎天天都被提到。)在目前的社會情勢下造訪臺灣的大陸遊客，嚮往中的臺灣旅遊，自然會想要到這條街道去看看。因此把這樣的景點列入到臺灣的旅遊行程當中，就應該是合情合理的。

運用好網路調查的形式來確定旅遊的行程計畫，也是一種低成本、高效

率的好形式。比如在一家門戶網站的「你去臺灣旅遊，最主要的目的是什麼」的調查中顯示了這樣的一些結果：

　　大陸數千名線民「你去臺灣旅遊，最主要的目的是什麼？」的調查顯示，39%的人選擇欣賞阿里山等美景，28%希望瞭解臺灣民俗文化，25%想要感受臺灣政治生態，7.5%選擇飲食、購物，還有人想去看明星。另一份調查也顯示，願意赴臺旅遊的大陸人高達81%，日月潭、阿里山、臺北故宮博物院和澎湖是他們最想去的地方。此外，鄧麗君的歌迷還盼望親臨鄧麗君安葬地———-臺北縣「筠園」，憑弔心中偶像。

　　這樣的資訊顯然是旅遊業界的人們所需要的，因為它十分符合旅遊企業要進行的「客戶需求」的調查。

　　當然，網路調查有些時候並非會與旅遊業界的自身期望完全一致。比如說對大陸遊客赴臺灣旅遊的價格，網路調查的結果就與旅行社的期望有了一個較大的偏差。臺灣旅遊正式創辦後，旅行社如果還堅持高舉高打的價格策略，就很有可能會遭到市場的冷遇。網路調查中線民對臺灣旅遊應當保持中檔價位的投票意見，應被視為對旅行社想當然設定臺灣旅遊要走高價路線的警示。

　　線民的意見在今天應當受到旅遊業界更大的重視。線民意見發佈，對於市場的導向，可以造成很大的助推作用。由於網路的發達，今天的旅行社在解決與遊客衝突的時候，不認真對待或處理不好，就容易將矛盾擴展到網路上來。比如說2006年5月有10多名北京遊客對北京的一家旅行社歐洲遊的不滿，在與旅行社交涉無果的情況下，便選擇了在網路傳播的方式，對這家旅行社進行了猛烈的批評。這樣的一種方式的對峙，讓只固守在舊有意識中的這家旅行社所料不及。他們雖對平面媒體進行了許多公關工作、花了不少錢，但終歸還是沒能阻止住遊客在網路中的抨擊。網路時代的這種影響，無疑讓這家旅行社因服務的瑕疵、觀念的滯後付出了慘重的代價。

　　網路建議和意見表達也可以促進旅遊線路產品向注重品質快速邁進。我們以「泰國旅遊」的近些年來在市場中的變化實例來進行說明，也許會更加明晰。

　　在泰國旅遊品質低劣的時候，我們看到哪一家旅行社出來抵制嗎？幾乎沒有。政府發文、行業整頓都沒能解決泰國旅遊的零團費、負團費問題。這

說明僅僅靠旅遊行業的自律，效果是極為有限的。但是，遊客對低品質的泰國旅遊的抨擊，在網路中公佈的旅行社泰國遊黑幕則顯然讓人們警醒了。在全面得到兩國政府旅遊管理部門重視的情勢下，今天的泰國旅遊已經大有改觀。

網路調查可以讓旅遊企業獲取到鮮活的資訊、豐富並改進旅遊線路產品，網路推廣還可以讓旅遊推廣取得事半功倍的效果。澳大利亞旅遊局2005年曾經開展過一個澳大利亞全景旅遊的推廣活動，搜狐旅遊特別以30天遊走澳洲的專題網頁為其進行推廣。在一些視覺衝擊力極大的圖片和記者的即時報導中，此項活動取得了十分令人滿意的結果。許多網友透過網路瞭解到了澳大利亞旅遊局的這次活動和澳大利亞的許多城市、許多旅遊資源，開始了澳大利亞旅遊局期待的中國遊客對澳大利亞的深度探索。

2005年北歐旅遊局和北京的一些旅行社在將挪威的峽灣旅遊線路引入中國內地旅遊市場的時候，也借助了網路的力量。對於大部分遊客來說，「峽灣」作為一個人們完全不熟悉的概念，如果僅靠旅行社的苦口婆心，一定不能取得好的效果。而門戶網站的參與，則將人們的擔憂一掃而空。門戶旅遊網站在峽灣的推廣發揮出了特殊的能量，多幅的峽灣照片和峽灣遊記文章出現在網路當中，數月間就已經讓峽灣的知名度數十倍暴漲。

在一個任何人都無法抗拒的網路時代，我們可以斷言，正式開啟後的「臺灣旅遊」，也一定會與網路親密結緣。在這之前，大陸遊客對「臺灣旅遊」的預習與準備，主要是透過網路完成的。「臺灣旅遊」在網路中得到聚合，也一定會在網路的力量下得到瀰散。下面旅遊業界的人們需要面對的問題將是：我們需要採取什麼樣的運營方式、如何充分發揮網路的特性來進行「臺灣旅遊」這樣的一種具象推廣。

今天的時代，城市安全的理由會更重要

廣州擬在公車上安裝監視器，用以防範犯罪、保障乘車人安全的事情，近期引起了人們多層面的關注。說好和說不好的兩類意見相左，各有各的陳述和表達，聽來似乎都有道理。

但是，這原本是一個具有時代特徵的問題，是在時代的變化當中作為相關主管部門採取的問題解決方案出現的。因而，我們在對這個問題進行通盤認識的時候，必須把它重新放回到時代背景當中才行。去掉了時代背景，僅

僅是將隱私和安全兩項因素抽出來，簡單進行一個平面對比的話，那就應該是沒有什麼可以爭論的了。標準答案會是唯一的，那就是個人隱私會更加重要。現代社會中人們的隱私權是作為人權的一部分寫進許多國家的法律當中的，不僅西方國家如此，在我國實行一國兩制制度的香港特別行政區也有這樣的一部叫做《個人資料（私隱）條例》的法律。人們能夠想到為保護個人隱私而立法，足見個人隱私觀念具有高度的普世性。

然而我們不能忽略的是，現實中廣州公車安裝監視器這項措施的出臺背景當中隱藏有一個重要的事實，那就是人們的社會生活並非是鶯歌燕舞、安全無虞，發生在城市公車上面的犯罪行為曾經是日益猖獗。公車作為城市中普通人離不開的重要交通工具，已經成了人們擔驚受怕、缺少安全感的地方。在這種情形下，人們還會考慮公車裡面安裝的監視器對個人隱私的侵犯嗎？俄羅斯高爾基文學院院長謝葉辛曾經說過這樣的話：「當問題表現在是要一碗粥還是要理論的時候，人們通常會選擇那碗粥。」在現實的安全問題步步逼近的時候，普通的人們無疑會放棄理論而求實際，隱私之於安全，在人們此時的考慮中一定會被後置。

為求安全而委屈個人隱私，現實中的這種變化其實並非只在中國出現。從世界範圍來看，人們認識中的這種無奈變化現在在許多國家都已經十分明顯。之所以會出現這樣的較大變化，當然是與近些年世界範圍內的恐怖活動頻繁發生有著密切關聯。如果是在2001年9月11日之前，或者是在2005年7月10日之前，人們在個人隱私與安全孰先孰後、孰重孰輕的認識上是絕不會含糊的。而曼哈頓島遭遇的襲擊和倫敦城內接連響起的爆炸聲，則逼迫人們迅速將此意識進行了改變。在安全問題成為人們出行的要件考慮之後，舉凡國家或企業基於公眾安全考慮所採取的任何措施，公眾基本上都予以認可了。911之後的美國，針對不同人群的登機安全檢查當中，增加了脫鞋、解腰帶、留指紋等多項繁瑣的檢查；倫敦爆炸之後，希斯羅機場一度要求登機客人將手提行李壓縮到只能有護照、機票、緊急藥品等物品、而且要裝在一隻透明的塑膠袋被檢查人員一眼看清。這樣的一些以往會被認為是十分過分、對個人隱私有明顯冒犯的要求，在現實中都被人們默默接受下來了。遠比中國人有更強烈個人隱私觀念的西方人，面對類似這樣的苛刻要求，也都以順從行事。所殘存的，只是一些動靜不大的私底下的抱怨。

城市安全的資訊透過安裝監視器的新聞得以傳播，不僅會惠及當地的人

們，也一定會惠及來訪的外地遊客。當一座城市宣稱要為公車安裝監視器的時候，首先表達的是一種勇氣，即承認這座城市的公車犯罪為數還不少；其次傳達出來的，則是主管部門的一種負責任態度：要以先進的方法監視犯罪、充分保障乘車者的安全。這樣的做法，一定可以為遊客樹立起信心，繼而按照計畫放心出訪這座城市而不會是取消出訪繞道而過。

一項安全措施的出臺，本不能過於草率，但是這只是一種良好願望。人們之所以對公車安裝監視器問題存在疑義，其實並非全由普通人自身的認識侷限造成，管理者的草率解釋，事實上也已經影響到了公眾對此問題的理解和支持。廣州交通委員會告訴人們，在每一臺公車車廂內安裝的監視器，都是與公安部門整個網路監控系統連接的。一旦發現盜搶，公安將在最短時間內趕赴現場。但從現實來看，管理方宣稱的結果有多大比例能夠實現並不樂觀。且不說車內有多少死角監視器無法拍攝得到，就算每臺監視器前都配備一名監視員、對車內情況進行不眨眼的監視、終於發現了罪犯作案的過程，立刻派警員迅速出擊抓捕罪犯，也幾乎是完全來不及，因為一座城市中的車站之間的距離通常會在500米以內，盜賊趕在警員出現之前跑掉那是輕而易舉。由此可見，廣州交通委員會的解釋並沒有造成讓公眾理解的目的。從實際應用來看，監視器拍攝活動畫面的主要用場，應該是為日後抓捕罪犯提供真實的資料。公車監視器以及在銀行、商店的設置監視器所造成的這類作用，我們已經可以在央視最近播出的幾則法制節目報導中看到過。

安裝監視器的最主要的作用，其實是要顯示一種威懾力量。2004年9月臺北的捷運地鐵安裝了監視器之後，據臺北警方的報告，結果是的確是使犯罪大大減少。可見，威懾力量是十分強大的。但既然是威懾，那也可以有巧妙利用的思考。監視器的威懾，其實是無關乎真假的。從北京市區到八達嶺的高速公路上，不斷出現的監視器就有真有假。過往的司機明明知道，卻也不敢隨意造次超速行車。

我們的城市在進行城市推廣的時候，往往多會是從城市的著名景點、優美環境等好的地方入手介紹，很少會把城市的不盡如人意的地方告知給外來客。但是，作為遊客，在將一座城市納入自己的出行計畫的時候，卻一定會將安全問題放在其中。一個優美的旅遊城市如果將公車上配備了監視器這樣的安全資訊也能主動告知遊客，一定會增加人們出遊的信心。不用擔心人們會心存芥蒂，畢竟在今天的時代，城市安全的理由會比以往更顯得重要，將

安全問題直陳出來，也就更會理直氣壯。

　　旅遊救援，雞肋、山芋抑或其他

　　在過去幾年時間裡，「旅遊救援」應該是出現頻度頗高的一個詞彙了。每當有與中國旅遊者相關的旅遊安全事件發生，總會有人們對旅遊救援問題的評說伴隨。這也幾乎成了一個規律，比如說2006年內蒙古庫布齊沙漠探險者遇險、雲南的自助驢友遭遇洪水、赴泰國旅遊團車禍遇險等事件發生後，「旅遊救援」的字眼馬上就相跟著跳入到報紙的或官員或專家或記者的各種角度評述當中。人們對旅遊救援的殷殷期待與框論，顯然是吸引了一些投資商的目光。可以說，一些投資商從利慾萌動到將熱錢實質放進旅遊救援領域，與「旅遊救援」的話題一旺數年有著很大關係。

　　但是，對旅遊救援的設想與實操應該不是一回事。一些匆匆上馬的旅遊救援公司在看似漫漫無際的旅遊市場中撲騰了一段時間後，這樣的感覺也許會更加真切。

　　旅遊救援的主角應該是政府，這是一些救援公司匆匆入市時沒有好好想過、現在才剛剛意識到的問題。當然，這也與前些年我們的政府部門對此問題的認識不太明朗亦有關聯。然而政府對旅遊救援問題的主動介入，並非是始自今天，也並非出現在世界上個別國家個別地區。我們以香港特別行征區為例。香港特別行征區政府從1999年就專門設置了一個「香港入境事務處協助在外香港居民小組」(Hong Kong Immigration Department Assistance to Hong Kong Residents Unit)。2004年5648宗、2005年4201宗的處理記錄，表明了這個小組的工作繁忙和為港人熟知的程度。2005年大年初二赴埃及的香港旅遊團突遇車禍，遇險者首先想到的不是埃及的警方、而是給這個小組打電話。「1868」的號碼，已經被今天出行的每一個香港人牢記在心。

　　各國政府參與旅遊救援工作，傳導的是一種理念，這與我國新一屆政府宣導的「執政為民」的理念十分貼近。因此我們看到，我國政府在近些年裡，對於本國公民在安全事件發生後政府所應擔負的救援責任，已經有了較為清晰的表述和作為。這無論是從2005年香港旅遊團在埃及霍爾加達的車禍時中國使館的積極參與上，還是在上月中國政府對遭到綁架的尼日利亞中國勞工的救援過程裡，都能明顯看得出來。2006年1月8日，國務院發佈了《國家突發公共事件總體應急預案》。這項預案不僅涉及到國內突發的公共

事件，對境外發生的突發事件，也做出了細緻規劃：「對於在境外發生的涉及中國公民和機構的突發事件，總體預案要求，我駐外使領館、國務院有關部門和有關地方人民政府要採取措施控制事態發展，組織應急救援。」2006年5月外交部正式設立了領事保護處，明確將處理和協調中國海外公民和法人合法權益的保護工作確定為專門的任務。2006年7月6日國家旅遊局公佈的《旅遊突發公共事件應急預案》，其中規定的對旅遊突發事件緊急應對的三條基本原則，第一條就是「以人為本，救援第一」。

　　但在旅遊救援操作中，政府通常並不會擁有所有的救援能量資源或設立政府獨資的救援公司。比如香港特別行征區的「協助在外香港居民小組」只配備25人，其主要的任務就是完成對救援工作的整體協調，比如聯絡專業的救援公司、租用航空器、幫助遇險者家屬等等。因而，政府參與救援工作，並非是搶走了專業救援公司的生意。恰恰相反，剛好是給了專業救援公司一個發展的機會。以完善的服務良好的信譽參與到政府救援工作的合作夥伴競標當中，應是專業救援公司的發展目標和榮耀所在。

　　政府對國內旅遊救援公司的支持不夠，常常將支持只停留在口頭上。這樣的抱怨近來我們也不難從國內的旅遊救援公司那裡聽到。這樣的說法其實是有些苛求了。因為在談論這一問題的時候，我們不能簡單的將商業救援公司與公益性質的救援組織混為一談。以美國為例，美國在救援當中依靠的主要是1950年成立的美國的救援協會。這是一個全國性的組織，各州都有它的分會，每個分會均設有多個救援中心，每個救援中心有數十名志願者。這樣的一種運行模式，原本是作為美國社會保障體系的一部分而出現的，因而享有政府給與的諸多優惠政策。不僅救援協會、救援中心購置車輛、器材享受免稅，而且辦公地點也由政府提供，救援任務所需使用的設備也主要由國家承擔，比如直升機由軍隊提供，救援狗由警方提供。救援協會、救援中心這樣的公益性質的社會組織能夠得到政府說明是自然而然的，美國政府肯定是不能用納稅人的錢去幫助那些商業救援公司。

　　商業救援公司雖然不可能得到政府的實質性幫助，但也並沒有影響到他們的發展。目前世界上一些國際救援公司的生存狀態良好的現狀，說明這個行業依照商業模式運行也完全行得通。特別是在處理一些非政治因素造成的旅遊安全事件的個案時，比如對登山者遇到山難、行程中遭遇車禍、旅遊者突發急病等等的救助當中，專業救援公司體現的專業服務，可以保證旅遊者

迅速有效的脫離險境，優勢是顯而易見的。

從國際上來看，旅遊救援通常都會與旅遊保險相輔相生。目前我國的一些保險公司銷售的旅遊保險當中，已有不少包含了旅遊救援的險種。與政府救援相比，連同旅遊救援打包銷售的旅遊商業保險會具有很高的市場吸引力。因為政府救援通常是一種人道的救援，並不涉及賠償。而商業保險則不同，賠償條款都會是任何保險公司合約的核心內容。我們知道現行的航空保險執行中允許每人購買10份。如果遇險，保險公司則必定需要按每份合約的約定分別進行賠償。這樣的一種不同也就預示著，即使是政府的救援十分完善，也不會影響保險公司、救援公司的業態生存。

然而，現實中我們看到的結果卻與此有所偏離。國內每每談及「旅遊救援中心為何陷入窘境」話題的時候，我們總能聽到一些保險公司、救援公司像一個委屈的孩子一樣，對市場、對遊客充滿怨言。可以說，這樣的稀奇古怪的認識，只可能在現實期急功近利的我國的各類公司中才會出現。誰都不會否認旅遊救援市場大得很，然而面對大市場企業卻沒有生意做，這難道不是捧著金飯碗討飯吃嗎？

與國際上著名的救援公司打交道的時候，你在對他們的業務還沒有細緻瞭解的時候，聽到的是什麼呢？故事，是娓娓動聽、實實在在的動人的故事。每家著名的國際救援公司都會有許許多多的故事講給遊客來聽，人們從這樣的故事當中，除了瞭解到救援公司的流程以外，還會感覺到他們的效率和熱情。美國人丹尼爾平克(Daniel H. Pink)所寫的《全新思維》(A WHOLE NEW MIND)一書，是把「故事感」直接放入到創新能力的6個重要的問題當中的。可見，會講故事在企業的發展中有多麼重要。而我們聽到過國內的旅遊救援公司的救援故事嗎？沒有透過包括故事在內的各項手段來打動遊客，憑空要遊客來信任你，這似乎有些像等著天上掉餡餅。

目前的遊客購買旅遊救援保險的人數確實不多，但是，這難道都是遊客的錯嗎？保險公司及救援公司顯然在認識上又出現了偏差。如同銀行不瞭解當下中國出境遊客的特殊性、抱怨遊客在境外消費不使用信用卡一樣，旅遊救援保險是個好東西，這個概念其實所有的遊客都明白。但問題是，許多保險公司救援公司聯手推出的旅遊保險救援合約，卻硬是把絕大多數的遊客遮罩在了合約之外。

比如，在國內一家保險公司的旅遊保險救援合約的「責任免除」的規定

當中，就有這樣的條文：被保險人鬥毆、醉酒、自殺、故意自傷及服用、吸食、注射毒品；被保險人受酒精、毒品、管製藥物的影響而導致的意外；被保險人酒後駕駛、無照駕駛及駕駛無有效行駛證的機動交通工具；被保險人流產、分娩，但因遭受意外傷害所致不在此限；被保險人因整容手術、藥物過敏或其他醫療所致事故；被保險人未遵醫囑，私自服用、塗用、注射藥物；被保險人從事潛水、滑水、漂流、滑雪、跳傘、攀巖運動、探險活動、武術比賽、摔跤比賽、特技表演、賽馬、賽車等高風險運動；凡出入、身處、駕駛、服務、上落於任何航空裝置或運輸工具，但不包括由商業航空公司在規定的搭客航線上行駛的飛機。難得這樣的保險救援條款幾乎將遊客旅途當中所有不測都想到了，但大筆一揮將它們全部排除在賠償責任之外，從而形成了一份無險可保、無援可救的保單，那還憑什麼要遊客來買你的保險、用你的救援？

　　舉這樣的例子，是要告誡我們的救援公司或保險公司，不去檢討自己的包括用霸王條款將遊客阻擋在門外的過失，做出淒苦狀來抱怨市場、抱怨遊客，這樣的做法未免也太不厚道。旅遊救援究竟是食之無味、棄之可惜的雞肋還是燙手的山芋，抑或是其他什麼，最重要的一點，仍舊是取決於我們對市場是否有足夠的尊重。

　　旅行社如何對遊客裝束進行提醒

　　當我們看到穿著高跟鞋的女遊客在吃力地攀登長城的時候，感同身受的苦楚也一定會浸潤在周身。避免出現這類狀況的方式可能非常簡單，旅行社如果事先能對遊客進行一個提醒，那遊客的遊之苦就極有可能變成為遊之樂。當然，旅行社未作提醒，構不成遊客的投訴理由，也不至於影響到旅行社的直接利潤。但是，旅行社服務不周的印象卻難說不會在遊客的心中盤桓。

　　旅行社與遊客之間的關係著實複雜，並非像流通領域中的百貨商店與前來購物的顧客一樣線索簡單。由於我們的旅行社批零體系尚未建立(自我誇口的旅遊批發商可忽略不計)，現實當中幾乎所有旅行社都是將製造產品的廠家和銷售產品的商家的功能集於一身。而在將產品銷售出去的時候，把產品的使用說明和注意事項周知顧客，當屬於不可推諉的責任。

　　遊客的裝束旅行社也要去提醒嗎？答案則是肯定的。在該穿什麼戴什麼的問題上，旅行社不必過分高估遊客的知識水準。尤其是在出境旅遊當中，

遊客要到的是人生地不熟的目的地，那裡的氣候條件、地理環境、宗教習俗等等都可能會區別於人們的常態生活環境，產生陌生之感應是十分正常。相比個別的旅遊玩家，一個旅遊團中的絕大多數遊客的出行都可能是其個人旅遊經驗中的第一次：第一次出國、第一次到一個只在電影電視上瞭解到的旅遊目的地。僅以平日的寬泛性瞭解來應對實操，遊客的專業性知識顯然是不夠了。許多遊客在向旅行社報名的時候，重要的一個支配原因，就是期望獲得旅行社專業性的服務。在這樣的服務當中，當然也就包含著對旅行裝束的要求內容。

對遊客裝束的提醒並非是小事一樁。在許多時候，僅僅是因為遊客的裝束不合適，就可能引致波及遊客安全的嚴重後果。比如說，在歐洲的西班牙和大洋洲的新西蘭，都曾經發生過城市街頭歹徒將中國女遊客攜帶的高價首飾、名貴坤包當街搶跑的事情。我們自然可以把這些非常事件歸結到治安意外當中，但將其歸入到提醒不到位的問題上來認識，也應不算過分。美國政府頒佈的一份「海外旅遊提示」(Tips for Traveling Abroad)當中，就包含有類似的提醒：「為避免成為犯罪行為的目標，建議不要穿戴昂貴服裝及貴重珠寶。」

許多旅行社會以為，提醒遊客裝束還不容易嗎，我們目前對遊客的提醒中就已經有這樣的內容，比如到泰國旅遊參觀大皇宮時不能穿拖鞋、不能穿沒袖子的衣服、裙裝不能過短等等。這些提醒固然不可或缺，但旅行社對遊客的服飾提醒如果能夠在此基礎上再專業些，也還是大有必要。

旅行社對遊客服飾的提醒，一般來說可以從這樣幾個方面著手：

第一當然是與旅遊安全相關的提醒。遊客如果在服飾上過分豪華，就如同向盜賊發出了明確信號，這個道理的普適性並不存在國家的差異。

第二要告訴遊客所參加線路的一些專業要求。比如說，如果旅遊線路是到尼泊爾奇旺國家公園的叢林裡騎在大象背上尋找獨角犀牛，那即使是盛夏酷暑也必須穿長袖衣衫，這樣可以避免被叢林中的藤蔓、昆蟲傷及身體。相關的專業提醒還應包括不能穿顏色鮮亮的衣服、避免驚擾動物等等。

第三要向遊客介紹目的地氣候的專業常識。這方面旅行社可以多蒐集一些故事提供給遊客，比如幾年前央視的「走進非洲」攝製組進入到北非沙漠時，白天感覺無比暴曬，而晚上在沙漠的帳篷裡露宿的時候，把兩條毛毯披

到身上還冷得發抖。好在我們的普通北非旅遊團不會安排遊客在沙漠露宿，但在沙漠地帶旅遊提醒遊客每天出門帶一件毛衣備用還是必要的。

　　第四是要有對當次旅遊行程的特殊性有所瞭解。比如說，參加遊輪旅遊的遊客，一般會被旅行社告知行囊裡要有一套正式的服裝，因為登船的當晚，會有一場隆重的「船長晚宴」在等著你。但事實上也有例外，因為並不都是所有的遊輪都定位在豪華等級。定位在經濟類型的遊輪，就可能不需要遵守這些繁文縟節。澳大利亞原來有一條「仙女星號」遊輪，名字很好聽，但建造航行的歷史卻不是那麼美妙。這條船曾經做過軍隊的運兵船和政府的移民船，改造成為遊輪後，船方也沒想把它與其他豪華遊輪比附，而是乾脆就體現出它的大眾性和平民化。於是，船上歡迎「派對動物」徹夜狂歡，甚至在船上的一處酒吧還專門開闢了一面塗鴉牆。參加這條船的船長晚宴，可不需要什麼正式服裝。澳大利亞的旅行社在服飾要求上這樣提醒遊客：只要帶兩條短褲、一件T恤上船就夠了！顯然，如果我們組織的是這種檔次的遊船之旅，還照例告訴遊客要穿正裝，鬧笑話的就不會是遊客，而一定是旅行社自己了。

旅行社產品經營智慧

作者：王健民

發行人：黃振庭

出版者 ：崧博出版事業有限公司

發行者 ：崧燁文化事業有限公司

E-mail：sonbookservice@gmail.com

粉絲頁 　　網址:http://sonbook.net

地址：台北市中正區重慶南路一段六十一號八樓 815 室

8F.-815, No.61, Sec. 1, Chongqing S. Rd., Zhongzheng Dist., Taipei City 100, Taiwan (R.O.C.)

電　話：(02)2370-3310 傳　真：(02) 2370-3210

總經銷：紅螞蟻圖書有限公司

地址：台北市內湖區舊宗路二段 121 巷 19 號

電話:02-2795-3656　　傳真:02-2795-4100　網址:

印　刷：京峯彩色印刷有限公司（京峰數位）

定價：500 元

發行日期：2018 年 5 月第一版